国家社科基金
GUOJIA SHEKE JIJIN HOUQI ZIZHU XIANGMU
后期资助项目

基于曲谱的昆剧笛色演变研究

JIYU QUPU DE KUNJU DISE YANBIAN YANJIU

胡淳艳　著

中山大学出版社
SUN YAT-SEN UNIVERSITY PRESS

·广州·

图书在版编目（CIP）数据

基于曲谱的昆剧笛色演变研究/胡淳艳著．—广州：中山大学出版社，2023.11

ISBN 978 - 7 - 306 - 07953 - 4

Ⅰ. ①基… Ⅱ. ①胡… Ⅲ. ①昆曲—戏曲音乐—研究 ②笛子—吹奏法 Ⅳ. ①J617. 19 ②J632. 11

中国国家版本馆 CIP 数据核字（2023）第 231837 号

出 版 人：王天琪
策划编辑：曾育林
责任编辑：曾育林
封面设计：林绵华
责任校对：陈　颖
责任技编：靳晓虹
出版发行：中山大学出版社
电　　话：编辑部 020 - 84113349，84110776，84111997，84110779，84110283
　　　　　发行部 020 - 84111998，84111981，84111160
地　　址：广州市新港西路 135 号
邮　　编：510275　　传　　真：020 - 84036565
网　　址：http：//www. zsup. com. cn　　E-mail：zdcbs@ mail. sysu. edu. cn
印 刷 者：广东虎彩云印刷有限公司
规　　格：787mm×1092mm　1/16　19.25 印张　311 千字
版次印次：2023 年 11 月第 1 版　2023 年 11 月第 1 次印刷
定　　价：78.00 元

国家社科基金后期资助项目
出版说明

　　后期资助项目是国家社科基金设立的一类重要项目，旨在鼓励广大社科研究者潜心治学，支持基础研究多出优秀成果。它是经过严格评审，从接近完成的科研成果中遴选立项的。为扩大后期资助项目的影响，更好地推动学术发展，促成成果转化，全国哲学社会科学工作办公室按照"统一设计、统一标识、统一版式、形成系列"的总体要求，组织出版国家社科基金后期资助项目成果。

<div style="text-align: right">全国哲学社会科学工作办公室</div>

目 录

第一章　昆剧笛色概述
　　第一节　问题的提出……………………… 2
　　第二节　昆剧笛色研究综述……………… 7

第二章　昆笛之于昆剧的意义探讨
　　第一节　笛子与昆剧的结缘 ………… 26
　　第二节　宫调、笛色与审美 ………… 33
　　第三节　传统与变革中的昆笛 ………… 45

第三章　昆剧笛色标注的历史沿革
　　第一节　乾嘉时期的昆剧笛色标注 …… 64
　　第二节　晚清至二十世纪中叶的昆剧
　　　　　　笛色标注 ………………… 97
　　第三节　昆剧笛色标注体例的变迁…… 123

第四章　昆剧笛色演变的历时考察
　　第一节　昆剧折子戏的留存与乾嘉传统
　　　　　　………………………… 130
　　第二节　清中叶至二十世纪中叶昆剧
　　　　　　笛色变迁考察………………… 143
　　第三节　二十世纪中叶以来昆剧笛色
　　　　　　变迁考察………………… 167

第五章　当代昆剧笛色演变的共时考察
　　第一节　昆剧笛色演变的古调新声…… 183
　　第二节　昆剧笛色演变的整体与局部
　　　　　　………………………… 188

第三节　昆剧笛色演变与家门（行当）……………………… 196

第六章　昆剧笛色演变的意义
第一节　笛色演变与昆剧歌唱的审美风貌……………… 208
第二节　笛色标注方式优化与调整的意义……………… 212
第三节　从当代昆剧院团策略看昆剧笛色演变意义……… 215

附表一　411 出昆剧折子戏笛色 ……………………………… 225
附表二　当代昆剧折子戏笛色演变 …………………………… 273

参考文献 ………………………………………………………… 280

第一章

昆剧笛色概述

第一节　问题的提出

昆剧与笛色，是什么关系？简言之，昆笛是昆剧的主奏乐器，是昆剧演唱"竹肉相引""竹肉相发"特点不可或缺的重要元素之一。而笛色，也称调名，相当于现代西乐中的调性，说明吹笛时用哪个音作为"宫"音。① 笛色的确定是昆剧演唱的初始性环节，无论对昆剧的伴奏还是演唱，都具有重要的作用。

对于昆剧这种载歌载舞的艺术形态而言，舞是直接诉诸人的观感，歌是直接诉诸人的听觉。前者主要包括舞台上演员的表情、身段、动作等表演，后者则主要指的是歌唱。昆剧的歌唱，在绝大多数情况下，并非徒歌干唱，而是有伴奏的。在为昆剧伴奏的诸多乐器中，笛子始终是无法替代的主奏乐器。正是在这一层面上，昆剧与笛子有了至为密切的关系。当然，昆剧中有若干以干念（只念不唱，以板击拍伴奏）、干唱（不用笛子伴奏）、半念半唱或做工为主的剧目，比如《幽闺记·请医》《八义记·扑犬》《永团圆·宾馆》《渔家乐·相梁》《长生殿·进果》《雷峰塔·盗库银》，等等。还有一些剧目中会有若干的干念、干唱或半念半唱的曲牌，如《长生殿·埋玉》《紫钗记·折柳》和《南柯记·花报》三出折子戏中均有的曲牌【金钱花】，《绣襦记·教歌》《寻亲记·茶访》中均有的曲牌【水底鱼】，以及《彩楼记·拾柴》《琵琶记·别丈》和《绣襦记·乐驿》中均有的曲牌【光光乍】，等等。这些干念、干唱的折子戏与干念、干唱的曲牌，有的需要用檀板打节拍，一般不必用笛子伴奏。不过，昆剧歌唱中真正打动人心、能使观众陶醉其中的，还是那一支支有宫谱、需要笛子伴奏的高低、声情各异的南北曲牌。因此，在昆剧舞台艺术的呈现过程中，虽然没有在舞台上面向观众出现过哪怕一分钟，但又从始至终伴随着演员舞台演唱的这支笛子，对于昆剧的重要程度就不言而喻了。

① 王守泰《昆曲格律》，江苏人民出版社，1982 年，第 63 页；吴新雷等主编《中国昆剧大辞典》，南京大学出版社，2002 年，第 552 页。

"丝不如竹，竹不如肉"① 的境界，往往需要在特定的环境之中才能实现。像明代袁宏道在《虎丘》、张岱在《虎丘中秋夜》中所描述的，万籁俱寂的月夜，歌者一人登场，"不箫不拍"，在没有任何乐器伴奏、不用檀板打节拍的情况下歌唱，"声出如丝，裂石穿云，串度抑扬，一字一刻"，歌声动人心魄。"听者寻入针芥，心血为枯，不敢击节，惟有点头"。② 此时，歌者与听者已经达到水乳交融的境界。但多数情况下，昆剧的歌唱、舞台演出是离不开笛子的。不妨设想一下，一场没有伴奏、完全徒歌形态的昆剧演出，整场演下来，其演出效果将会是怎样的？笛子"伴唱昆曲，作用尤大"③。一缕笛音，一支昆曲曲牌，笛音与人声、自然与人融合，产生出美妙而空灵的意境，这是具有鲜明中国传统韵味的艺术境界。

民乐团中也有吹奏国乐笛子的笛师。或许，在有些不明就里的人看来，用笛子为昆剧演唱进行伴奏没有什么特别之处，只要会演奏笛子，稍加排练，依照谱子吹，就可以和演员一起完成一出戏的演出了。但其实国乐笛子与昆笛并不太一样。这里所说的昆笛，又称曲笛，与今天通行的国乐笛子，在形制、音色上是有一定区别的。"昆笛要比同调国乐笛子略粗一些，管径更大，因此音色也更为醇厚。就细部而言，昆笛吹奏时音色要求：高音细腻而不躁，中音明亮而不浮，低音厚实而不虚。"④

如果让一个民乐团中吹奏国乐笛子的笛师吹奏一出昆剧折子戏，一出戏演下来，恐怕达不到预期效果。国乐笛子吹奏出的曲牌音乐音色与昆剧不合，即使改用昆笛吹奏，国乐笛师也往往难以胜任，因为昆笛吹奏有其独特的指法、口法要求（国乐笛子笛师常用的"花舌""吐音""历音""踿音""指滑音"等口法、指法，昆笛中很少用到⑤）与音色

① ［东晋］陶渊明《晋故征西大将军长史孟府君别传》、刘义庆《世说新语·识鉴》一六对《孟嘉别传》的引用最早记载了这一审美观念。［唐］房玄龄等撰《晋书·列传六十八》也有大致相同的记载。另外，［唐］段安节《乐府杂录》、［元］燕南芝庵《唱论》、［明］李渔《闲情偶记·饮馔部·蔬实第一》等中均有类似记载。

② 袁宏道《虎丘》，钱伯城笺校《袁中郎全集笺校》上册，卷四《锦帆集之二·游记杂著》，上海古籍出版社，1981年，第157页；张岱《虎丘中秋夜》，见《陶庵梦忆》卷五，上海古籍出版社，2001年，第85页。

③ 杨荫浏《昆曲伴奏之乐器》，《杨荫浏音乐论文选集》，上海文艺出版社，1986年，第22页。

④ 蒋晓地《昆笛技巧与范例》，西风图书出版社，2001年，第9页。

⑤ 蒋晓地《昆笛技巧与范例》，西风图书出版社，2001年，第10页。

标准，熟练掌握并非易事，更何况昆剧笛师还要根据台上演员的情况随机应变，这对于国乐笛师而言，更难应付。因为昆剧折子戏的笛子伴奏，不仅仅像普通的乐队为演员歌唱伴奏那样单纯，笛子为之伴奏的，是"戏"，是包含歌唱与表演的、载歌载舞的综合性艺术。昆笛既然主要用于为昆剧伴奏，就要求笛师必须与台上演员密切配合，为演员演唱托腔保调，让演员唱得舒服熨帖，生行、旦行、净行、丑行等脚色之曲还各有其要求。不仅如此，必要时笛师还要替演员遮挡、略过演唱中的某些失误。换言之，昆笛要真正吹好、吹出意境、吹出韵味（更确切地说是"昆味儿"），并且与演员配合完成折子戏的完美演出，其实并不是一件很容易的事情。

因此，昆笛笛师的演奏水平，与演员、鼓师的配合的默契程度，都会直接影响到昆剧演出的质量。正如昆剧都有其宫调、词曲、念白，各出昆剧折子戏基本上都有其笛色（全出干念、干唱的折子戏除外）。笛色的设置，昆剧伴奏与歌唱中的笛色选择，笛色的转换、演变，都在一定程度上影响着昆剧的演唱，影响着昆剧的艺术形态与审美风貌。

今之所谓笛色，主要指的是中国传统戏曲音乐中使用的工尺七调。明代朱权认为这一名称来源于唐代"笛色谱"，原为教坊笛部所用的乐谱。[1] 最初"可能是由管乐器的指法符号演化而成。……现今通行的工尺谱所用的谱字有十个，与北宋以来沈括《梦溪笔谈》、陈旸《乐书》《辽史·乐志》等书所记载者相同"[2]。清初废除教坊制，"笛色谱"的意义转为标明笛上各调的乐谱，笛色也因此转为曲笛各调之意。[3]

此外，笛色还曾经是是宋代教坊十三部之一，即所谓的三部、十色，即南宋耐得翁所撰《都城纪胜》之《瓦舍众技》中所云："旧教坊有筚篥部、大鼓部、杖鼓部、拍板色、笛色、琵琶色、筝色、方响色、笙色、舞旋色、歌板色、杂剧色、参军色。色有色长，部有部头。上有教坊使、副钤辖、都管、掌仪范者，皆是杂流命官。"[4] 南宋文人吴自

① ［明］朱权《琼林雅韵》，民国抄本。

② 中国艺术研究院音乐研究所《中国音乐词典》编辑部编《中国音乐词典》，人民音乐出版社，1985 年，第 119 页。

③ 同上，第 76 页。

④ ［宋］孟元老《东京梦华录》（外四种：《都城纪胜》《西湖老人繁胜录》《梦粱录》《武林旧事》），文化艺术出版社，1998 年，第 84 页。

牧所著《梦粱录》卷二十之《妓乐》中也有类似记载。①《宋史》卷一百三十《志》第八十三《乐》五云："按大礼用乐，凡三十有四色：歌色一、笛色二、埙色三、篪色四、笙色五、箫色六、编钟七、编磬八……"②《文献通考》《元史》等中亦有记述。③ 从上述文献可以看出，"笛色"与众多"部""色"并列，并且"色有色长，部有部头"。可见，这里的"部""色"指的是种类，按表演技艺分类，即教坊乐工分类。管理这三部、十色的部头、色长，是教坊中最低等的乐官。教坊乐人按其所奏乐器、表演内容，被分为多个部色。正如演奏琵琶的乐工所在部被称为"琵琶色"，演奏笙的乐工所在部为"笙色"一样，宋代教坊中，所有吹奏笛子的乐工同在一部，该部就被称为"笛色"。

通常观点认为昆笛之笛色包括小工调、尺字调、上字调、乙字调、正宫调、六字调和凡字调七调。大致而言，昆笛的七调与国际通用的音高对应关系是：上字调相当于♭B 调，尺字调相当于 C 调，小工调相当于 D 调，凡字调相当于♭E，六字调相当于 F 调，正宫调相当于 G 调，乙字调相当于 A 调。工尺谱除了在昆剧中普遍运用，在其他一些传统艺术领域也同样存在，如道教音乐、十番乐、西安鼓乐、福建南音、二人台，等等。只是西安鼓乐、山西五台山、福建南音、北京智化寺音乐等工尺谱所用音字、字体、唱名等不尽相同。对于昆剧而言，长期以来，一直以笛子为主奏乐器。这一主奏乐器的笛色，对昆剧演唱、表演都有着重要的意义和作用。

自乾隆时期始，昆剧的存在形态由全本转向以折子戏为主，因此，本书所论昆剧笛色演变，主要以昆剧折子戏笛色为主。除了少数以念白为主的昆剧折子戏，多数昆剧折子戏在演员演唱、笛师伴奏中，一定会涉及笛色问题。一出折子戏，采用小工调还是尺字调，抑或其他何种笛色，对于该出戏的艺术表现与特色，其作用是不应被低估的。从动态的角度，昆剧的笛色体现在场上乐师伴奏与演员演唱之中。换言之，某出昆剧折子戏，笛师吹的、演员唱的是什么笛色（或者笛调、管色）；而

① ［宋］孟元老《东京梦华录》（外四种：《都城纪胜》《西湖老人繁胜录》《梦粱录》《武林旧事》），文化艺术出版社，1998 年，第 301 页。

② ［元］脱脱等撰《宋史》第一〇册，中华书局，1977 年，第 3042 页。

③ ［元］马端临《文献通考》卷一三〇《乐考》三，中华书局，2011 年；［明］宋濂等撰《元史》卷六十七《志》第十八，中华书局，2011 年。

5

第一章 昆剧笛色概述

从静态的角度，昆剧的笛色则体现在昆剧宫谱（即乐谱，俗称工尺谱）中所标注的笛色。昆剧宫谱刻本或抄本中标注的笛色，诉诸人的视觉，而笛色在舞台上（也包括清音桌）以伴奏和歌唱的方式呈现出来，又诉诸人的听觉（当然，表演也诉诸视觉）。晚清、民国时的昆剧观众看折子戏时，有的手里会捧着相关剧目的剧本或宫谱，形成一道独特的看戏风景。而这也恰恰说明，昆剧有本所依，并非乱弹，笛色自然也不例外。

昆剧笛色的标注，依据目前所见流传下来的宫谱，最早始自清代乾隆后期叶堂刊刻的《纳书楹西厢记全谱》《纳书楹曲谱》和《纳书楹玉茗堂四梦全谱》。到了晚清、民国时期，昆剧宫谱中标注笛色已经是多数宫谱印本（包括刻本、石印本和油印本）的"标配"。昆剧是有定调、定腔的戏剧艺术①，其折子戏的笛色一旦确立，一般不宜轻易变动，否则会影响到折子戏的演唱与表演。但是，笛色又并非一成不变。如果将乾隆时代宫谱中昆剧折子戏的笛色标注，与晚清、民国时期乃至当代的昆剧宫谱的笛色标注进行对比，会发现承袭不变的固然居多，但也不乏确实发生了变化的。这种宫谱刻本或抄本中昆剧折子戏笛色标注的留存与沿革，又直接体现在昆剧清曲桌台或氍毹上，要由昆剧笛师吹奏、曲友或演员演唱来实现。那么，从最开始的上千出昆剧折子戏，到民国时期昆剧传字辈的五百余出折子戏，乃至当今舞台上还能传承下来的折子戏。数百年间所留存下来、舞台上仍有演出的众多昆剧折子戏，有多少笛色仍保持不变？又有多少笛色发生了演变？这种保持不变或发生演变背后的动因是什么？其稳定与变化对昆剧有哪些影响？又可能会对未来的昆剧传承产生哪些影响？这些都是值得我们关注与研究的问题。

① 田汉《有关昆剧剧本和演出的一些问题》，中国戏剧家协会上海分会编《昆剧观摩演出纪念文集》，上海文化出版社，1957年，第11–17页。

第二节　昆剧笛色研究综述

昆剧笛色的标注与演变，主要文献基础是工尺谱形态的乐谱。工尺乐谱的出现与折子戏的流行密切相关，主要是"以折子戏唱词为音乐单元""工尺谱与折子戏相辅相成"①，因此，对昆剧笛色的研究概述，有必要从昆剧折子戏研究开始。

二十世纪八十年代之前，折子戏较少受到关注，虽然其研究与昆剧文学研究、昆剧史研究、戏曲表演艺术研究都有密切关系。自二十世纪八十年代至今的四十年间，折子戏研究者日益增多，成果渐丰，二十一世纪以来更加繁盛。之前如马少波、鲍志伸等在一些文章中介绍、提倡折子戏，但这一领域研究真正的拓荒之作，当属陆萼庭所著的《昆剧演出史稿》。② 这部著作的问世经历了三十余年的时间。既是学者又是曲家的陆萼庭早在1948年就已经开始撰写，1960年完成初稿，此后不断进行修改、完善，《昆剧演出史稿》在1980年由上海人民出版社出版。该书第四章《折子戏的光芒》，"立足实际，发前人之所未明；真知灼见，有开塞发蒙之论"。学术界普遍认为，就全书而言，"这是最值得称道的一章"③。这部著作初版于1980年，该书爬罗剔抉，精心考证，一改以往昆剧研究偏重文本忽视舞台积习，将研究视野专注于昆剧的舞台艺术，所论多发前人之所未发。作为昆剧折子戏研究的开拓之作，该书嘉惠后学，其功至伟。

几十年间，昆剧折子戏各种相关文献也相继被发现、出版。二十世纪七十年代末至八十年代，折子戏剧目编选之作陆续出版，《迎神赛社礼节传簿》抄本被发现，明代胡文焕《群音类选》和台湾《善本戏曲

① 周维培《曲谱研究》，江苏古籍出版社，1999年，第240–241页。

② 在此之前零星介绍、提倡过昆剧折子戏的，如马少波《关于折子戏——答〈剧本月刊〉记者问》（《剧本》，1959年）、鲍志伸《提倡折子戏》（《上海戏剧》，1960年第8期）。

③ 洛地《关于昆班演出本》，《戏曲艺术》，1986年第1期；赵景深《昆剧演出史稿》"序"，台北"国家出版社"，2002年。不仅如此，受陆萼庭启发，洛地在《关于昆班演出本》中，探讨昆班演出本，将昆班演出本纳入戏曲研究之中。

丛刊》等珍贵文献影印出版。① 二十世纪九十年代，折子戏文献的整理进一步丰富。② 进入二十一世纪至今的二十年间，与昆剧折子戏相关的文献的整理、出版力度密度明显加大，数量激增。③ 在折子戏文献整理的基础上，相关的专门性著述不断出现，诸如王安祈《明代戏曲五论》和《昆剧论集——全本与折子》、陈为瑀《昆剧折子戏初探》、林逢源的《折子戏论集》、王宁《昆剧折子戏研究》、尤海燕《明代折子戏研究》、李慧《折子戏研究》等④，均是近几十年间具有代表性的学术成

① 二十世纪七十年代末至八十年代，折子戏剧目编选之作陆续出版，如《滇剧传统折子戏选》初集和二集（云南人民出版社，1981、1984 年）、《秦腔传统折子戏选》（陕西人民出版社，1985 年）、《传统川剧折子戏选》（四川人民出版社，1979—1982 年共七辑）、《山西戏曲折子戏荟萃》（中国戏剧出版社，1989 年）。《迎神赛社礼节传簿》抄本被发现（参见《我国戏曲史料的重大发现——山西潞城明代〈礼节传簿〉考述》，《中华戏曲》第 3 辑，山西人民出版社，1987 年），明代胡文焕《群音类选》影印出版（中华书局，1980 年），《善本戏曲丛刊》1－6 辑陆续出版（台湾学生书局，1984—1987 年）。

② 陈为瑀《昆剧折子戏初探》，中州古籍出版社，1991 年；〔俄〕李福清、李平编《海外孤本晚明戏剧选集三种》，上海古籍出版社，1993 年；〔英〕龙彼得辑、泉州地方戏曲研究社编《明刊闽南戏曲弦管选本三种》，中国戏剧出版社，1995 年。

③ 故宫博物院编《故宫珍本丛刊》，海南出版社，2000 年；《俗文学丛刊》，台湾"中央研究院"历史语言研究所《俗文学丛刊》，台湾新文丰出版公司，2001—2006 年；中国昆剧博物馆编《昆剧手抄曲本一百册》，广陵书社，2009 年；殷梦霞选编《郑振铎藏古吴莲勺庐抄本戏曲百种》，国家图书馆出版社，2009 年；中国国家图书馆编纂《中国国家图书馆藏清宫升平署档案集成》，中华书局，2011 年；苏州昆剧传习所编辑《昆剧传世演出珍本丛刊全编》，上海人民出版社，2011 年；周秦主编《昆戏集存》甲、乙编，黄山书社，2011、2017年；范正明主编《含英咀华——湘剧传统折子戏一百出》，岳麓书社，2011 年；广东省繁荣粤剧基金会编《粤剧折子戏选》，羊城晚报出版社，2011 年；四川省川剧艺术研究院《川剧经典折子戏》，四川人民出版社，2012 年；黄仕忠、〔日〕大木康主编《日本东京大学东洋文化研究所双红堂文库藏稀见中国钞本曲本汇刊》（第二辑），广西师范大学出版社，2013 年；北京大学图书馆编《北京大学图书馆藏程砚秋玉霜簃戏曲珍本丛刊》，国家图书馆出版社，2014年；故宫博物院编《故宫博物院藏清宫南府升平署戏本》，紫禁城出版社，2016 年；〔清〕杜步云选录、何燕华主编《北京大学图书馆珍藏瑞鹤山房抄本戏曲集》，中华书局，2018 年；刘祯编《梅兰芳珍稀戏曲钞本汇刊》，国家图书馆出版社，2019 年。大陆与台湾先后编纂的两部昆剧辞典面世，分别是吴新雷《中国昆剧大辞典》，南京大学出版社，2002 年；洪惟助主编《昆曲辞典》，台湾传统艺术中心，2002 年。

④ 王安祈《明代戏曲五论》，台北大安出版社，1990 年；陈为瑀《昆剧折子戏初探》，中州古籍出版社，1991 年；林逢源《折子戏论集》，高雄复文书局，1992 年；王安祈《昆剧论集——全本与折子》，台北大安出版社，2012 年；王宁《昆剧折子戏研究》，黄山书社，2013 年；尤海燕《明代折子戏研究》，台北花木兰文化出版社，2014 年；李慧《折子戏研究》，社会科学文献出版社，2021 年。

基于曲谱的昆剧笛色演变研究

果。若干以折子戏为选题的硕士、博士学位论文①，显示着折子戏研究的日渐繁兴。

如果说二十世纪八十年代是昆剧折子戏研究的肇端，那么九十年代则是折子戏研究取得较大突破、拓展的时期。进入二十一世纪以来，随着昆剧被列入联合国教科文组织首批"人类口头与非物质文化遗产代表作"，昆剧折子戏的研究更趋繁荣，日益深化、细化，研究空间不断拓展。折子戏的研究，历经几十年的积累，已经成为昆剧研究的一方重镇。受到本书篇幅与论述对象所限，此处选择昆剧折子戏概念、整体历史演进、成就与局限以及折子戏笛色等几个方面进行简略概述。昆剧折子声腔、表演、导演、传播与接受等的研究，此处不做综述。②

首先，昆剧折子戏的概念研究。包括诸如折子戏之概念何时形成，为何要称为折子戏，究竟什么样的昆剧剧目才算是昆剧折子戏等问题。折子戏之"实"早就存在，但"折子戏"这一名称的出现、确认却相对较晚。陆萼庭认为"'折子戏'是个近代概念，大概偶尔一见于二十世纪之末，其前没有这个词。早一些的文献多作杂出、散出、单出，民间口头上江南一带在六七十年前都习惯称'出头戏'"；"'折子戏'是个后起词，大概在六七十年前才流行起来的吧"③。这两篇文章刊载于二十一世纪初，照此推算，陆萼庭认为"折子戏"之名自二十世纪三四十年代始。戴申《折子戏的形成始末》认为，"作为一个戏曲概念，折子戏之名是我国建国初出现的"④。曾永义在《论说"折子戏"》中

① 硕士学位论文如杨晴帆《从民间小戏到经典折子戏——以〈思凡〉为个案的研究》（南京大学，2007 年）、李婧《明代昆曲折子戏研究》（上海师范大学，2008 年）、王钰《昆曲折子戏兴盛原因研究》（南京师范大学，2008 年）、郭玲《清代前中期折子戏研究》（广西师范大学，2011 年）、侯雪莉《昆曲〈琵琶记〉折子戏研究》（上海大学，2013 年）、赵婷婷《〈缀白裘〉所选清代传奇折子戏研究》（集美大学，2013 年）；毛劼《〈缀白裘〉昆剧折子戏研究》（南京大学，2014 年）、杨雨晨《乾嘉以来昆剧折子戏舞台策略研究》（苏州大学，2015 年）；博士学位论文如赵天为《〈牡丹亭〉改本研究》（南京大学，2006 年）、李慧《折子戏研究》（厦门大学，2008 年）、尤海燕《明代折子戏研究》（首都师范大学，2009 年），余治平《升平署昆剧折子戏改编研究——以明传奇为中心》（复旦大学，2013 年），等等。

② 比较全面的昆剧折子戏研究综述，可参看王宁《昆剧折子戏研究》，黄山书社，2013 年、尤海燕《明代折子戏研究》（台北花木兰文化出版社，2014 年）、李慧《折子戏研究》（社会科学文献出版社，2021 年）等。

③ 分别见《清代全本戏演出述论》《笛边散思》，收入陆萼庭《清代戏曲与昆剧》，中华书局，2014 年，第 320、260 页。

④ 戴申《折子戏的形成始末》，《戏曲艺术》，2001 年第 2 期。

基于曲谱的昆剧笛色演变研究

补充了民国时期齐如山、庄清逸、傅惜华的论述，并表明认可戴申之文的说法。① 王宁根据朱建明所辑清同治十三年（1874）至1947年间《申报》所载有关昆剧文章汇集而成的《〈申报〉昆剧资料选编》，指出《申报》出现过"杂出""出头戏"甚至"杂曲"的指称，却并未出现"折子戏"的名称，也认为"起码在建国之前，折子戏尚未成为流行的指称"。在此基础上，王宁综合诸家相关论述，重申"折子戏这一名称的流行，不应早于新中国成立即1949年"②。

折子戏曾有诸如"杂剧""杂戏""杂出""杂曲""零出"等不同称谓。林逢源在其《折子戏论集》中曾罗列数种。③ 至于"摘锦""出头""什目"等名称，有学者将其作为折子戏另外的名称，王宁一一进行了辩驳，认为这几个名称并非折子戏异名。④ 如果回到"折子戏"这个名字本身，"戏"自然是标明其性质，而问题的关键是，为何独独称之为"折子戏"？如果说折子戏是相对于全本戏而言，为何不称为"节本戏""节出戏"抑或是别的，而偏偏称为"折子戏"呢？可见，问题的关键点就在于对"折"内涵的理解上。

戴申根据山西运城县元墓中的元代民间杂剧搬演的壁画⑤，提出对"折子"含义的看法。该墓壁画中所绘五人，左侧第一人两手摊开"摺子"。戴申指出，其右端"摺子"首页有"风雪奇"三字楷书，内页有草书若干行字迹。据此，戴申认为此壁画中的"摺子"，就是"戏折子"或称"掌记"⑥。曾永义梳理《永乐大典戏文三种》《太平乐府》《雍熙乐府》以及《武林旧事》等文献中"掌记"一词的含义，指出"'掌记册儿'可袖于怀里、可置于掌上，所以它可书写得上的内容必然不是整个剧本，就北曲杂剧而言，不是一本四折，而是一个段落，也

① 曾永义《论说"折子戏"》，原载台湾"中央研究院"中国文哲研究所主编《戏剧研究》创刊号，2008年1月；收入《曾永义学术论文自选集》的《甲编·学术理念》，中华书局，2008年，第242－244页。

② 王宁《昆剧折子戏研究》，黄山书社，2013年，第2页。

③ 林逢源《折子戏论集》，高雄复文书局，1992年，第1页。

④ 王宁《昆剧折子戏研究》，黄山书社，2013年，第3－6页。

⑤ 廖奔《中国戏剧图史》，河南教育出版社，1996年，图2－298，第162页。

⑥ 戴申《折子戏的形成始末》（上），《戏曲艺术》，2001年第2期。

就是一个'摺子'"①。《中国昆剧大辞典》中"折子戏"的概念就吸取了戴申、曾永义的观点，认为艺人常将单出脚本抄写在"摺（折）子上"，"折子戏"之名由此得来。② 钱南扬在其《戏文概论》中指出，"折"字的运用，所见最早是在金元杂剧中，指出"'折'的含义，金元人的理解与明人又不同。金元人以脚色为标准，无论什么脚色上下一场，都作一折计算"。相形之下，"明人以套数为标准，一本杂剧一般四套曲子，所以只有四折"。而"'折'与'摺'音同义近，故也可写作'摺'。……明中叶以后所刻剧本，'出''齣''折''摺'四字是随意用的"③。由此，称呼全本戏中的一出或一折为"散出""零出""单折""散折"，都未尝不可。用"折子戏"称呼戏曲散出是建立在"折"这个词的基础上的。

解决了"折"的含义后，另一个问题也随之而来，为何要在"折"后加"子"字？因为"单折戏""散折戏""零折戏"等名称，更能显示与全本戏（整本戏）的对应关系。对此，曾永义认为，"文献上的'折子戏'或称'折'，或称'出'，俗称'折子'，只不过是在'折'字下加词尾'子'，使之成为词尾之副词以便称呼。其结构亦如在'出'字下加尾词'头'，使之成为'出头'"④。果然如此，那是不是也可以称"出子戏""折头戏"？相形之下，王宁的观点更为中肯一些。在他看来，"所谓'折'又可与汉语之'段'比拟，'一折'就是'一段'，故'折子'就是'段子'，'折子戏'也就是'段子戏''段落戏'的意思"⑤。

究竟什么样的昆剧剧目可以称为"折子戏"？对此，昆剧界、学术界有一个基本的共识，即所谓"折子戏"，是相对于全本戏而言的。这

① 曾永义《论说"折子戏"》，原载台湾"中央研究院"中国文哲研究所主编《戏剧研究》创刊号，2008 年 1 月；收入《曾永义学术论文自选集》的《甲编·学术理念》，中华书局，2008 年，第 241 – 321 页。

② 吴新雷等编《中国昆剧大辞典》，南京大学出版社，2002 年，第 47 页。

③ 钱南扬《戏文概论》，中华书局，2009 年，第 152 – 153 页。

④ 曾永义《论说"折子戏"》，原载台湾"中央研究院"中国文哲研究所主编《戏剧研究》创刊号，2008 年 1 月；收入《曾永义学术论文自选集》的《甲编·学术理念》，中华书局，2008 年，第 311 页。

⑤ 王宁《昆剧折子戏研究》，黄山书社，2013 年，第 7 页。

样就把折子戏与单出戏、散出戏、小戏①等区别开来。以折子戏为主要传承和表演形式的传字辈艺人之一周传瑛，生前曾经对何为折子戏做过明确的说明。在他看来，"折子戏在昆剧中是一个专有名词，不是一部剧作分多少出（折）就有多少个折子戏；它指的是一部剧作里按生、旦、净、末、丑各个家门在唱、念、做、打'四功五法'上有独到之处，从而可以独立演出的某些片段"②。颜长珂也认为，"所谓折子戏，是指从整本戏中取出一折或数折独立演出，情节虽不很完整，却也能自成片断"③。陆萼庭则开列了折子戏必备的"三个递进相关的条件"："一是源于传奇，是全本戏的有机组成部分，与全本戏一似整体同部分的关系，本来不能算作独立的戏剧形式；二，必须是舞台艺术演变的自然结果，并不是人为地从全本戏中摘选出来……；三，折子（戏）在长期的实践中逐渐完善，舞台化的特点分外鲜明，终于取得了独立性，艺术质量的高低决定了独立性水准的高低。三个条件缺一不可。④ 王安祈也重申折子戏是相对于全本戏而言，折子戏必须有表演的代表性与独立价值等。⑤ 曾永义对陆萼庭所列折子戏必备的三个条件提出质疑，认为陆氏在行文上语义不够清楚、周延。第一个条件说折子戏不是独立戏剧形式，而第三个条件又说折子戏有独立性，因为"折子戏也不必非自传奇'拆下来'不可"⑥。

其次，昆剧折子戏历史演进研究。其中一个重要问题，昆剧折子戏究竟形成于何时？陆萼庭认为，昆剧折子戏作为独立的艺术品，开始受

① 王宁《昆剧折子戏研究》，黄山书社，2013年，第7－10页。

② 周传瑛口述、洛地整理《昆剧生涯六十年》，上海文艺出版社，1988年，第42页。此段引文中提到的"家门"，除指副末开戏报台的"家门引子"和剧中人物上场的"自报家门"外，也指剧中脚色（角色）门类，昆剧中将行当称为"家门"是最标准的称呼。传字辈艺人周传瑛在《昆剧生涯六十年》一书中有专文《昆剧家门谈》（周传瑛《昆剧生涯六十年》，上海文艺出版社，1988年，第118－129页）。为避免疑义，本书除原文引用中有"家门"不予注明外，其他用到家门的地方都在后面用括号标上"行当"，特此说明。

③ 颜长珂《谈谈折子戏》，《中华戏曲》第六辑，山西人民出版社，1988年，第242页。

④ 陆萼庭《昆剧演出史稿》（修订本），上海教育出版社，2006年，第168页。

⑤ 王安祈《再论明代折子戏》，收入王安祈《明代戏曲五论》，台北大安出版社，1990年，第16－38页；王安祈《从折子戏到全本戏——民国以来昆剧发展的一种方式》，收入王安祈《传统戏曲的现代表现》，台北里仁书局，1996年，第1－57页。

⑥ 曾永义《论说"折子戏"》，原载台湾"中央研究院"中国文哲研究所主编《戏剧研究》创刊号，2008年1月；收入《曾永义学术论文自选集》的《甲编·学术理念》，中华书局，2008年，第241－321页。

到社会关注的时间应当定在明末清初。① 李晓则将昆剧折子戏的形成时间推后至乾嘉时期②，认为折子戏是昆剧乾嘉传统的重要标志之一，这与陆萼庭所强调的完成于乾隆时代"《缀白裘》标志着昆剧演出史上全本戏时代的结束，从此以后，进入了以演折子戏为主的阶段"③ 高度契合。因此，虽然李晓将折子戏形成时间推后，但实际上是将陆萼庭关于昆剧折子戏形成时间的观点做了进一步细化研究。

不过，大陆及海外众多学者对陆萼庭的这一观点多持反对意见。比如朱颖辉《折子戏溯源——曲苑偶拾》、颜长珂《谈谈折子戏》、徐扶明《折子戏简论》、廖奔《折子戏的出现》、戴申的《折子戏的形成始末》、曾永义《论说"折子戏"》④，以及前述陈为瑀、林逢源、王安祈、郑雷⑤、王宁、李慧⑥等学者的相关著述，对折子戏的最终形成时间问题，提出了与陆萼庭、李晓不同的看法。总的来说，上述学者的研究，普遍将折子戏形成时间推前至明代。但具体是明代的哪一阶段，学者们又有不同看法。最早的提前至正德年间，稍晚者提至嘉靖或万历时期，更晚者，则到明末天启、崇祯年间。上溯至正德者，未免过早；下至天启、崇祯年间者，其实与陆萼庭明末清初观点的上限重合。王宁在其著述中综合各家观点，并结合自己的研究，将昆剧折子戏的发展分成五个阶段：明代万历前是折子戏的萌芽发轫期，明代万历至乾隆前是折子戏的逐步形成期，清代乾嘉时期是昆剧折子戏的兴盛期，清代道光年间至1956年是昆剧折子戏的衰落时期，1956年至今是昆剧折子戏的恢复期。显然，王宁的分期，实际是综合各家观点，取中而得出的较为平实的结论。同时，一些学者对昆剧折子戏的演进问题，不局限于明清和

① 陆萼庭《昆剧演出史稿》（修订本），上海教育出版社，2006年，第169页。
② 李晓《昆剧表演艺术的"乾嘉传统"及其传承》，《艺术百家》，1997年第4期。
③ 陆萼庭《昆剧演出史稿》（修订本），上海教育出版社，2006年，第175页。
④ 朱颖辉《折子戏溯源——曲苑偶拾》，《戏曲艺术》，1984年第2期；颜长珂《谈谈折子戏》，《中华戏曲》第六辑，山西人民出版社，1989年；徐扶明《折子戏简论》，《戏曲艺术》，1989年第2期；廖奔《折子戏的出现》，《艺术百家》，2000年第2期；戴申《折子戏的形成始末》（上），《戏曲艺术》，2001年第2期；戴申《折子戏的形成始末》（下），《戏曲艺术》，2001年第3期；曾永义《论说"折子戏"》，原载台湾"中央研究院"中国文哲研究所主编《戏剧研究》创刊号，2008年1月，收入《曾永义学术论文自选集》的《甲编·学术理念》，中华书局，2008年，第241–321页。
⑤ 郑雷《昆曲》，浙江人民出版社，2005年。
⑥ 李慧《折子戏研究》，社会科学文献出版社，2021年。

现代，而是将视野投向了二十世纪中叶以后的当代昆剧。对这一问题研究得较为全面而深入的，以王安祈为代表。

在《由芦林说到昆剧的全本与折子》和《从折子戏到全本戏——民国以来昆剧发展的一种方式》① 中，王安祈将折子戏研究的视野进一步扩大，从清代、民国延伸至二十世纪中叶后。她对二十世纪中叶以后各大昆剧院团所演出的折子戏、全本戏进行考察，指出"民国以来，除了折子戏以正宗的主流的面貌维系着昆剧之延续与发展之外，同时，也有另一条'从折子到全本'的途径逐渐受到了注意，并和折子同时担负继承传统的职责，这条途径比起折子戏'纯然继承'，还更增加了一份创作的意义，尽管全本戏的成果还不足以与明清两代的成就相抗衡"。可见，王安祈更关注古典时期形成的昆剧折子戏的现代命运走向，敏锐地注意到折子戏演进过程中与全本戏的改编、创作的密切关联。无独有偶，王宁在其专著《昆剧折子戏研究》中，通过对北曲昆化、昆剧对京剧的吸收（即所谓的"反哺"）研究，折子戏演出组合方式等方面的研究，拓展、深化了昆剧折子戏的研究。

最后，昆剧折子戏成就、特点与局限研究。对这一问题，陆萼庭在《昆剧演出史稿》中进行了精妙而富于启发性的阐释。之后的学者在阐发这一问题及其相关问题（比如昆剧折子戏的美学风范、审美特点等）时，基本上都是以陆氏观点为起点和参照，再做进一步的补充、细化与提升。在陆氏看来，昆剧折子戏的巨大成就，主要体现在剧本和表演艺术两个方面。剧本方面，通过不同程度地发展、丰富原作的思想性，适当剪裁、增删使内容更概括紧凑，重视穿插和下场的处理，从而增强了剧作的独立性和完整性。由此也促成折子戏表演方面的特点，即折子戏艺术主体的自我完善，塑造完美的艺术形象，以雅俗为目标探索通俗化工作。这些也成为乾嘉后昆剧的优秀传统。而折子戏演出方式对昆剧演出最大的贡献，"毫无疑义应该是表演艺术的精益求精"，特别是昆剧家门（行当）艺术表演体系的建立。② 陆氏的研究不止于此，他在后续

① 王安祈《由芦林说到昆剧的全本与折子》，《表演艺术》，1998 年第 62 期；王安祈《从折子戏到全本戏——民国以来昆剧发展的一种方式》，收入王安祈《传统戏曲的现代表现》，台北里仁书局，1996 年，第 1–57 页。

② 陆萼庭《昆剧演出史稿》（修订本），上海教育出版社，2006 年，第 179–185、189、186 页。

的相关研究中，对昆剧的表演特点、昆剧的雅与俗、昆剧角色、传奇吊场演变、昆剧折子戏下场式等做了更精深的探索与研究，颇富启发意义。① 王安祈认为"折子戏在单独上演时，不仅具有保存已失剧本与凝聚表演精华之价值，同时，在流传的过程中，更会与其他民间艺术如乡土歌舞等相互结合，因而改变了原剧的风格或内容，甚至脱离了大戏的范畴而成为小戏之剧目"②。这种对折子戏表演形态变化的研究，在陆萼庭的基础上有了进一步的拓展与深入。在这之后，赵山林、齐森华③等学者之文也曾概括折子戏成就的影响。

除了令人瞩目的成就，昆剧折子戏又存在着哪些局限？陆萼庭指出，昆剧折子戏精品的产生与梨园搬演家的实践分不开，然而搬演家职业文化素养的局限性也导致了折子戏的不足，"梨园传统共识是观赏效应高于一切，不计其他，于是留下种种后遗症。诸如意在合律，忽视文义；或取美听，不顾定格；删曲增白，顾此失彼，在在都有"④。前述林逢源在《演出本格律上的商榷》一文中，进一步印证了陆氏所论昆剧折子戏格律方面局限的观点。⑤ 不过，前述齐森华论文在分析折子戏的负面影响时，认为"折子戏的发达，固然刺激了戏曲表演艺术的发展，但同时亦导致了对戏曲文学性的某种忽视。然而，决定一个剧种兴衰的，首先是它的文学性，而不是唱念做打"⑥。齐氏所论折子戏发达导致对戏曲文学性的忽视，的确反映了戏曲历史发展中的一个问题。但他认为决定一个剧种兴衰的是文学性，这一说法与近现代以来戏曲发展实际状况并不相符。这是以文学研究的视角、眼光与习惯来看待舞台艺术的戏曲而产生的一种认知。文学性对于戏曲固然重要，文学性的下降乃至缺失的确是戏曲发展的一大憾事，但如果包括唱念做打等方面的戏

① 参见陆萼庭《清代戏曲与昆剧》，中华书局，2014年。

② 王安祈《再论明代折子戏》，收入王安祈《明代戏曲五论》，台北大安出版社，1990年，第16–38页。

③ 赵山林《折子戏与表演艺术》，《古代戏曲论坛》，澳门文星出版社，2003年，第219–220；齐森华《试论明清折子戏的成因及功过》，《上海大学学报》（社会科学版），2006年第2期。

④ 陆萼庭《昆剧演出史稿》（修订本），上海教育出版社，2006年，第195页。

⑤ 林逢源《折子戏论集》，高雄复文书局，1992年，第33–139页。

⑥ 齐森华《试论明清折子戏的成因及功过》，《上海大学学报》（社会科学版），2006年第2期。

曲表演体系无人传承、最终失传，就不仅仅是憾事的问题，因为它将直接导致戏曲作为舞台艺术的衰亡。

昆剧折子戏所用笛色，动态的以歌唱与伴奏形式存在，静态的则以昆剧曲谱①为载体。清代康熙之后，工尺谱形式的昆剧乐谱大量出现。自清中叶开始，折子戏的演出逐渐取代全本戏成为昆剧主要的传播形式。相应的，无论官修还是私制昆剧曲谱，多数是采取折子戏唱词为音乐单元的形态，即使像《纳书楹玉茗堂四梦全谱》是汤显祖"临川四梦"曲谱悉数齐备的全本曲谱，在具体形态上仍然是一出出折子戏工尺谱的汇集。换言之，昆剧乐谱一身而兼二任，既记录昆剧歌唱的曲词，又将曲词配套的工尺谱附载，在清中叶后的昆剧折子戏生存与发展中起到了重要作用。笛色作为昆剧乐谱中重要的一环，其研究整体上处于相对边缘化的位置。不过，比起昆剧折子戏研究的晚出，涉及昆剧笛色的相关记述，反而出现得较早。具体而言，在清代已经初露端倪，到民国时代涉及者渐多。自二十世纪中叶至今，虽研究者相对寥落，但精心撰构、功力深厚之佳作仍时有出现。大致而言，昆剧折子戏笛色研究领域主要包括以下两个方面。

第一，分析昆曲宫调时注明、分析宫调所使用笛色。像清代乾隆初期刊刻的《九宫大成南北词宫谱》，其凡例曾云"今谱中仙吕调为首调，工尺调法，七调俱全"②，从中可见其时宫调与所配笛色大致情况。民国时期的若干曲学著述，比如姚华《曲海一勺》、吴梅《顾曲麈谈》、陈栩《学曲例言》、王季烈《螾庐曲谈》、许之衡《曲律易知》、童斐（伯章）《中乐寻源》、刘富樑《歌曲指程》、华连圃《戏曲丛谭》③ 等，亦多论及宫调与笛色问题。特别是吴梅、王季烈的著作，更是其中的代表。但整体而言，这些作者自身多为曲家，擅长度曲、制曲。因此，其著述

① 昆剧曲谱，包括格律谱与乐谱两种，这里指的是昆剧的乐谱，即俗称的工尺谱。

② 《新定九宫大成北词宫谱》凡例，参见《新定九宫大成南北词宫谱》第一册，台湾学生书局，1987 年，第 70 页。

③ 姚华《曲海一勺》，《庸言》第一卷，1913 年；吴梅《顾曲麈谈》，商务印书馆，1916 年；陈栩（署天虚我生）《学曲例言》，收入《遏云阁曲谱》之首，上海著易堂书局，1920 年；王季烈《螾庐曲谈》卷二《论作曲》，王季烈、刘富樑辑订《集成曲谱》声集卷一，商务印书馆，1925 年；许之衡《曲律易知》，上海饮流斋，1922 年；童斐（伯章）《中乐寻源》，商务印书馆，1926 年；刘富樑《歌曲指程》，吉林永衡印书局，1930 年；华连圃《戏曲丛谭》，商务印书馆，1937 年。

多从各自度曲、制曲的实际体会出发，经验之谈多，细致的文献与理论论证则相对匮乏。各曲家所论，既有相同之处，亦不乏相异观点。

二十世纪中叶以后的若干曲学论著中，也同样有关于昆剧宫调与笛色的分析。如谢也实、谢真莆《昆曲津梁》，王守泰《昆曲格律》，武俊达的《昆曲唱腔研究》，其中，又以王守泰主编的《昆曲曲牌及套数范例集》（北套、南套）为集大成者。[①] 周维培《曲谱研究》第五章中分析清代昆剧乐谱时也涉及的其中标注的若干笛色。[②] 上述曲学著述中，论及笛色，有时会举某出昆剧折子戏为例。不过，上述著述多为曲学之作，所论是昆曲的曲律，笛色只是其中的一个组成部分，其分析、论述的重点并不在折子戏本身的笛色演变。

进入二十一世纪，台湾地区学者洪惟助的《昆曲宫调与曲牌》，梳理历代文献资料，对昆曲的宫调问题进行了条理清晰的分析，通过统计分析，评论元代燕南芝庵《唱论》之声情说，曲牌形成与常用曲牌分析，列表统计、分析吴梅、王季烈等人的著述中对宫调所用笛色的相同与差异。洪氏之书，还在书后附有一张《昆曲重要曲牌曲谱资料库》的光盘，其中包括十二种重要曲谱每折戏所用曲牌、联套、宫调、笛色的列表，以便查询。洪惟助此书，意在对昆曲的宫调、曲牌问题进行详细的资料分析、梳理、对比、说明，厘清长期以来学界的模糊认识，述多于论，不做空谈，学风严谨。

这部著作是建立在详尽的文献资料分析、数据对比的基础之上的，因此对笛色问题有了一些不同以往的认知与结论。每一宫调对应何种笛色，近代以来的吴梅、陈栩、王季烈、许之衡等诸曲家都曾在其各自著述中论及。综合各家观点，相同、相近之处固然不少，但各家所论同一宫调所用笛色，有时也多有出入。洪惟助注意到了这一问题，将各家在宫调对应笛色的相同与相异点进行了较为翔实的比较。在此基础上，他指出"吴梅、陈栩、王季烈、许之衡诸氏凭其经验与感觉论说，我们根

① 谢也实、谢真莆《昆曲津梁》，江苏人民出版社，1962年；王守泰《昆曲格律》，江苏人民出版社，1982年；武俊达《昆曲唱腔研究》，人民音乐出版社，1993年；王守泰主编《昆曲曲牌及套数范例集》（南套），上海文艺出版社，1994年；王守泰主编《昆曲曲牌及套数范例集》（北套），学林出版社，1997年。

② 周维培《曲谱研究》，江苏古籍出版社，1999年，第245页。

据曲谱的管色标示统计，应该比较符合唱演实际情况"①。对于昆笛七调吹奏之法，依照吴梅《顾曲麈谈》中所述，依次列图说明。这种列图说明笛色的做法，本来在近代以来诸多昆剧著述中经常可见，但在二十世纪中叶以后相关著述中反倒鲜见了。对传统昆笛与十二平均律笛的问题，洪惟助依据邹建梁、陈正生有关文章的观点，进行了简单的介绍。囿于全书体例与所论内容，该书没有过多关注昆剧折子戏的笛色演变问题，而他所说"应该比较符合唱演实际情况"的折子戏笛色，实际上有部分已有了或大或小的变化。在"管色的运用"一节，洪惟助从演唱者音域与体会、脚色的家门（行当）、引场与主场、同场以及戏剧情节、情绪、情境转换五个方面，分析了笛色所受的影响。这些建立在对清代以来传统宫谱进行的笛色分析以及得出的结论，对本书所论乾隆以来昆剧折子戏的笛色演变，都具有相当的借鉴与参考价值。之后，鲍开恺注意到晚清《遏云阁曲谱》"标注笛调，而不标注宫调"②，朱夏君《二十世纪昆曲乐律研究》一书第三章第三节"管色说"中，对艺人参与昆剧订谱、笛色标调等问题也进行了梳理与探讨。③

第二，围绕昆笛本身展开的研究，包括笛子的律制、昆笛改革研究、昆笛演奏技巧等方面。首先，昆笛改革问题研究，像应有勤《谈笛子的改革问题》、王其书《笛改初探》、孙永志《南北方曲笛风格的演奏特点》、丁修询《苏昆生答客问——从苏州昆剧传习所 70 周年说起》、马殿泉《中国的笛制》、徐坤荣《论昆剧曲笛的音乐改革》等。④其次，昆笛音乐、演奏技巧等方面的研究，有如邹建梁《传统曲笛与昆剧伴奏》、徐宗科《浅谈昆曲对曲笛音乐风格的影响》、伍国栋《江南丝竹笛箫演奏的"昆曲""琴乐"传统》、施成吉《昆笛演奏中的"宕三眼"的技术处理》、陈铭《昆笛音乐的社会价值》、姚琦《昆笛伴奏

① 洪惟助《昆曲宫调与曲牌》，台北"国家出版社"，2010 年，第 82 页。

② 鲍开恺《〈遏云阁曲谱〉与近代昆曲工尺谱的转型》，《文艺争鸣》，2013 年第 12 期。

③ 朱夏君《二十世纪昆曲乐律研究》，上海古籍出版社，2015 年，第 286 – 291 页。

④ 应有勤《谈笛子的改革问题》，《乐器》（1972 年此期刊名为《乐器科技简讯》，后改为《乐器》），1972 年第 3 期；王其书《笛改初探》，《乐器》，1976 年第 3 期；孙永志《南北方曲笛风格的演奏特点》，《交响（西安音乐学院学报）》，1986 年第 3 期；丁修询《苏昆生答客问——从苏州昆剧传习所 70 周年说起》，《戏曲艺术》，1993 年第 1 期；马殿泉《中国的笛制》，《中国音乐》，1993 年第 1 期；徐坤荣《论昆剧曲笛的音乐改革》，《艺术百家》，1993 年第 1 期。

在昆曲中的作用》等文章。① 除了单篇文章，进入二十一世纪后，还出现了有关昆笛的相关著述。管凤良主编《一代笛师——高慰伯的昆曲生涯》②，是"最后一个堂名"高慰伯的传记，其中也穿插了对昆笛的记述。蒋晓地《昆笛技巧与范例》、徐达君《昆音笛技传承》，则是昆剧的专业笛师对昆笛伴奏技巧的分析与总结。③

上述研究主要关注点集中于笛制改革、昆笛伴奏技巧、昆笛音乐等方面。对于昆笛改革，研究者主要着眼于笛子的形制、音高、音色等方面，一般不会过多涉及具体的折子戏笛色。而像蒋晓地、徐达君等笛师在其各自著述中分析昆笛伴奏技巧时，一般都会适当举某一出或几出昆剧折子戏为例，当然就会提及其笛色。同时也会在书中附上若干出昆笛唱腔的伴奏谱例，即列出具体的昆剧折子戏乐谱、笛色。比如蒋晓地书所举《牡丹亭·游园惊梦》《思凡》《雷峰塔·断桥》《玉簪记·琴挑》《长生殿·酒楼》等曲牌谱例中都列出了所用笛色。徐达君书列出的昆剧折子戏乐谱较蒋晓地之书更多一些，包括《长生殿》《琵琶记》《邯郸梦》《牡丹亭》《玉簪记》《西楼记》《红梨记》《金雀记》《西游记》等剧目中的若干出折子戏，亦列各出笛色。不过，上述笛师著述所列折子戏笛色，只是列出当下昆剧院团昆剧折子戏惯常的通用笛色，至于某出昆剧折子戏笛色的演变、改动，一般不会涉及。台湾地区学者朱昆槐所著《昆曲清唱研究》的第四章第六节"附论——昆笛的特色"④，对传统昆笛之于昆曲的价值、意义进行了分析、论述，并列举少量昆剧折子戏曲牌音乐为例。朱昆槐著述所论为昆剧清唱，囿于全书内容与体例，其着眼点并不在昆剧折子戏笛色演变，但所论对考察昆笛折子戏的笛色问题，仍然有一定的启示。

① 邹建梁《传统曲笛与昆剧伴奏》，《剧影月报》，2005 年第 1 期；徐宗科《浅谈昆曲对曲牌音乐风格的影响》，《音乐生活》，2005 年第 9 期；伍国栋《江南丝竹笛箫演奏的"昆曲""琴乐"传统》，《中国音乐》，2008 年第 2 期；施成吉《昆笛演奏中的"宕三眼"的技术处理》，《剧影月报》，2014 年第 2 期；陈铭《昆笛音乐的社会价值》，《剧影月报》，2016 年第 6 期；姚琦《昆笛伴奏在昆曲中的作用》，《剧影月报》，2018 年第 3 期。

② 管凤良主编《一带笛师——高慰伯的昆曲生涯》，上海人民出版社，2006 年。

③ 蒋晓地《昆笛技巧与范例》，西风图书出版社，2001 年；徐达君《昆音笛技传承》，北京燕山出版社，2017 年。

④ 朱昆槐《昆曲清唱研究》，台北大安出版社，1991 年。

再次，均孔笛①的研究，包括笛子的律制问题、形制问题、指法与口法、当代传承等方面。早在 1929 年，郑觐文就在其《中国音乐史》一书中指出，"今人以笛制（匀排六孔）为不合乐理，欲图改造音孔。殊不知此正燕乐之妙用，乃乐法中之闰律，为又一体，不能以雅乐相绳也"②。近十年来，对均孔笛的研究，呈现出相对增多的趋势。曾经因笛制改革而逐渐被忽视、淡出公众视线几十年的均孔笛，开始受到了一些学者的关注，相应的研究也获得了一定的进展。长期以来，对于均孔笛的律制问题，一直争论不断，迄今为止仍没有一个公认的结论。其实早在 1947 年，杨荫浏、查阜西两位先生曾就此问题进行过辩论。查阜西认为传统的笛子笛律为"七平均律"；而杨荫浏则予以否认，认为笛音非但不是七平均律，而且与七平均律差得最远，还是与三分损益律和十二平均律更接近。之后，查阜西写了《答谈笛律》，杨荫浏又写了《再谈笛律答阜西》。③ 几十年后，上海艺术研究所的学者陈正生从音律学、音乐声学、箫笛制作、演奏等方面，对这一问题进行了详尽的分析、论证。他认为传统的昆笛律制"既不是三分损益律，也不是十二平均律，更不是所谓的'七平均律'"④。此后，陈正生在其后续的诸多论文中一再强调这一观点。

近些年来陆续出现了少量以昆笛为研究对象的学位论文。其中，王玮的博士学位论文《昆曲曲笛研究》⑤ 对昆笛进行了较全面的考察与研究，所论主要包括：昆笛的流变发展，昆笛的形态、律制考察，昆笛生存现状考察，以及昆笛传承发展的理论与实践等几个方面。其中对昆笛变革中昆笛均孔笛被十二平均律笛取代过程的考察，在综合之前各家观

① 传统昆笛是六均孔笛，简称"均孔笛"，亦称"匀孔笛"。学者在相关文章、著述中对均孔笛的称呼不一，有称"均孔笛"的，也有称"匀孔笛"、"平均孔笛"的。本书在引述学者观点时根据按原文称呼引用，在论述中统一采用"均孔笛"之称。

② 郑觐文《中国音乐史》，上海望平印刷所，1929 年。收入陈正生编《郑觐文集》，重庆出版社，2017 年，第 267 页。

③ 杨荫浏《谈笛音》《再谈笛律答阜西》，原载《礼乐》1947 年第 10 期和 1948 年第 2 – 3 期，后收入杨荫浏《杨荫浏音乐论文选集》，上海文艺出版社，1986 年，第 134 – 139、172 – 187 页。查阜西《答谈笛律》，原载《礼乐》1948 年第 2 期，收入黄旭东等编《查阜西琴学文萃》，中国美术出版社，1995 年，第 768 – 772 页。

④ 陈正生《均孔笛研究——中国民间管乐器的均孔不均律》，《交响（西安音乐学院学报）》，1998 年第 4 期。

⑤ 王玮《昆曲曲笛研究》，南京艺术学院，2012 年。

点基础上，分析、论述更加细致而深入；对均孔笛的文化生态空间的论述，亦见功力。路特的硕士学位论文《C 调均孔笛与 C 调普通曲笛的音响属性研究》①借助频谱分析手段，分析普通笛子与均孔笛的音响声音差别，包括声音的音质、音色和律制等方面。通过对两种笛子的筒音数据、音符谱面的整理，路特认为"非均孔笛的泛音整体没有均孔笛的清晰，整体强度没有均孔笛的大……均孔笛有更好的音色，更适合于演奏"②，均孔笛的共鸣、音色、音质要好于非均孔笛。不过该论文重点关注的是作为乐器的昆笛本身，因而未涉及多少昆笛伴奏的传统折子戏笛色，也就不会对昆剧折子戏笛色的演变有更多的关注。

近些年来，在有关均孔笛问题研究方面，前述曾对均孔笛的律制问题有过深入研究的陈正生无疑是用力最勤、研究时间最长、成果丰硕的一位学者。早在 2001 年，他就曾发表《"七平均律"琐谈——兼及旧式均孔笛制作与转调》一文，对均孔笛的制作、转调问题进行了细致的研究。作为熟谙均孔笛吹奏技巧的学者，陈正生在该文中列出了均孔笛转调指法，指出"十二平均律的笛子，转调时除了第六孔为'叉口'外，其余音孔都是用的按半孔方法。……均孔笛的转调，全不用'按半孔'的方法，所用的只是'叉口'指法，并配合'气口'的调整，以达到一笛转全七调之目的"③。

近些年来，陈正生又陆续发表了《匀孔笛不应被忽视》《匀孔笛研究》④等大量相关文章，对传统的均孔笛进行了全面、深入而细致的研究，纠正了几十年来人们对均孔笛的若干错误认知。在他看来，如今的十二平均律笛"音准不是绝对的，它存在着转调困难的不足，匀孔笛只要掌握好各音孔之间的音程微调，却可以获得意想不到的演奏效果。至今大家还都认为匀孔笛是'七平均律'，音准无法与目前通行的十二律

① 路特《C 调均孔笛与 C 调普通曲笛的音响属性研究》，首都师范大学，2016 年。

② 路特《C 调均孔笛与 C 调普通曲笛的音响属性研究》，首都师范大学，2016 年，第 17 页。

③ 陈正生《"七平均律"琐谈——兼及旧式均孔笛制作与转调》，《星海音乐学院学报》，2001 年第 2 期。

④ 陈正生《匀孔笛不应被忽视》（上），《乐器》，2017 年第 6 期；陈正生《匀孔笛不应被忽视》（下），《乐器》，2017 年第 7 期；陈正生《匀孔笛研究》（一），《乐器》，2018 年第 6 期；陈正生《匀孔笛研究》（二），《乐器》，2018 年第 7 期；陈正生《匀孔笛研究》（三），《乐器》，2018 年第 8 期。

音阶谐和。笔者以为，其因之一是匀孔笛的制作不得法，其二是演奏者不谙匀孔笛演奏的奥秘"。同时，陈正生还大力倡导均孔笛的使用，因为"匀孔笛自汉代至上世纪五十年代传承了两千年，该是有其道理的"①。这些无疑都推动了对均孔笛的研究与关注。综上所述，陈正生的研究主要集中于均孔笛的律制、制作、指法、保护与传承等方面，并不太涉及昆剧折子戏的笛色变化。

事实上，除上述研究之外，在对昆剧音乐的探索、研究中，昆剧人更多关注的是在保存传统剧目、改编和新编昆剧剧目时，怎样处理传统与现代、维系与变革的问题。对于昆剧的音乐问题，在 1956 年 11 月由中国戏剧家协会上海分会、上海市文化局联合举行的昆剧观摩演出中，就已经有人提出了改革问题。不过，根据当时留下的资料来看，与昆笛相关的主要是昆剧笛子伴奏中的过门问题，因为昆剧的演唱，原本开头、句与句中间一般是没有过门的，这一点和京剧慢板、原板往往有很长的过门完全不同。1956 年的争论焦点，是对昆剧音乐"在过门问题上有分歧意见。有认为有过门可以衬托出演员的表演，有认为如有了过门反而妨碍了演员的表演，没有过门，演员反而可以在台上自由发挥"。昆剧传字辈艺人朱传茗在 1956 年 11 月 14 日的发言中提出，"至于昆剧的过门问题，我认为任何剧种都没有某一样东西是死的，都必须根据剧情需要有所变动。以'过门'来说，如演员认为增加过门有助于情感表达，那就可以增加"②。因此，从这次昆剧观摩演出过程中所探讨的问题来看，虽然其时昆笛的改革已经开始启动，但当时与昆笛有关的昆剧音乐改革，其关注点主要还是集中于过门问题，尚未涉及后来曾引起巨大争议的昆笛改革等相关问题。

自二十世纪五十年代末开始进行的、影响昆剧发展整体走向的昆笛变革，虽然持支持观点的一方和持反对意见的一方曾发生过激烈的争论，但在当时的报纸、杂志、期刊等媒体上发出声音的，多是支持改革的一方，而昆剧人在媒体上的发声者相对较少，保持沉默者居多。此后，随着各昆剧院团的昆剧改编戏、新编戏的日益增多，对于昆剧音乐

① 陈正生《匀孔笛不应被忽视》（下），《乐器》，2017 年第 7 期。

② 中国戏剧家协会上海分会编《昆剧观摩演出纪念文集》，上海文化出版社，1957 年，第 97、22 页。

的关注点逐渐指向了昆剧音乐的核心——宫调、曲牌、长短句。这是新编戏创作、传统戏改编中都会遇到的问题。上海昆剧团的顾兆琳对近年昆剧新编戏、改编戏的做法曾进行了总结：

> 昆曲音乐工作者也都作了不少积极的尝试，想冲破旧的曲牌体制。如：不按传统曲牌分类成套，按感情需要来安排曲牌，这是"破套存牌"的做法。再如：索性不写曲牌用长短句，这是"韵文长短句自由体"的做法。还有，保持传统的套数、曲牌，"长套"或"简套"灵活运用，这是"以套为纲"的做法。[①]

相对于顾兆琳冷静、客观的分析，朱家溍则是毫不客气地进行批评："有一部分新编昆剧，一种做法是彻底抛弃昆剧的曲牌，更用不上套数，随意写唱词，摘取昆曲唱腔的若干旋律来作曲，形成一种新歌剧。另一种做法是废弃昆曲原有的曲牌套数的规格，随意联缀曲牌使用，虽然在曲牌方面保存了原有的唱腔，但整体音乐形象混乱。"[②]

可见，在昆剧的研究、探索与创作中，昆剧人关注的是要不要保存曲牌体，主要涉及的是改编戏中的某些场次音乐的创作以及新编戏全剧的音乐创作。当代昆剧人在传统与创新之间，一方面无可回避地要致力于新编戏的创演，另一方面，对旧有的经典折子戏，在保持、维系其传统的艺术规范的总体指导思想下，其实还是有局部的改动与变化。曲牌的删减、戏剧情境的变化、场次的增减、身段与表演的改动等，往往是显性的，而与戏剧情境变化、宫调变化和曲牌变化直接关联的笛色方面的变化，却往往不为人所察觉。在折子戏的研究和昆剧音乐的研究中，对这一问题也没有给予太多的关注。在这种情况下，传统折子戏的笛色问题，其实有时往往会有意无意地被忽略。虽然各昆剧院团的若干传统折子戏笛色，在演出中实际已经发生了一些变化。但似乎没有人关注过这一问题：为什么某出折子戏，在晚清、民国的宫谱中明确标注的是某种笛色，在二十世纪中叶后相当长一段时间内，也仍然采用这一笛色不

① 顾兆琳《关于昆曲常用曲牌的建议》，《艺术百家》，1991年第1期。收入顾兆琳《昆剧曲学探究》，中西书局，2015年，第47页。

② 朱家溍《顾兆琳的昆剧制谱》，顾兆琳《昆剧曲学探究》代序二，中西书局，2015年，第5-6页。

变，可是在最近几十年的演出中，笛色却发生变化？当然，这与演出中因出现某些突发状况而临时改动笛色的情况不同，因为这种变化有些已经在昆剧相关剧目文献上有所反映。临时改动笛色是演出所需，而曲谱中传统折子戏笛色的变化却是以文献形式反映出来的。

同时，与笛色演变问题密切相关，也是笛色演变所包含的一个重要方面，即清代至今昆剧宫谱中的笛色标注问题。昆剧宫谱中笛色是否标注，怎样标注，标注的位置、体例、演变等，自清代以来的昆剧诸多宫谱是走过了一个发展历程的。不过，这一问题受到的关注仍然较少。

到目前为止，对昆剧折子戏的研究以各研究机构、高校学者为主体，其关注点主要集中于昆剧折子戏的概念、文本、结构、舞台艺术、演出形态、审美范式等方面，在文献的钩沉、史料的梳理、文本与舞台审美形态的分析、艺术理论的建构等方面，具有较强的学术性。而在昆剧笛色研究方面，虽不乏专业戏曲研究者，但主要还以昆剧笛师和中国传统音乐研究者为主，研究关注点主要涉及昆笛改革和昆笛技艺两方面，更注重实践性、技艺性与传承性。而将昆剧折子戏与笛色研究结合起来，特别是昆剧折子戏笛色标注与演变的研究，相形之下就显得寥落。由于各自的学术兴趣与专长，研究昆剧折子戏的学者，或者注重文献的爬罗剔抉，或者致力于田野调查、舞台实践研究，一般很少会将眼光投注到距离自己研究对象与领域相对较远的昆笛上；而研究昆剧笛色者，围绕昆笛的形制、发展、律制、文化传承等方面，反过来也很少涉及具体的昆剧折子戏。一个是研究戏，一个是研究律，二者各走各的路，多少有点各自为政、井水不犯河水的意思。这样一来，作为昆剧折子戏音乐中重要元素之一的笛色，反倒鲜人问津，故而其研究相对薄弱也就是不可避免的了。

在昆剧折子戏发展、演变过程中，其实往往伴随着笛色的演变问题，在这一点上，戏曲研究与音乐研究实际上恰恰是有交叉点的。这既是一个与传统曲学密切相连的问题，也与昆剧的歌唱和舞台表演贴合在一起，同时也一直伴随在昆剧的发展、延绵过程中。

第二章
昆笛之于昆剧的意义探讨

第一节　笛子与昆剧的结缘

　　笛子作为中国传统乐器之一，起源很早。根据现有的考古资料，在距今 7900—9000 年左右的新石器时代，已经有笛子的存在。1987 年，在河南省舞阳县贾湖村新石器时代遗址的发掘中，该遗址早、中、晚期都出土了骨笛。该遗址中期（前 6600—前 6200 年）出土骨笛 14 支，"骨笛上开有七孔，能奏出六声和七声音阶"①。其中较早公布测试结果的一支，保存完整，音色明亮，按吹奏方法不同，可以发出两种音列，黄翔鹏认为"这支骨笛的音阶至少是六声音阶，也有可能是七声齐备的、古老的下徵调音阶。"②

　　文学领域，战国时宋玉写有《笛赋》，东汉马融则有《长笛赋》，从侧面表明当时笛乐的盛行。先秦以来的历代文献中多有若干关于笛的相关记述。③ 古典诗词中亦多关于笛子、笛声的描绘，只是这种描绘多是着眼其独奏状态。从魏晋时期的相和歌、清商乐开始，笛子较多地作为伴奏乐器。《晋书·乐志》中就记载："相和，汉旧歌也，丝竹更相和，执节者歌。"④ 宋代郭茂倩引《古今乐录》亦云："凡相和，其器有笙、笛、节歌、琴、瑟、琵琶、筝七种。"⑤

　　在南北朝的相和大曲、清商乐、"倚歌"，隋唐时期的大曲、散乐中，笛子均是伴奏乐器。杜佑《通典》卷一四六《散乐》条云：

　　　　歌舞戏，有《大面》《拨头》《踏摇娘》《窟礧子》等戏。玄宗以其非正声，置教坊于禁中以处之。婆罗门乐，用漆筚篥二，齐鼓一。散乐，用横笛一，拍板一，腰鼓三。其余杂戏，变态多端，

　　① 河南省文物考古研究所编《舞阳贾湖》（下），科学出版社，1999 年，第 992 页。

　　② 黄翔鹏《舞阳贾湖骨笛的测音研究》，《文物》，1989 年第 1 期。

　　③ 如《周礼》《诗经》《尚书》《吕氏春秋》《风俗通义》《西京杂记》《古今注》《晋书·乐志》《通典》《乐府杂录》《隋书·音乐志》《旧唐书·音乐志》《新唐书·礼乐志》《玉海》《宋书·乐志》《文献通考》。

　　④ ［唐］房玄龄等《晋书·乐志》下（卷二十三），中华书局，2000 年，第 28 页。

　　⑤ ［宋］郭茂倩《乐府诗集》卷三十《相和歌辞》五，中华书局，1979 年，第 440 页。

皆不足称也。①

按杜佑记载，隋唐散乐的组合，包括横笛一支、拍板一副、腰鼓三面，隋唐散乐歌舞伴奏形成较为固定的"鼓、板、笛"伴奏形式。这种鼓、板、笛组合的乐队形式，在宋、元时期的诸宫调、杂剧中得到了延续，并被广泛使用。北宋时期产生的大型说唱艺术诸宫调，其主要伴奏乐器为鼓、拍板、笛，金元时期则是锣、界方、拍板、笛、琵琶。②宋杂剧分北宋杂剧和南宋杂剧。北宋杂剧同样是以鼓、板、笛为主要伴奏乐器：

> 杂剧中，末泥为长，每四人或五人为一场，先做寻常熟事一段，名曰艳段；次做正杂剧，通名为两段。末泥色主张，引戏色分付，副净色发乔，副末色打诨，又或添一人装孤。其吹曲破断送者，谓之把色。③

《梦粱录》卷二十的记载与《都城纪胜》大致类似。按照这两部书中的记载，杂剧演出中有专门吹笛的"把色"一角。在宋元杂剧中，把色一直都存在。元代高安道散曲【般涉调·哨遍】《嗓淡行院》套曲之【耍孩儿】中，对"把色"有一些描述：

> 诧跋的单脚实村纣，呼喝的担俅每叫吼。眦粘的绿老更昏花，把棚的莽壮真牛。吹笛的把瑟歪着尖嘴，擂鼓的撅丁瘤着左手，撩打的腔腔嗽。靠棚头的先虾着脊背，卖薄荷的自肿了咽喉。④

其中"吹笛的把瑟歪着尖嘴"中的"把瑟"，即"把色"。按郑祖

① ［唐］杜佑《通典》卷一百四十六，中华书局，2016 年，第 3716 页。
② 杨荫浏根据《梦粱录》卷二十的记载，认为有时不用鼓、板，敲着水盏打拍子；根据《水浒传》五十一回《插翅虎枷打白秀英》文本，金元时期诸宫调伴奏乐器与北宋有所不同；又根据《太平乐府》卷九杨立斋《鹧鸪天》词，诸宫调也有用弦乐器伴奏的。参见杨荫浏《中国古代音乐史稿》（上），人民音乐出版社，1981 年，第 324 页。
③ ［宋］耐得翁《都城纪胜》"瓦舍众伎"条，《东京梦华录》（外四种），文化艺术出版社，1998 年，第 85 页。
④ 隋树森《全元散曲》，中华书局，1964 年，第 1110 页。

襄的观点，"把色"是宋元杂剧的音乐伴奏者，其伴奏乐器就是笛。①
相对于北宋杂剧，南宋杂剧的文献资料更加稀见。重庆大足石刻中的
"六师外道谤佛不孝"群像，被学者认为是宋代杂剧南传的文物遗存。
这组五男一女的群像中，有三人演奏乐器，所执乐器分别是鼓、拍板
和笛。②

　　宋元南戏、元代杂剧中，仍以鼓、笛、板为主要的伴奏乐器。南戏
的伴奏乐器，在《永乐大典戏文三种》中有相关描述。元杂剧伴奏乐
器，文本中亦可见记述，如元无名氏杂剧《蓝采和》第四折中，曾描
述杂剧班的生活："持着些枪、刀、剑、戟、锣、板和鼓、笛"，为的
是"你待着我做杂剧，扮兴亡，贪是非；待着我擂鼓，吹笛，打拍收
拾"③。其中的锣、板、鼓、笛均为伴奏乐器。文本之外，保存至今的
元代戏曲文物中，有些也展示了元杂剧的伴奏乐器。比如山西洪洞县明
应王庙元杂剧壁画《演戏图》④，画面中出现的乐器有笛、鼓、板三种。
山西运城西里庄元墓杂剧壁画中，伴奏乐器包括鼓、板、笛和琵琶。⑤
可见，元杂剧的主要伴奏乐器，实际上继承了宋金诸宫调、宋杂剧的传
统，以鼓、板、笛为最基本的伴奏乐器。

　　对于南戏的歌唱、伴奏问题，有学者曾一度认为南戏是无伴奏的干
唱。比如叶德均依据祝允明《猥谈》、杨升庵《升庵诗话》等的记述，
认为"早期南戏是以干唱为主"，并且直到"明代初中叶南戏基本上还
是不合管、弦乐的"。正因为原始南戏"不被之管弦"，所以才能"顺
口而歌"。⑥ 周贻白也认为南戏"只用打击乐器按节拍，没有丝竹乐器
的随腔伴奏"⑦。但如果我们将明朝文人的记述与现存南戏剧本对比，
就会发现，祝允明、杨升庵等的观点与实际情况并不相符，叶德均等据

① 参见郑祖襄《宋元杂剧伴奏乐器及其宫调问题研究》，《中央音乐学院学报》，2004 年
第 3 期。
② 参见修海林《宋代杂剧南传形式的文物遗存——四川大足石窟"六师外道谤佛不孝"
群像考》，《黄钟（武汉音乐学院学报）》，2004 年第 1 期。
③ 隋树森《元曲选外编》，中华书局，1959 年，第 979－980 页。
④ 中国大百科全书总编辑委员会编《中国大百科全书·戏曲曲艺》，中国大百科全书出
版社，1985 年，彩图插页第 8 页。
⑤ 杨富斗《山西运城西里庄元代壁画墓》，《文物》，1988 年第 4 期。
⑥ 叶德均《戏曲小说丛考》（上），中华书局，1979 年，第 13－15 页。
⑦ 周贻白《中国戏曲发展史纲要》，上海古籍出版社，1979 年，第 262 页。

此得出的结论也就存在问题。作为现存为数不多的完整的早期南戏剧本，《永乐大典戏文三种》①，即《张协状元》《宦门子弟错立身》和《小孙屠》中，都显示有乐队（三剧中称为"后行"）的存在：

弹丝品竹，那堪咏月与嘲讽。（《张协状元》第一出【水调歌头】白）

厮罗响，贤门雅静。（《张协状元》第一出【满庭芳】白）

后行脚色，力齐鼓儿，饶个撺掇，末泥色饶个踏场。（《张协状元》第一出白）

（生）后行子弟，饶个【烛影摇红】断送。〔众动乐器〕（生踏场数调）……适来听得一派乐声，不知谁家调弄？（众）【烛影摇红】。〔生〕暂借轧色②。（众）有。（《张协状元》第二出白）

（末）正是打鼓弄琵琶，合着会两家。（《张协状元》第五十三出白）

（净执灯笼乐器上）……一派笙箫嘹亮处，神仙误入小蓬莱。（《张协状元》第五十三出白）

（生巾裹出唱）……只听得丝竹管弦声，料今宵得遂鸳鸯愿。（《张协状元》第五十三出张协唱【紫苏丸】）

（生唱）……折莫擂鼓吹笛，点拗（拨）收拾。（《宦门子第错立身》第五出完颜寿唱【六么序】）

（末白）我要招个擂鼓吹笛的。（生唱）【幺篇】我舞得、弹得、唱得。折莫大擂鼓吹笛……（《宦门子第错立身》第十二出完颜寿唱次支【六么序】）

（生唱）……我若得妆单色如鱼得水，背杖鼓有何羞！……（《宦门子第错立身》第十二出完颜寿唱【尾声】）

后行子弟，不知敷衍甚传奇？（《小孙屠》第一出白）

从上面所引三部早期南戏的念白、唱词可以看出，早期南戏并非干

① 钱南扬校注《永乐大典戏文三种校注》，中华书局，2009 年。

② 轧色，即前宋金杂剧中的"把色"。参见钱南扬《戏文概论》，中华书局，2009 年，第 224 页。

唱，而是有乐队的，其伴奏乐器包括笛、鼓、杖鼓、拍板、锣、笙、箫、琵琶等。据此，钱南扬认为，"在明朝人的记载中，往往以为北曲用弦索，南曲用箫管，实在是梦话。弦索调起于明朝，仅清唱用之"。自"唐宋以来，诸乐器中尤重视鼓笛"，并且"一直沿袭到戏文、杂剧中，仍以笛为主乐"①。

综上所述，在宋、金、元时期说唱、杂剧与南戏的发展中，笛子已经和鼓、板一起成为主要的伴奏形式。这也确立了它在之后的说唱艺术、戏曲艺术中的地位。

对脱胎于南戏的昆剧而言，沿袭前代做法，伴奏中使用笛，并与鼓、板组合成主要的伴奏三大件，既是必然的，也是自然的选择。魏良辅在《曲律》中曾云："丝竹管弦，与人声本自谐合，故其音律自有正调，箫管以尺工俪词曲，犹琴之勾剔以度诗歌也。"② 可见，他对昆曲的伴奏乐器有自己的考量与选择。

清代李调元认为，魏良辅"渐改旧习，始备众乐器，而剧场大成，至今遵之"③。但考虑到李调元所处时代，其观点的可信程度恐怕要打一定折扣。不过，离魏良辅时代较近的何良俊，在其《曲论》中确实提到，魏良辅在张野塘的帮助下，认识到如果以弦索伴奏南曲，是难以切合板眼的；而如果用箫、笛，则"□□管稍长短其声，便可就板"④。徐渭《南词叙录》中亦云："今昆山以笛、管、笙、琵按节而唱南曲者，字虽不应，颇相谐和，殊为可听，亦吴俗敏妙之事。"⑤ 从何良俊和徐渭的记述来看，笛子与箫、笙、琵琶一起加入昆剧伴奏，在魏良辅改革昆山腔的嘉靖时期已经开始。⑥ 至清代乾隆年间，李斗在《扬州画舫录》之《新城北录下第五》中，详细记载了当时昆剧演出的场面，

① 钱南扬《戏文概论》，中华书局，2009 年，第 226 – 227 页。

② 魏良辅《曲律》，收入中国戏曲研究院编《中国古典戏曲论著集成》第五集，中国戏剧出版社，1959 年，第 7 页。

③ ［清］李调元《雨村曲话》，收入中国戏曲研究院编《中国古典戏曲论著集成》第八集，中国戏剧出版社，1959 年，第 8 页。

④ ［明］何良俊《曲论》，收入中国戏曲研究院编《中国古典戏曲论著集成》第四集，中国戏剧出版社，1959 年，第 11 页。此处"管"之前的两字空缺，以"□□"代替。

⑤ 此处"管"即箫，"琵"即琵琶。徐渭《南词叙录》，收入中国戏曲研究院编《中国古典戏曲论著集成》第三集，中国戏剧出版社，1959 年，第 242 页。

⑥ 胡忌、刘致中《昆剧发展史》，中华书局，2012 年，第 41 页。

也就是乐队的设置与规模：

> 后场一曰场面，以鼓为首。一面谓之单皮鼓，两面则谓之荸荠
> 鼓，名其技曰鼓板。鼓板之座在上鬼门，椅前有小搭脚仔凳，椅后
> 屏上系鼓架。……弦子之座后于鼓板，弦子亦鼓类，故以面称。弦
> 子之职，兼司云锣、锁哪、大铙。……笛子之人在下鬼门，例用雌
> 雄二笛，故古者笛床二枕，笛托二柱。……笛子之职，兼司小
> 铙……笙之座后于笛，笙之职亦兼锁哪。笙为笛之辅，无所表
> 见。……场面之立而不坐者二：一曰小锣，一曰大锣。小锣司戏中
> 桌椅床凳，亦曰走场，兼司叫颡子。大锣例在上鬼门，为鼓板上支
> 鼓架子，是其职也。①

从这段记述中，可以了解清中叶昆剧乐队的基本情况。笛子作为伴
奏乐器，在其中占据了重要位置，"笙为笛之辅"。再者，李斗记载中
所提"雌雄二笛"，雄笛一般比雌笛低半音，老生、净行等伴奏时使
用，雌笛则主要为小生、旦行伴奏所用。雌雄双笛同时伴奏，曾经是昆
剧伴奏的常态。如果只有一支笛子伴奏，就成了所谓的"尉迟恭单鞭夺
槊"。时至今日，雌雄双笛的运用并未绝迹，但以一支笛子"单鞭夺
槊"伴奏昆剧，却已经变成了演出、清曲中的常态。不过，在一些地方
剧种中，雌雄双笛的伴奏体制仍然被保留下来。笛子与昆剧一朝相逢，
就产生了奇妙而牢不可破的缘分。数百年间，无论昆剧传播到何方，
"一笛伴百曲"，昆笛一直以来都是昆剧乐队中的最主要的伴奏乐器，
昆剧人将这一传统保留至今。

综上所论，为何是笛子，而不是别的管乐或弦乐成为昆剧演唱的主
要伴奏乐器？这其中既有历史的原因，也有社会与昆剧以及昆笛自身特
质的因素。② 首先，如前所述，从艺术的历史传承的角度，昆笛成为昆
剧的主要伴奏乐器，是对传统器乐伴奏体制的传承。从汉魏相和歌开始
有笛类乐器伴奏（即所谓"丝竹相和"），到之后的相和大曲、清商乐、

① ［清］李斗《扬州画舫录》，中华书局，1960 年，第 129－130 页。
② 此处笛子成为昆剧伴奏主要乐器的三方面主要原因，参考了王玮《昆曲曲笛研究》，
南京艺术学院，2012 年，第 39－41 页。

清商大曲，再到隋唐大曲、法曲，笛始终是其中的伴奏乐器之一。而如前所述，散乐、百戏的伴奏乐器中，同样有笛的参与。至宋代诸宫调、唱赚、杂剧、南戏等说唱、戏剧艺术中，鼓、板、笛的结合，已经成为普遍的伴奏形式。"盖宋代剧曲既上承唐代大曲之后，又下开金、元杂剧之先，实古今戏剧发展的枢纽。"① 脱胎于宋杂剧的元杂剧，其伴奏乐队与诸宫调、宋杂剧之间存在着明显的继承关系。

其次，朝代更迭、社会变革导致音乐文化转型。宋代市民阶层壮大，社会阶层的变化必然会引起时代审美的变化。隋唐以由宫廷豢养的宫廷歌舞伎乐为中心，人数众多、组织宏大、表演冗长、风格华丽。宋代则流行以戏曲音乐、说唱音乐为核心的近世俗乐，规模较唐代显著缩小，风格转为抒情化或戏剧化。宋代宫廷仍有完整的音乐体制与演出，但宋代音乐文化整体的俗化趋势、市井色彩明显，勾栏瓦舍成为宋代艺术展示的主要舞台。这种时代更迭、演出场所的转换，审美、音乐文化的转型，使得唐代宫廷所盛行的规模、体制庞大的歌舞大曲、分部奏乐形态不可能在宋代延续。取而代之的，是更为灵活的小型歌舞、戏曲艺术形式和分盏奏乐体制。于是，相关的伴奏乐器也发生了变化。唐代宫廷中使用的编钟、编磬等各种乐器，体积庞大、不方便移动，显然不适于宋代的演出形式。宋代的演出形式、特点，使得体积小、便于携带、音质良好的乐器成为首选。同时，对于以演唱为主流的市民音乐而言，有明确定调功能的笛，正是歌唱所需；笛子具备演奏不同调式音阶、翻调的功能，这是笛能取代其他弦乐、弹拨乐成为主要伴奏乐器的原因。而秉承传统，鼓、板与笛的组合，实现板眼节拍与旋律伴奏的结合，也使笛在宋元以来的说唱与戏曲音乐伴奏中占据优势。

再次，笛与昆剧的美学风格相近。"丝不如竹，竹不如肉"②，相对于其他丝弦乐器，笛的发声更接近人声。以自然生长的竹子制作而成的笛子，吹奏之声，音色婉协，音质纯粹，声音嘹亮却并不尖利，又具有穿透力。这种自然、典雅的品质，正与昆剧相类。"调用水磨，拍捱冷板，声则平上去入之婉协，字则头腹尾音之毕匀。功深镕琢，气无烟

① 刘永济《宋代歌舞剧曲录要》总论，古典文学出版社，1957年，第31页。

② 参见本书第一章第一节注释。

火，启口轻圆，收音纯细"①的昆腔水磨调，柔美、婉转、含蓄内敛。讲究字、声，以最严格的规矩，达到最自然的毫无世俗烟火气的歌唱境界。昆剧演唱中，除了字、声的讲究之外，还需要运用迭腔、撒腔、带腔、撮腔、豁腔、垫腔、橄榄腔、顿挫腔、卖腔②等演唱技法，而笛子吹奏中所用的导音（唤音）、唤头（过度垫音）、撒音、颤音、打音、添音（叠音）、蹦音、猫爪、扛杆、托梯等笛技③，以及笛子演奏中讲求气息的平稳悠长、虚实相间、强弱适当，对所吹之曲意境的追求，都与昆剧歌唱有着相同的艺术追求与品格呈现。这在笛子与人声在昆曲的伴奏、演唱的对话、交流中，得到了完美的体现。

昆笛进入昆曲世界，与昆曲歌唱与表演的融合，铸就了舞台昆剧，也成就了桌台清曲。如果说舞台演出的昆剧，因为戏剧演出的需要，鼓、板等的运用是必备的，那么在清曲中，有时只需一笛。尤其是在幽静的环境中，万籁俱寂，一缕笛音与人声相合，别无他声，人与自然此时完美地交汇融合。昆笛的笛声，正如空谷幽兰，绝世独立，此种最能体现中国传统艺术的审美境界，由昆笛与人声的"竹肉相发"、完美融合才可能实现。

第二节　宫调、笛色与审美

以昆剧笛色而言，在本书第一章中所说的曲笛各调之意，也即调门。落实到昆剧折子戏（当然也包括单独的诗词曲），就是某一出折子戏演出中歌唱或桌台清唱时，笛子伴奏所用和演员演唱用的是什么调，是小工调、尺字调、六字调，抑或其他什么调。当然，这只是笛色的一个最基本的含义。王季烈云："音乐之悦耳，犹之文采之悦目，五采错杂而成锦绣，五音迭奏而为和乐。"④ 除了调高这一含义之外，吹奏不

① ［明］沈宠绥《度曲须知》，中国戏曲研究院编《中国古典戏曲论著集成》第五集，中国戏剧出版社，1959年，第198页。

② 王家熙、许寅等整理《俞振飞艺术论集》（增订本），中西书局，2016年，第307－317页。

③ 徐达君《昆音笛技传承》，北京燕山出版社，2017年，第54－69页。

④ 王季烈《螾庐曲谈》卷一《论度曲》，王季烈、刘富樑辑订《集成曲谱》金集卷一，商务印书馆，1925年，第12页。

同调高的昆笛，在音色上也会有细微的变化，加上吹奏昆笛的指法（即按半孔、放半孔）不同，所吹出来的味道，此调与彼调，就会出现不同的色彩。说笛色是笛调并没有错，但笛色并不仅仅指笛调，这是笛色的另一重内在的含义。

传统的昆剧工尺谱，不仅仅是唱谱，同时也是吹管乐的指法。如果笛子按照工尺谱吹奏一支昆剧曲牌，用的就是小工调。此时，若要降低一个调，换一支笛子，吹尺字调。当然，如果是均孔笛则不需要换笛子，吹奏时将指法往下就是降调了。就人的听觉而言，所吹曲调的声音、音色就会比小工调听起来相对要暗一些。调越低音色越暗，反之，调越高音色越亮，高到最后，甚至可以用上小梆笛，音色已经亮到不能再亮了。这是从声音的旋律，即音色方面而言，越高越明亮，反之，越低越暗。同时，笛子转调到另一个调门，不管是转到更低的还是更高的调，吹奏时所用的指法都会有变化。对于十二平均律笛而言，通过换笛子，哪怕同一个指法（即指法不变）也会产生不同的音色。按孔的指法有变，指法带来的声音变化的差异会非常大。这种变化所产生的调，比钢琴弹出来的音阶的调要大，是特定于管乐的特性所产生的调的变化。

如前所述，昆剧笛师在吹奏笛子时，一个调的笛子一般也会准备两支，一个相对粗一些，另一个会细一点，此即所谓的雄笛和雌笛。雌笛音色要柔美、明亮一些，更适合昆剧中的小生、闺门旦。但如果用雌笛给昆剧的老生、净行吹，我们听起来的感觉就不会那么浑厚。所以就需要换雄笛，因为雄笛的音色听起来要阳刚一些、拙一些、低一些，昆剧的老生、净行用这个雄笛比较合适，因为老生、净行演唱一般不需要那么明亮的笛子，反倒是稍微暗一点的比较好。如前所说，在笛子的音色上，通过换笛子，哪怕指法相同也会产生不同的音色。这种音色的构成，是由笛色的声音、调高和笛师的不同指法所带来音型的特定性决定的。此处所说笛色之色，与其最初含义已经相距甚远，此色非彼色。所以有的昆剧笛师认为，"我们现在所理解的笛色的色，应该是色彩，音的高低也在这个色彩的范围之内。它包含着比单纯调高、调低更多的东西"①。

因此，上述所说的调高、指法、声音等所产生的特定性所带来的与

① 江苏省昆剧院笛师迟凌云在 2019 年 12 月 19 日笔者进行的采访中提出这一看法。

家门（行当）的那种吻合性，会慢慢形成一种相对固定的说法。更主要的是，昆剧所运用的大量曲牌，是有其宫调性的。这些宫调调性最主要还是来自曲牌的音乐风格，其中也包括了调高。曲牌的分类，同样一个宫调会分出很多，就像调式体系一样，慢慢形成了某支曲牌、某些曲牌是什么宫调体系。从文字（曲牌、曲词）和音乐上，所用曲牌及其笛色都要符合这个宫调体系。当笛师在吹奏某宫调下的某支曲牌时，也要按照这个宫调的特定情绪，或曰声情。元代燕南芝庵的《唱论》中，曾总结了不同宫调的声情："仙吕调唱，清新绵邈。南吕宫唱，感叹伤悲。中吕宫唱，高下闪赚。黄钟宫唱，富贵缠绵。正宫唱，惆怅雄壮。道宫唱，飘逸清幽。大石唱，风流蕴藉。小石唱，旖旎妩媚。高平唱，条物（或作拗）恍漾。般涉唱，拾掇坑堑。歇指唱，急并虚歇。商角唱，悲伤宛转。双调唱，健捷激袅。商调唱，凄怆怨慕。角调唱，呜咽悠扬。宫调唱，典雅沉重。越调唱，陶写冷笑。"[1] 虽然我们今天的昆剧宫调的声情有些与《唱论》中所写已不太相符，但从理论上讲，不同宫调具有不同的声情，曲牌的音乐风格、演唱特色的确应该符合其所属宫调的声情。

歌者唱某宫调的曲牌，要唱出其声情。而为歌者伴奏，其吹奏的笛色也同样要往这个宫调的声情上靠近。因此，笛色与宫调体系的关系是十分密切的。南戏、北曲杂剧、明清传奇，都是由隶属各宫调曲牌组成的套数组成的。就昆剧音乐而论，昆剧笛色的确定也与宫调息息相关。那么，究竟何为宫调？通常意义上，有关宫调的解释，学术界基本上认为是"调高和调式的综合关系。原义包括'宫'和'调'两个方面，类似现代的'调'一词包括调高和调式两种意义"[2]。凡以七声（宫、商、角、变徵、徵、羽、变宫）中的"宫"音为调式的主音，其调式称为"宫调式"，简称"宫"，如正宫、仙吕宫、南吕宫等；以其他六声为主音的调式称为"调"，如双调、越调、商调、大石调等。[3] 到后来，宫与调逐渐变成并列的术语。正如许之衡所论，"然宫之与调，在

① ［元］燕南芝庵《唱论》，中国戏曲研究院编《中国古典戏曲论著集成》第一集，中国戏剧出版社，1959年，第160－161页。

② 中国艺术研究院音乐研究所《中国音乐词典》编辑部编《中国音乐词典》"宫调"条，人民音乐出版社，1985年，第121页。

③ 参见武俊达《昆剧唱腔研究》，人民音乐出版社，1993年，第74页。

今已无大区别"①，宫、调、宫调这三个术语已经混用。

宫调是一个古老的话题，宋代周邦彦、姜夔、吴文英等词家对宫调多有论述；宫调也是一个尴尬的话题，因为元明以来的诸多曲家、曲学家，深谙此道者日稀，能说明白者渐罕。晚明时期的王骥德就曾经感叹，"吴人祝希哲（案：即祝枝山）谓：数十年前接宾客，尚有语及宫调者，今绝无之。由希哲而今，又不止数十年矣"②。可见，至少从明代祝枝山、王骥德开始，宫调就已经说不太清楚了。乃至近代曲家论及宫调就越发困难重重。毕生致力于曲学研究的吴梅就曾感叹，"宫调究竟是何物件，举世且莫名其妙，岂非一绝大难解之事"③。王季烈也指出，"曲之宫调，不详其所自始"④。王守泰则认为，"宫调是曲律中尤待探讨的一个问题。传统曲律著作谈到这问题的虽然很多，但对于宫调的实质是什么没有可以令人满意的解释"⑤。

杨荫浏认为，宫调"只是依高低音域之不同，把许多适于在同一调中歌唱的曲调，作为一类，放在一起；其作用只在便于利用现成旧曲改创新曲者，可以从同一类中，拣取若干曲，把它们连接起来，在用同一个调歌唱之时，不致在各曲音域的高低之间，产生矛盾而已"⑥。二十世纪二十年代，近代民族音乐的开拓者郑觐文指出，"宫调者，由燕乐退化而来，始于南宋，盛于元及明之初叶，亦为一时音乐重心，但已失去燕乐之价值"。在他看来：

> 以口法、体格言，昆曲未尝无进步。若论其宫调，则退步殊甚。在燕乐时代之二十八调，一调有一调之名义，一调有一调之特性，且有归宫犯调之妙用。……至元则失去之调子已属不少，明初用二笛伴唱，故尚有十三调之名。及清，则名为九宫，实只七调。

① 许之衡《曲律易知》，上海饮流斋，1922 年，第 12 页。

② ［明］王骥德《曲律·论宫调第四》，《中国古典戏曲论著集成》第四集，中国戏剧出版社，1959 年，第 104 – 105 页。

③ 吴梅《顾曲麈谈》，收入王卫民编《吴梅戏曲论文集》，中国戏剧出版社，1983 年，第 7 页。

④ 王季烈《螾庐曲谈》卷二《论作曲》，王季烈、刘富樑辑订《集成曲谱》声集卷一，商务印书馆，1925 年。

⑤ 王守泰《昆曲格律》，江苏人民出版社，1982 年，第 167 页。

⑥ 杨荫浏《中国古代音乐史稿》（下），人民音乐出版社，1981 年，第 583 页。

盖乐工偷懒，只有一笛伴奏所致也（名低唱高吹法，误人匪浅。乐歌不一致，曲神即不能全付）。以致后来只填词作曲者，亦只依一笛为度，此即曲学退步之大因也。……及明清以来，专恃一笛之宫调以为用，复固执七调之法，去其复为单，删繁存简，奇腔异调，变为嚼蜡。且既不用完全之旋宫（翻七调），而领调之音仍用工字，非驴非马，长短乱投……①

其他曲家中，吴梅认为："宫调者，所以限定乐器管色之高低也。"②华连圃（即华钟彦）的看法与吴梅一致，"曲中所谓宫调，即限定某曲用某管色者也。宫调所以有定者，因笛之管色高下有定也"③。而王守泰则指出，传统曲律对曲牌和所属宫调关系的看法，诸如同宫调所属曲牌才可以联结成套，一定宫调曲牌具有一定的曲调性格，一定宫调曲牌有一定的结音，其实并不严整。"昆曲曲牌和所属宫调之间的关系体现得最为整齐的是在曲牌所用笛色，也就是吴梅所说的管色上。因为凡属同一宫调的不同曲牌其所用笛色相差不出二度"④。武俊达也认为，"曲牌按宫调分类的依据之一是便于确定调高（笛色），同宫组套或同笛色组套，都是为了避免由于曲牌旋律音域不同，或形成演唱困难、或须套中转调过多调性不统一，从这方面看曲牌依宫调分类还是非常科学的"⑤。

王守泰总结前人关于宫调的观点，认为昆曲和宫调主要有以下几个方面的关系：一，每个曲牌归属于一定的宫调；二，必须是同一宫调的曲牌才可以组成套数；三，属于一定宫调的套数具有一定的曲调性格；四，一定宫调的曲牌具有一定的结音；五，属于一定宫调的曲牌采用一定的笛色。其中，曲牌和宫调关系最密切的部分是笛色。⑥那么，各宫调所属曲牌都对应什么笛色？吴梅、陈栩、许之衡、王季烈、谢也实、

① 郑觐文《中国音乐史》，上海大同乐会，1929 年，后收入陈正生编《郑觐文集》，重庆出版集团、重庆出版社，2017 年。文中所引两段文字分别出自该书的第 212、275 页。

② 吴梅《顾曲麈谈》，收入王卫民编《吴梅戏曲论文集》，中国戏剧出版社，1983 年，第 7 页。

③ 华连圃《戏曲丛谭》，1937 年商务印书馆初版。后收入《华钟彦文集》（上），河南大学出版社，2009 年，第 47 页。

④ 王守泰《昆曲格律》，江苏人民出版社，1982 年，第 168 页。

⑤ 武俊达《昆曲唱腔研究》，人民音乐出版社，1993 年，第 78 页。

⑥ 王守泰《昆曲格律》，江苏人民出版社，1982 年，第 411、414 页。

谢真茀等曲家都曾对此问题提出了各自的看法。

吴梅在《顾曲麈谈》中，将笛中管色分配宫调如下："小工调：仙吕宫、中吕宫、正宫、道宫、大石调、小石调、高平调、般涉调属之（中有彼此互见者，即两调可通用也）"；"凡调：南吕宫、黄钟宫、商角调、仙吕宫属之"；"六调，南吕宫、黄钟宫、商角调、商调、越调（亦可小工）属之"；"正工调：双调属之"；"乙字调：双调属之"；"尺调：仙吕宫、中吕宫、正宫、道宫、大石调、小石调、高平调、般涉调属之"；"上调：南吕宫、商调、越调属之"。①

另一位民国时期曲家陈栩在《学曲例言》中也列出笛色与对应的宫调，认为尺字调"宜于仙吕、中吕、正宫、大石、小石、般涉、道宫"，上字调"宜于商调、越调、南吕"，乙字调"宜于双调"，四字调"即正宫调，宜于双调"，六字调"宜于南吕、商调、越调、商角调、黄钟宫"，凡字调"宜于南吕、仙吕、商角调、黄钟宫"，小工调"宜于仙吕、中吕、正宫、大石、小石、般涉、道宫"。②

王季烈在《螾庐曲谈》卷二中列出了各宫调所用笛色，仙吕宫是"小工调或尺调"；黄钟宫是"六调或凡调，北曲间有用正宫调者"；南吕宫是"凡调，北曲之为阔口唱者，间用小工调或尺调"③；中吕宫是"小工调或尺调，北曲间有用六字调者"；正宫是"小工调或尺调，北曲之为阔口唱者，间用上调"；道宫是"小工调或尺调"；羽调是"小工调，间有用凡调者"；大石调、小石调、般涉调和高平调对应笛色均是"小工调或尺调"；商角调是"凡调或六调"；商调是"六调、凡调、小工调，视曲牌音节之高低定之。北曲又有用尺调者"；越调是"六调或凡调。南曲多有用小工调者"；双调是"乙调或正工调"，仙吕入双调对应笛色与仙吕宫一致。④

与吴梅、王季烈总叙南北宫调所用笛色不同，曲家许之衡在其《曲

① 吴梅《顾曲麈谈》，收入王卫民编《吴梅戏曲论文集》，中国戏剧出版社，1983 年，第 8 页。

② 陈栩（署天虚我生）《学曲例言》，收入《遏云阁曲谱》，上海著易堂书局，1920 年，第 1 页。

③ 王季烈、谢也实、谢真茀等曲家举宫调所属笛色时，偶尔会举昆剧折子戏为例，此处不录。

④ 王季烈《螾庐曲谈》卷二《论作曲》，王季烈、刘富樑辑订《集成曲谱》声集卷一，商务印书馆，1925 年，第 14 页。以下不再一一注明。

律易知》中，分列出南北宫调各自所对应的笛色。《论北曲宫调》所列如下：小工调"仙吕、中吕、正宫、道宫、大石、小石、高平、般涉、双调属之"；凡字调"南吕、黄钟、商角、仙吕属之"；六字调"南吕、黄钟、商角、商调、越调（亦可小工）属之"；正工调"或用之黄钟、仙吕"；乙字调"北曲少用"；尺字调"与小工调同"；上字调"南吕、商调、越调属之"。《论南吕宫调》作列如下：仙吕宫、正宫、中吕宫、道宫、大石调、小石调都对应"小工或尺"；南吕宫、黄钟宫对应"凡或六"；双调、仙吕入双调是"正工或小工"；羽调是"凡或六"；商调是"六或凡"；越调是"小工或尺"。①

华连圃在其《戏曲丛谭》一书中，也是分列南北曲宫调分配笛色。其中，北曲各宫调分配笛色为：黄钟宫配"凡或六，间用正宫"，正宫是"小工或上调"，仙吕宫"小工或工，间用正宫"，南吕宫"凡调，间用小工或尺"，中吕宫"小工或尺"，道宫"小工或尺"，大石调、般涉调、高平调均配"小工或尺"，小石调"凡或小工"，商角调"凡或六"，商调"六或凡，小工，间用尺"，越调"六或凡"，双调"乙，或正宫，小工"。南曲各宫调所配笛色为：仙吕宫、道宫、正宫、大石调、中吕宫、小石调均配"小工或尺"，南吕宫"凡或六"，羽调"凡或六"，黄钟宫"凡或六"，商调"六或凡"，双调"正宫或小工"，越调"小工或凡"，仙吕入双调"正工或小工"。②

二十世纪中叶以后，仍有曲家、学者就这一问题进行讨论，如谢也实兄弟、王守泰等等。因王守泰所列与其父王季烈《螾庐曲谈》卷二所列基本一致，故此处不再另列。谢也实、谢真荋二十世纪六十年代所著的《昆剧津梁》中，所列出宫调分配笛色具体情况如下：仙吕宫"宜用小工调或尺字调"；南吕宫"宜用凡字调，也有用小工调、尺字调的"；黄钟宫"宜用六字调、凡字调，也有用正宫调的"；正宫"宜用小工调或尺字调。老生、净、付所唱的曲子也可变通用上字调"；中吕宫"宜用小工调或尺字调，也有用六字调的"；道宫"宜用小工调或尺字调"；羽调"宜用小工调或凡字调"；大石调"宜用小工调或尺字

①　许之衡《曲律易知》，上海饮流斋，1922年，第12－24页。

②　华连圃《戏曲丛谭》，1937年商务印书馆初版。后收入《华钟彦文集》（上），河南大学出版社，2009年，第47－48页。

调"；小石调"宜用小工调或尺字调"；般涉调"宜用小工调或尺字调"；商角调"宜用凡字调或六字调"；高平调"宜用小工调或尺字调"；商调"北曲用尺字调或上字调。南曲用小工调、凡字调、六字调均可"；越调"宜用六字调或凡字调、小工调、上字调"；双调"宜用乙字调或正宫调"；仙吕入双调"宜用仙吕或双调的笛调"。①

至二十世纪九十年代，武俊达也曾论及宫调曲牌定调。不过，他所列分南北曲，又与前述许之衡等曲家所列不尽相同。南曲中，仙吕对应小工调，南吕宫对应凡字调或六字调，中吕宫对应小工调和尺字调，黄钟宫对应凡字调和六字调，正宫对应小工调和尺字调，双调对应正宫调和小工调，商调对应小工调和六字调，越调对应小工调，大石调对应小工调和尺字调，小石调对应小工调和尺字调，羽调对应凡字调和六字调；北曲中，仙吕宫对应正宫调和小工调，南吕宫对应凡字调和六字调，中吕宫对应小工调和尺字调，黄钟宫对应正宫调和六字调，正宫对应尺字调和小工调，双调对应正宫调和小工调，商调对应六字调和尺字调，越调对应的是凡字调和六字调，般涉调对应的是小工调。南曲中无般涉调，北曲中无大石调和小石调，故不列。② 基本上每种宫调，武俊达都挑选了两种笛色与之对应。

从以上曲家、学者所列宫调所对应笛色来看，既有意见相合处，也不乏观点相左之处。但大致而言，还是有一定的规律。洪惟助认为"近代学者论述管色，几乎都袭自《顾曲麈谈》《螾庐曲谈》与《学曲例言》，《曲律易知》亦略有影响"③。洪惟助把清代、民国和新中国成立以来的《遏云阁曲谱》《六也曲谱》《集成曲谱》《昆曲大全》《与众曲谱》《粟庐曲谱》《振飞曲谱》七种曲谱笛色逐一进行梳理，将其笛色使用情况与吴梅、陈栩、王季烈三家宫谱进行比对，并列出表格。④ 在所列诸多宫调中，实际有些在昆剧中用得很少。北曲号称六宫十一调⑤，比如角

① 谢也实、谢真苇《昆曲津梁》，江苏人民出版社，1962 年，第 60 – 61 页。其中又列出"歇指调""角调"和"宫调"三个宫调是"有目无词"。

② 武俊达《昆曲唱腔研究》，人民音乐出版社，1993 年，第 79 页。

③ 洪惟助《昆曲宫调与曲牌》，台北"国家出版社"，2010 年，第 77 页。

④ 同上，第 78 页。许之衡《曲律易知》将南北曲分列，故未列入洪惟助之书的比对。

⑤ 亦有认为是六宫十二调的，比如谢也实、谢真苇在六宫十一调之外又列"宫调"成十二调，并认为在十二调之外又有仙吕入双调。参见谢也实、谢真苇《昆曲津梁》，江苏人民出版社，1962 年，第 59 页。

调、揭调等有目无词，道宫、商角调、高平调、般涉调、小石调所属曲牌很少，未见明清传奇中单独用这些宫调曲牌组成套数。明清以来，昆剧常用曲牌已经简化为五宫四调，合称九宫。包括五种不同调高的"宫"调式（仙吕宫、南吕宫、中吕宫、黄钟宫、正宫）和四种不同调高的"商"调式（大石调、双调、商调、越调）。在洪惟助《昆曲宫调与曲牌》一书出版的前一年，王正来在《新定九宫大成南北词宫谱译注》的《例言》中，也分别列出了南北词宫调曲牌与笛色相配的表格。[①] 与上述各曲学著述不同的是，王正来所列宫调与笛色对应表格进一步细化，除沿袭许之衡宫调曲牌分南北曲的做法外，还将每一宫调下不同曲牌相配的笛色列出。

综合前述曲家所列，昆剧常用九个宫调曲牌所使用笛色情况如下表[②]：

宫调	所用笛色
仙吕宫	小工调、尺字调、凡字调、六字调；正宫调（北曲）
南吕宫	凡字调、六字调；小工调、尺字（北曲阔口）
中吕宫	小工调、尺字调
黄钟宫	六字调、凡字调；正宫调（北曲）
正宫	小工调、尺字调；上字调（北曲阔口）
大石调	小工调、尺字调
双调	小工调、尺字调；正宫调（南曲）
商调	六字调、凡字调、小工调；尺字调（北曲）
越调	小工调、六字调、凡字调

上述表中所列各宫调对应笛色，小工调、凡字调、尺字调和六字调

① 王正来著，古兆申、张丽真编校《新定九宫大成南北词宫谱译注》第一册，香港中文大学出版社，2009 年，第 11－12 页。

② 表中所列只是就使用较多情况而言，曲家个别有不同意见者，暂不列入。因此，此表并没有将所有曲家所列某宫调笛色列入。举例来说，像仙吕宫，各曲家所列既有相同笛色，亦有差异，但实际上根据洪惟助的统计，仙吕宫的七种笛色或多或少都曾经使用过，但表中列出其使用最多的几个笛色。再如南吕宫，《学曲例言》《顾曲麈谈》均列有上字调笛色，但实际并没有用到，故表中亦不列。（洪惟助《昆曲宫调与曲牌》，台北"国家出版社"，2010 年，第 79－80 页）

占了绝大多数，正宫调较少，乙字调和上字调更少，反映出昆剧笛色选择与使用方面的某些基本倾向。如前所说，笛色不仅仅是一支曲牌所用的调高，它还代表着曲牌的音乐特性。而曲牌的音乐特性，又与宫调紧密相连。因此，笛色对于昆剧审美风格的影响，与宫调、曲牌密不可分。笛色的演变，在一定程度上影响着昆剧演唱的审美风貌。此处首先以公共最为熟知的《牡丹亭·游园》为例进行分析。

《游园》一出主要由南商调引子【绕池游】①、南仙吕入双调【步步娇】、南仙吕宫【醉扶归】【皂罗袍】和南仙吕入双调【好姐姐】和【尾声】六支曲牌组成。从曲词看，【步步娇】【醉扶归】描绘的是杜丽娘在闺房内梳妆，【皂罗袍】【好姐姐】演绎主仆二人游园赏景。乐曲旋律迂回，细腻婉转，曲词与音乐结合得非常好，将杜丽娘爱好天然、留恋春色的内心表现得淋漓尽致。仙吕和仙吕入双调所用笛色，小工调、尺字调、凡字调常用，正宫调也会用到。在这种情况下，笛色的选择对《游园》的重要性就体现出来了。

《游园》几支主要曲牌的结音主要是低音 6，即 6̣，选用正宫调显然不合适。而这种闺门旦应工的戏，用尺字调和凡字调的效果也不算太理想，因为声音没有那么好听。而用小工调，其低音区和高音区相对就比较合适，对闺门旦尤其如此。除了昆剧演员，有些京剧旦行演员也会唱《游园》。但她们在唱《游园》时，往往都会感觉调门太低，根本唱不下去，一般都会提调。也就是说，她们不用小工调笛色，而是提到凡字调甚至六字调演唱。在她们看来，这就像京剧提高调门，琴师"嘎嘎"几下利索地换一下胡琴把位，没有太多的变化。但是这种音的提高如果由笛子来吹奏，就会不一样。这是因为换了指法，凡字调、六字调的指法与小工调指法不同，是另一种体系，差别很大，指法带来的音色变化是非常明显的。虽然一个宫调往往有不止一种对应笛色，但具体到某一出折子戏的曲牌、曲词以及由此产生的戏剧情境，究竟应该使用什么笛色，才能恰如其分地展示其宫调声情、曲牌音色，而且要与这一出折子戏应该具有的艺术审美风格相匹配，还需要仔细考量。

这里以一出经典的昆剧生旦折子戏《玉簪记·琴挑》为例，进行分析。整出《琴挑》主要的曲牌、曲词（念白不录）如下：

① 有些曲谱题为【绕地游】，实则应是【绕池游】。

【懒画眉】月明云淡露华浓，欹枕愁听四壁蛩。伤秋宋玉赋西风。落叶惊残梦，闲步芳尘数落红。

【前腔】粉墙花影自重重，帘卷残荷水殿风，抱琴弹向月明中。香袅金猊动，人在蓬莱第几宫。

【前腔】步虚声度许飞琼，乍听还疑别院风。凄凄楚楚那声中。谁家夜月琴三弄，细数离情曲未终。

【前腔】朱弦声杳恨溶溶，长叹空随几阵风。仙郎何处入帘栊，早是人惊恐。莫不是为听云水声寒一曲中。

【琴曲】雉朝雊兮清霜，惨孤飞兮无双，念寡阴兮少阳，怨鳏居兮傍徨。

【前腔】烟淡淡兮轻云，香霭霭兮桂阴，喜长宵兮孤冷，抱玉兔兮自温。

【朝元歌】长清短清，那管人离恨？云心水心，有甚闲愁闷？一度春来，一番花褪，怎生上我眉痕。云掩柴门，钟儿磬儿在枕上听。柏子坐中焚，梅花帐绝尘。果然是冰清玉润。长长短短，有谁评论，怕谁评论？

【前腔】更深漏深，独坐谁相问。琴声怨声，两下无凭准。翡翠衾寒，芙蓉月印，三星照人如有心。露冷霜凝，衾儿枕儿谁共温。巫峡恨云深，桃源羞自寻。你是个慈悲方寸，望恕却少年心性、少年心性。

【前腔】你是个天生后生，曾占风流性。看他无情有情，只看你笑脸来相问。我也心里聪明，脸儿假狠，口儿里装做硬。待要应承，这羞惭、怎应他那一声。我见了他假惺惺，别了他常挂心。看这些花阴月影，凄凄冷冷，照他孤另，照奴孤另。

【前腔】听他一声两声，句句含愁恨。我看他人情道情，多是尘凡性。你一曲琴声，凄清风韵，怎教你断送青春。那更玉软香温，情儿意儿，那些儿不动人。他独自理瑶琴，我独立苍苔冷，分明是西厢形径。早早成就少年秦晋、少年秦晋！①

① 舞台本称《琴挑》，原著文本此出名为《弦里传情》。参见〔明〕高濂《玉簪记》第十六出，中华书局，1959年，第37—41页。

《琴挑》全出为南曲，前四支南吕宫【懒画眉】曲牌四支连用，组成自套，放在全剧开头，不用引子，中间两支散板【琴曲】，之后仙吕入双调曲牌【朝元歌】四支连用组成自套。【懒画眉】曲牌多用于小生、旦行，此出则是生旦轮唱。首支描写下第羞归、寄居女贞观中的潘必正，月夜闲步，对景抒怀；次支，是尼姑陈妙常满怀愁绪，月夜弹琴，以求"稍遣岑寂"；第三支，潘必正庭院之中听到妙常琴声，惊喜不已，转而又听出琴声是在"细数离情"；第四支，妙常正借琴音遣愁，潘必正突然入房中，妙常又惊又喜，还有几分羞涩。从曲词来看，与前述燕南芝庵《唱论》所列南吕宫"感叹悲伤"的声情是吻合的。

从音乐上看，【懒画眉】平稳而柔和，淡雅幽静，适于描述情思缠绵、徘徊思忖的内心活动。南吕宫所属南曲曲牌可以用小工调、尺字调、凡字调和六字调笛色，但对于要恰如其分地表现闺门旦与巾生的心绪、情思，尺字调和凡字调都是不太合适的。而四支【懒画眉】的主腔鲜明，结音均为低音6，即 $\underset{\cdot}{6}$。以悠悠的六字调来吹奏这四支曲牌，月光之下，小生潘必正与闺门旦陈妙常那份心思的缠绵柔和，被表现得十分贴切。

接下来的四支【朝元歌】，首支妙常冷淡地拒绝了潘必正的情爱；次支潘必正以孤枕难眠、露冷衾寒等撩拨妙常；第三支妙常独自一人，真情流露，诉说自己并非对潘必正无情；第四支潘必正听到妙常的真实情感后，欣喜之余，祈盼能与妙常早成姻眷。和前面【懒画眉】相对低沉的曲词有所不同，这四支【朝元歌】是淡淡的忧伤与喜悦、希冀交织。从这四支曲牌的曲词风格看，大致符合《唱论》仙吕入双调"清新绵邈"的声情。这一宫调所对应的笛色以小工调、尺字调和凡字调为主，亦可用正宫调。但如果用前三种笛色，在笛调上就会比前面低沉，这种忧伤与欣喜交织的曲词构成的戏剧情境、审美风格，又怎能很恰切地表现出来？比之前面所用的感觉低沉、略有压抑感的六字调，此时用正宫调笛色吹奏，如果用十二平均律笛子，则由 C 调笛子换成 D 调笛子，但指法不变。从粗的笛子换成细一点的笛子，这样吹奏时，听起来情绪确实有了某些变化。而【朝元歌】曲牌结音为低音2，即 $\underset{\cdot}{2}$。我们听后面的四支【朝元歌】，感觉整个音色上面就有所提亮。加上音乐节奏即板式的变化（前两支【朝元歌】用赠板，是典型的昆腔水磨调），那种细腻婉转的旋律和亮丽的音色就与前面四支【懒画眉】有了

区别。

因此，从【懒画眉】到【朝元歌】，笛色由六字调变成了正宫调，也就是说笛色发生了变化。这种笛色转变的背后，其实是整出戏的曲牌体系变了，也即宫调变了，从南吕宫变成了仙吕入双调。由此也带来了笛色变化，一方面是调门变高，另一方面，整个曲牌的音乐色彩、曲词的情绪色彩、整出折子戏的审美风格的形成也都发生了相应的变化。笛色并非单纯的调高，它与宫调、曲牌、曲词一脉相承，互相匹配、水乳交融，对折子戏审美风格的形成起着重要的作用。

第三节　传统与变革中的昆笛

作为传统的吹管乐器之一，笛子的形制其实经历了一个变化过程。西晋泰始十年（274），中书监荀勖（？—289）与中书令张华为正雅乐设计笛律，依据笛律制作的十二支笛，每支都能与所对应的律吕相应①，此所谓晋泰始笛律、荀勖笛律。清代以来，胡彦升、徐养原、凌廷堪、陈澧、杨荫浏以及日本学者林谦三等都对此有过进一步的研究。② 当代学者如黄翔鹏、陈正生、王子初等，在前贤研究基础上又有了一定拓展与深入。③ 近代曲家王季烈也曾指出，"宋人所吹之管，用十二音，而不仅用七音，然决非一笛之上，能吹出十二音色也。古之笛制，固与今同，特当时制长短不同之笛十二支，以供移宫之用（移宫即

① ［梁］沈约《宋书·律历志》，收入中华书局编辑部编《历代天文律历等志汇编》（六），中华书局，1975 年，第 1667 - 1674 页。［唐］房玄龄等撰《晋书·律历志》亦载，但文字几乎照录沈约《律历志》。

② ［清］胡彦生《乐律表微》，清乾隆间刻本；［清］徐养原《荀勖笛律图注》，正觉楼丛刻本；［清］凌廷堪《晋泰始笛律匡谬》，清道光间刻本；［清］陈澧《声律通考》，番禺陈氏东塾丛书本；〔日〕林谦三著、钱稻孙译《东亚乐器考》，人民音乐出版社，1962 年；杨荫浏《中国音乐史纲》，上海万叶书店，1952 年；杨荫浏《中国古代音乐史稿》（上），人民音乐出版社，1981 年。

③ 黄翔鹏《传统是一条河流：音乐论集》，人民音乐出版社，1990 年；陈正生《谈荀勖笛律研究》，《中国音乐》，1985 年第 4 期；王子初《荀勖笛律研究》，人民音乐出版社，1985年；陈正生《"泰始笛"复制研究》，《中国音乐学》，1991 年第 2 期；陈正生《荀勖"笛律"暨"泰始笛"研究》，《南京艺术学院学报》（音乐与表演），2014 年第 1 期；陈正生《荀勖的音乐声学研究》，《南京艺术学院学报》（音乐与表演），2020 年第 2 期。

今所谓翻调）。后人趋于简便，就一支之笛，以翻成七调"①。

以昆剧而论，至少让当代昆剧人十分向往的乾嘉时期，昆剧伴奏所用笛子与近现代使用的是相同的。打个比方，乾隆皇帝在紫禁城、圆明园和下江南时所看昆剧演出中用来伴奏的笛子，与民国时期笛王许伯遒为程砚秋演唱昆剧伴奏所用的笛子，并没有什么不同，因为都是为昆剧伴奏的曲笛，都是均孔笛。作为曾经占据明清剧坛核心位置的昆剧，当年的演出场景我们只能通过文字描述和绘画来感受。今日昆剧的演出形态与彼时相比，其实已经有了若干变化。但是为昆剧伴奏所使用的昆笛，却没有像服装、化妆、演唱、表演等元素那样发生这样那样、或大或小的变化。昆笛在相当长的一段时间内，仍然固守着乾嘉以来的传统。换言之，我们这里所谈的传统的昆笛，是从它成为昆剧主奏乐器的历史着眼的。昆剧是传统艺术，但这种传统其实也是在相对的意义上而言的，因为说到底，传统昆剧的流行也只是几百年的时间。

昆笛是管状气鸣横吹开管乐器，开六孔，另有一个吹孔，还有一个用来贴笛膜的膜孔。数百年间，为满足昆曲伴奏需要，昆笛逐渐形成了自己的风格与特点。相对于中国北方梆子戏所用的高亢、清脆的梆笛，为昆剧伴奏的昆笛高音相对较少，是中低音笛，实际音域一般为 a^1 – d^4，音域跨度可达三个半八度。音色丰厚、圆润、柔和、细腻而含蓄。传统昆笛是（六）均孔笛，简称均孔笛，亦称匀孔笛。这种笛子因为六个按孔间的距离基本相等，吹奏时需要用叉口吹法、半孔按指法和口风的控制相互配合，可以调节音高、转调。由此，笛有六孔，可发七音，形成了昆剧伴奏和演唱常用的上、尺、工、凡、六、五、乙七调。

具体而言，以手按第一孔即是工，第二孔为尺，第三孔为上，第四孔为乙，第五孔作四，第六孔为合，第二、三孔分别按住作凡，"此世所通行者，曲家谓之小工调"②。其他六调，都以小工调为基础。也就是说，凡字调就是以小工调的凡音作为工音，六字调就是以小工调的六字作为工音，正宫调是以小工调的五字为工音，乙字调是以小工调的乙字为工音，尺字调是以小工调的尺字作工音，上字调是以小工调的上字

① 王季烈《螾庐曲谈》卷四《余论》，王季烈、刘富樑辑订《集成曲谱》振集卷一，商务印书馆，1925年，第36页。
② 吴梅《顾曲麈谈》，收入王卫民编《吴梅戏曲论文集》，中国戏剧出版社，1983年，第7页。

作工音。换言之，传统的均孔笛是以筒音（笛之六音孔全按的发音）为合（5）①的小工调为基础，实现七调的自由转换的。因此，小工调标的是相对调高，并不是绝对调高。其他各调，凡字调筒音为凡（4），六字调筒音为工（3），正宫调筒音为尺（2），乙字调筒音为上（1），上字调筒音为一（7），尺字调筒音为四（6）。曲家陈栩在其《学曲例言》②中曾列表如下：

尺字调	上字调	乙字调	四字调③	六字调	凡字调	小工调	调名	
六	五	乙	仕	尺	工	凡	一	笛
凡	六	五	乙	上	尺	工	二	孔
工	凡	六	五	乙	上	尺	三	开
尺	工	凡	六	四	乙	上	四	放
上	尺	工	凡	合	四	乙	五	出
乙	上	尺	工	凡	合	四	六	声
四	乙	上	尺	工	凡	合	七	六孔俱开

此外，民国乃至当代的一些著述中也有涉及昆笛指法，如童斐的《中乐寻源》、方问溪的《撇笛述义》、谢也实与谢真莆兄弟的《昆曲津梁》等。④ 有些昆剧宫谱也会附有笛色指法，如清末民初扬州谢氏祖传孤本《莼江曲谱》便是。也就是说，在清代、民国乃至当代的昆剧宫谱以及民族音乐、戏曲著述，包括其时的若干相关报刊中，列有昆笛的指法说明、图示是普遍存在的。具体而言，各笛色吹奏之法以更为直观之图，演示如下⑤：

① 工尺谱与简谱对照如下：上尺工凡六五乙（1 2 3 4 5 6 7）、上，尺，工，凡，合四一（1 2 3 4 5 6 7）仕伬仜仩伐伍亿（1 2 3 4 5 6 7）。

② 陈栩（署天虚我生）《学曲例言》，收入《遏云阁曲谱》之首，上海著易堂书局，1920 年。

③ 即正宫调。

④ 童斐《中乐寻源》，商务印书馆，1926 年；方问溪《撇笛述义》，中华印书局，1933 年；谢也实、谢真莆《昆曲津梁》，江苏人民出版社，1962 年。

⑤ 均孔笛吹奏图式很多，此处选取的是相对最为直观的图式，参见洪惟助《昆曲宫调与曲牌》，台北"国家出版社"，2010 年，第 69 - 71 页；蒋晓地《昆笛技巧与范例》，西风图书馆出版社，2001 年，第 12 - 17 页。同时，笔者也采访了南北昆剧院团、民间曲社中仍吹奏均孔笛的几位笛师。

上字调	
○ 吹口　　　　○ 　　　　笛膜	●●●●●○ 上 ●●●●○○ 尺 ●●●○○○ 工 ●●○○○○ 凡 ●○○○○○ 六 ○●●○○○ 五 ○●●●●● 重吹（乙） ●●●●●● 轻吹（一）

尺字调	
○ 吹口　　　　○ 　　　　笛膜	●●●○○ 上 ●●●○○○ 尺 ●●○○○○ 工 ●○○○○○ 凡 ○●●○○○ 六 ○●●●●● 重吹（五） ●●●●●● 轻吹四 ●●●●●○ 乙

小工调	
○ 吹口　　　　○ 　　　　笛膜	●●●○○○ 轻吹上，重吹仕 ●●○○○○ 尺 ●○○○○○ 工 ○●●○○○ 凡 ○●●●●● 重吹六 ●●●●●● 轻吹合 ●●●●●○ 重吹五 轻吹四 ●●●●○○ 重吹乙 轻吹一

凡字调	
○ ○ 吹口　　　笛膜	●●○○○○ 上 ●○○○○○ 尺 ○●●○○○ 工 ○●●●●● 凡 ●●●●●● 低音凡①轻吹 ●●●●●○ 六 轻吹合 ●●●●○○ 五 轻吹四 ●●●○○○ 轻吹一 凡字调没有 低音工

六字调	
○ ○ 吹口　　　笛膜	●○○○○○ 上 ○●●○○○ 尺 ○●●●●● 重吹工 ●●●●●● 轻吹低音工 ●●●●●○ 凡 ●●●●○○ 六 轻吹合 ●●●○○○ 五 轻吹四 ●●○○○○ 乙 轻吹一

正宫调	
○ ○ 吹口　　　笛膜	○●●○○○ 上 ○●●●●● 尺 ●●●●●● 低音尺 ●●●●●○ 工 ●●●●○○ 凡 ●●●○○○ 六 ●●○○○○ 五 ●○○○○○ 乙

① 表中标注的低音凡、低音工、低音尺，正确标注方式应该是在凡、工、尺的最后一笔向左下增加一撇，但此字无法在 Word 中打出，因此特别标明低音凡、低音工和低音尺。

乙字调	
○ 吹口　　　　○ 笛膜	○●●●●● 重吹上 ●●●●●● 轻吹低音上 ●●●●●○ 尺 轻吹低音尺 ●●●●○○ 工 轻吹低音工 ●●●○○○ 凡 轻吹低音凡 ●●○○○○ 六 轻吹合 ●○○○○○ 五 轻吹四 ○●●○○○ 一

　　为什么传统的均孔笛可以实现一笛转七调？笔者前面第一章中曾有叙述，一般认为昆笛的七调与国际通用的音高对应关系是：上字调相当于♭B调，尺字调相当于 C 调，小工调相当于 D 调，凡字调相当于♭E，六字调相当于 F 调，正宫调相当于 G 调，乙字调相当于 A 调。但这种昆笛七调与西乐音高的对应关系，其实只是一个大致的对应。实际上，均孔笛的七调与西乐各调之间并不是完全对等的。以小工调为例，这是昆笛的标准调，一般将小工调调门等同于西乐的 D 调，"但实际上它却比 D 调低，接近 ♯C 调"。小工调"音孔的排列、音程的关系是：当筒音（即全按孔）5 音时，5 音和 1 音的音程关系正确，但 6 音偏低，7 音更低（但不是 b7 音），2 音稍低，3 音更偏低，而 4 音却偏高（六孔全开为 ♯4 音）。正因为存在这些偏差，传统曲笛才能比较流畅地转换七个调"①。不仅如此，对传统均孔笛而言，七调并不仅仅是标示调高，每一调还包含着各自独特的指法变换与口法。

　　均孔笛作为舞台演出和曲友桌台清曲的主要伴奏乐器，绵延数百年，早已与昆剧水乳交融。"太史留仙，则挟歌者六七人，乘画舫，抱乐器，凌波而至，会于寄畅之园。……列坐文石，或弹或吹，须臾歌喉乍转，累累如贯珠，行云不流，万籁俱寂"②。昆笛与昆曲的唱腔曲调、演唱口法一起构成了传统昆曲音乐的审美系统。这三者是一体的，一旦

① 邹建梁《传统曲笛与昆剧伴奏》，《剧影月报》，2005 年第 1 期。
② ［清］余怀《寄畅园闻歌记》，收入［清］张潮《虞初新志》，上海古籍出版社，2012 年，第 48－49 页。

其中某一个方面发生改变，就会在一定程度上影响到昆曲音乐整体的审美艺术风貌。均孔笛笛声浸润出来的演员、曲友，其昆曲歌唱中的那种属于昆曲独有的韵味，那种含蓄、婉转、清丽、精致、幽静的风格，在非均孔笛时代有了一定的改变，有些甚至已经逐渐消失。造成这种情况的重要原因之一，就是昆笛的变革。

　　其实，早在二十世纪三十年代，就已经有人开始尝试对笛子进行改革。1935 年，民族音乐家丁燮林创制了十一孔笛，又名新笛或横箫。它借鉴了西方长笛的音孔排列方法、指法特点，可以完整地演奏十二平均律。到了二十世纪四十、五十年代，沈文毅先后创制十孔笛、九孔梆笛、曲笛。在二十世纪五十年代到九十年代，各种各样的改良笛子更是纷至沓来。① 但这些笛子的改革，基本上还是在民乐范围内，没有波及昆剧界。据徐坤荣、邹建梁等人的回忆②，直到二十世纪五十年代中期，大陆各昆剧院团和民乐团所用笛子仍是传统的均孔笛。1958 年"大跃进"前后，全国大型民族乐团率先开始乐器改革，转而采用十二平均律笛子。此后，十二平均律定调的非均孔笛，陆续进入各文艺团体乐队。这股风气当然也影响到了当时大陆的几个昆剧院团。围绕传统均孔笛和新的十二平均律笛，昆剧界曾有过激烈的争论。经过一段时间的实践后，使用了数百年的均孔笛在大陆各专业昆剧院团中渐渐销声匿迹，不过在民间的曲社仍一息尚存。邹建梁还提到，进入二十世纪九十年代后，传统的均孔笛又在道教音乐和婺剧、莆田戏等剧种中悄然兴起。特别是民间，均孔笛的使用尤为频繁。③ 而在中国大陆几大国有昆剧院团中，均孔笛的使用情况却并不乐观，因为各昆剧院团乐队伴奏所用，依然是十二平均律笛。同时，中国大陆多数曲社同期、公期以及全国性曲友聚会时伴奏所用，也主要以十二平均律笛为主，只有少量曲友坚持用均孔笛伴奏，成为小众而独特的存在。

　　这种情况并非个案，黄翔鹏曾提到，"青年学生们已经习惯于弹奏

　　① 参见耿涛《论中国竹笛艺术不同历史时期发展的主要特征》，《中国音乐》，2003 年第3 期；耿涛《中国竹笛艺术的历史与发展概述》，《乐器》，2003 年第 7、8 期；耿涛《中国竹笛曲论》，中国文联出版社，2003 年；张帆《笛子改良研究综述》，《星海音乐学院学报》，2010 年第 4 期；张帆《中国笛子改良的历史阶段》，《乐器》，2011 年第 7 期。

　　② 参见徐坤荣《论昆剧曲笛的改革》，《艺术百家》，1993 年第 1 期；邹建梁《传统曲笛与昆剧伴奏》，《剧影月报》，2005 年第 1 期。

　　③ 参见邹建梁《传统曲笛与昆剧伴奏》，《剧影月报》，2005 年第 1 期。

二十三品、二十五品全按平均律定柱位的琵琶，不再知道老七品和老十一品特殊柱位的奥秘。这不是单纯的演奏问题，在根据工尺谱来试奏古曲时，甚至会影响到宫调关系的歪曲"。这种"不知有汉、无论魏晋"的情况，在昆剧的中青年爱好者中同样存在。"传统的管乐器多已改革为定调乐器，青年们已不习惯于吹奏匀孔的乐器。在这种情况下，传统的一笛或一管上可翻七调的技术则将随之而产生失传的危险"[①]。

短短几十年的时间，从笛师、演员到曲友、观众，基本上已经习惯、认可了十二平均律笛。如果说，专业昆剧院团因体制所限，笛师伴奏时无法自主选择笛子，那么在民间曲社这样自由的昆曲团体中，均孔笛的使用仍然有相当的困难，面临着较大的质疑。大陆有些曲社中的中生代曲友，年轻时是在吹奏均孔笛老师的教导下习曲，可于今居然告诉曲社年轻一代曲友：均孔笛是"穷人用的"，是落后的、已经被淘汰的东西，岂非数典忘祖？至于新一代年轻的曲友，有些已经不知均孔笛为何物。几年前，在某曲社的周末拍曲活动中，一个学了一点均孔笛的年轻曲友，用专门定制的均孔笛为曲社曲友歌唱伴奏。可是刚吹了几句，就被一些曲友要求换回常用的十二平均律笛，理由是在他们看来，均孔笛的调不准，用它伴奏没法唱。十二平均律笛的大规模、广泛而深入的使用，西乐教育体系在中国大中小学的确立，使得长期浸润于其中的昆剧演员、曲友的耳朵已经听不惯均孔笛的笛声。因此，整体的西乐教育、演奏体系在中国的确立，对传统音乐的相对隔膜，乃是阻碍均孔笛真正复兴、回归的最大障碍之一。

目前昆剧界所使用的十二平均律笛，是近代以来随着西方音乐的传入而逐渐出现的一种笛子。与传统的六孔间距基本相等的均孔笛不同，十二平均律笛是"不平均孔"笛。这种笛子的六个吹孔中，第二孔与第三孔之间，第五孔与第六孔之间的间距较小，这样就呈半音关系。这种笛子的各吹孔在音高上与西乐调高基本一致，但不能像均孔笛那样，只用一支笛子就可以进行灵活的转调。一个笛师为昆剧演出伴奏时，往往手边要准备若干支不同音高的笛子以备用，为的是应付不同笛色与转调的需求。但是，如果真按照一调一笛来操作，那么在实际的演奏中其实并不太方便。再者，十二平均律笛子的有些调门并不适合用来吹昆

① 黄翔鹏《传统是一条河流：音乐论集》，人民音乐出版社，1990年，第139页。

剧。现在一般的昆剧演出或桌台清曲中，专业院团、曲社的笛师要准备两支笛子，即尺字调（C 调）笛和小工调（D 调）笛，因为这是十二平均律笛中最适合吹昆剧的。具体而言，是在尺字调笛子上翻出六字调和上字调，在小工调笛子上翻出凡字调、正宫调和乙字调。如此，昆剧伴奏的七音基本就具备了。

那么，十二平均律的笛子有没有优点呢？答案是肯定的，否则何以能在短期内取代延用数百年的传统均孔笛？从西乐的角度，这种笛子的音准与西乐各乐器相同，全音、半音清晰，不存在传统均孔笛全音不足、半音有余的问题。均孔笛这一问题，吹奏者可以通过以指法和气息控制解决，不过并不容易，需要长期刻苦的练习才能学会。像按孔、嘴唇的位置、口法等，确实不太容易掌握，熟练演奏需要高超的技巧。而十二平均律笛通过律制的改变消弭了这一问题，对于笛师而言，当然是省力的。从演员演唱、观众听觉的角度，十二平均律笛吹奏出的音"准"，不像均孔笛某些音有时听起来那样似是而非，似非又是。如前所述，像昆笛这样发生律制改变的并非个别，民乐团中的许多乐器也纷纷加入了改制的行列。如此一来，笛子与其他改制后的乐器也相合。另外昆剧乐队中，近年来有时会加入西乐合奏。由于采用西乐律制，就不会出现乐队演奏中因律制不同而带来的问题。十二平均律笛因为音程差异大，无法像均孔笛那样一笛转七调。因此，按十二平均律定调之笛，一般得有不包括小字一组的大 ♭B、大 A、大 ♯G、大 ♯F、大 F 等不平均孔低音笛。随着十二平均律笛子在全国范围内的推行，昆剧新编戏的音乐创作也据此进行。因此，在编创、推广昆剧新编戏的时候，无疑又进一步强化了十二平均律制及十二平均集笛子的普及。

扬州的老曲友谢谷鸣出身于昆曲世家，祖父谢莼江、父亲谢真菲，均为昆曲名家。2018 年，谢谷鸣自印《昆曲引航》一书，在曲友中流传。在该书第一章中，这位自幼浸润于均孔笛的资深曲友，分析了均孔笛和十二平均律笛的不同，以及各自的优缺点：

> 昆曲用的笛子有两种，一种叫定音笛，就是什么音用什么样的笛子，笛子的长短、粗细、孔距各不相同，声音比较准，但笛师比较麻烦，出门要夹带几支笛子；一种是平均孔的笛子，孔距相等，笛师只要带一支笛子就可以以不变应万变，孔距相等，缺陷是声音

不准，半音和全音要靠指法和口气调整，非经验老到者不行。平均孔笛曾经伴随昆曲的开始，有人认为定音笛好，认为音准；有人认为平均孔适合唱昆曲，平均孔吹出来有特别的味道（泛音）。

过去的笛师都有变调的基本功，同期活动，只要挟一支笛子，就能应付所有人，随高就低跟着你变调；现在的昆笛是定音孔的，虽然吹出来的音比较标准，可是每支笛子只能吹一把调，因此，换调就得换笛子。这两种笛子各有优缺点，平均孔的笛子比较方便，可以根据实际需要换调，一支笛子就可以变化七调。所谓换调，就是换一个音做"工"（3），依次变换一调；最大的缺点是音不太准，有时上下音相差三分之一度到半度，有经验的笛师是通过噗吹、逼吹气口以及指法（多开半孔、少开半孔）调整的。定音笛虽比较准，但是不方便，笛师出去要挟上七支笛子，很丢丑，因此，不会变调的笛师是吃不开的。使用定音笛子指法一个样，都按小工调的方法去吹。顺便说一句，真正的笛师不是剧团出来的，而是曲社出来的。

宫调与笛调是一体的，什么样的宫调就用什么样的笛调，最长用的笛调是小工调和正宫调（少数还有尺字调、六字调）。笛音与嗓音是和谐的，就拿小工调为例，它的最高音不超过仁，最低音不低于乙。在这九度音中是最适合嗓音的发挥，也符合曲牌的谱曲旋律。有些人嗓音条件不够，喜欢降调唱或者高吹低唱，这都违反音律的，虽然唱上去了，'味道'却没有了。①

在这位老曲友看来，笛师出去给人伴奏，如果用的不是清清爽爽的一支笛子的话，是很丢人的事，因为这等于泄露笛师的水平——他不会吹均孔笛。北京昆曲研习社的一些老曲家生前戏称这样的笛师是"小工头"，因为他们最会吹、最常吹的就是小工调，外加一个正宫调。至于使用均孔笛的一笛转七调，则茫然无所知。而今各大昆剧院团的年轻一代的笛师们，都是吹十二平均律笛子。问他们可会吹均孔笛，多数以摇头做答，少数答学过一点，但演奏中从来不用。此处之所以抄录谢谷鸣的话，是因为既体验过均孔笛伴奏，也感受了十二平均律笛伴奏的资深

① 谢谷鸣《昆曲引航》，2018 年自印，第 41－42 页。

老曲友的真切感受，从中我们可以体会到均孔笛在昆曲曲唱中的重要位置。同时，也意在说明，昆笛的笛色，在均孔笛退出、十二平均律笛全面入驻的形势下，表面似乎没有多大的变化。毕竟，工尺七调未变，演员还是能跟着十二平均律笛演唱，全国昆剧院团新编演的昆剧所用的乐律、伴奏笛子，也都是西乐的十二平均律。如前所述，十二平均律笛有其独特优势，能在很短时间内迅速进入各昆剧院团，直到今天仍然是昆剧演出伴奏的主要乐器，这并不仅仅是一个话语权的问题。毕竟十二平均律笛已经过几十年的使用，是不争的事实。这种笛子最大的优势在于音准和便于转调，相应地，吹奏技巧也相对容易掌握。

相形之下，传统的昆笛即均孔笛伴奏、演唱的昆曲，是有其独特的味道的。均孔笛开孔位置的特殊性，使笛师能够吹奏出介于十二平均律各律之间的模糊性音调，这种音级、音高的游移性，与昆曲唱腔的音律和旋律特点相契合，造就出独特的韵味。一旦换成十二平均律笛吹奏，这种韵味就会消失殆尽。朱昆槐更进一步追溯了传统均孔笛"味道"的传统文化渊源。在她看来，均孔笛"不十分准确的音形成一种暧昧模糊的特色。且换指法时形成一种独特的韵味，是西洋乐律中找不到的。这种有意'不求甚解'的'非科学精神'在中国其他艺术——如绘画、文学中亦可找到"。而十二平均律的笛子，"调性太明显了，反而失去昆曲原有的含糊朦胧的美感。就如古诗词依西洋文法来翻译一般格格不入，又如国画采用了西画的立体明暗一般"①。此处所说均孔笛暧昧模糊之音，其实就是西乐中所谓的钢琴缝里的模糊音。《邯郸记·扫花》开场的首支【赏花时】曲牌就是一个非常有名的例子。其第一、二句采用了低一字（大二度）的转调。这种翻调是均孔笛在自然状态下出现的自然翻调现象，吹奏很自然；而以今普遍使用的十二平均律笛吹奏，却难有均孔笛的效果。因为以十二平均律笛吹奏，翻调音差过大，难有均孔笛那样的特殊音效与独特韵味。②再如《扫花》第二支【赏花时】最后一句"错教人留恨碧桃花"中的"花"字，乐谱的最后一音为"凡"（即4），此时声音整个要飘下来，"凡"音听来在似与不似之

① 朱昆槐《昆曲清唱研究》，台北大安出版社，2004 年，第 233－235 页。
② 参见武俊达《昆曲唱腔研究》，人民音乐出版社，1993 年，第 97－98 页；《中国戏曲音乐集成》编辑委员会编《中国戏曲音乐集成》浙江卷上册，中国 ISBN 出版中心，2001 年，第 245－246 页。

间，听来韵味悠然，绝非单纯只吹音准正确"凡"音可比。①

以上是在吹奏均孔笛笛师以及在均孔笛伴奏中成长起来的曲友的观点。不过，不同的人视角是不同的，所得出的结论自然也是有差异的。笔者采访吹奏十二平均律笛的笛师，他们普遍认为自己所用这种非均孔笛，挖孔做得一般都比较死，半音就是半音，全音就是全音。而平均孔的笛子各孔平均，几乎都是在中间，吹奏全靠指法以及嘴唇控制调节音的高低、轻重。但无论均孔笛怎样调整，总归还是有某个音该低的，它还是要略偏高一点；该高的，它也会略偏低一些。慢慢这种音不准形成了一个习惯，一转到其他调的话，这个音需要往上靠。如果往上偏差和往下偏差，能偏差近一个半音。这个半音如果靠一个孔来兼顾的话，最后其实是两头都不能兼顾的，高和低都不能兼顾到位。这样造成了笛师吹某个调时，某些音特别低；反过来，当吹奏另一个调的时候，某些音又会特别高。当慢慢习惯形成自然后，就会在这个调上形成一种特色。这个特色如果用十二平均律笛吹，反而没有了。在年轻一代吹奏非均孔笛的笛师看来，均孔笛的这种特色是非正规的，缺乏严格科学性所造成的。

以此视角与观点，似乎能在一个侧面解释，传统的均孔笛何以最终从主流昆剧伴奏中退场。但均孔笛的退场，并不仅仅是笛子形制、音准的问题，其背后还与我们民族文化在特定时期的转变有着密切的关系。从大的时代背景而言，由于中国近代现代极其特殊而又纷繁复杂的历史，使得相当一部分中国人将传统与现代直接对立、截然分开。在他们眼中，"现代"意味着先进与文明，而"传统"则是腐朽、落后的代名词。类似这样的观念曾经成为很多人的共识，并长期占据主流话语权，甚嚣尘上。从"五四"时期开始，我们这个民族在如何对待自己的传统文化上走了太多太多的弯路，传统文化在现代化的畸形进程中遭到了惨烈的碾压。二十世纪中叶以后，我们一方面提倡"古为今用，洋为中用"，强调继承民族的优秀文化遗产，似乎扭转了百多年来对传统文化的打压。但另一方面，在实际的操作中，这几十年间，我们并没有真正地深入而全面地消化、吸收、继承传统文化，反而轻易地将许多传统文化遗产抛弃，甚至完全毁掉。

① 参见拙文《昆笛改良与昆曲的当代传承》，《中国艺术时空》2018年第2期。

就以传统乐器而论，所谓"洋为中用"，往往就是以西洋乐器直接替代中国传统乐器，或者以西洋乐制改造中国民族乐器。这股潮流之所以如此理直气壮、来势汹汹，因为所有的中国民族乐器在当时都被看成是落后的、不科学的。乐器律制的变革席卷全国，所有的中国民族乐器都采用十二平均律。在当时的形势下，全国上下都无法理性地、全面地去认识、对待包括昆笛在内的民族文化。虽然曾有过激烈的论争，但在那个特殊的时代背景下，所谓的革新派最终占了上风。虽然占据昆剧表演的舞台中心，然而在现实中却没有多少话语权的昆剧人，最终不得不放弃传承了数百年的传统昆笛，转而改用十二平均律的笛子。我们今天在昆剧音乐乃至昆剧艺术中的一些弊端与问题，其实与二十世纪五十年代的笛子变革有着直接或间接的关系。客观地看，昆剧伴奏是保留均孔笛还是改用十二平均律笛，其实都有其各自充分的理由。但彼时大浪袭来，几乎一刀切的做法，影响的不仅是均孔笛，还有昆剧人依托均孔笛执着守卫的乾嘉传统。当年粗暴地抛弃传统，而后想重拾传统，却发现传统已经支离破碎。这是我们几十年来在文化领域获得的惨痛教训，均孔笛的迅速边缘化，只是其中的个案而已。

就昆笛的学习难度而言，一个笛师可以在相对较短的时间内，掌握十二平均律笛子的吹奏；但要掌握传统的均孔笛，却往往要花费相当时间、下很大苦功。清末民初的著名伶工曹心泉精通笛、月琴、筝等多种民族乐器。他曾以形象的语言描述练笛的艰辛：

> 练笛须下苦功，方能入妙！每日晨起，稍进食物，短曲吹四五出，长曲吹三四出，无论三伏三九，酷暑严寒，皆须勤习，不宜间断。持笛横吹，须成一水平线，气方匀和。故练习吹笛，笛尾须悬一秤锤，使之用力持平，毋敢或欹，盖稍不平稳，秤锤即下坠也。冬日吹笛，宜在冷屋伸出两手，熟练指法，使之灵活。每终一曲，吹气从笛尾而出，凝成冰柱，垂下二寸。如此持之又久，便能操纵自如，达到好处；苟不耐苦功，惟求速达，欲笛之深造，不可得也。①

① 曹心泉《说笛》，《剧学月刊》第二卷第9期，1933年。

曹心泉所处的时代用的是均孔笛，因此他所说的学笛辛苦指的是学习均孔笛。其实，要学好一门乐器，哪一种不需要付出长时间艰苦的努力？但学习均孔笛，之所以说比十二平均律笛难很多，就在于其口法、指法要复杂得多，上、尺、工、凡、六、五、乙七种指法，每一种指法都要花很长时间、下很大的功夫苦练，才能掌握。正如徐坤荣所指出的："传统六匀孔曲笛的优点长处的发挥有一个必要的条件，就是笛师要有较高的演奏技艺，如半孔吹法，翻七调指法都有难度较高的技法；要有传统乐律的音准观念；要对曲牌上标明的宫调俗名和笛色的对应关系很清楚而熟练，并知其所以然。"① 然而光掌握七调指法还远远不够，因为"均孔笛的转调，全不用'按半孔'的方法，所用的只是'叉口'指法，并配合'气口'的调整，以达到一笛转七调之目的"②，气息的控制同样很重要。这些，必须通过长期刻苦的训练，心有所悟，形之于手，才可能实现。

真正训练有素、技艺高超的均孔笛笛师，实际上都是在用笛子"演唱"昆曲。所谓心中有曲，口中有曲，以笛唱曲，吹出之曲才会更熨帖。晚清、民国以来的许多著名笛师，如伍春如、陈嘉梁、张云卿、朱水锦、许鸿宾、吴秀松、许纪赓、徐惠如、高步云、李荣生、许伯遒、陆巧生、包棣华、徐振民、高慰伯等，往往也是拍曲的先生，即所谓"拍先"。其实传字辈艺人，基本上也都会吹笛，像朱传茗等人的笛技，都是有口皆碑的。

所以，应当承认的是，十二平均律笛的普遍应用，在一定程度上降低了昆剧院团笛师的水平。像上面所举的晚清、民国以来的十几位有名的笛师，其吹奏技法、气息运用、会戏数目等方面，都是今天的很多专业昆剧笛师难以望其项背的。要想学会一支笛子翻七调，没有长期苦练是不可能自如演奏的。而采用十二平均律的定音笛，虽然指法、气口仍然需要，但难度确实降低了不少。并非十二平均律笛的吹奏没有相应的技法，但比之均孔笛要容易得多，只是原有均孔笛的众多独特的口法、指法都派不上用场了。久而久之，还会有几个笛师会去自觉练习、专注

① 徐坤荣《论昆剧曲笛的改革》，《艺术百家》，1993 年第 1 期。
② 陈正生《"七平均律"琐谈——兼及旧式均孔笛制作与转调》，《星海音乐学院学报》，2001 年第 2 期。

于均孔笛的这些口法、指法呢？好的昆剧笛师的伴奏，不仅仅是照谱子吹出音符即可，更要为演唱昆曲者垫音、托腔、保调，笛师吹奏，其实相当于他和昆曲演员或曲友一起完成演唱。在技艺不高的笛师伴奏下演唱，不亚于钝刀杀人，其难受程度可想而知，这与京剧演唱中如果没有好的琴师，再好的名角也唱不好，其实是一个道理。

实事求是地说，十二平均律笛的推广、使用，实际是一把双刃剑。在我们这个民族急切地要与世界接轨，摆脱落后状态的历史进程中，以急切而粗暴的方式迅速接受、推广西方文化，是当时的一种普遍现象。正是在这种情况下，十二平均律笛在昆剧院团一刀切式的推广与应用，在短时间内将昆剧乐队调整到与西乐相同的乐制。西乐的专家、学者，不再用西乐标准来批评昆剧院团所用笛音不准。但同时，这种举措也让我们付出了代价。这并不仅仅是泼了脏水也扔了孩子的问题，而是从根本上将中国传统音乐精华之一的昆剧音乐釜底抽薪，以至于昆剧界有识之士认识到传统均孔笛的价值，想去恢复时，却发现这是一条极其艰辛的回归传统之路。更尴尬的是，我们弃之如敝屣的东西，邻国却保存了下来，传统昆剧音乐并不因西乐的传入而丧失其存在价值。1988 年 9 月，大陆某昆剧团访问日本，与日本东京的能乐演员进行交流。日本能乐乐队演奏仍然采用传统乐律、笛制。该团的笛师带的却是十二平均律笛，无法与日本的乐队合奏。

笔者曾采访过昆剧院团、民间曲社的几位年轻笛师，他们多数都未学过均孔笛，但并没有对此表示出多少遗憾，而是一再强调十二平均律的运用适应了时代审美与观众需求，笛师只能顺应这一潮流，而不是逆潮流而动。当然，这里有一个最现实的原因，即使学了，在现在的昆剧乐队中也不可能使用。此外，还有一个重要的原因，即使年轻的笛师想学，想找一个既善吹奏又能教授均孔笛的老师，如今恐怕也是不易。

均孔笛虽然整体上已呈衰微之势，但仍在一定范围内得到了传承，并未绝迹。昆剧方面，目前大陆所有的昆剧专业院团中，均孔笛在昆剧舞台演出中已经没有位置。但台湾地区的部分剧团，像洪惟助曾访问的台湾兰溪童心昆婪剧团等民间剧团，在演出时仍坚持使用传统均孔笛。① 而在其他艺术门类，特别是民间音乐如二人台、西安鼓乐、福建

① 参见洪惟助《昆曲宫调与曲牌》，台北"国家出版社"，2010 年，第 73 页。

南音、广东音乐、道教音乐等的演出中，仍在使用均孔笛。

其实，大陆的昆剧专业院团中，还有一部分曾学习并掌握均孔笛吹奏技巧的笛师，特别是在五十岁以上的笛师中，有不少人其实是擅长吹均孔笛的。像江苏省昆剧院的钱洪明，上海昆剧院的顾兆琪、顾兆琳，北方昆曲剧院的徐达君等，他们从最开始学习的都是均孔笛。像顾兆琪、徐达君是许伯遒、俞振飞、朱传茗的弟子，而许伯遒、俞振飞和朱传茗的笛技在昆剧界一直是有口皆碑的。特别是许伯遒更被誉为"笛王"。然而在均孔笛被十二平均律笛取代的形势下，这些身在专业昆剧院团的笛师，在舞台演出的伴奏中已经不可能使用均孔笛，要一律采用十二平均律笛来吹奏，这是所谓的会而不吹。当然，在曲会，特别是昆曲老友相聚私密性强的曲会，老笛师们有时会用均孔笛给老曲友们伴奏。

就昆剧界而言，均孔笛在中国大陆的使用主要还是在一些民间昆曲曲社中。仍有少数曲友身份的笛师，曾经跟随老曲家系统学习了均孔笛，苦练之后掌握指法。他们秉承师嘱，在曲社中仍坚持使用均孔笛为曲友伴奏。因此，总的来说，均孔笛虽然在六十年前已经被十二平均律笛取代，但并未完全绝迹，而是余脉犹存。在尚有均孔笛曲友笛师的曲社，已有曲友意识到均孔笛的妙处与价值。其中一部分曲友定制均孔笛，向吹均孔笛的曲友笛师学习均孔笛的吹奏。由此看来，民间曲社中均孔笛的传承虽弱，却仍在坚持。专业院团笛师首先要生存，不用十二平均律笛就无法登台伴奏。而民间热爱者，则凭着对昆剧的热爱，一腔孤勇，执着传承。这是别有韵致的均孔笛在大陆昆剧界能留存、传承下去的一点希望所在。

如前所述，昆剧的笛色除了体现在动态的演奏与歌唱外，还有静态的承载，即曲谱中的笛色记录。昆剧笛色有稳定的一面，也有变更的一面。这种变更不仅仅有采用何种笛色的变化，还包括曲谱笛色标注的演变。具体而言，本书所论昆剧笛色演变主要包括两个方面：

第一，昆剧曲谱笛色标注的演变，即曲谱是否标注笛色，以及标注体例的变化。从传统的宫谱到后出的简谱、五线谱，昆剧曲谱笛色标注经历了百年变迁。梳理昆剧曲谱笛色标注的沿革，是本书所论的第一个重点。

第二，昆剧曲谱具体所用笛色在一定时期内发生的变化，具体表现

为某出折子戏采用笛色的演变。追溯这种笛色演进的轨迹，分析其变化的缘由、影响，从历时与共时层面把握百多年来的昆剧笛色演变，是本书所论的另一个重点。也就是说，第一个是标注与不标注笛色之变，第二个是采用何种笛色之变。前者以昆剧曲谱为文献基础展开，后者在昆剧曲谱文献的基础上向舞台进行一定的延伸与拓展，将文献研究与舞台艺术研究进行有机的结合。

自 2013 年以来的数年间，笔者断断续续地采访（包括现场采访与线上采访）了南北一些曲社的曲友，昆剧院团的笛师，以及部分昆剧演员，尤其难得的是访问到了几位老艺人和老曲友。具体而言，曲社包括北京昆曲研习社、北京大学昆曲社、江苏宜兴昆曲研习社、广州昆曲研习社等，曲友诸如朱复、包立、包莹、傅东林、孙升华、王建、闻雨轩、丁鹏、高峰等（有些曲友言明不希望文中出现他们的名字，故未写），昆剧院团包括上昆、北昆、浙昆、江苏省昆四家，笛师包括徐达君、王世宽、梁俊、迟凌云等，演员包括张继青、蔡正仁、许凤山、顾凤莉、侯长治、白士林、周万江、魏春荣、邵峥、顾预等。有些采访时间较长，所谈较多；有些则点拨一二，点醒笔者的困惑。从新旧曲笛形制变化、宫调套数、曲牌音乐特性，到曲牌歌唱、舞台表演的妙处，都对笔者多都启发。然而就在这几年间，数位已经驾鹤西去，甚可哀悼。还有一些演员、笛师、曲友，在演出、曲会间隙匆匆几句请教、讨论，没有留下姓名，但笔者也有所获益。当然也留下了不少遗憾，比如一直想采访上昆的顾兆琳，一直未能如愿。随着他 2019 年故去，这份心愿就成了永久的遗憾。相关谈话除了本章论述中有用到之外，在后面几个章节的分析、论证中，也会运用，在此致以深深的谢意。

第三章
昆剧笛色标注的历史沿革

第一节　乾嘉时期的昆剧笛色标注

所谓昆剧宫谱其实是一种乐谱，是"曲谱中旁缀工尺音符的乐谱（可供歌唱的曲谱）"①。而笛色标注则是在昆剧宫谱中将所用调名一一标记出来，作为歌者和笛师的参考。显然，笛色的标注是依赖于昆剧宫谱而存在的。这里之所以称宫谱而不是曲谱，是因为宫谱与曲谱，原本有着严格的区别。

王季烈在《螾庐曲谈》中对宫谱与曲谱进行了非常清楚的界定。"厘正句读，分别正衬，附点板式，示作家以准绳者"的为文字谱（也称曲谱、格律谱），而宫谱则是"分别四声阴阳，腔格高低，傍点工尺板眼，使度曲家奉为圭臬者"②。因宫谱字以工、尺的使用频率较高，故俗称工尺谱。清代以来，昆剧宫谱的刊印一直延绵不绝，有些数量庞大、卷帙繁多的宫谱刻印本，知名度高、受众广泛，对昆剧曾产生过深远的影响。考察百余年来昆剧宫谱的笛色标注历史可以发现，随着时代的演进，昆剧宫谱笛色的标注在沿袭传统之中亦有变化。

按照刊刻、出版的时间顺序，清代至今刊刻的影响较大、知名度较高的昆剧宫谱印本③约有几十种④。既有清宫谱，也有戏宫谱。清宫谱（清唱谱）主要包括以下数种：

一、《九宫大成南北词宫谱》（以下简称《九宫大成》），宫谱兼格律谱，清周祥钰、邹金生、徐兴华、王文禄、徐应龙、朱廷镠、蓝畹等编纂，清乾隆十一年（1746）完成。全书八十二卷，收录北套曲一百

① 吴新雷主编《中国昆曲大辞典》，南京大学出版社，2002年，第551页。

② 王季烈《螾庐曲谈·论宫谱》，王季烈、刘富樑辑订《集成曲谱》，声集卷一，商务印书馆，1925年。

③ 此处涉及昆剧宫谱主要是记录昆剧折子戏工尺谱，主要限于元杂剧（昆唱元剧）、明清传奇。近代以来曲家新制剧作之宫谱，如吴梅编剧订谱的《湘真阁曲谱》（1927年苏州利苏印书社石印本），吴梅作剧，吴梅、刘凤叔等制谱的《霜崖三剧歌谱》等，不包括在内。之所以称印本，不称刻本，因为所列昆剧宫谱除刻本外，还有石印本、油印本、铅印本，故统称宫谱印本。

④ 此处所列清代昆剧宫谱基本情况，除翻阅各宫谱原本外，还参考了吴新雷等主编《中国昆剧大辞典》（南京大学出版社，2002年）和洪惟助主编《昆曲辞典》（台湾传统艺术中心，2006年）中的相关词条。

八十八套，南北曲合套三十六套。南北曲单体曲牌二千零九十四支，合南北曲变体，共四千四百六十六曲。现存清乾隆内府朱墨套印本以及民国十二年（1923）古书流通处影印本。[①]《九宫大成》按宫调分类，收录单体曲牌和套曲，共计收录了元明杂剧 123 种，1121 曲，明清传奇 196 种，1274 曲。各曲分别正字衬字，注明工尺、板眼（不注小眼，即头眼、末眼）、句读、韵格。该宫谱所收各曲均不标注笛色。[②]

二、《太古传宗曲谱》，清康熙时汤斯质、顾峻德原编，乾隆时徐兴华、朱廷镠、朱廷璋重订。有乾隆十四年（1749）刻本，共四册。这是以琵琶为伴奏乐器的昆腔弦索调清唱谱，包括《太古传宗琵琶调西厢记曲谱》两卷和《太古传宗琵琶调宫词曲谱》两卷。全谱按宫调选录散曲和剧曲四十七套，南北曲皆备。不录念白，注明工尺、板眼（不注小眼，即头眼、末眼），该宫谱各曲均不标注笛色。

三、《弦索调时剧新谱》，清朱廷镠、朱廷璋采编，邹金生、徐兴华审定。清乾隆十四年（1749）年刻本，上下两卷两册。是与《太古传宗曲谱》同时刊刻的昆曲清唱谱，共收录二十四套曲子，多属南曲。除两套散曲和一套琵琶曲意外，共有折子戏二十一出。不录念白，注明工尺、板眼（不注小眼，即头眼、末眼），该宫谱各曲均不标注笛色。

四、《吟香堂曲谱》，清乾隆年间吴县吟香堂主人冯起凤编辑订谱。有乾隆五十四年（1789）刻本。全谱四卷，包括《牡丹亭》曲谱二卷、《长生殿》曲谱二卷。均收曲词，详注工尺、板眼，末附宾白，均未标注笛色。原本昆剧的文字谱（格律谱）习称曲谱，从《吟香堂曲谱》开始，昆剧乐谱（原本称宫谱）称"曲谱"者日多，称"宫谱"者渐少。[③]

五、《纳书楹西厢记全谱》，清中叶苏州曲家叶堂订谱。二卷，有清乾隆四十九年（1784）初刻本、乾隆六十年（1795）重刻本。重刻

① 1987 年台湾学生书局（台北）出版了该部宫谱的影印本，收入《善本戏曲丛刊》第六辑《九宫大成南北词宫谱》（影印本），台北学生书局，1987 年。

② 后人将《九宫大成》译谱时，多参照宫调曲牌与昆剧笛色对应关系，为《九宫大成》各曲标注笛色（如傅雪漪、王正来、刘崇德等人的译谱）。

③ 将宫谱称为曲谱，并不始自《吟香堂曲谱》。在它之前的官修《太古传宗曲谱》（1749 年），就已经以曲谱命名。但《吟香堂曲谱》由民间文人编辑、刊刻出版，对后世辑刻昆剧宫谱的影响更大。在《吟香堂曲谱》出版三年后，曲家叶堂就将其辑校的宫谱命名为《纳书楹曲谱》。

本与初刻本最大的不同，是在板眼上增点了小眼。此谱是专为元代王实甫《西厢记》杂剧所订北曲宫谱，共十七折，各折不录科白。有个别折标注了笛色，是目前所见最早有笛色标注的一部昆剧宫谱。

六、《纳书楹曲谱》，清中叶苏州曲家叶堂选辑校订。有清乾隆五十七年（1792）吴门纳书楹自刻本、清道光二十八年（1848）重刻本。全书包括正集四卷，续集四卷，外集二卷，补遗集四卷。其中补遗集系叶堂于乾隆五十九年（1794）辑刻。此谱共收录元明以来流传之曲三百五十三套。此谱系清唱乐谱，仅收曲词，不录科白，且不录引子的曲词、工尺谱。全谱详注工尺，点明板眼，然只点一板一眼，不点小眼（头眼、末眼），少量标注有笛色。

七、《纳书楹玉茗堂四梦全谱》，清代苏州曲家叶堂订谱，王文治参订。有清乾隆五十七年（1792）初刻本、清道光二十八年（1848）重印本。该谱收《牡丹亭全谱》《紫钗记全谱》《南柯记全谱》和《邯郸记全谱》，每谱二卷，共八卷。各折不录科白，少量标注有笛色。

清代清宫谱印本中还有一些知名度不高、流传不太广的，如清代左潢考订、清嘉庆八年（1803）藤花书舫刻本《兰桂仙曲谱》二卷八出，清代李文瀚填谱、周纪环校订、清咸丰五年（1855）凌云仙馆刻本《味尘轩曲谱》八卷等，以上宫谱均未标注笛色。

八、《天韵社曲谱》，清宫谱，杨荫浏编，1921年油印本，三册六卷。此谱系天韵社演唱剧目曲谱，集钞一百二十出折子戏乐谱，多数标注有笛色。

九、《昆曲掇锦》，清宫谱，杨荫浏编，1926年无锡五大印务局石印本。此谱取自《天韵社曲谱》，选录了其中十二出昆剧折子戏，既有全出，也有节选，有曲无白，各出都标注有笛色。

十、《曲苑缀英》，王正来编著。初编于1981年，南北曲各一册；修订本印于2001年出版，并在2004年、2017年由香港中华文化促进中心再版。该书不同以往众多宫谱印本以折子戏为单元的体例，而是选取单支曲牌六十八支，其中南曲四十三支、北曲二十三支、元散曲两支，每支后皆附该曲唱法的具体讲解。该书所选各支曲牌都均注了笛色。

十一、《寸心书屋曲谱》，周秦主编，1993年由苏州大学出版社出版。全书有甲、乙两编，甲编为工尺谱本，乙编为五线谱和简谱本。其中，甲编由王正来、毛伟志研校，共选南北曲一百二十五套，计三百余

支，基本都标注有笛色。

十二、《昆曲古调》系列工尺谱，曲家周瑞深编著，2008 年由北京出版社出版，包括《邯郸记曲谱》《南柯记曲谱》《紫钗记曲谱》《牡丹亭曲谱》《冬青树全谱》和《桃花扇全谱》，所收各出基本未标注笛色。

清宫谱之外，清代以来出版的戏宫谱印本主要包括：

一、《红楼梦散套曲谱》，清嘉庆间太仓人荆石山民（吴镐）编撰、黄兆魁订谱。有清嘉庆二十年（1815）蟾波阁刊本，四册，共十六折，1935 年上海启新图书局影刊嘉庆二十年版本之石印本，六册。该谱十六出的工尺、板眼皆备，未标注笛色。

二、《遏云阁曲谱》，清王纯锡辑，李秀云拍正。有清光绪十九年（1893）上海著易堂书局铅印本，1920 年已印至第十二版，可见其流传之广、刊印次数之多。卷首有同治九年（1870）遏云阁主人序。作为首部昆剧戏宫谱，该谱念白、唱腔俱全，工尺、板眼、腔格均详细注明，笛色标注齐全。

三、《霓裳文艺全谱》，清平江太原氏庆华选辑，选辑十种五十出折子戏，清光绪二十二年（1896）太原氏石印袖珍本。该谱所录依据《纳书楹曲谱》及《缀白裘》，但曲词、宾白、工尺俱全，多数剧目标注了笛色。该谱流传较少，曾为傅惜华碧蕖馆旧藏，现归中国艺术研究院图书馆，日本东京大学东洋文化研究所双红堂文库亦有收藏。

四、殷溎深所订诸谱，晚清昆剧曲师名家殷溎深依照梨园故本正拍订谱，张余荪校缮、整理成十余种戏宫谱，包括《春雪阁曲谱》《六也谱曲》《昆曲粹存》（初集）、《牡丹亭》《西厢记》《琵琶记》《拜月亭》《荆钗记》《长生殿》以及《南楼传》《绣襦记》《红梨记》《牧羊记》《焚香记》等。这些宫谱收录近五百出昆剧折子戏，曲白俱全，但笛色标注情况各谱不一。殷溎深所拍订的宫谱中，《春雪阁曲谱》《六也谱曲》《昆曲粹存》（初集）、《牡丹亭》《西厢记》《琵琶记》《拜月亭》《荆钗记》《长生殿》九种于 1921 至 1924 年出版。据陆萼庭所言，这些经张余荪重缮的原稿底本上钤有朱文"余庆堂印"，统称《余庆堂曲谱》。上述已刊行的戏宫谱共以下十种：

《六也曲谱》，殷溎深原稿，"怡庵主人"张余荪校缮。《六也曲谱初集》共四册，清光绪三十四年（1908）由苏州振新书社出版（石

印）。共四册，因是 64 开小本，故称"小六也"。1920 年苏州振新书社再版。共十四种三十四折，卷首冠光绪三十年（1902）吴梅序。1922 年上海朝记书庄出版石印增订本，分元、亨、利、贞四集二十四册，共收录五十五种传奇中的折子戏二百零四出，是为《增辑六也曲谱》，即"大六也"。曲白俱全，工尺准确，基本标注笛色。

《昆曲粹存》初集①，殷溎深订谱，昆山东山曲社编。清宣统三年（1911）编成，1919 年上海朝记书庄石印出版。该谱收录折子戏五十出，曲白、工尺俱全。另有 1914 年和 1919 年校经山房成记书局（上海）石印本，署"昆山国乐保存会"。该宫谱约有一半折子戏标注笛色。

《春雪阁曲谱》，殷溎深原谱，张余荪校缮。1921 年上海朝记书庄石印本。共三卷，收《玉簪记》《浣纱记》《艳云亭》三记宫谱，故又名《春雪阁三记》，均标注有笛色。

《西厢记曲谱》，殷溎深原谱、张余荪校缮，1921 年上海朝记书庄石印本，二卷二册，共十四出，未标注笛色。

《琵琶记曲谱》，殷溎深原谱、张余荪校缮，1921 年上海朝记书庄石印本，四卷八册，共四十八出，多标有笛色。

《拜月亭全记曲谱》（又称《幽闺记曲谱》），殷溎深原谱、张余荪校缮，1921 年上海朝记书庄石印本，二卷四册，共二十六出，该谱多标有笛色。

《牡丹亭曲谱》，殷溎深原谱、张余荪校缮，1921 年上海朝记书庄石印本，二卷四册，共十六出，该谱多标有笛色。

《荆钗记曲谱》，殷溎深原谱、张余荪校缮，1924 年上海朝记书庄石印本，四卷八册，共五十五出，该谱未标笛色。

《长生殿曲谱》，殷溎深原谱、张余荪校缮，1924 年上海朝记书庄石印本，四卷八册，共五十二出，该谱多标有笛色。

《绘图精选昆曲大全》，怡庵主人张余荪编选，四集二十四册，1925 年上海世界书局石印线装本。全书收五十种传奇中的二百折，所录多出清末曲师殷溎深手钞梨园本，于曲白、板眼、锣鼓等都有订正标

① 吴新雷、俞为民、顾聆森主编《中国昆剧大辞典》（南京大学出版社，2002 年）题为《昆曲粹成》。

注。该宫谱约有三分之一的折子戏标注有笛色。

其余尚有：

五、《道和曲谱》，石印本四册，苏州道和俱乐部审订，1922年上海天一书局出版，振新书局（苏州）藏版。该谱收录昆剧折子戏二十六出，多标注有笛色。

六、《集成曲谱》，王季烈、刘富樑辑订，1925年商务印书馆石印本。全谱共三十二卷，分金、声、玉、振四集，选昆曲、时剧八十八种之单折戏四百一十六出，曲白俱全，工尺、板眼皆备。但部分曲词、唱腔经过了改动，与舞台流行唱段不合。该谱多标有笛色。

七、《梦园曲谱》，徐仲衡编。此谱原是徐仲衡"先祖梦园公"遗稿，于同治十三年（1874）辑成，共八卷，选昆剧折子戏一百余出，1933年由上海晓星书店出版。该谱曲文工尺俱全，均以铅字直排，标"改良昆剧本"，未标注笛色。

八、《昆曲集锦》，北京国剧学会昆曲研究会在1938—1941年间，先后出版了三十三种昆剧宫谱，为单册手抄石印本。系该研究会拍曲所用宫谱，皆为流行较广的昆剧折子戏，涵盖《琵琶记》《玉簪记》《荆钗记》《西楼记》等剧。曲白皆备，部分折子戏标有笛色。

九、《昆曲汇粹》，戏宫谱，天津一江风曲社熊履端、熊履方兄弟编，天津一江风曲社1939年铅印出版。只出了第一集，选《思凡》《琴挑》《山亭》《夜奔》四出折子戏。第二集预告选录，但最终未能出书。该宫谱曲白俱全，并标有笛色。

十、《与众曲谱》，戏宫谱，王季烈辑、高步云拍正，延竹南书写。1940年，天津合笙曲社出版石印线装本，1947年商务印书馆出版石印平装本。该谱共八卷八册，选辑昆剧八十九折、时剧六折、散套三套、开场二出，共一百出，其折目多从《集成曲谱》中选出。曲白、工尺、板眼俱全，基本标有笛色。

十一、《昆曲》，戏宫谱，高步云编，民国北平聚魁堂书局出版。该书并非纯粹的昆剧宫谱，原系作者在中国大学的昆曲讲义，但其中收有若干出昆剧折子戏，曲、白、锣鼓俱全，部分标注笛色。

十二、《昆曲集净》，褚民谊主编，苏州曲家陆炳卿、沈传锟拍曲编校，溥侗点正，沈留声缮写。由褚民谊携带至日本（褚民谊其时出任汪伪政权驻日"大使"）影印，1944年5月带回南京出版。线装两册，

选辑净行（即所谓七红、八黑、三僧、四白）折子戏五十五出，少量标有笛色。

十三、《正俗曲谱》，清末王季烈辑，有 1947 年上海锦章书局石印本。出版了子、丑二集，共十六出，基本标有笛色。

十四、俞振飞《粟庐曲谱》，有 1953 年铅印单行本，二册，收录折子戏二十九出，系俞振飞据其父俞粟庐生前口授唱法进行校订，手书工尺谱影印而成。该书是近几十年来流传、使用度最高的昆剧宫谱。自二十世纪五十年代初印后，在大陆、港台又不断再版。[①] 这部宫谱中所收各出折子戏，基本标有笛色。

台湾曲友焦承允在二十世纪七十至八十年代前后，先后出版了三套曲谱，包括：

一、《炎芗曲谱》，1971 年成书，共收十出昆剧折子戏宫谱，基本标有笛色。

二、《蓬瀛曲集》，初为四十出（1958 年），1972 年增加至六十出，由中华书局（台北）正式出版，基本标有笛色。

三、《壬子曲谱》，1972 年由中华书局（台北）出版，收十六出折子戏宫谱，1976 年再版，1980 年又增加十四出，共三十出，是为《增订壬子曲谱》。至 90 年代出版的《承允曲谱》，实际将《增订壬子曲谱》重印，1993 年由台湾中华学术院昆曲研究所蓬瀛曲集发行，湘光企业有限公司（台北）出版，基本标有笛色。

四、《粟庐曲谱外编》，上下两册，2005 年自刊。鉴于《粟庐曲谱》所选曲目较少，原拟续编稿本尽皆散失，王正来辑校缮抄，编为《粟庐曲谱外编》，所辑曲目共三十出，均标有笛色。

二十世纪二十至四十年代，上述宫谱中的《新定九宫大成南北词宫谱》《纳书楹曲谱》被收入《续修四库全书》集部，自此，传统昆剧宫谱刊本开始被收入大型丛书。二十一世纪以来，更多的昆剧宫谱印本陆续出版，多数以影印本形式。2009 年，刘崇德主编的《中国古代曲谱大全》由辽海出版社出版，收录了《新定九宫大成南北词宫谱》《纳书楹曲谱》《吟香堂曲谱》《遏云阁曲谱》《六也曲谱》；2002 年，《新定

① 王馨《〈粟庐曲谱〉版本及流传浅疏》，《中国昆曲艺术》，2011 年第 1 期；王馨《〈粟庐曲谱〉之版本及流传新考》，《南大戏剧论丛》，2018 年第 2 期。

九宫大成南北词宫谱》分别被顾廷龙主编的《续修四库全书》（上海教育出版社出版）集部、李学勤主编的《中华汉语工具书库》（安徽教育出版社）收录。中国昆曲博物馆编《含英咀华昆谱集萃》（包括殷溎深原谱的《春雪阁曲谱三记》《道和曲谱》《牡丹亭曲谱》），2013年由文汇出版社出版。同年，殷溎深订谱的《长生殿曲谱》由上海科学技术文献出版社出版。王文章总编的《昆曲艺术大典》，2016年由安徽文艺出版社出版，收录了《遏云阁曲谱》《天韵社曲谱》《集成曲谱》《昆曲大全》《昆曲集净》等宫谱。黄天骥主编的《近代散佚戏曲文献集成》，2018年由山西人民出版社出版，其中"曲谱和唱本"编收录《集成曲谱》《昆曲大全》等。

从上可见，从清乾隆早期到二十世纪四十年代的二百年间，昆剧宫谱印本中是否标注笛色经历了一个漫长的历史沿革。其间时有反复，也不乏旁逸斜出、特立独行者，然其整体趋势仍然如长江入海，大势所趋。这是昆剧宫谱印本在笛色标注方面一个比较显著的特点。

先看乾隆十一年刊刻完成的《九宫大成》，这部由宫廷与民间乐工共同编纂的宫谱，各宫调下的所有曲牌都没有标注笛色。编纂者在凡例中进行了说明："今谱中仙吕调为首调，工尺调法，七调俱全，下不过乙，高不过五。旋宫转调，自可相通，抑可便俗"。① 《礼记·礼运》云："五声、六律，十二管，还相为宫也。"② 五声，即宫、商、角、徵、羽五声音阶。又有七声音阶，加入了变宫、变徵。六律即黄钟、太簇、姑洗、蕤宾、夷则、无射，六吕为大吕、夹钟、中吕、林钟、南吕、应钟，律与吕也统称为"十二律"。旋相为宫（即旋宫），指宫声可以在十二律间灵活流转③，"十二律各轮转为宫声一次，名曰'旋宫'。某律为宫称某宫，亦称某均。谓七声均配于律，而以宫声为之主也"④。从理论上讲，五声音阶中的每一音名都可旋转于十二律之上，可得六十调；如果七声旋转于十二律之上，可得八十四调。

① 《新定九宫大成南北词宫谱》之《北词宫谱》凡例，台湾学生书局，1987年，第一册，第70－71页。

② ［唐］孔颖达《礼记正义》，见《十三经注疏》（下），上海古籍出版社，1997年，第1423页。还，通"旋"。

③ 参见杨荫浏《中国古代音乐史稿》（上），人民音乐出版社，1981年，第41－43、88页。

④ 童斐《中乐寻源》卷上第五章《宫调》，商务印书馆，1926年，第40－41页。

具体到《九宫大成》时代的律制，是以民间曲笛律制，即七平均律为依据制定的，以曲笛的工尺七调的翻调来实现。正如其《北词凡例》中指出的，"工尺字谱，古制十二律，阴阳各六。……是律吕虽有十二，而用之止于七也。五声二变，合而为七音。近代皆用工尺等字以名声调，四字调（即五字调、正宫调）乃为正调，是谱皆从正调而翻七调"①。也就是说，曲笛以五字调为基调，若翻七调，就是以五字调的七音各自为五音而定，依此类推。②

按照上述凡例之语，各宫调都有其对应的笛色，度曲者可据此确定各曲的具体笛色。而同一宫调往往可以对应一种以上的笛色，因此，不能在收录了众多曲牌的某一宫调前标注其具体笛色。也就是说，不标注笛色，是《九宫大成》编撰者有意为之。《九宫大成》之《北词宫谱》凡例云："今度曲者，用工字调最多，以其便于高下。惟遇曲音过抗，则用尺字调或上字调；曲音过衰，则用凡字调或六字调。"③ 这是提示度曲者，小工调作为首调记谱者最多，因为它的音域范围适合多数度曲者。但在度曲时，仍要根据所拍习之曲的音域高低来确定笛色。如果曲音过高（即"抗"），就降笛色为尺字调或上字调；如果曲音过低（即"衰"），就升笛色至凡字调或六字调。由此可见，《九宫大成》的按谱度曲，以宫调标调，是充分考虑了宫调与笛色对应关系、曲调音域、度曲者自身的具体情况而采取的处理方法。

这种宫调与笛色观念，使得乾隆朝的宫廷与民间乐工没有在宫谱中标注笛色。《九宫大成》刊刻三年后，即于乾隆十四年（1749）完成的，同样由宫廷与民间乐工合作修撰的《太古传宗曲谱》《弦索调时剧新谱》，秉承《九宫大成》的做法，工尺、板眼皆备，同样不标注笛色。

由此也可以理解，为何比《九宫大成》晚刊行四十三年的《吟香堂曲谱》也不标注笛色。虽然一个是出自宫廷与民间乐工之手的官修乐书，一个是文人清曲家私家编订的宫谱，但二者对待宫调与笛色对应关系的理念与处理方式，显然是一致的。《吟香堂曲谱》收录《牡丹亭》

① 《新定九宫大成南北词宫谱》之《北词宫谱》凡例，台湾学生书局，1987 年，第一册，第 70 – 71 页。

② 以五调为基准翻调，是清宫所制宫谱的转调，民间则多以小工调为基准翻七调。

③ 同①。

《长生殿》二剧的宫谱，每出开头都清晰地标注出该出所属宫调，却并没有像后来的很多宫谱一样标注笛色。其按谱度曲、宫调标调与《九宫大成》一脉相承。

比《吟香堂曲谱》稍晚刊刻的《纳书楹曲谱》，其编订者叶堂在《纳书楹曲谱自序》中谓："本朝《大成宫谱》出，而度曲之家奉若律令无异词。顾念自元明以来，法曲流传，无虑数百种。其脍炙人口者，鼎中一脔尔。"[①]《纳书楹曲谱》基本上延续了《九宫大成》以来的做法，该谱中收录的300余出折子戏，各支曲牌标注宫调齐全，少见笛色标注。这一做法在一定程度上，还是受到《九宫大成》等宫廷乐谱编撰观念与体例的影响。

不过，作为一部乾隆晚期文人编撰的清宫谱，与乾隆早期格律谱、乐谱兼容的《九宫大成》相比，《纳书楹曲谱》的编撰还是有其独特考量。"盖宫谱字分正衬，主备格式。此谱欲尽度曲之妙，间有挪借板眼处，故不分正衬，所谓死腔活板也。"[②] 板眼之外，在笛色标注上，叶堂也做了适度调整。该谱所收多数折子戏仍沿袭《九宫大成》做法，不标注笛色，但在少量单折中，已开始出现笛色标注。纳书楹三谱中最早刊刻的《纳书楹西厢记全谱》，全谱共五卷二十一出，其中第三卷的《前候》、第四卷的《酬简》，在天头部分标注了笛色。之后刊刻的《纳书楹玉茗堂四梦全谱》和《纳书楹曲谱》中，也有几十出折子戏标注了笛色。

这些标注笛色的折子戏在整部《纳书楹曲谱》《纳书楹玉茗堂四梦全谱》中所占比例并不高，却透露出了一个重要信息：虽然《九宫大成》强调宫调与相应笛色对应，习曲者根据旋宫理论"自可相通"，因而没必要再在宫谱中标注笛色。《九宫大成》这种对宫调与笛色的处理自有其道理，然而在实际度曲中，这种操作有时可能会给某些拍曲者带来无所适从的困惑。所谓选择越多，越难选择。对于熟稔昆剧的曲家而言，根据宫调确定笛色有时尚且需要斟酌，那么对初涉曲坛者与不谙宫调、笛色者而言，更是存在着相当的选择困难。作为清宫谱，其中少量

① 《纳书楹曲谱自序》，参见［清］叶堂《纳书楹曲谱》，乾隆五十七年（1792）至五十九年（1794）刻本。

② 《纳书楹曲谱凡例》，参见［清］叶堂《纳书楹曲谱》，乾隆五十七年（1792）至五十九年（1794）刻本。

折子戏清晰地标注出了笛色，虽然其初衷并非为习曲者提供方便，否则不会只有少量笛色标注。但就是这少量的笛色标注，确实给习曲者提供了明确的调高指示，同时，也为吹笛者提示了明确的调高与转调，以便吹笛者及时变换相应的笛子吹奏指法与口法。从无到有，从少到多，在这一点上，叶堂编纳书楹三谱中开创性的笛色标注，还是为后来的宫谱笛色开了一个头。

纳书楹三谱中，《纳书楹西厢记全谱》的版本情况比较明晰，如前所述，清乾隆四十九年（1784）为其初刻本，又有乾隆六十年（1795）重刻本。一般认为，重刻本与初刻本最大的不同是在板眼上增点了小眼。不过除此之外，两版《纳书楹西厢记全谱》仅有的两处笛色标注也有差异。该谱初刻本卷三《前候》【后庭花】曲牌天头注"以上工调，此下正调"，卷四《酬简》【后庭花】曲牌天头注"尺调出六调"，而重刻本《前候》中【后庭花】的天头批注被删掉，而《酬简》中【后庭花】的天头批注变成了"尺出六"。

而《纳书楹曲谱》和《纳书楹玉茗堂四梦全谱》的版本情况看似明晰，实则颇有些复杂。原本关于《纳书楹曲谱》的版本，似乎很明晰。如本书前面所列，初刻本为清乾隆五十七至五十九年（1792—1794）吴门纳书楹自刻本，之后道光二十八年（1848）所刻为重刻本。这在该刻本的序言中都有明确的记载，没有什么问题。但笔者通过对众多图书馆所藏乾隆时刊刻的《纳书楹曲谱》《纳书楹玉茗堂四梦全谱》的比较，发现情况并不像曾经想象得那样简单。

最特别之处，是这两部曲谱的版本与笛色密切相关。两部曲谱不同的版本，笛色标注情况并不相同。从表面上看，《纳书楹曲谱》和《纳书楹玉茗堂四梦全谱》刊刻于乾隆五十七至五十九年，版本上并不存在什么问题。但笔者通过仔细比勘，发现其实初印本和重印本有所区别，而且初印本的早期和后期也有不同。《纳书楹曲谱》和《纳书楹玉茗堂四梦全谱》不同时期版本的区别，除纸张、墨色等因素外，还有一个因素，就是笛色标注的有和无、多和少，是这部曲谱版本最为明显的区别之一。作为最早标注有笛色的清代宫谱，从笛色标注入手，考察其版本变化，无疑具有重要的意义。下面对乾隆版《纳书楹曲谱》和《纳书楹玉茗堂四梦全谱》版本收藏情况，以及版本与笛色标注的关系等问题进行分析、论证。

需要说明的是，现在多数图书馆、博物馆收藏的纳书楹三部宫谱情况，是将稍早出版的《纳书楹西厢记全谱》单列，《纳书楹曲谱》中的正集、续集和外集与《纳书楹玉茗堂四梦全谱》同年、同地刊刻，《纳书楹曲谱》的补遗集两年后刊刻，一般是将《纳书楹曲谱》和《纳书楹玉茗堂四梦全谱》合装，总题为《纳书楹曲谱》。①为便于分析，笔者此处将后两谱一并比勘、分析，是为全本（案：以下简称"全本纳谱"②）。其中，《纳书楹曲谱》包括正集四卷、续集四卷、外集二卷、补遗集四卷，共十四卷；《纳书楹玉茗堂四梦全谱》"四梦"各为二卷，合计八卷。③

有一些图书馆所藏，初看是乾隆版的全本纳谱，但笔者仔细翻阅发现，要么是拼配版，要么就是看似全本，实则有残缺。像浙江省图书馆所藏二十二册、苏州大学图书馆所藏二十二册、辽宁省图书馆所藏二十册全本纳谱，实际都是乾隆版与道光版的拼配版，并非真正的乾隆版全本纳谱。而像中国艺术研究院图书馆所藏梅兰芳缀玉轩旧藏二十册的全本纳谱，其他各本都保存完好，但不知什么原因，其中《紫钗记全谱》卷下缺损若干页；而原为北平孔德学校图书馆藏、后为首都图书馆所藏的一部二十册的全本纳谱，其《纳书楹玉茗堂四梦全谱》中的《紫钗记全谱》下卷也有部分缺页；山东蓬莱慕湘藏书馆所藏梅兰芳捐赠二十

①　亦有两谱不全者单列。

②　至于为何将《纳书楹西厢记全谱》单列，而将另外两部纳书楹刻印宫谱合装，有可能是受到了后期这两部宫谱的重印本的影响。这在下面具体论述中将进行分析。

③　除二十二卷全本纳谱外，各地图书馆、博物馆还收藏有数量庞大但卷数多寡不一的残本纳谱。像中国国家图书馆、中国艺术研究院图书馆、中国民族图书馆、中央教育科学研究所、首都图书馆、北京大学图书馆、中国人民大学图书馆、北京市文物局图书资料中心、天津图书馆、南开大学图书馆、天津师范大学图书馆、天津市和平区图书馆、内蒙古自治区图书馆、黑龙江省图书馆、吉林省图书馆、辽宁省图书馆、沈阳音乐学院图书馆、山西省图书馆、河北省石家庄市图书馆、河北省保定市图书馆、河南郑州市图书馆、河南新乡市图书馆、河南大学图书馆、山东省图书馆、山东烟台博物馆及图书馆、山东孔子博物馆、山东蓬莱市图书馆、上海图书馆、复旦大学图书馆、上海师范大学图书馆、华东师范大学图书馆、江苏师范大学图书馆、南京晓庄学院图书馆、扬州大学图书馆、湖北省图书馆、湖北省武汉市图书馆、湖南省图书馆、重庆图书馆、重庆师范大学图书馆、安徽省图书馆、安徽师范大学图书馆、浙江杭州图书馆、绍兴图书馆、温州图书馆、嘉兴图书馆、浙江衢州市博物馆、浙江大学图书馆、福建省图书馆、福建省集美图书馆、广东省立中山图书馆、广西壮族自治区桂林市图书馆、广西艺术学院图书馆、贵州省图书馆、青海民族大学图书馆、陕西省图书馆、陕西师范大学图书馆、新疆维吾尔自治区图书馆、新疆大学图书馆等。这类残本在版本上无法进行全面比勘，不在本书所论范围之内。

二册《纳书楹曲谱》中的补遗集卷四亦有缺损。因此，这几部虽乍看是全本纳谱，实际已非完璧。

还有一部分全本纳谱，由于种种原因无法看到。有些是因图书馆图书整理、搬迁等原因而无法提供借阅①，亦有因古籍发生损毁而不能查阅的②，还有因不对外提供阅览而拒绝读者查阅的③，有些图书馆按中国古籍普查登记基本数据库显示收藏有全本纳谱，但笔者去查阅时却被告知没有馆藏④。对于这些图书馆所藏全本纳谱，笔者只能抱憾。

到目前为止，笔者能查阅到的全本纳谱，中国大陆地区包括：中国国家图书馆七部⑤，中国艺术研究院一部⑥，中国科学院图书馆一部，中国民族图书馆一部，北京大学图书馆两部⑦，清华大学图书馆一部，北京师范大学图书馆一部，首都师范大学图书馆一部，天津图书馆一部，河北省石家庄市图书馆一部，上海图书馆两部，复旦大学图书馆一部，上海戏剧学院图书馆一部⑧，华中师范大学图书馆一部，浙江省诸暨市图书馆一部，江苏省南京图书馆两部，安徽师范大学图书馆三部，安徽大学图书馆一部，南京大学图书馆一部，南京师范大学图书馆一部，苏州市图书馆一部，辽宁省图书馆一部，湖北省图书馆两部，湖北武汉市图书馆一部，厦门大学图书馆两部，重庆图书馆两部，郑州大学图书馆一部⑨，甘肃省图书馆一部，兰州大学图书馆一部，西北师范大学图书馆一部，青海省图书馆一部。

① 包括中央民族大学图书馆、山东师范大学图书馆、福建省图书馆、山西省图书馆、四川省图书馆、广西艺术学院图书馆等。

② 如湖南省图书馆。

③ 如故宫博物院图书馆、北京市文物局图书资料中心、天津图书馆、江西省抚州市戏曲博物馆、江苏省昆山中国昆曲博物馆、苏州中国昆曲博物馆、广东潮州市博物馆、吉林省图书馆、宁夏图书馆等。

④ 如四川省图书馆、重庆三峡学院图书馆、广州市图书馆。

⑤ 该馆实际共收藏有八部全本纳谱，其中郑振铎旧藏的二十四册全本纳谱近年一直在修复中，无法提取，故而真正看到的只有七部。

⑥ 中国艺术研究院图书馆所藏，笔者所见多有残缺，级玉轩旧藏稍有残缺，所见真正全本纳谱只有一部，系傅惜华碧蕖馆旧藏，该院图书馆所藏也有傅惜华碧蕖馆旧藏的纳谱残本。

⑦ 北京大学图书馆所藏全本纳谱中，五部有不同程度的破损，无法提书。还有的虽在目录中显示是全本纳谱，可是提出一看，却只有一函。因此，最后真正能让笔者提取出来阅览，且是全本纳谱的实际只有两部。

⑧ 该本藏于上海戏剧学院莲花路校区的图书馆。另一部藏于该校华山路校区图书馆的全本纳谱，目录上著录为乾隆版，但实际上是道光二十八年（1848）版的《纳书楹曲谱》。

⑨ 该图书馆实际有两部，但笔者辗转只看到了一部。

欧美、中国港台地区的一些图书馆也收藏有全本纳谱，除日本东京大学、京都大学图书馆所藏全本纳谱外，笔者多数未能如愿看到。① 笔者曾向海内外多家图书馆发出过请求，希望能看到乾隆版《纳书楹曲谱》刻本，且特别说明所要看的是古籍原件，并非影印本。但不止一家图书馆提供或允诺可以提供的居然都是善本丛刊或续修四库版的影印本，包括四川大学图书馆、暨南大学图书馆、台湾"国家图书馆"、香港中文大学图书馆等。因为在这些图书馆的相关人士看来，影印本与原刻本是一样的，直接提供影印本就可以了，可见一直以来对《纳书楹曲谱》《纳书楹玉茗堂四梦全谱》版本上的认知就是如此。②

全本纳谱中有笛色标注的折子戏一共有多少出？目前所见，《纳书楹曲谱》和《纳书楹玉茗堂四梦全谱》前期和后期印本中，共有三十四出折子戏笛色标注一致。具体而言，这三十四出在各卷次分布与笛色标注如下：

正集卷一共有一出：《琵琶记·吃糠》首支商调【山坡羊】标注"凡调"。

正集卷二共有两出：《莲花宝筏·北饯》【后庭花】标注"尺出六调"；《雍熙乐府·访普》正宫【端正好】标注"尺调"，至【脱布衫】转标"六调"。

正集卷三共有三出：《幽闺记·驿会》仙吕【月儿高】标注"凡调"，至双调【销金帐】转标"正调"，至中吕【粉蝶儿】再转标"工调"；《幽闺记·拜月》南吕【青衲袄】标注"尺调"，至商调【二郎神慢】转标"六调"；《西厢记·听琴》南吕【梁州新郎】标注"凡调"。

正集卷四共有三出：《长生殿·密誓》越调【山桃花】标注"工

① 诸如中国香港中山图书馆、美国国会图书馆、美国哈佛大学燕京图书馆、普林斯顿大学东亚图书馆、英国国家图书馆、英国牛津大学图书馆、日本九州大学图书馆等。但网上发邮件请求或委托中国国家图书馆文献中心查询，多数仍无法看到。又时逢疫情，不能亲赴查阅。中国国家图书馆官网有哈佛大学哈佛燕京图书馆中文善本特藏资源，但该图书馆所藏乾隆版22卷《纳书楹曲谱》尚未在线上发布。

② 台湾善本戏曲丛刊有影印版《纳书楹曲谱》，《续修四库全书》亦收录乾隆版《纳书楹曲谱》及《纳书楹四梦曲谱》。因是影印本，有些地方失真，而且善本丛刊本没有影印《纳书楹玉茗堂四梦全谱》。《续修四库全书》所收《纳书楹曲谱》版框天头部分字迹略去不少。因此，这两部影印本在版本上只具参考价值。

调"，至商调【二郎神】转标"六调"；《长生殿·弹词》【七转】标注"尺调"；《长生殿·得信》仙吕【桂花袭袍香】标注"工调"，至【不是路】转标"六调"。

续集卷二共有二出：《太平钱·缀帽》仙吕【小措大】标注"上调"，至【不是路】转"正调"，至【长拍】再转标"尺调"；《西厢记·佳期》仙吕【临镜序】标注"工调"，至【赚】转标"正调"，至【十二红】再转标"凡调"。

续集卷四共有五出：《荆钗记·议亲》商调【黄莺儿】标注"凡调"，至仙吕【桂枝香】转标"尺调"；《荆钗记·绣房》南吕【一江风】标注"工调"，至【梁州序】转标"凡调"；《荆钗记·回书》中吕【渔家傲】标注"尺调"，至商调【梧桐落五更】转标"凡调"；《荆钗记·上路》仙吕【八声甘州】标注"尺调"，至【解三酲】转标"凡调"；续集卷四《跃鲤记·看谷》仙吕【二集傍妆台】标注"工调"，至【赚】转标"口调"。①

外集卷一共有一出：《明珠记·侠隐》【朝天子】标注"落调"。

补遗集卷一共有五出：《浣纱记·采莲》高大石【念奴娇】标注"尺调"，至中吕【古轮台】转标"尺调"；《荆钗记·回门》南吕【宜春令】标注"凡调"，至黄钟【降黄龙】转标"工调"；《荆钗记·前拆》仙吕【二犯傍妆台】标注"工调"，至【不是路】转标"六调"；荆钗记·大逼》双调【孝顺歌】标注"正调"，至南吕【五更转】转标"凡调"；《八义记·观画》仙吕【点绛唇】标注"工调"，至【后庭花】转标"正调"，至黄钟【啄木儿】再转标"六调"。

补遗集卷二共有一出：《绣襦记·莲花》不知宫调【三转雁儿荡】标注"工调"，至【莲花落】（"娘行娘行们听告"）转标"六调"。

补遗集卷三共有一出：《白兔记·养子》南吕【五更转】标注"凡调"，至双调【锁南枝】转标"乙调"。

《牡丹亭全谱》卷上共有四出：《劝农》羽调【排歌】标注"工调"，至双调【孝金经】转标"正调"；《寻梦》仙吕【月儿高】标注"工调"，至南吕【懒画眉】转标"六调"，至仙吕【忒忒令】再转标"工调"；《闹殇》商调【集贤宾】标注"六调"，至南吕【红衲袄】转

① 此处只有"调"字，未标注具体是何笛色。

标"尺调";《幽媾》南吕【朝天懒】标注"六调",至南吕【红衲袄】转标"尺调",至【宜春令】再转标"六调";《欢挠》南吕【绣带儿】标注"六调"。

《牡丹亭全谱》卷下共有三出:《冥誓》仙吕【月夜渡江归】标注"工调",至南吕【懒扶归】转标"凡调";《婚走》羽调【胜如花】标注"凡调";《遇母》仙吕【针线箱】标注"凡调到尾"。

《紫钗记全谱》卷上共有二出:《倩访》双调【销金帐】标注"正调",至仙吕【风入松】转"工调";《圆梦》南吕【一江风】标注"工调",至商调【集贤宾】转标"六调"。

《紫钗记全谱》卷下共有一出:《圆梦》南吕【一江风】标注"工调",至商调【集贤宾】转"六调"。①

上述笛色在全本纳谱各本的标注情况,是完全一致的。也就是说,乾隆版全本纳谱有三十四出折子戏笛色标注没有版本差异,此本标注,彼本也标注。造成全本纳谱笛色标注上有版本差异的,主要是少数几出折子戏笛色标注。不同版本的全本纳谱,存在着不一样的地方。具体来说,某一出折子戏,在其某支曲牌的天头,一种全本纳谱版本标注了笛色,而另一种全本纳谱在这支曲牌的天头就没有标注笛色。据笔者目前所见,共有九出折子戏笛色的标注,在全本纳谱不同版本间存在着差异。这九出折子戏分别是:《长生殿·偷曲》《疗妒羹·题曲》《千钟禄·归国》《金雀记·乔醋》《渔家乐·藏舟》《四才子·婉讽》《四才子·索姝》《夏得海》和《紫钗记·叹钗》。

根据笔者对所见数种全本纳谱的比勘,发现虽同为全本纳谱的乾隆刻本,但在这九出戏的笛色标注上却有着不小的差异。从这种差异中,不但可以看出全本纳谱早期印本与后期重印本的区别,而且全本纳谱的若干前期印本之间也存在细微的差别。具体来说,上面这九出折子戏中的部分曲牌处,标注还是没有标注笛色,不同的全本纳谱情况不一,称得上复杂多样。九出折子戏中所列曲牌天头,全部标注笛色的情形如下:

续集卷一《长生殿·偷曲》:仙吕【八声甘州】标注"尺调",至高大石【鱼儿赚】转"六调"。

① 这三十五出折子戏所标注笛色,上调即上字调,尺调即尺字调,工调即小工调,凡调即凡字调,六调即六字调,正调即正宫调,乙调即乙字调。以下不再一一注明。

续集卷三《疗妒羹·题曲》：首支仙吕【桂枝香】标注"尺调"，至【长拍】转"六调"。

续集卷四《千钟禄·归国》：仙吕【八声甘州】标注"尺调"，至【赚】转"六调"。

外集卷一《金雀记·乔醋》：南吕【太师引】标注"工调"，至南吕【赚】"正调"。

外集卷二《渔家乐·藏舟》：首支商调【山坡羊】标注"凡调"，至黄钟【降黄龙】转"小工调"。

补遗集卷二《四才子·婉讽》：首支仙吕【妆台甘州罗】标注"尺调"，至【赚】转"凡调"。

补遗集卷二《四才子·索姝》：高大石【念奴娇】标注"尺调"，【古歌】转"正调"，仍用高大石【念奴娇序】转"尺调"，大石【赛观音】转"工调"。

补遗集卷四《夏得海》：【和首】标注"工调"，至未标曲牌名"想人家养儿孙"转"正调"。

《纳书楹玉茗堂四梦全谱》之《紫钗记全谱·叹钗》：南吕【大迓鼓】标注"工调"。

进一步而言，上述九出折子戏标注有笛色的十九支曲牌中，有九支曲牌在全本纳谱所见各版都有标注，没有版本差别，分别是：《长生殿·偷曲》仙吕【八声甘州】、《疗妒羹·题曲》【长拍】、《千钟禄·归国》仙吕【八声甘州】、《金雀记·乔醋》南吕【太师引】、《渔家乐·藏舟》首支商调【山坡羊】、《四才子·索姝》高大石【念奴娇】【古歌】【念奴娇序】与《夏得海》【和首】。除却这九支曲牌，其余十支曲牌的笛色标注是有版本差异的。

在不同版本全本纳谱中，这九出折子戏十支曲牌板框外的天头如果标注了笛色，其具体所标是何笛色并没有什么不同。这种差异并不是所标注笛色本身的差异，即同一出戏的同一支曲牌各版所标具体笛色不同，而是标注与不标注笛色的差异。也就是说，并不存在此本某支曲牌标"工调"而彼本此支曲牌笛色标注变成"尺调"的情况。但复杂之处在于，此本标注彼本不标注，或此本标注彼本亦标，各本之间参差错落，排列开来，会发现版本上多有差异。

笔者所见，不同版本的全本纳谱，这九出十支曲牌处笛色标注还是

不标注的情况，大致如下表。表中所列十支曲牌按照全本纳谱正集、续集、外集、补集和四梦全谱的先后顺序进行排列，从左至右的曲牌依次是：《长生殿·偷曲》高大石【鱼儿赚】，《疗妒羹·题曲》首支仙吕【桂枝香】，《千钟禄·归国》仙吕【赚】，《金雀记·乔醋》南吕【赚】，《渔家乐·藏舟》黄钟【降黄龙】，《四才子·婉讽》首支仙吕【妆台甘州罗】【赚】，《四才子·索姝》大石【赛观音】，《夏得海》未标曲牌名"想人家养儿孙"，《紫钗记全谱·叹钗》南吕【大迓鼓】。表中用○表示各支曲牌处标注了笛色，用×表示未标注笛色。

序号	九出十支曲牌笛色标注情况	版本馆藏分布①
1	○ ○ ○ ○ ○ ○ ○ ○ ○ ○	上海图书馆 B 本，甘肃图书馆本。
2	○ ○ ○ ○ ○ × ○ ○ ○ ○	南京图书馆 B 本，湖北省图书馆 B 本，安徽大学图书馆本。
3	○ ○ ○ ○ ○ ○ ○ × ○ ○	郑州大学图书馆本
4	○ ○ ○ ○ ○ × × ○ ○ ○	中国国家图书馆 D 本，中国艺术研究院图书馆 B 本，中国民族图书馆本，南京大学图书馆本；兰州大学图书馆本，安徽师范大学图书馆 A 本。
5	○ × ○ ○ × × ○ ○ ○ ○	中国国家图书馆 C 本、F 本。
6	× × ○ ○ ○ ○ × ○ ○ ○	中国科学院图书馆本，南京师范大学图书馆本，厦门大学图书馆 B 本。
7	× × ○ ○ ○ × ○ × ○ ○	上海图书馆 A 本
8	× ○ ○ ○ ○ × ○ × × ○	安徽师范大学图书馆 B 本
9	× × ○ × × ○ ○ ○ ○ ○	中国戏曲学院图书馆 A 本
10	× × ○ ○ ○ × × × × ○	中国国家图书馆 A 本、B 本，辽宁省图书馆本，湖北武汉市图书馆本。
11	× ○ × ○ ○ × × × × ×	日本京都大学本
12	× × × × ○ × × × × ○	中国戏曲学院图书馆 C 本

①　表中所列图书馆所藏全本纳谱有两种以上者，用 A 本、B 本、C 本等进行区别。

序号	九出十支曲牌笛色标注情况	版本馆藏分布①
13	× × × × ○ × × × × ×	中国国家图书馆 G 本，北京大学图书馆 B 本，北京师范大学图书馆本，天津图书馆本，南开大学图书馆本，南京图书馆 A 本，华中师范大学图书馆本，重庆图书馆 A 本，青海图书馆本，浙江省诸暨市图书馆本，安徽师范大学图书馆 C 本。
14	× × × × × × × × ○ ×	复旦大学图书馆本
15	× × × × × × × × × ○	苏州图书馆本，厦门大学图书馆 A 本。
16	× × × × × × × × × ×	中国国家图书馆 E 本，清华大学图书馆本，北大图书馆 A 本，首都师范大学图书馆本，中国戏曲学院图书馆 B 本，重庆图书馆 B 本，上海戏剧学院图书馆本，山东大学图书馆本，西北师大图书馆本，湖北省图书馆 A 本，河北省石家庄市图书馆本，日本东京大学图书馆本。

从这个表所列笛色标注情况来看，仅仅是九出折子戏的十支曲牌处的笛色标注，笔者目前所见，乾隆版全本纳谱至少有十六种情况。九出十支曲牌既有全部标注笛色者，也有十支曲牌均不标注者。其余从一支曲牌标注到九支曲牌标注，此出标注彼出却不标注笛色，可谓错综复杂。其中只一出标注笛色的有三种（表中第 13、14、15 行），两出标注笛色的一种（表中第 12 行），三出标注笛色的一种（表中第 11 行），四出标注笛色的两种（表中第 9、10 行），五出标注笛色的两种（表中第 7、8 行），六出标注笛色的一种（表中第 6 行），七出标注笛色的一种（表中第 5 行），八出标注笛色的一种（表中第 4 行），九出标注笛色的两种（表中第 2、3 行），十出标注笛色的一种（表中第 1 行）。

从表中可见，全本纳谱版本反差最大的是既有十支曲牌全部标注笛色的全本纳谱，也有十支曲牌均不标注，以及只有一两支笛色不标注的

全本纳谱。九出十支曲牌全部未予标注，或者只有一两支曲牌有笛色标注的版本，当是乾隆五十七至五十九年的重印本。从笔者所查阅的全本纳谱来看，这一类全本纳谱的重印本当年的数量应当较大，特别是只有一支曲牌笛色标注和十支均不标注笛色的四种版本留存至今的数量最多，分布最广，像表中第13、14、15行所列只有一支笛色标注的中国国家图书馆G本、北京大学图书馆B本等十三种全本纳谱，以及表中第16行所列九出十支曲牌均未标注笛色的，包括中国国家图书馆E本、清华大学图书馆本等十二种全本纳谱。暨南大学图书馆本、美国普林斯顿大学东亚图书馆本，其实也是全本纳谱的重印本。①

与上述重印本情况正好相反，如上海图书馆所藏全本纳谱B本、甘肃图书馆本，是笔者到目前为止所见不多的九出折子戏十支曲牌笛色标注皆备的版本。这两部全本纳谱虽非初刻本，但应是较早的乾隆版印本。因为该版不仅墨迹清晰均匀，字迹很少有晕染，而且很少出现断版，栏线相对清晰，绝非笔者所见其他《纳书楹曲谱》后印本的品相可比。

可见，像上述九出十支曲牌笛色全部标注，或全都不标注的全本纳谱，版本情况其实反倒不复杂。真正复杂的全本纳谱，是表中所列各种此出标注彼出却不标注的版本。这类全本纳谱中，有一出折子戏，其曲牌笛色标注或不标注，大致能将全本纳谱版本（剔除全不标注和只一两出标注的版本）再进一步进行细分，这出戏就是全本纳谱补遗集卷二的《四才子·婉讽》。根据《婉讽》一出中首支仙吕【妆台甘州罗】和【赚】两支曲牌的笛色标注情况，全本纳谱分为三种情况：第一种是两支曲牌均标注笛色，如上海图书馆藏B本、甘肃图书馆本、郑州大学图书馆本；第二种是两支中的一支标注笛色，像南京图书馆B本、湖北图书馆B本、安徽大学图书馆本首支【妆台甘州罗】未标笛色，次支【赚】支却标注了笛色。从这两个版本的墨色、纸张来看，大致可以推测，上海图书馆所藏笛色标注齐备的全本纳谱B本、甘肃图书馆本，与南京图书馆B本、湖北省图书馆B本、安徽大学图书馆本、郑州大学

① 暨南大学图书馆收藏的二十二册全本纳谱、美国普林斯顿大学图书馆收藏的20册全本纳谱，虽然不能看到全书，但图书馆著录项中均有"修绠山房"，可见也是重印本，只是尚不能确定该校所藏版本属于上述表第13、14、15、16中的哪一种。

图书馆本的刊印时代，时间上相对较近①，不过应该是后续印行，因为这几个版本中的断版情况比上海图书馆 B 本等要多一些。第三种情况，是《四才子·婉讽》首支【妆台甘州罗】和次支【赚】两支曲牌均不标注笛色。即九出折子戏十支曲牌中，有八支曲牌标注笛色，即表中所列第 4 行全本纳谱，笔者所见这种笛色标注的全本纳谱包括：中国国家图书馆 D 本、中国艺术研究院图书馆 B 本、中国民族图书馆本、南京大学图书馆本、兰州大学图书馆本。

具体到各支曲牌，除了上述《四才子·婉讽》仙吕【妆台甘州罗】标注两次、【赚】三次外，再看其余八支曲牌各版在全本纳谱中的笛色标注，《长生殿·偷曲》高大石【鱼儿赚】标注五次、《疗妒羹·题曲》仙吕【桂枝香】标注六次，《千钟禄·归国》【赚】、《金雀记·乔醋》【赚】标注各有十次，《渔家乐·藏舟》黄钟【降黄龙】标注有十二次，《四才子·索姝》大石【赛观音】标注有八次，《夏得海》未标曲牌名"想人家养儿孙"标注有九次，《紫钗记全谱·叹钗》南吕【大迓鼓】"工调"标注有十二次。比如《长生殿·偷曲》高大石【鱼儿赚】，在表中第 1 至第 5 种版本都标注笛色，而第 6 至第 16 种版本都没有标注；而《纳书楹四梦全谱》中的《紫钗记全谱·叹钗》，在多数版本中都有笛色标注，却仍然有四种版本没有标注。也就是说，其余八支曲牌的标注情况在各版中也是参差不齐。

综上所述，这九出折子戏的十支曲牌在笛色的标注和不标注上，绝对是状况百出。当这十支曲牌此出标彼出不标注笛色交叉出现时，几乎排列组合一般，衍生出十余种不同状况，从而形成乾隆版全本纳谱版本上的诸多不同状况。不仅如此，其中一些标注或不标注笛色的折子戏虽数量相同，但具体是哪一支曲牌有笛色标注，全本纳谱各版又有不同。

仅有一支曲牌标注笛色的全本纳谱版本，目前所见就有三种。第一种，是在《渔家乐·藏舟》黄钟【降黄龙】标注笛色。笔者所见这类版本留存较多，诸如中国国家图书馆 G 本、北京大学图书馆 B 本、北京师范大学图书馆本、天津图书馆本、南开大学图书馆本、南京图书馆

① 像这样《四才子·婉讽》首支【妆台甘州罗】不标笛色、次支【赚】标注笛色的情况，在台湾善本丛刊本的《纳书楹曲谱》中也存在，不过善本丛刊本没有《纳书楹玉茗堂四梦全谱》，无法进行全部的版本比较。

A 本、华中师范大学图书馆本、重庆图书馆 A 本、青海图书馆本、浙江诸暨市图书馆本、安徽师范大学 C 本等均是此版。第二种，是在《夏得海》未标曲牌名"想人家养儿孙"处标注笛色的版本，复旦大学图书馆藏本是此类。第三种，是在《紫钗记·叹钗》南吕【大迓鼓】标注笛色的版本，苏州图书馆本和厦门大学图书馆 A 本均是此类。

上述所列种种笛色标注上的差别，充分说明了全本纳谱版本的复杂情况。当然这里面存在一种情况，即此处所谓全本纳谱，《纳书楹曲谱》中的正集、续集、外集三卷是在乾隆五十七年（1792）刊刻，补遗集是在两年后，即乾隆五十九年（1794）刊刻。《纳书楹玉茗堂四梦全谱》虽然与《纳书楹曲谱》的前三卷同年刊刻，但却是另外独立的一部宫谱，只是全部刊印后，习惯上将这两部宫谱合为一体保存。如果单独看《纳书楹曲谱》或《纳书楹四梦曲谱》笛色标注，是否就不一定有上述那么多版本差异了？不妨从上表所列九出十支曲牌入手进行分析。首先，剔除《纳书楹曲谱》的补遗集和《纳书楹玉茗堂四梦全谱》，只看《纳书楹曲谱》之正集、续集、外集总共五出折子戏所标笛色，会发现虽整体上差异减少，但仍有五种不同的笛色标注情况：笛色全标注一种，全不标注一种，标注一出两种，标注三出一种，标注四出一种①。其次，将补遗集四卷加入，即《纳书楹曲谱》正集、续集、外集、补遗集均包括在内的十四卷，共有八种笛色标注情况：笛色全标注一种，全不标注一种，七出标注四种，六出标注一种，五出标注一种，四出标注两种，三出标注一种，一出标注四种。最后，单独看《纳书楹玉茗堂四梦全谱》八卷，在《紫钗记·叹钗》处也有标注和不标注笛色两种情况。因此，全本纳谱笛色标注情况的千差万别，无论在《纳书楹曲谱》还是《纳书楹玉茗堂四梦全谱》中，都是确凿无疑的存在。而因两部宫谱的不同组合，又构成了全本纳谱更为复杂的笛色标注情况。

相对来说，全本纳谱中的乾隆重印本的情况，其实是最为明晰的。一方面，这一版全本纳谱断版之处不少，书中多处墨色浓淡不均。另一方面，这版中九出折子戏十支曲牌的笛色要么全被剔除，要么只留一二出。之所以说是被剔除，是因为书中其中有些地方留下了剜版但尚未剜

① 各版没有标注两出的情况。

除干净的痕迹。比如《渔家乐·藏舟》中的黄钟宫【降黄龙】，有些版本在该曲牌的天头标注了"工调"笛色，重印本此处虽然剔除了笛色标注，但残余的底部一点未剜除干净的字迹仍然清晰可见，说明此页所用版片至少在这个曲牌处曾经有过笛色标注，在后续版刻印刷时剔除掉了。

真正复杂不易分辨的，首先是初刻本中早期印本与后期印本的区别，其次是后期印本在刊印过程中可能有过的局部改版问题。首先看第一个问题。如前所述，上海图书馆 B 本、甘肃图书馆所藏全本纳谱，笛色标注齐备、墨色均匀、少有断版、栏线基本连贯，说明它们即使不是初刻本，也应该是比较早的印本。而像南京图书馆 B 本、湖北省图书馆 B 本、安徽大学图书馆本、郑州大学图书馆本、中国国家图书馆 D 本、中国艺术研究院图书馆 B 本、南京大学图书馆本、中国民族图书馆本、兰州大学图书馆本等，笛色标注仅次于上述笛色标注齐备诸本，观其纸张、墨色、书版等状况亦佳，应该和这部全本纳谱的时代比较近，也是早期印本。其中，中国国家图书馆所藏全本纳谱 D 本系近代知名曲家吴梅旧藏，封面钤有吴梅藏书印，还有吴良士等献书人的钤印，是由吴梅四个儿子在新中国成立后捐赠给中国国家图书馆的。作为曲家和藏书家的吴梅，所藏全本纳谱即令不是最初的刻本，也是品相较好、刊刻较早的版本。

判定此版是较早刻本，除上述原因外，还可以再看一个例证。《纳书楹曲谱》正集卷四《长生殿·得信》中，仙吕【桂花袭袍香】，所标注笛色为"工调"。在笔者所见许多全本纳谱中，此处的"工"字往往只存其半，有的上边的一横完全不见，只余一点墨迹，有的一横只剩左边一半，字体歪斜，笔画不甚工整。笔者最开始看时，曾一度以为是"正"字或"凡"字。有的版本甚至第一笔的那一横都看不清，或者就是一团墨迹。而入藏中国国家图书馆的这部吴梅旧藏本①，"工"字字迹清晰、墨色均匀。因此，上述几种全本纳谱从九出折子戏十支曲牌多数有笛色标注，纸张、墨色、书版等方面综合分析，它们是距初刻本较早的刻本的可能性还是比较大的。而书版断版较多、墨色不均等的纳谱书版，再加上这九出折子戏十支曲牌标注笛色较少的话，就可能是相对比较靠后的印本。

① 前述几种全本纳谱，如上海图书馆 B 本、甘肃图书馆本、南京图书馆 B 本、湖北省图书馆 B 本、郑州大学图书馆本、中国艺术研究院图书馆 B 本、南京大学图书馆本、中国民族图书馆本、兰州大学图书馆本等，此处"工"字的版刻情况与中国国家图书馆 D 本（即吴梅旧藏本）一致。

除纸张、墨色、书版以及笛色标注等方面的区别之外，部分全本纳谱在《纳书楹玉茗堂四梦全谱》的内封上也有显著区别。① 保留内封的全本纳谱，其正集、续集、外集和补遗集的内封并无甚区别，真正的区别在《纳书楹玉茗堂四梦全谱》的内封。笔者所见，大致有两种情况。一是前述表中序号 1 到 10 的数种全本纳谱②，其内封都是一致的。具体而言，《纳书楹曲谱》正集、续集、外集的内封，从右至左依次刻"乾隆壬子春镌　纳书楹正集（或续集、外集）曲谱　纳书楹藏板"，补遗集的内封是"乾隆甲寅春镌　纳书楹补遗曲谱　纳书楹藏板"；《纳书楹玉茗堂四梦全谱》内封依次是"乾隆壬子春　牡丹亭（或紫钗记、邯郸记、南柯记）全谱　纳书楹藏板"。而另一部分全本纳谱，包括前面表中序号第 12、13、14、15、16 共五种重印本③，《纳书楹曲谱》正集、续集、外集和补遗集的内封不变，差别在于《纳书楹玉茗堂四梦全谱》内封。这四类全本纳谱，《牡丹亭全谱》《紫钗记全谱》《邯郸记全谱》《南柯记全谱》四谱各自的上卷之首，都保留了"纳书楹藏板"的内封。不过，在《牡丹亭全谱》上卷"纳书楹藏板"的内封前，多出了另一个内封，这是与前面表中序号 1—10 的全本纳谱一个非常明显的不同。此内封从右至左依次刻"牡丹亭　紫钗记　邯郸记　南柯记　正集　续集　外集　补遗　纳书楹曲谱全集　修绠山房发兑"。

按照此类全本纳谱内封，笔者推断：第一，如前所述，早期《纳书楹曲谱》和《纳书楹玉茗堂四梦全谱》是各自单独刻印，而据此版内封，显然是将《纳书楹曲谱》和《纳书楹玉茗堂四梦全谱》两谱一同刊刻，如此合装也就理所应当。笔者猜测是否存在这样一种可能，由于这几版全本纳谱重印本印数众多、流传广泛，从而影响到前期单独刻印、各自装帧的《纳书楹曲谱》和《纳书楹玉茗堂四梦全谱》两谱，于是合装成为全本，渐成习惯？当然这只是一个猜测。第二，重印本全本纳谱仍署纳书楹藏板，说明修绠山房在刊印时仍用的是早期版本刻版，也没有挖改版片原来所有者的信息。而其内封上标注的"修绠山房

① 现存全本纳谱的有些内封犹存，不过也有相当数量的全本纳谱或者由于保存不善，部分内封已失。或经过重装，导致部分内封已经无法看到，如中国戏曲学院图书馆 C 本、厦门大学图书馆 A 本、苏州图书馆本、武汉图书馆本等。

② 表中序号 11 的中国戏曲学院 C 本，内封已失。

③ 相当一部分全本纳谱都经过了重装，其中部分内封尚存，但有些则已经无法看到内封。

发兑",可以说是由它来发行、出售。但修绠山房作为清中叶苏州的一家民间书坊,并不仅仅只是售卖之所,曾刊刻过《新刊宣和遗事》《疗妒缘》等书籍①,可见它并不仅仅是发卖书籍的书坊,同时也经营书籍印刷业务。从上述《纳书楹玉茗堂四梦全谱》首册《牡丹亭全谱》的两个内封来看,后期重印本虽仍保留了全本纳谱原版正、续、外、补遗集和《纳书楹玉茗堂四梦全谱》的"纳书楹藏板"内封,但作为主持重印的修绠山房,还是以内封形式打上了自己的标记,增加带有版权题署的内封,说明《纳书楹曲谱》版片所有权发生变更,虽未将版中各卷首"纳书楹藏板"题署挖改,但版片已经易主。如果仅仅是售卖,大可不必如此大费周章地增加内封。

前面表中第12至16五种全本纳谱均增加了"修绠山房发兑"的内封。这五种有修绠山房内封的全本纳谱,其九出折子戏十支曲牌或者全部不标注笛色,或者只有一支曲牌标注。不仅如此,九出十支曲牌的笛色标注的确有过不止一次的改动。相形之下,第1至11行所列各全本纳谱,虽笛色标注情况各有不同,但很少像修绠山房版全本纳谱这样标注稀少或几乎不标注笛色的。黄永年根据书中避讳,推测修绠山房版《宣和遗事》的刊刻时间是在道光以前,甚至嘉庆、乾隆亦有可能。但周绍良在这部《宣和遗事》中找到了黄永年没有看到的避讳,他根据该版中的"旻"字空缺避讳推断这部《宣和遗事》应是在道光年间刊刻的。② 由此可知,修绠山房在道光年间仍存在。如此,前述《纳书楹曲谱》修绠山房发兑的重印本,最晚的有可能是在道光年间重印的。

第二个问题,全本纳谱在刊印过程中进行了哪些局部改版?前述三十五出折子戏的天头笛色标注中有一部分是和正文一起雕刻完成的,如续集卷二《西厢记·佳期》仙吕【临镜序】"工调"、【赚】"正调"、【十二红】"凡调",补遗集卷三《白兔记·养子》南吕【五更转】"凡调"、双调【锁南枝】"乙调",等等。也有后续补刻的,如续集卷四

① 此本《宣和遗事》由黄永年先生晚年购得,见黄永年《记修绠山房本〈宣和遗事〉》,《古籍研究》,1997年第3期,后收入《文史存稿》,三秦出版社,2004年,第427–428页;王利器收藏有修绠山房刊刻的《疗妒缘》,见王利器《〈宣和遗事〉解题》,《文学评论》,1991年第2期。

② 周绍良《修绠山房梓〈宣和遗事〉跋》,收入张国光主编《水浒争鸣》第一辑,长江文艺出版社,1982年,第19–32页。

《千钟禄·归国》仙吕【八声甘州】"尺调",补遗集卷四《夏得海》【和首】"工调",等等。但不管是先期刻还是后来补刻,这三十五出折子戏笛色标注在各版全本纳谱中一致。而前述九出十支曲牌笛色标注,据笔者所见,这九出十支曲牌笛色标注齐全的版本,下方的板框全部为补刻,说明每一支笛色都不是初刻时与正文在同一块版上刊刻的,而是在刻印过程中补刻,然后拼版完成刷印。

如果说上述三十五出折子戏笛色有补刻情况,说明全本纳谱在版刻完成刷印的过程中,曾有过局部的补版。那么,这九出折子戏十支曲牌笛色标注上的差异,则印证了全本纳谱诸多后印本在刊印过程中,不仅有过补版,还有过剜版乃至掉版的情况出现,否则就没法解释,为何这九出折子戏十支曲牌在笛色标注与不标注上会有如此巨大的差异。而且这种情况可能并不止一次,不然不可能出现这么多版本的不同状况,因为单单一次的补版、剜版或掉版是不可能导致这么多在笛色标注不标注上存在差异的版本出现的。

所谓剜版,指的是书版在刻版、修版过程中,将原来刻版中某些地方的文字,用刻刀进行剔除。这样该版刻完成或修补好之后,原版中该处字迹就不再出现。补版与剜版正好相反,一般是对原版进行修版时,在某个需要补刻的地方,补刻上需要增加或改动的内容。翻阅各图书馆所藏众多全本纳谱,笔者发现,这部宫谱刻本笛色标注部分的剜版和补版现象并非个别现象,而是一种具有普遍性的存在。

前述诸多没有笛色标注以及只有一两支曲牌标注笛色的纳谱全本,笔者认为是较晚刊刻的重印本。或许有人会提出疑问,为什么这些全本纳谱不可能是较早的刻本?如果这九出折子戏中相关的九支曲牌都没有标注笛色,那么到后面有可能在原版上面补版,对部分笛色进行补刻。此种推测是全本纳谱笛色标注从无到有的开始,从道理上是说得通的。但是,这个乍看起来很合理的推论,却经不起推敲。前述九出十支曲牌笛色标注的表格所列第12至16种全本纳谱,品相虽各异,但其中很多地方都有明显的断版痕迹,且文本中墨色不均、字迹模糊之处颇多,因而绝对不可能是初刻本;若说是早期印本,后出印本在其基础上补版,证据却又明显不足,因为实际的情况应该正好相反。前面表中第12至16种修缮山房全本纳谱九出十支曲牌笛色标注之处,都留下了剜版痕迹。像《长生殿·偷曲》之【鱼儿赚】、《千钟禄·归国》之【赚】、

《金雀记·乔醋》之【赚】等处，其曲牌名称上方的笛色已剜除，而且笛色下方的版框缺损，有明显的剜版痕迹。如果是初印本或早期印本，不可能屡屡出现这种情况。

其实，像上述修绠山房全本纳谱这样因剜版而导致的版框缺损，在其他全本纳谱中也有不同程度的存在。并且，同一出戏、同一支曲牌的笛色，是标注还是没有标注，从现存版本来看，既有剜版而成，也有补版而成的。剜版而成的如《千钟禄·归国》《金雀记·乔醋》两出，都是在【赚】这一曲牌上方的版框部分留下了痕迹。两支【赚】曲牌名上方的版框线（即文武栏，共两条，外粗内细）部分，有笛色标注的版本，两条版框线均存，在版框线上方的天头部分，刻有笛色；而此处没有笛色标注的版本，两条版框线因被挖掉而缺损，应该是在挖掉标注笛色部分的刻版时，由于笛色中的"调"与版框线距离过近，而一并将版框线挖去。同样情况，在前面提到的《渔家乐·藏舟》之【降黄龙】曲牌处也存在。在没有笛色的版本中，此支【降黄龙】曲牌版框上方仍留有残存字迹，显然是没有完全挖干净原有字迹而在刷印时留下的痕迹。而如《四才子·索姝》和《夏得海》等标注了笛色的，则系补版而成。《四才子·索姝》大石【赛观音】上方天头的"工调"，特别是"工"字周边有明显的一圈墨迹；《夏得海》"想人家养儿孙"上方天头"正调"之"正"字周边也有明显的墨迹。也就是说，在全本纳谱的最初雕成的版片中，包括《四才子·索姝》大石【赛观音】和《夏得海》"想人家养儿孙"在内的九出十支曲牌的天头可能并没有笛色标注，后续是由刻工另外补刻，然后与原版拼合，再行刷印。由此可见，补版、剜版在全本纳谱的后印本中是普遍性的存在。而且在同一个版本中，补版、剜版往往是同时存在。此出笛色标注系补版而成，彼出笛色不标注又系剜版所致。

根据上述情况，笔者认为，全本纳谱中相当一部分笛色标注，有可能是在初刻本或早期刻本基础上补刻而成，有些还在后续印刷中有剜版的情况存在。并且由于字体不同，大小有异，各印本有无笛色多有差异，因此可以推断，这几十出的笛色刊刻，并非一时而成，而且也不是同一个刻工完成。在全本纳谱初刻版刊印过程中，曾不止一次在笛色方面进行过包括补版、剜版在内的修补。至于哪些笛色保留，哪些剔除，以及保留与剔除的先后顺序，则是参差不齐。换言之，所见诸多乾隆版

全本纳谱，虽然都是以纳书楹初刻之版为底版刷印而成，但因笛色的补版而产生的前后刻本上的差别，却是异常复杂的。

如果说从上海图书馆、甘肃省图书馆所藏的十支曲牌全标注本，到南京图书馆 B 本、湖北图书馆 B 本、安徽大学图书馆本、郑州大学图书馆本的九支曲牌标注本，再到中国国家图书馆 D 本、中国艺术研究院图书馆 B 本、南京大学图书馆本等的八支曲牌标注本，大致还可以推断，从早期刻本的九出十支曲牌笛色全标注，向后逐渐开始出现九出十支笛色有缺损的版本。这是由于几种版本之间前后刊刻的时间相距并不太远，诸种版本从刻版、墨色等方面的情况大致类似。但是像其他全本纳谱不标注笛色的曲牌数量从三支、四支、五支到六支、七支，可谓五花八门，单纯从数字的排列组合，可以排列成序，具体到版本的演变，笛色标注不标注的先后，却无法顺势得出结论。也就是说，三、四、五、六支曲牌笛色标注与否的全本纳谱，并不一定是三支不标笛色的版本在前，而四支不标笛色的版本在后。更何况还有上述曲牌标注笛色数目相同，但所标具体是哪几支曲牌标注笛色却并不相同的全本纳谱。

举例来说，乾隆版《纳书楹曲谱》的中国戏曲学院图书馆 A 本有四支曲牌标注笛色，辽宁省图书馆本、湖北武汉市图书馆本、中国国家图书馆 A 本和 B 本也是有四支曲牌标注笛色。两相对比，笛色标注的曲牌均有两支重合，即《千钟禄·归国》【赚】和《紫钗记·叹钗》【大迓鼓】；两支相异，中国戏曲学院 A 是《四才子·索姝》大石【赛观音】、《夏得海》无宫调曲牌"想人家养儿孙"两支曲牌标注了笛色，而辽宁省图书馆等四馆所藏则是《金雀记·乔醋》南吕【赚】、《渔家乐·藏舟》黄钟【降黄龙】两支曲牌标注了笛色，但我们并不能由此判定其版本孰先孰后。同样，上海图书馆 A 本和安徽师范大学图书馆 B 本都是五支曲牌标注笛色。但二者在《千钟禄·归国》仙吕【赚】、《金雀记·乔醋》南吕【赚】、《渔家乐·藏舟》黄钟【降黄龙】、《紫钗记全谱》卷下《叹钗》南吕【大迓鼓】四支曲牌标注完全一致，而在《疗妒羹·题曲》首支仙吕【桂枝香】、《夏得海》未标曲牌名"想人家养儿孙"两支曲牌的标注与不标注上则并不相同。

像全本纳谱这样采用同版印刷，但却有如此多种差异的昆曲宫谱，在清代、民国刊印的各种宫谱中目前尚未见到第二部。之所以出现这一情况当然是上面所说的版刻、印刷方面的原因，但追根溯源，还是由于

叶堂编撰《纳书楹曲谱》的笛色观念改变和采取的相关措施。正是由于笛色观念的变化，叶堂一改之前昆曲宫谱中不标注笛色的做法，开始在宫谱中补版加注笛色，这才使后续印刷中出现脱版、掉版等情况，于是九出十支曲牌笛色标注参差错落，乾隆版《纳书楹曲谱》各印本的细微差别由此产生。到晚清的《遏云阁曲谱》，笛色标注不再置于天头，而是统一纳入宫谱正文，没有了补版、掉版等情况，也就再没有出现像《纳书楹曲谱》这样因笛色标注差异而导致的版本问题。

但无论有多少种差异，因笛色差异而出现的十六种全本纳谱，虽版次有先后，但却都不是初印本。到目前为止，笔者查阅过的众多图书馆收藏的乾隆版全本纳谱，品相有好有坏，然而却没有见到一部从头到尾完全没有一点补版、剜改痕迹的。即使前述品相很好的上海图书馆 B 本、甘肃图书馆本、南京图书馆 B 本等，也留下了若干笛色上的补版痕迹。这说明乾隆版《纳书楹曲谱》初刻本在印刷之后很快就进行了修补，且后续又陆续进行过多次修版，前述表中所列各版印本都是修版后印刷的成品。本来，作为原版足本，没有剜版、补版痕迹的全本纳谱初印本，应该能保留下来一些。但遗憾的是，笔者目前所见现有几十部乾隆版《纳书楹曲谱》中，尚未发现一部可以确定为初刻本。不能不说，这是在《纳书楹曲谱》研究中很值得关注的一个问题。

依据内封和序言，全本纳谱的初刻本是在乾隆晚期完成，后续多达十几种的不同版次不太可能在短期内出现，因为修改密度如此之大、版次众多的情况，对同一个刊刻者来说不太可能。更何况叶堂的卒年虽不能完全确定，但距全本纳谱初刻本刊刻时间较近却是学界的共识①。故此，笔者认为前面表中所列全本纳谱十几种版次的印刷、发行时间，在乾隆末期的可能性比较小，应该主要出现在嘉庆朝，部分甚至可能延续至道光时期，尤其是修绠山房版全本纳谱，刊刻时间可能是十几种全本纳谱中最晚的。如前所述，王利器收藏有修绠山房刊刻的《疗妒羹》，

① 齐森华等主编《中国曲学大辞典》（浙江教育出版社，1997 年），将叶堂生卒年定在 1736—1795 年。吴新雷主编《中国昆剧大辞典》（南京大学出版社，2002 年）中的"叶堂"条，将其生卒年写为"1722？—1792？"，生年是约略，卒年亦不确定。田玉琪《影刻本纳书楹曲谱前言》（《中国古代曲谱大全》，辽海出版社，2009 年）根据清代光绪刊本《苏州府志》中卷《人物艺术下·医十七》和《纳书楹曲谱》王文治、许宝善序言，推断叶堂"生年可定于雍正二年（1724）……叶堂重刊《西厢记》在乾隆六十年（1795），知此年尚健在，将其卒年可定于嘉庆二年（1797）左右，享年七十余岁"。

说明这个书坊直到道光年间仍存在。但至全本纳谱后续的印本在嘉庆后期和道光年间的可能性比较大，最晚当不会晚于道光二十八年，因为就在这一年，文德堂的全本纳谱刊印出版。此一版全本纳谱字体迥异于乾隆各版，所用版片已非纳书楹藏板，说明此时乾隆版《纳书楹曲谱》版片可能已经损毁或者破旧，不能再修补印刷了。

全本纳谱十几种有差异的版本，说明这部宫谱曾一而再、再而三地刷印、发行，可见当时这部宫谱获得的认可与欢迎。前述各本多变的笛色标注，表明在全本纳谱初印之后的一次次重印过程中，曾经不止一次地发生过局部的变化。最有意思的是，修版的重点并不是在全本纳谱的曲词正文，也不是曲词旁边玉柱谱形态的工尺谱，而是集中于这九出折子戏十支曲牌笛色的去与留。从最多的十支俱全，到最少的十支皆无，全本纳谱刻本的情况不像我们认为的那样简单。但遗憾的是，《纳书楹曲谱》初刻本的序言、凡例在后续各版次印刷中虽一直保留，但对为何增加或减少相关曲牌的笛色标注，后续的相关全本纳谱中并没有只言片语的解释与说明。对全本纳谱进行修版以及重印的后续多种刻本中，也没有对此留下明确的解释与说明。笔者只能从初刻版留下的叶堂的序言、凡例中进行一些推测。

如前所叙，全本纳谱有几十出折子戏标注了笛色，问题是，全谱收录数百出折子戏，为什么单单这几十出折子戏标注了笛色，而同书中别的折子戏却没有标注笛色？对此，叶堂在《纳书楹曲谱凡例》中曾有过说明："一谱中有一套两调者，注明上方，若始终如一，则不赘。"也就是说，宫谱中所用笛色不止一种，遇有笛色发生变化、需要转调的折子戏，就另行注明该出戏的笛色。全本纳谱有笛色标注的几十出折子戏中，有转调标注的占绝大多数。如正集卷三之《幽闺记·拜月》，【青衲袄】标注"尺调"，至【二郎神慢】转标"六调"；续集卷二之《西厢记·佳期》，【临镜序】标注"工调"，至【赚】转标"正调"，至【十二红】转标"凡调"；外集卷一之《金雀记·乔醋》，【太师引】标注"工调"，至【赚】转标"正调"；补遗集卷一之《荆钗记·大逼》，【孝顺歌】转标"正调"，至【五更转】，转标"凡调"；《牡丹亭全谱》卷上之《闹殇》，商调【集贤宾】标注"六调"，至南吕【红衲袄】转"尺调"，等等。这也印证了叶堂在凡例中对笛色标注问题所做的说明。

还有一种情况，像《莲花宝筏·北饯》《长生殿·弹词》《明珠记·侠隐》《疗妒羹·题曲》等几出折子戏，虽然只标注了一种笛色，但并不是在一出的开头，而是在一折戏的中间或后面的曲牌标注。《北饯》在其倒数第三支曲牌【后庭花】，《弹词》在其第九支曲牌【七转】，《侠隐》在其倒数第二支曲牌【朝天子】，其实仍然是发生了转调，只是没有将转调前的笛色标注而已。上述折子戏之所以标注笛色的情况，与前面叶堂凡例所说也是相符的。但像《雍熙乐府·访普》《西厢记·听琴》《长生殿·偷曲》等几出折子戏，并没有转调情况，因为这几出折子戏都采用了首调记谱法，即在开头首支曲牌就标注了笛色，一以贯之，一调到底。这显然不符合《纳书楹曲谱》凡例中所说"若始终如一，则不赘"的情况，仍然标注出笛色，又当做何解释？对于这一点，叶堂在凡例中并没有进行解释。

《纳书楹曲谱》续集卷三《疗妒羹·题曲》的【长拍】，其天头部分有一段小字批注："长、短拍及【尾声】，搬演家所歌宫调太高，殊无韵致。今照散曲'画楼频倚'填谱，绵邈清微，情文颇合，而无知俗工谓予杜撰一格，岂不可笑？"从这段批注可以知道，在叶堂所处的时代，通行的《疗妒羹·题曲》所用笛色与《纳书楹曲谱》标注并不相同。换言之，这部宫谱的【长拍】所标注笛色，与叶堂所处时代昆剧伶工惯常采用的笛色是不同的。为此，叶堂特意在天头部分进行了说明。同样的情况，《邯郸记全谱》卷下《死窜》一出的黄钟合套【醉花阴】处，天头亦有眉批："此曲时派唱侧调，与下曲【喜迁莺】不叶，当从本调。"叶堂特意批注，说明全本纳谱所用之笛色与"时调"是不同的。①

据此可以推断，叶堂所编订的全本纳谱，之所以多数折子戏没有标注笛色，却在少数折子戏中标注笛色，说明在叶堂的时代，这些折子戏所采用的可能并非叶堂谱中所标注笛色。如果与时俗所用笛色相同，那么就会像另外几百出折子戏一样，不必特意标注出笛色。这几十出折子戏叶堂特意标明它们所用笛色，就是为了说明这些戏所用笛色与流俗之

① 此处叶堂所说之侧调，究竟为何，尚不能确知。黄翔鹏认为侧调之意有二，一是琴调名称，又称侧弄；二是属于"楚声"范畴的调式之一。参见黄翔鹏《黄翔鹏文存》，山东文艺出版社，2007年，第1154页。

不同，尤其是与"俗伶"所用笛色不同，这是典型的清曲家的口吻、视角与做法。因此，这些折子戏笛色特意标注，证明了在当时它们所用笛色与叶堂谱的标注笛色并不一样。也就是说，全本纳谱中标注笛色的折子戏是有其独特考量的，意在显示其与时俗不同的笛色处理。[①]

再回头看上面所说的这几出折子戏，在《纳书楹曲谱》中，《雍熙乐府·访普》标注"尺调"，《西厢记·听琴》标注"凡调"，《长生殿·偷曲》标注"尺调"。到了晚清乃至民国时期的昆剧宫谱中，这几出折子戏所用笛色仍和《纳书楹曲谱》相近，仍分别采用"尺调""凡调"和"尺调"，只是每一出又多了另一种可选择的笛色。这就说明，这些折子戏自《纳书楹曲谱》之后到民国时期，所用笛色基本保持一个稳定的状态，没有发生大的变化。那么反过来也就可以推断，在《纳书楹曲谱》之前，它们所用的笛色，有可能不是我们今天所看到的版本。

不过，这些分析、推测，只能说明叶堂的全本纳谱为什么单单只有四十余出折子戏标注笛色，而其他并没有标注笛色。但是，对于前述表中九出十支曲牌笛色标注的十六种版本差异，又应当做何解释？如果某一出笛色在一个版本中是某调，而在另一个版本中是另一种不同的笛色，这可以认为是叶堂或其他后印者对笛色的不同认知在版本上的反映。但此处的问题在于，这九出十支的版本差异，并非笛色本身有什么变化，而是标注和不标注的差异。

设想如果叶堂在一次或几次刷印全本纳谱的过程中，保留或删掉其中的某支或几支曲牌的笛色标注，因而造成全本纳谱的不同版本情况，这并非不可能。但是短短几年间出现十六种笛色标注不标注不同的全本纳谱，却无论如何也说不通。如前所说，叶堂的生卒年虽没有完全确定，但嘉庆中叶后，叶堂存世的可能性很小。再有就是本书前面所说，在短期内，刊刻者对一部宫谱进行局部的修改并非不可能，但像全本纳谱这样修改密度之大、修改版本众多的情况，在同一个刊刻者来说是不太可能的。故此，全本纳谱中的后续印本不太可能由叶堂本人完成刊印。

① 此处分析已在笔者拙文《〈纳书楹曲谱〉笛色的百年变迁》（《文化遗产》，2021年第3期）中有所涉及。

之所以会出现因九出十支曲牌笛色标注差异而造成的《纳书楹曲谱》版本上的细微差别，可能与这十支曲牌笛色系补版而成直接有关。九出十支笛色所用的版是在另一小块版上雕成，然后与原本正文的版以骨胶皮黏合在一起①以备印刷。虽然这种黏合一般很紧密，但仍然存在着两种可能：剜版与掉版。

先看掉版，即小块笛色补版在印刷中脱落。两版拼合印刷时，当所有拼版黏合得紧密不易脱落时，补刻的九出十支曲牌笛色标注悉数存在，这就是上海图书馆 B 本、甘肃图书馆本九出十支曲牌笛色俱全的由来。而在后来的印刷中，某些笛色补版可能会出现因黏合不牢而脱落的情况。由于是大部头书籍的印刷，这种情况在所难免，即使在后续校对时被发现，也不一定在拼合版后重新印刷。叶堂和后续主持刊印这部宫谱的人，也不太可能看得这么细。比如补遗集《四才子·婉讽》仙吕【妆台甘州罗】【赚】两支曲牌，早期的若干《纳书楹曲谱》中还有笛色标注，而到后面印本中这两支曲牌的笛色标注已经消失，说明这两块笛色雕版脱落的时间较早，后续既没有被拾起重新黏合到正文雕版中，也没有再行补刻。同样的，像《疗妒羹·题曲》首支仙吕【桂枝香】、《四才子·索姝》大石【赛观音】、《夏得海》未标曲牌名"想人家养儿孙"几支曲牌，在没有标注其笛色的《纳书楹曲谱》各本中，这些曲牌处上方的板框俱全，天头干净，没有剜除的痕迹，说明这些笛色标注小块掉版是因黏合不牢而脱落，有可能是印刷工没有发现，或者发现了也没有再重新黏合。

除了掉版，还有剜版的情况。因为补版一般用骨胶、皮胶黏合，在黏合得相对比较牢固的时候，如果把补的都去掉，也并不太容易，如果剜除掉天头笛色，笛色版块下方与正文最近的那部分板框一般也留不住而被连带剜除。如表中第 4 和第 5 种版本上的差别，表现在第一支曲牌《长生殿·偷曲》高大石【鱼儿赚】笛色标注的去与留上。中国国家图书馆所藏两部《纳书楹曲谱》在【鱼儿赚】天头标注了笛色"六调"，说明此版印刷时【鱼儿赚】"六调"的小块补版与正文雕版还是黏合在一起的。而同样的位置，中国科学院图书馆本、南京师大图书馆等藏本

① 如果是与正文雕版版片尺寸相同的拼版，需要用几个两头尖的枣核钉将两块版拼合。而像《纳书楹曲谱》所用的这种笛色补版用的是小块版，直接黏合到正文大块版片上即可。

此处天头却没有标注笛色，【鱼儿赚】上方补刻的板框也一并消失，说明这些印本印刷时此处所用版片的小块笛色雕版已被剜除。同样，《千钟禄·归国》仙吕【赚】、《金雀记·乔醋》【赚】和《紫钗记全谱》卷下《叹钗》的南吕【大迓鼓】的笛色也是这样的情况。

因此，《纳书楹曲谱》印刷过程中，这九出十支曲牌的笛色小块雕版的脱落或剜除可能是状况百出：有些笛色补版可能印时还与正文雕版黏合紧密未脱落，有时某块笛色的补版掉落被拾起重新拼合上，但也可能掉落后并没有被再度黏合到正文雕版上。如果找不到脱落的刻有笛色的那块补版，刊印者可能也不再另行补版标注，甚至印完整部宫谱后干脆不再校对的情况都可能存在。如此一来，参差不齐的此支曲牌标注笛色、彼支曲牌不标注笛色情况的出现就难以避免的，这直接造成了全本纳谱前期印本因曲牌标注差异而带来的版本上的细微差异。到了修绠山房重印全本纳谱时，原版版片频繁使用，九出十支曲牌笛色标注的小块补版已经所剩不多，从两个到一个，甚至最后完全没有，这就是全本纳谱重印本笛色为何那么少甚至一个都不标注的原因。

乾嘉时期，《九宫大成》《吟香堂曲谱》《纳书楹曲谱》等清宫谱印本的笛色标注情况大致如上，而比以上诸谱稍晚刊行的清左潢考订、嘉庆八年（1803）藤花书舫刻本《兰桂仙曲谱》共计二卷八出，也未标注笛色。有意思的是，同样是乾嘉时期刊行的宫谱，作为戏宫谱的《红楼梦散套》，刊刻于嘉庆年二十年（1815），共计十六卷，刊刻精美，宫调标注明晰，曲白俱全，但同样没有标注笛色。可见，虽然从乾隆后期开始，虽然昆剧宫谱中开始出现了明确的以工尺调名标注的笛色，在整个乾嘉时期，笛色标注尚未成为其时宫谱刊本（包括清宫谱与戏宫谱）的主流选择，这一情况到了晚清时代，才逐渐改变。

第二节　晚清至二十世纪中叶的昆剧笛色标注

晚清至二十世纪中叶约百年间的昆剧宫谱，清宫谱与戏宫谱的印本与抄本数量大增，戏宫谱中《遏云阁曲谱》的刊刻与流行，开启了晚清宫谱笛色标注的新局面。

这部刊印数量大、影响广泛的《遏云阁曲谱》，是在《纳书楹曲谱》

刊刻百年后面世的。虽然目前所见该谱最早刊本刊刻于光绪十九年（1893），但该谱中有同治九年（1870）遏云阁主人序言，据此可知，在同治年间，《遏云阁曲谱》应该就已经存在，但不是以刻本形态，很可能是抄本。《纳书楹曲谱》是清宫谱，各出折子戏一不录念白，二不录引子。《遏云阁曲谱》则是合清工与戏工于一体的一部昆剧宫谱，念白、曲文俱全，工尺记谱完备，板眼俱全，增加了《纳书楹曲谱》所没有的小眼（头眼、末眼）。该谱的每一出，都在剧名下方标注了笛色。不仅如此，《遏云阁曲谱》的笛色不再像《纳书楹曲谱》那样标注于天头，而是标注在各出折子戏的剧名下方，与曲白、工尺谱字一样位列宫谱的正文之中。各出折子戏所标注笛色，也没有挖改、补版的痕迹。至此，笛色登堂入室，正式成为印本形态昆剧宫谱一个重要的组成部分。

这表明，从乾隆晚期到同治、光绪时代的百年间，昆剧宫谱编订者的观念发生了较大变化：乾隆时代，宫廷、民间乐师与文人曲家均重视宫调，以宫调统领笛色。经过近百年的流转，原本自明代以来就已经说不清楚的宫调越发显得神秘、混乱。"南北曲的九宫到了昆曲的演唱时期，由于曲调都用小工调笛子（D调的曲笛）吹奏，已经把过去的宫调搞乱，一切依照笛子的调门重新配合"，如此一来，"原南北曲的宫调关系，在昆曲中已经不起作用"①。

在这种情况下，笛色在相应曲牌的调值、声情与音乐特色等方面的作用日渐突出。清晰地标注出每出昆剧折子戏的笛色，无论对于一出戏的桌台清唱还是场上演出，无疑都是十分有用的。与其让昆剧度曲者、伶工在宫调世界中迷失，不如直接用相对明晰而便利的笛色来规范折子戏的伴奏、演唱。所以在《遏云阁曲谱》中，各出折子戏中的曲牌所属宫调一律没有标注，从头至尾就是曲牌的排列，而在折子戏开头将本出所用笛色一一标注清楚，中间需要转调处也一并注明。这样的观念和标注方式反映出《遏云阁曲谱》不同于《纳书楹曲谱》时代宫谱的性质。乾隆时代制谱的主体是宫廷、民间乐师和文人曲家，而晚清时期《遏云阁曲谱》的制谱，除了文人、曲师外，伶人也参与其中。因此，这部宫谱板眼、念白、唱腔、笛色俱全，与冷板清曲的宫谱已经不可同

① 傅雪漪《九宫大成南北词宫谱介绍》，傅雪漪《九宫大成南北词宫谱选译》，人民音乐出版社，1991年，第2页。

日而语，是一种昆剧戏班演唱所用之谱，也是时俗流行之谱。

事实证明，《遏云阁曲谱》清晰标注笛色的做法得到了高度的认同，这部宫谱刻印次数之多、发行量之大就是最好的证明，至 1920 年已经印至第十二版。伶人的介入，改变了昆剧宫谱印本的笛色标注，这一做法对后世产生了不小的影响。之后的众多昆剧宫谱印本，虽然既有清宫谱，也有戏宫谱，其中仍有不少将各曲牌宫调标出，但各谱中笛色的标注也已渐成惯例。可见，虽然传统犹存，但宫调之于昆剧演唱、伴奏的音乐功能弱化，笛色的作用逐渐强化是不争的事实。比如《集成曲谱》一方面忠实继承了《纳书楹曲谱》的做法，在天头以眉批形式对宫谱正文中的字、音、格律等进行分析、注释，但另一方面，该谱笛色的标注基本齐全，而且位置是在宫谱正文之内。所以《集成曲谱》实际上是兼具戏宫谱与清宫谱特征的宫谱。但在笛色标注方面，《集成曲谱》并没有沿袭《纳书楹曲谱》的做法，而是承袭了《遏云阁曲谱》以来的做法。

这其中比较特别是另一部影响较大的戏宫谱《绘图精选昆曲大全》，与同时代所刊印的其他宫谱不同（包括张余荪校缮《六也曲谱》《春雪阁曲谱》等）的是，该谱中标注有笛色的折子戏很少。编订者张余荪在凡例中提到，该谱共"搜集传奇五十种，共选剧二百折，分为四集"，"将曲白板眼悉心订正，与梨园演唱无异"。在该谱所收的二百出

折子戏中，标注笛色的约占四分之一。①《昆曲大全》与张余荪所校缮、刊印的前述众多宫谱一样，都是清末曲师殷溎深手抄的梨园宫谱本。这部《昆曲大全》是张余荪刊印殷溎深手抄宫谱中最晚出的一部，四集标注笛色的折子南北曲皆有，首调记谱法标注笛色的有，中间转调者亦不乏。从剧目来看，常见之戏与罕见之戏并存，不存在像《纳书楹曲谱》那样特别标注笛色的情况。

笔者在和江苏省昆笛师、北昆笛师，以及宜兴曲社社长高峰提到《昆曲大全》笛色标注的问题时，他们几位不约而同地提出一种假设：

① 如第一集《长生殿·惊变》（首支【粉蝶儿】标"工调"）、《占花魁·落娼》（引子后首支【啄木儿】标"六调"）、《占花魁·品花》（【黑麻序】前标"同唱工调"）、《占花魁·赎身》（【红衫儿】上标"唱六调"）、《占花魁·寺会》（【新水令】上标"尺调"）、《满床笏·郊射》（引子后首支【玉芙蓉】标"尺调"）、《满床笏·卸甲》（首支【点绛唇】标"尺调"，至【一枝花】转"凡调"）、《风筝误·鹬误》（首支【出队滴溜】标"六调"，次支【降黄龙】转"工调"）、《千金记·起霸》（引子后【驻马听】标"凡调"）、《千金记·夜宴》（引子后【香柳娘】标"凡调"）、《八义记·评话》（引子和干唱曲牌【出队子】后的【好孩儿】标"工调"）、《八义记·付孤》（引子后【忒忒令】标"工调"）、《牧羊记·焚香》（引子后【驻马听】标"工调"）、《牧羊记·花烛》（引子后【梁州新郎】标"凡调"）、《牧羊记·望乡》（首支【谒金门】标"工调"）、《蜃中楼·听卜》（引子后【宜春狮子】标"六调"）、《蜃中楼·结蜃》（末支【皂罗袍】标"工调"）、《蜃中楼·双订》（次支引子标"六调"）；第二集的《琵琶记·规奴》（引子后【祝英台】标"工调"）、《琵琶记·嘱别》（【谒金门印】标"工调"）、《琵琶记·南浦》（首支【尾犯序】标"工调"）、《钗钏记·小审》（引子后【玉胞肚】标"工调"，【梁州序】转"凡调"）、《钗钏记·大审》（引子后【玉交枝】标"凡调"）、《钗钏记·观风》（引子后【三学士】标"凡调"）、《邯郸梦·行田》（【破齐阵】后【柳腰金】标"六调"）、《邯郸梦·赠枕》（首支【锁南枝】标"六调"）、《邯郸梦·云法》（首支【赏宫花】标"工调"）、《牡丹亭·学堂》（首支【一江风】标"工调"）、《牡丹亭·寻梦》（首支【懒画眉】标"六调"）、《白兔记·窦送》（第三支曲牌【山坡羊】标"凡调"）；第三集的《寻亲记·借债》（引子后【八声甘州】标"尺调"，至【剔银灯】转"工调"，至【川鲍老】转"六调"）、《寻亲记·前索》（引子后【雁过沙】标"凡调"）、《幽闺记·上山》（首支【醉罗歌】标"工调"）、《幽闺记·走雨》（首支【破阵子】标"工调"）、《幽闺记·踏伞》（干唱【金莲子】后【菊花新】标"凡调"）、《蝴蝶梦·归家》（引子后【斗鹌鹑】标"凡调"）、《蝴蝶梦·脱壳》（引子后【小桃红】标"凡调"）、《蝴蝶梦·劈棺》（首支【粉蝶儿】标"尺调"）、《双占魁·锡财》（首支【八仙会蓬莱】标"工调"）、《双占魁·报金》（引子后【一江风】标"尺调"，至【赚】标"六调"）、《双占魁·遇虎》（首支【山坡羊】标"凡调"）、《双占魁·山叙》（首支【一枝花】标"凡调"）；第四集的《双珠记·分珠》（引子后【桂枝香】标"尺调"，至【不是路】转"六调"）、《双珠记·月下》（引子后【琐窗郎】标"凡调"）、《连环记·掷戟》（引子后【锁南枝】标"正调"，至【红衲袄】转"工调"）、《红梨记·赏灯》（【香柳娘】标"凡调"，至【寄生草】转"工调"）、《红梨记·问情》（引子后【绣带儿】标"凡调"）、《宵光剑·闹庄》（首支【粉蝶儿】标"尺调"）、《梅花簪·抢亲》（引子后【香柳娘】标"工调"）、《梅花簪·闻嫁》（首支【步步娇】标"工调"）。

是否《昆曲大全》所收折子戏中，某出未标注笛色，是因前一出笛色与此出相同，所以就不必再重复标注？

为此，笔者细心搜检《昆曲大全》全谱，发现这一假设并不成立，这里只以该谱二集中的几出折子戏为例进行说明。二集首出收录的《琵琶记·称庆》标"工调"，紧随其后的《规奴》《嘱别》《南浦》几出也均标"工调"，并没有因为与前一出笛色相同就省略笛色标注。在《昆曲大全》的《凡例》中，曾提到"而有笛色、锣段亦均一一注明谱中，以便阅者"。也就是说，殷溎深原稿本中本来就有标注笛色的，也有尚未标注笛色的。这部《昆曲大全》出版时，按照搜集到的原稿抄本，凡有笛色标注的均在出版时原样刊印，没有标注笛色的也就不予标注。所以，《昆曲大全》的笛色标注之所以与其时曲谱印本有所不同，是因为它所依据的原谱抄本就是如此，出版者在出版时一仍其旧，未做改动而已。故虽是刊印本，实则其笛色标注一仍原稿本之旧。

如果说从《九宫大成》到《纳书楹曲谱》，笛色标注是从无到有，改变了乾隆早期宫谱不标笛色的习惯，那么作为戏宫谱的《遏云阁曲谱》则开启了晚清、民国时期昆剧宫谱普遍标注笛色的历史。从紧随《遏云阁曲谱》后刊印的另一部戏宫谱《霓裳文艺全谱》（1896），到二十世纪四十年代刊印的戏宫谱《昆曲集净》《正俗曲谱》，其间刊印的诸多昆剧宫谱[1]全部未标笛色者已属稀见（如《梦园曲谱》[2]），部分标注笛色的宫谱中，有少量标注笛色（如《昆曲大全》《昆曲集净》），但更多的是多数乃至全部标注笛色（如清宫谱《天韵社曲谱》与戏宫谱《集成曲谱》《与众曲谱》等）。从整体趋势而言，昆剧宫谱标注笛色的做法，自清代晚期至现代，逐渐被认可并付诸实践。之所以如此，曲家王季烈在《集成曲谱·编辑凡例》中进行了很好的说明："叶氏《纳书楹》，冯氏《吟香堂》，皆为曲谱善本。然不载宾白，不点小眼，殊不便于初学，故迄不能通行。本编则宁详毋略，宁浅无深，小眼、宾白，一一详载，锣鼓笛色，无不注明。"[3] 这其实与前述《遏云阁曲谱》的

① 参见本章第一节所列相关宫谱。

② 其他刻本，如国家图书馆藏《补天石传奇》［清道光十七年（1837）刻本］北京师范大学图书馆藏汪家亿《韵谐塾瘗云岩缀白曲谱》［清同治十年（1871）年刻本］，亦未标笛色。这类未标笛色的宫谱刻本，多数是作者编创的剧目。

③ 《集成曲谱序》，王季烈、刘富樑辑订《集成曲谱》，商务印书馆，1925年。

编撰初衷相似，考虑到刊刻的宫谱面对的不仅有曲家、乐师，还有演员、曲友、爱好者，为"便于初学"，谱中的标注当然是越详尽越好。

清代至今的昆剧宫谱刊本，经历了从不标笛色到偶有标注，再到部分或全部标注笛色的发展、演变过程。从时代来看，乾隆时期刊印的宫谱，多数并不标注笛色，笛色标注尚未形成气候。自同治、光绪开始，清宫谱与戏宫谱中标注笛色者渐多，只是有的宫谱所收每出折子戏均标笛色，有的只是部分标注。直到二十世纪四十年代，虽仍有像《梦园曲谱》这样的个别宫谱不标笛色，但整体而言，昆剧宫谱标注笛色已成近现代昆剧宫谱刊本的主流选择。从俞振飞的《粟庐曲谱》开始，二十世纪五十年代至今的六十多年中出版的昆剧宫谱，除却影印或整理之原本未标笛色外，无论是折子戏还是单支曲牌形式，基本上都标注了笛色。[①] 从乾隆时代到当代的二百多年间，刊印的昆剧宫谱由不标注笛色，到多数标注笛色，表明笛色已经成为昆剧宫谱中的重要组成部分。整出收录昆剧折子戏的宫谱与收录折子戏单支曲牌的乐谱，标注笛色已成一种惯例，或者可以说是一种标配。

与前述各种昆剧宫谱印本相比，昆剧宫谱抄本的数量更丰富，分布更广泛，情况也更驳杂。昆剧宫谱既有知名的，但更多的是不知名的。整出、曲集形态的宫谱固然不少，但保存下来的零折状态的宫谱更多。中国艺术研究院音乐研究所资料室所编《中国音乐书谱志》[②] 收录了国家图书馆、中国艺术研究院图书馆等三十多个图书馆收藏的整出、零折、曲集形态宫谱，共计七百多种，多数是昆剧曲谱。除前述宫谱印本外，抄本实际占绝大多数[③]。但这部书谱志中所载并不能涵盖全部。随着时代的变迁，原本存于民间曲家手中、私密性很强的成套或零散的昆剧宫谱，而今许多已由公立的学术研究机构、图书馆和博物馆收藏。宫谱抄本藏于私人之手时，外界自然所知不多，得睹真颜者自然寥寥。当

① 1990—1991 年刊印的《佚存曲谱》是例外，因为该书是影印本，原谱为抄本，抄录时间约在清乾隆至咸丰（1736－1861）间。

② 中国艺术研究院音乐研究所资料室编《中国音乐书谱志：先秦—1949 年音乐书谱全目》（增订本），人民音乐出版社，1994 年。

③ 另有俞冰编《中国艺术研究院图书馆抄稿本总目提要》（国家图书馆出版社，2014年）共计十六册，收录的该馆所藏抄稿本中有若干昆剧宫谱抄本。俞冰还编有《齐如山百舍斋藏善本知见录》（国家图书馆出版社，2017 年）收录中国艺术研究院图书馆所藏齐如山善本，其中也著录了部分昆剧宫谱抄本。

"私盐"变成"公盐"后，从对公众和读者开放的角度而言，的确为公众提供了便利，但有时候，"公盐"中的一部分却是一入公门深似海，成为另一种特殊形态的"私有物"，公众反而更难见其真容。①

像北京大学图书馆所藏清代同治年间的瑞鹤山房戏曲抄本，在二十世纪八十、九十年代还可查阅，后因保护古籍的需要而停止外借。中国艺术研究院图书馆珍藏着数百种整出、零折和曲集形态的昆剧宫谱，但该图书馆近些年一直处于闭馆状态，众多文献无法查阅。该馆馆藏品种，很多是世间绝无仅有的孤本。② 所幸二十世纪末到二十一世纪以来的近三十年间，已有若干昆剧宫谱抄本陆续出版，许多珍贵的宫谱抄本得以面世。从严格意义上讲，这些出版的昆剧宫谱其实已经是刊印本。但这种印本多数是以影印形式出版，绝少进行内容和形式上的改动，相对而言，还是较好地保存了抄本的本来面目。在原有宫谱抄本无法查阅时，这些影印本就是公众能查阅该抄本的唯一途径。因此，这里仍作为昆剧宫谱抄本进行分析。

较早出版的如徐沁君、王正来校阅，曲家郁念纯藏清代昆曲抄本《佚存曲谱》（初集二卷），1990 年由中国艺术研究院出版。刘烈茂等主编《车王府曲本菁华》，1993 年由中山大学出版社出版，其中收有少量宫谱，可惜不是影印本。故宫博物院编《故宫珍本丛刊》，2001 年海南由出版社出版。其中影印收录了清代南府与升平署时期的剧本与档案共59 册，其中包括若干昆剧折子戏宫谱抄本。不过，这部丛刊并不专收清宫戏曲资料，还收录有其他内容的清宫档案，所收清宫的戏曲档案虽不少，但并不完备。《俗文学丛刊》，2001 至 2006 年由台湾新文丰出版公司出版，其中收有不少册昆剧宫谱。吴书荫主编《绥中吴氏藏抄本稿本戏曲丛刊》，2004 年由学苑出版社出版，收录有少量昆剧宫谱。《傅惜华藏古典戏曲曲谱身段谱丛刊》，2010 年由学苑出版社出版，其中多收昆曲手抄宫谱，既有流行较广之刊本，也有罕见流传的私家抄本，数量丰富。《日本东京大学东洋文化研究所双红堂文库藏稀见中国钞本曲

① 藏于博物馆、图书馆等处的部分昆剧宫谱抄本，如果逢古籍展览，可以一睹真颜，但若想再进一步仔细翻阅却非易事。而宫谱抄本的电子化进程，因宫谱抄本数量庞大而相对缓慢。

② 比如该馆所藏傅惜华由清末清宫太监耿玉青处购得的升平署抄本《耿藏剧丛》七百七十册，其中有大量的昆剧宫谱。笔者一直想查阅其中的《槐荫山房曲谱》《楹裘集曲谱》《嘉寿堂曲谱》等宫谱抄本，至今未能如愿。

本汇刊》（第二辑），2013 年由广西师范大学出版社出版，其中也收录了若干昆剧宫谱抄本。《北京大学图书馆藏程砚秋玉霜簃戏曲珍本丛刊》，2014 年由国家图书馆出版社出版，其中也有少量昆剧宫谱抄本。2016 年紫禁城出版社出版了多达 450 册的《故宫博物院藏清宫南府升平署戏本》，几乎将故宫博物院图书馆所藏清宫戏本囊括殆尽，对故宫博物院所存戏曲剧本比较完备的收录，到 2016 年才完成，弥补了 2001年版《故宫珍本丛刊》的缺憾。

　　由苏州昆剧传习所编辑的《昆剧传世演出珍本丛刊全编》，2011 年初版为线装本，2018 年再版改为 16 册精装本，共计 16 函 160 册。这是二十一世纪以来昆剧宫谱出版书籍中比较特别的一种。首先，这部宫谱集成共有昆剧舞台演出本 176 种，1452 折，是迄今为止出版的收录折子戏最多的一部昆剧宫谱；其次，这部宫谱集成收录了徐凌云的《蔥烟曲谱》、李翥冈的《同咏霓裳曲谱》，以及《犹古轩曲谱》（之前已经以《昆剧手抄曲本一百册》之名影印出版）、苏州顾氏《过云楼旧藏曲本》、徐展抄本等世人难得一见的手写宫谱。因此，这部昆剧宫谱丛刊的出版具有很高的价值。但令人遗憾的是，该谱按剧目排列，没有对所收各宫谱抄本进行详尽的区别标目，不知哪些剧目的宫谱是出自《蔥烟曲谱》，哪些是出自《犹古轩曲谱》或《同咏霓裳曲谱》。这部卷帙浩繁的宫谱，最可惜的是其中收录的所有宫谱不是影印本，而是采用统一模板，以印刷体重新排印。当然，采取这种方式有其原因，因为这部宫谱所选宫谱的形制不一，书写各异，为了统一起见采用此种形式，统一是统一了，却失去了原有各宫谱抄本的本来面目，其文献价值、收藏价值也相应地打了折扣。像李翥冈所抄曲谱的批点和校正就没有印出，另外这部曲谱中的《犹古轩曲谱》，广陵书社 2009 年也曾经出版过，是以影印形式，品相上乘，可以从中得见原本样貌，更反衬出这部《昆剧演出珍本丛刊全编》的缺陷。中国艺术研究院所编《昆曲艺术大典》149册，共有 73 册《音乐典》，收录了若干昆曲曲谱印本和少量抄稿本。[①]其中收录了中国艺术研究院图书馆所藏清末著名曲师殷溎深所传宫谱抄本《异同曲集》（复制晒蓝印本），收录折子戏多达 967 出，分装百册，其中有许多其他宫谱刊刻本、抄本绝少收录的稀见、冷门戏。北京大学

　　① 王文章总编《昆曲艺术大典》，安徽文艺出版社，2016 年。

图书馆藏清代咸丰、同治年间昆剧名伶杜步云手抄四十六种瑞鹤山房抄本戏曲集，2018 年 8 月由中华书局全彩影印出版，质量颇佳。刘祯编《梅兰芳藏珍惜戏曲钞本汇刊》五十册，2019 年由国家图书馆出版社出版，前三十一册收录若干藏于梅兰芳纪念馆的昆剧宫谱抄本。清末民初的齐耀琳、齐耀珊兄弟原藏宫谱抄本收录在《哈佛燕京图书馆藏二齐旧藏珍稀文献丛刊》的第 93－96 册，也在 2019 年由国家图书馆出版社出版。①

　　最让人感到庆幸的，是若干晚清、民国时期昆剧世家、昆曲名家的手抄宫谱，能历尽劫难而保存下来，并通过影印出版成书，使公众得见这些珍贵宫谱的面目。比如苏州曲家张紫东家藏的《犹古轩曲谱》，以《昆剧手抄曲本一百册》之名，2009 年由广陵书社出版，共十函一百零一册。知名曲家爱新觉罗·溥侗（即红豆馆主）的《红豆馆拍正词曲遗存》，2012 年由商务印书馆出版。曲家、书法家张充和的《张充和手抄昆曲谱》，2012 年由上海辞书出版社出版。② 北京曲家袁敏宣手抄的《澄碧簃曲谱》，2014 年也由上海辞书出版社出版。北昆老演员马祥麟的手抄宫谱，2017 年由北京燕山出版社出版。中国昆曲博物馆所藏扬州曲家谢莼江原藏的昆剧宫谱，2018 年 12 月由古吴轩出版社影印出版，名为《莼江曲谱》（首编），共收录昆剧折子戏 96 出，其中保存有一些罕见的冷戏，比如《折桂记》《鸳鸯带》《梅花簪》等，弥足珍贵。《莼江曲谱》续编，也于 2020 年 1 月份出版，谢莼江原本四十册两百余折抄本合订正续编八册全部出齐。③

　　与形式相对固定的刊刻本相比，昆剧宫谱抄本形式可算繁复多样。多的可达百册，像国家图书馆藏晚清至民国时期的一部抄本（国家图书馆定名为《剧本》）就有 109 册，少的只有几出乃至单出零折。上海图书馆所藏一部绿色笺纸的曲谱杂抄合集，亦有近百册。昆剧曲谱开本或大或小，大的有超过一般线装书的尺寸的，小的手折本则只有半个手掌大

　　① 中国艺术研究院编《中国工尺谱集成》（文化艺术出版社，2017 年）收录的是河北、辽宁、陕西、北京、江苏等地的民间工尺谱抄本，但不包括昆剧宫谱。

　　② 2020 年 10 月，上海辞书出版社又出版了陈安娜编《张充和手抄昆曲谱》全一册。

　　③ 到目前为止，昆剧宫谱的出版仍有不小的空间，还有众多昆剧宫谱抄本藏于各机构或私人手中。像中国昆曲博物馆的李薲冈藏本、吕润生藏本、徐展本、周瑞深藏本等，其中部分已面世，但仍有相当数量亟待整理、出版。

小。装帧既有标准的线装本，也有毛装本，还有单张散页不加装订的，手折本的宫谱抄本则多用经折装，以方便携带。从抄写与收藏者来看，既有名家旧物，但更多的是普通曲友、昆剧爱好者乃至无名氏抄录、收藏的宫谱。像国家图书馆所藏《时剧集锦》，为同治时人胡瑄所抄，但胡氏并非昆曲名家。还有更多的宫谱抄写或收藏者，或没有署名，或署别号。从昆剧曲谱抄本抄写质量来看，抄写精美的宫谱抄本自然不乏，字迹拙劣、抄写凌乱者也不在少数。前者如《红杏楼传奇十种曲》朱墨抄本，谱中唱词、念白、工尺谱字以墨笔工整抄写，字体秀雅，板眼、句读、家门（行当）均以朱笔抄写，各支曲牌以朱笔圈划；徐凌云藏《摹烟曲谱》朱墨抄本，不但家门（行当）、板眼以朱笔写就，曲牌、笛色，乃至脚色上下场、科介都以朱笔抄写。后者如大量的梨园宫谱抄本，像清嘉庆至道光年间刘氏积善堂的《伶官曲谱》五卷抄本，梅兰芳和程砚秋旧藏若干宫谱抄本，台湾《俗文学丛刊》中收录的若干宫谱抄本，字迹粗糙，有的甚至看不清楚词句和谱字，抄写质量实在不佳。还有介于二者之间的宫谱抄本，抄写水平一般，无法与精美的宫谱抄本媲美，但字迹清晰，谱字分明，质量远高于梨园抄本。如北京大学图书馆所藏《杂抄曲谱》抄本，抄写工整，偶尔润腔有用朱笔标出，既不像伶工所抄宫谱那样凌乱，用纸、字体、格式等又没有精抄本宫谱那么讲究、精致。这类宫谱抄本，其实倒是昆剧宫谱抄本较常见的形态。

　　相比于昆剧宫谱印本，宫谱抄本的笛色标注情况还要复杂一些。一方面，自晚清开始，昆剧宫谱印本标注笛色渐多，这也影响到了宫谱抄本，出现了全部标注与部分标注笛色的昆剧抄本。另一方面，昆剧宫谱抄本在一定程度上仍保持着早期昆剧宫谱印本宫调标调的传统，仍有若干宫谱抄本不标注笛色。宫谱抄本的笛色标注，大量单出折子戏的笛色标注只有两种：标注与不标注。成卷、成册的昆剧曲谱，既有全都不标注笛色的，也有全本均标注笛色的，同一卷册中既有标注也有不标注的。单出昆剧折子戏曲谱抄本的数量太多，无法一一列举①，这里主要分析目前所见上百种成册、成卷昆剧抄本中的笛色标注情况，按清宫谱和戏宫谱分别叙述，两种谱中所列抄本，因数量众多，且馆藏地不一，

　　① 诸如中国艺术研究院、国家图书馆、故宫博物院、日本及港台等各图书馆藏有大量单出昆剧折子戏曲谱，标注与不标注笛色的都占不小比例。

为清楚起见，避免注释繁多，按照馆藏地列出，而在同一个馆藏地内则按抄本时间排列。

第一种，未标笛色的宫谱抄本。先看清宫谱，中国艺术研究院藏清乾隆二十四年（1759）抄本《邯郸记》二卷二十九折，清乾隆四十五年（1780）抄本《乾隆抄本曲谱十种》，清嘉庆二十五年（1820）抄本曲谱六种，清抄本许鸿磐撰《六观楼曲谱》，清浦宏元《金雀记曲谱》二卷二十四出，清嘉敬堂抄本《千秋鉴曲谱》存二卷，清抄本《三笑姻缘上本浦》十七出，清抄本《惊变埋玉冥判》等七出曲谱，清抄本《曲谱杂录》等均无笛色标注。[①] 日本东京大学东洋文化研究所双红堂文库藏《昆曲三十五种》《鑫记钞本曲谱》，清抄本《明焕记曲谱》也无笛色标注。[②] 梅兰芳纪念馆藏清道光二十七年（1847）《妙莲花室曲谱》、旧抄本《寥天一斋曲谱》[③]，国家图书馆藏《稿本曲谱》《小蜗庐曲谱》等，首都图书馆藏《昆曲唱词》《霓裳余韵》等，北京师范大学图书馆藏《春雨楼曲谱》，上海图书馆藏史澄藏本《昆曲一集》一册及《昆词》，苏州图书馆藏《摘锦曲谱》二册，安徽师范大学图书馆藏《昆曲杂抄》一册，

未标笛色的戏宫谱，如中国艺术研究院藏清道光二十三年（1843）金菊亭抄本《南柯梦花报瑶台曲谱》，清同治十一年（1872）晚香书屋致和道人抄本《一捧雪曲谱》，清抄本《钗钏记曲谱》十九出，清抄本《落帽风曲谱》七出，清孤本《异同曲集》宫谱抄本，清谦受益斋抄本《谦受益曲谱》十二集二十四卷，民国玩花轩抄本《消闲集》曲谱等均未标注笛色。[④] 日本东京大学东洋文化研究所双红堂文库藏清咸丰十一年（1861）精抄本《无名氏钞昆曲谱》《求真我斋曲谱》，1911年陈氏

① 以上为傅惜乎原藏，现藏于中国艺术研究院图书馆，见王文章、刘文峰主编《傅惜华藏古典戏曲曲谱身段谱丛刊》第9、23、25、16、56册，学苑出版社，2010年。

② 日本东京大学东洋文化研究所双红堂文库藏《稀见中国钞本曲本汇刊》第5、6、18册，广西师范大学出版社，2013年。

③ 参见刘祯主编《梅兰芳藏珍稀戏曲钞本汇刊》第13-16、10册，国家图书馆出版社，2019年。

④ 王文章、刘文峰主编《傅惜华藏古典戏曲曲谱身段谱丛刊》第8、10、9、16、44-52、75-77册，学苑出版社，2010年。

抄本《霓裳奏雅》《陈氏钞藏曲本凤舞龙飞》也未标注笛色。① 梅兰芳纪念馆藏清嘉庆二十四年（1819）抄本《南瓜传》（即《吉庆图》）未标笛色。国家图书馆藏《连环记曲谱》抄本、《红杏楼传奇十种曲》和、《春雪馆曲谱》一册、《铁冠图》前卷等。北京大学图书馆藏《杂抄曲谱》一册、《曲谱杂抄》两函十八册、《弦歌集》一函四册、《东阳信记辑钞曲谱》一册。北京师范大学图书馆藏《承轩曲谱》四卷，苏州图书馆藏《千忠戮曲谱》一册、《钗钏记曲谱》二册、《啸庐所藏曲谱》十五册、《金雀记曲谱》一册、二册，均未标注笛色。哈佛燕京图书馆藏齐耀琳（1862—1949）、齐耀珊（1865—1954）兄弟旧藏宫谱抄本中也有数卷未标注笛色。②

相对于上述基本未标笛色的宫谱抄本，还有若干基本标注笛色的宫谱抄本。其中，全标有笛色的清宫谱抄本，如中国艺术研究院藏清咸丰九年（1859）三畏堂式善王记抄本《清音雅度》、清抄本《新撰才人福传奇全本曲谱》三十三出、清精抄本《牡丹亭还魂记采珍》、旧红格抄本《秋生馆曲谱》③，日本双红堂藏清抄本《琴演工尺杂录》④，首都图书馆藏《昆曲摘锦》，上海图书馆藏清卢见曾撰《玉尺楼曲谱》六卷与《芥舟书舍初集曲谱》八卷⑤等。

而全部标注笛色的戏宫谱，诸如国家图书馆藏同治四年（1865）《时剧集锦》四卷、北京大学图书馆藏清同治三年（1864）杨士超稿本《笛渔轩曲谱八部》、清《曲谱二十五种》抄本，苏州昆剧博物馆藏光绪间《蓉镜盦曲谱》⑥，笛王许伯遒辑录、王定一、王希一整理的清宫

① 日本东京大学东洋文化研究所双红堂文库藏《稀见中国钞本曲本汇刊》第 16、17、19、20 册，广西师范大学出版社，2013 年。

② 参见乐怡、刘波编《哈佛燕京图书馆藏二齐旧藏珍稀文献丛刊》第 93 至 96 册，国家图书馆出版社，2019 年。

③ 王文章、刘文峰主编《傅惜华藏古典戏曲曲谱身段谱丛刊》第 25、14、8、69－72 册，学苑出版社，2010 年。

④ 日本东京大学东洋文化研究所双红堂文库藏《稀见中国钞本曲本汇刊》第 18 册，广西师范大学出版社，2013 年。

⑤ 《芥舟书舍初集曲谱》，国家图书馆亦收藏，但前七卷存，第八卷佚，上海图书馆所藏八卷俱全。

⑥ 新中国成立后苏州戏曲研究室编《传统昆剧演唱珍本汇编》扫描油印本，即据蓉镜盦藏抄本复制，周瑞深校订、缮写，俞振飞题签。1984 年印第一种《浣纱记》36 出、《一捧雪》31 出，1985 年印《风筝误》30 出。

谱与戏宫谱各半的《度曲百萃》① 等。此外，许多图书馆和昆曲博物馆②都收藏有相当数量的昆剧手折本宫谱，这类宫谱抄本的尺寸比人的手掌还要小一些，多用细楷工整抄录曲词、乐谱，有些还以朱笔点板眼。这样的微型宫谱方便携带，需要拍曲时随时拿出可用，很多都标注有笛色。

相形之下，部分折子戏标注笛色而另一部分折子戏不标注的曲谱抄本，据笔者所见，数量上明显要更多，只是各种曲谱抄本标注与未标注笛色折子戏的比例不一。

先看清宫谱，中国艺术研究院藏清道光间抄本《琵琶记曲谱》二十折、清光绪十三年（1887）羡音主人谱《补过斋曲谱》、清紫记藏抄本《昆曲散出二十折》，清抄本《味果轩曲谱》、清抄本《苏派昆腔谱》、旧抄本《浣纱记曲谱》二卷三十五出等，均是部分标注笛色。清汤金钊藏抄本《蕴秀轩藏谱》中的《拾金》《打番》《芦林》等出未标笛色，而《悔嫁》《亭会》《功宴》《写本》等则标出笛色。③ 日本双红堂文库藏清李怀邦编《苳臣氏雅集》《无名曲本》《百寿堂松记曲谱》④也是部分标注笛色。中国国家图书馆藏清许宝善手定《自怡轩曲谱》二册多数都标注笛色，而道光间《钞本昆曲工尺谱》八册四十七出折子戏，只有少量标注了笛色。该馆所藏清道光间《阳春白雪曲谱》十二册、清同治年间《既和且平》曲谱二册也是部分标注笛色。

戏宫谱如中国艺术研究院藏清乾隆至光绪间抄本《槐荫书屋松龄藏谱》中，《诱叔》《别兄》《跪门》《茶访》等未标笛色，《北诈》等出标注笛色。嘉庆至光绪间抄本《昆曲曲谱》中的《三闯》《火判》等未标笛色，《击鼓》《跪门》则标注笛色。其他如旧抄本清光绪至民国间抄本《昆曲曲谱》《曲谱汇集》旧抄本《昭华琯曲谱》十集、民国抄本《乐在其中》等均是部分标注有笛色。⑤ 中国国家图书馆藏清《散曲杂

① 1991 年在台北出版。

② 像中国国家图书馆、首都图书馆、苏州图书馆、苏州昆曲博物馆、江西抚州博物馆等。

③ 王文章、刘文峰主编《傅惜华藏古典戏曲曲谱身段谱丛刊》第 2、26、57、50、56、5、25 册，学苑出版社，2010 年。

④ 参见日本东京大学东洋文化研究所双红堂文库藏《稀见中国钞本曲本汇刊》第 4、5、17、18 册，广西师范大学出版社，2013 年。

⑤ 王文章、刘文峰主编《傅惜华藏古典戏曲曲谱身段谱丛刊》第 27、28、65、75、78 册，学苑出版社。

剧工尺谱》六册、清《选抄杂剧曲谱》十册、清《曲谱汇抄》二十四册、清《枕菊山房曲谱》六册、《昆曲折》八十四册、丁传靖辑《霓裳新谱》四册、《缀玉轩曲谱》二十册、《蜇园曲谱》九册，首都图书馆藏朱墨本《昆曲七出》《昆曲五剧》《昆曲零碎唱词》等，北京大学图书馆藏程砚秋玉霜簃曲谱、瑞鹤山房曲谱抄本、清万贡瑏《祝英台近山房曲谱》，梅兰芳纪念馆藏《老徽班曲师绍甫手订曲谱》①，北京师范大学图书馆藏清《承轩曲谱》，上海图书馆藏清《曲谱杂钞合集》《金印记曲谱》、嘉庆至道光间《伶官曲谱》五卷②、民国抄本《昆曲选》《曲谱十七种》、朱墨本《金印记曲谱》一卷、《义侠记曲谱》一卷、民国《单氏手抄昆曲谱》十卷、朱墨本《昆曲谱选》，复旦大学图书馆藏《味余山馆曲谱总目》一函四册、光绪间杨承晋《猗兰雅操》一函四册，南京图书馆藏《西域堂曲谱部分卷》二册、《吴维明曲谱》，广东省中山图书馆藏民国间抄本《曲谱》二十八卷，苏州图书馆藏《怡情小拍》《广陵散》《摹烟曲谱》《鸣凤记曲谱》《玉簪记曲谱》《人兽关曲谱》，安徽师范大学图书馆藏《铁冠图》《霓裳集锦》，哈佛燕京图书馆藏齐耀琳、齐耀珊兄弟旧藏杂钞宫谱抄本中的清《红树山房曲谱宣抄》《曲谱汇钞》、清末王氏《工尺谱选抄》等，均是部分标注笛色。③清代中叶至民国初年，专门售卖戏曲、曲艺唱本的百本张、李氏聚春堂、宝记别野堂等所售带工尺谱的昆剧抄本，其中部分也标有笛色。

从上面可见清宫谱与戏宫谱两种抄本的笛色标注，全标、不标和部分标注均普遍存在。举例来说，哈佛燕京图书馆藏齐耀琳兄弟所藏清末曲谱抄本中，一种是只录曲词与工尺谱的清宫谱，只有曲词与工尺谱，另一种则是曲词、工尺谱与念白、家门（行当）、舞台动作、锣鼓等俱全的戏工谱，但前者部分标注有笛色，后者却一出笛色未标。④ 可见，

① 参见刘桢主编《梅兰芳藏珍稀戏曲钞本汇刊》第 9 – 10 册，国家图书馆出版社，2019年。

② 此谱为方问溪旧藏，1941 年转售周明泰，周明泰又整理为五卷，1953 年归藏上海图书馆。

③ 参见乐怡、刘波编《哈佛燕京图书馆藏二齐旧藏珍稀文献丛刊》第 93 – 96 册，国家图书馆出版社，2019 年。

④ 这两种宫谱，分别命名为《曲谱汇钞不分卷》和《曲谱选钞不分卷》收入乐怡、刘波编《哈佛燕京图书馆藏二齐旧藏珍稀文献丛刊》第 94 册，国家图书馆出版社，2019 年，第 1 – 252、253 – 318 页。

昆剧清宫谱不标注笛色的固然有，全标或部分标注的也为数不少。同样，戏宫谱有笛色标注的很多，而不标注或很少标注笛色的同样存在。也就是说，昆剧宫谱抄本笛色标注并不因是否为清宫谱而不同。与印本相比，昆剧抄本宫谱的笛色标注主要有以下几个特点：

首先，标注笛色或是不标注笛色，完全随抄写者心意，为什么标注或不标注，几乎很少有说明。如果说清代乾嘉时期的宫谱抄本基本上与其时的宫谱刊本一样，标注笛色不多还是时代风气使然的话。那么到了晚清、民国时期，绝大部分昆剧宫谱印本已经开始标注笛色时，仍有不少宫谱抄本并没有追步其时影响广泛、发行数量大的宫谱印本的做法，坚持不标笛色。哪怕是与这些宫谱印本处于同一时代的宫谱抄本，标注还是不标注笛色，仍呈现不同的面貌。晚清至民国的众多宫谱抄本，不少同一时代的抄本，此本标注了笛色，彼本就可能完全没有标注。同一部宫谱抄本，可能全没有笛色标注，但也可能有部分笛色标注。有些宫谱抄本，同一卷次中，前一出戏未标笛色，后一出戏就有笛色标注。比如旧抄本《昭华琯曲谱十集》中，《冥判》《刘唐》等出没有标注笛色，而《痴诉》《议剑》等出则标注笛色。再如光绪间宫谱抄本《味余山馆曲谱总目》一函四册，第一册《琵琶记》的《谏父》《廊会》《书馆》《描容》未标笛色，而同卷也出自《琵琶记》的《赏荷》《南浦》就标注了笛色。可见，相比于多数的昆剧宫谱印本，许多昆剧宫谱抄本并没有特别的抄写与笛色标注的规则。

对于完全没有笛色标注的宫谱抄本而言，显然是在抄写之初就没有标注笛色的打算，不管抄写者是出于什么具体原因。而对于部分标注笛色的宫谱抄本而言，相对于宫谱抄本中那些标注笛色的折子戏，为什么同在一本就没有标注笛色呢？当然这是私家宫谱抄本，怎么抄？抄哪些？笛色标还是不标？决定权就在抄写者或者主持抄写的主人那里。不过，对于有些宫谱抄本而言，某出折子戏是标注还是不标注笛色，细究起来，有些恐怕还有另外的原因。

比如苏州图书馆所藏《西楼记曲谱》是收录明末清初袁于令所作《西楼记》传奇的宫谱抄本，全谱共十一出折子戏，包括：《督课》《楼会》《拆书》《空泊》《玩笺》《错梦》《打妓》《侠试》《赠马》《痴池》《邸合》。与其他《西楼记》宫谱抄本（也包括宫谱印本）相比，这部《西楼记曲谱》是收录《西楼记》折子戏最多的宫谱。其中《痴池》一

出，在其他宫谱中收录较少，这部宫谱抄本中的《痴池》并没有标注笛色。无独有偶，苏州图书馆所藏《摹烟曲谱》、北京大学图书馆藏《瑞鹤山房抄本戏曲四十六种》也收录了《西楼记》若干出折子戏宫谱，其中的《痴池》同样没有标笛色。常见的、传唱和演出度较高的折子戏，其笛色的标注一般比较普遍，但稀见的、传唱和演出度不高的折子戏，其笛色的标注有时就不易看到，或许是这样的折子戏笛色尚无明确共识，因而抄写者也只能付诸阙如。像《楼会》《拆书》《玩笺》这样传唱已久、一度家喻户晓的折子戏，其笛色已有共识，而像《痴池》这样传唱不广、搬演不多的折子戏就未必了。作为昆剧宫谱的抄写者，如果在抄录宫谱时，原有宫谱的某出折子戏标注有笛色，肯定也会忠实地原样标注；而没有标注笛色的，恐怕后抄者也只能老老实实地不予标注，而不是自己凭空填上一个。这就说明他抄写所据之昆剧宫谱，很可能某些折子戏本身原本就没有标注笛色。这也是部分昆剧宫谱抄本中为何有的折子戏标笛色，而另外一些折子戏却未标笛色的原因之一。

当然还有一种情况，某部宫谱所收剧目并非冷门戏，反而都是常演的折子戏，但同样很少标注笛色。比如广东省中山图书馆所藏清朱墨抄本宫谱两册，题"同治四年秋月留园主人谱于香山县署"，收录《琴挑》《惊变》等十六出折子戏的戏宫谱，均为常见剧目，没有生僻戏码。可是，十六出中只有《占花魁·劝妆》一出标注了笛色。常见折子戏的笛色对于熟谙昆曲之人，标注并非难事，但为何这部宫谱只标一出？或许抄谱之人并未给各出标注笛色，当需要拍习此出《劝妆》时，为方便起见而直接标出？

其次，笛色标注与昆剧宫谱印本有时会有出入，保存了折子戏主流之外不太常用的笛色标注版本。如光绪间范式抄本《清音乐曲》中的《单刀会·刀会》标小工调，《长生殿·疑谶》标正调（即正宫调），旧抄本《曲谱汇集》的《游园惊梦》首支【一江风】标注凡字调，这些都与一般宫谱中的笛色标注不同。晚清以来众多宫谱印本和抄本中，《刀会》笛色多是上字调，《疑谶》则是尺字调，而《游园惊梦》全出采用小工调笛色（包括首支【一江风】）已成惯例。应该怎么看待这一问题？

《刀会》全出是北双调【新水令】套，北曲双调所采用的笛色有小工调和尺字调两种，因而抄本标注《刀会》用小工调是符合北双调宫

调的。这是从宫调与笛色对应的理论上讲，实际通行的《六也曲谱》《集成曲谱》等宫谱中的《刀会》，所注笛色多为上字调。但笔者所见曲友或演员唱《刀会》时，几乎没有人采用小工调笛色。或许这部《清音乐曲》的主人与人习曲时，曾有用小工调笛色唱《刀会》的？作为曲友最为熟知、流行度最广的一出闺门旦折子戏，《游园惊梦》全出用小工调笛色已是通例，但此抄本中【一江风】标注的是凡字调。《游园惊梦》首支牌【一江风】属南曲，属南吕宫曲牌。南吕宫对应的笛色可以是凡字调、六字调、小工调，因而此曲谱抄本中凡字调笛色标注是符合宫调的。在实际拍曲中，确实也曾有曲友用过凡字调。只不过在多数场合，常用笛色仍是小工调而已。比较特别的是《疑谶》，全出用北商调【集贤宾】套，商调所用笛色主要包括六字调、凡字调、小工调和尺字调（主要是北曲），而《清音乐谱》所标却是正宫调。北【集贤宾】套曲如果由五旦、小生、正旦等演唱，用六字调较多，而老生的应工的《疑谶》以尺字调演唱。虽不能据此断言此处正宫调笛色标注是抄写者误抄，但确实很少用正宫调演唱这出戏的。《疑谶》是老生戏，全场用正宫调唱，笔者怀疑用大嗓的昆剧老生能否顺利唱完？而且从宫调对应笛色看，北商调宫调曲牌几乎没有用正宫调笛色的。只能说，这种迥异于常用宫谱通行笛色的笛色标注使用较少，给相关折子戏提供了另一种稀见的笛色版本。昆剧宫谱的折子戏所用笛色，诚然是有定准的，但又不是定死的，因为宫调所对应的笛色往往不止一个，此所谓定而不死。在这个意义上，昆剧抄本中与流行宫谱相异的笛色标注，也是这一原则的体现。

宫谱抄本笛色的标注多数并非向壁自造，无论来自家藏、辗转传抄还是宫谱刊本，多是传承已久。不过，不能完全以昆剧宫谱印本的笛色标注规范来要求抄本。昆剧宫谱印本主要面向习曲之曲友、昆剧艺人以及昆剧爱好者，向他们提供习曲所用有定准之谱。因此，这类宫谱印本中如果标注笛色，一般而言各出折子戏所用应尽量是通行、常用的笛色，以利拍习者使用。并且笛色标注要比较规范，笛色置于一折戏或单支曲牌的位置、标注方式都要有一定之规，以方便查找。这两点对于昆剧宫谱抄本而言，却难以求全责备，因为抄本的抄写者、使用者、收藏者的情况十分复杂，这也就造成了包括笛色标注在内的宫谱抄写上的千差万别。

昆剧宫谱的印本，虽版刻、印刷情况各异，水平不一，但整体而言，其出版还是保持了一个较高水准。相形之下，昆剧宫谱抄本的情况就情况各异。其中的确有不少抄写水平不低，有的甚至具有相当的观赏性，可以作为艺术品进行收藏。而且这种高水准的昆剧宫谱抄本，并不限于名家。从收藏的角度看，向来是物以稀为贵。宫谱抄本的数量是很有限的，而宫谱印本可以重复印刷、不断再版，发行数量较大。这是宫谱抄本与宫谱印本的另一个不同点。这些赏心悦目的宫谱抄本，对于抄写者而言，既满足了度曲的实际需求，也有观赏的审美价值。比如清抄本《味果轩曲谱》（四卷，存二至四卷），抄写精美，品相上乘。每卷开头，均题"希禅玩赏"，可见抄写者不仅仅是把这部宫谱作为度曲之乐谱，更把它作为自己人生旷性怡情的对象。又如安徽师范大学图书馆藏旧抄本《昆曲杂抄》中各出折子戏名下方钤盖着"人淡如菊""烟波画船""伊人宛在""贫生乐"等闲章。标注笛色对抄写者而言，并非必有之物。拍曲者在拍曲时如果需要笛色标注，会在宫谱抄本中加上笛色。像旧吟香草堂红格稿纸抄本《挖雅扬风》，各出折子戏很少标注笛色，少量标注的字体与原谱差异较大，而且是在笺谱栏外的天头部分标注，显系后加。

笔者所见昆剧宫谱抄本，虽版本众多，抄写情况各异，但基本上在道光、咸丰之前的宫谱抄本标注笛色的还是相对较少，这也与前述昆剧宫谱印本的情况基本吻合。也就是说，昆剧宫谱抄本普遍标注笛色的年代与印本大致相类。不过，相比于宫谱印本自晚清至民国间起笛色标注渐成主流，抄本的笛色标注则要复杂得多。说到底，宫谱印本的对象是广大的曲友、昆剧爱好者，也包括演员。作为面向公众的文化产品，它必须要适应公众的文化需求。相比于乾隆时代的《纳书楹曲谱》，晚清以来的宫谱呈现越来越细化的趋势，谱字、板眼、小腔等的标注越来越详尽，以利度曲之人使用。笛色的标注同样正是这种细化趋势的一种体现。而如前所说，昆剧宫谱抄本具有一定的私密性，有些还具备观赏性，这使它并不需要像宫谱印本那样必须考虑受众对象的需求。因此，在是否标注笛色的问题上，完全可以凭抄写者自己的兴趣、需要来决定。所以晚清以来的众多宫谱抄本，笛色标注并不像宫谱印本那样逐渐成为主流趋势，标注与否，并没有一定规律，也谈不上比较一致的发展趋势。

对于昆剧宫谱抄本中存在的所有折子戏均不标注笛色的情况，还可以从另一角度来看待。昆剧宫谱印本不标笛色渊源已久，但发展到后来逐渐被标注笛色所取代。而昆剧宫谱抄本不标注笛色，同样渊源已久，不过并没有随着时间而消失、淡出，而是始终存在，且数量颇多。两相比较，耐人寻味。

如前所说，昆剧折子戏采用何种笛色，是与宫调密切相关的。大致而言，一出戏是什么宫调，相应地它应该对应标什么笛色，大致是有一个指向范围的，或者说已经大致能确定。某一宫调曲牌，按照宫调理论，可以有不止一种笛色，就是说用其中的哪一种笛色都是在许可范围内。某出昆剧折子戏宫谱只标其中一种笛色，是否意味着另一种笛色就不能用了？答案当然是否定的。这样一来，就有一种可能，既然这出戏、这一宫调的曲牌用这两种乃至三种笛色都符合宫调理论，为了符合这一理论，那就索性哪种笛色都不标注。这样做的目的，就是告诉需要用这个宫谱拍曲的笛师、曲友或演员，可以根据相应的宫调、曲牌理论来选择某出折子戏该用哪一种笛色。宫谱中不标注笛色，并不是说某出折子戏随便用哪个笛色都可以，只是以这种方式让度曲者拥有更自由而广阔的选择空间。某出戏用哪种笛色，除了宫调理论，还要看度曲者自身需要和某些具体的实际情况。昆剧宫谱中这种不具体标注笛色的做法，与早期昆剧宫谱印本①中的记谱方式，实际是一脉相承。

以今天从事音乐演奏与研究的专业人士眼光来看，像《九宫大成》《纳书楹曲谱》等宫谱中的乐谱记载是比较简单的，因为所记之谱是相对较为简单的工尺字，基本上都是骨干音，是比较简单的音符，没有像西乐五线谱那样穷尽每一个音。可是，这种看似简单的宫谱实际上代表、蕴含了很多种可以添加小音的唱法，灵活、自由而有度。一旦把装饰音按简谱、五线谱那样写得非常详尽的话，其实反倒会出问题。因为这就将原本工尺谱中存在的多种可能性变化，变成了其中的一种。如此一来，其他的可能性就可能慢慢地被抛掉、舍弃掉，原本宫谱中的多种可能性、灵活性就变成了一种确定性。由此再看昆剧宫谱抄本中完全不标注笛色，未尝不是一种高明的做法。不标笛色确有其道理，也有其不

① 这里所说的早期宫谱，不是《粟庐曲谱》这样的工尺记载倍加详尽的晚近昆剧宫谱印本，而是像《九宫大成》《纳书楹曲谱》《吟香堂曲谱》之类乾隆时期的昆剧宫谱印本。

可替代的优势。一部抄写严谨而精美的昆剧宫谱，演唱所用的笛色一个都不标，因为这样的处理，就意味着允许真正懂行的度曲者在拍曲时，根据宫调和自己的情况在一定范围内进行选择，这何尝不是一种颇具智慧的做法？

从这点而言，那些一出笛色都不标注的宫谱抄本①，在某种程度上其实是对《九宫大成》时代昆剧宫谱传统的一种继承，或者说是一种呼应。如前所述，《九宫大成》提出"旋宫转调，自可相通，抑可便俗"②，各个宫调自有其对应的笛色，度曲者可根据相应的对应关系确定各曲的具体笛色。而同一宫调往往可以对应一种以上的笛色，因此不能在曲牌的某一宫调前标注其具体使用何种笛色，以免定得过死，反而于习曲者不利。直到二十一世纪的今天，仍有曲家坚持这一传统。③

自乾隆后期开始，到晚清时代，宫谱印本中标注笛色已渐成主流做法，因为这类宫谱除了面向自身曲家、曲友外，更多的受众者是昆剧爱好者，其中有相当一部分对昆剧的宫调与笛色并不一定精通，甚至可能完全不了解。为了方便他们的使用，也为了利于昆剧的推广，标注笛色就是必然的选择。当然，后世昆剧宫谱详尽标注笛色的做法，如果在《九宫大成》的编者看来，恐怕实在是没有必要。但是，如果还继续保持《九宫大成》时代那样的笛色处理方式，显然与时代需求不符，用王季烈的话说，就是"殊不便于初学"④。毕竟，不通曲律的俗众要远远多于熟谙昆曲之道的曲家，如果想让日益小众、边缘化的昆曲有生存的空间，一定程度上的从俗做法，还是必要的。

与昆剧印本不同，昆剧宫谱抄本多数不会面向公众。曲家自抄，私密而实用。三五知音小聚拍曲，如果某位曲友想要拍哪一出，拿起宫谱抄本看其宫调、曲牌，斟酌曲情、家门（行当），基本就可以确定可以用何种笛色。退一步说，即令拍曲者不知晓，为他吹笛子的笛师一般是熟谙的，能用合适的笛色为拍曲者伴奏。在这种情况下，宫谱抄本标还

① 也包括前述刊印的部分没有标注笛色的宫谱印本，因为这些宫谱印本最初为抄本形态，如《梦园曲谱》等原本就是抄本。

② 《新定九宫大成北词宫谱》凡例，参见《新定九宫大成南北词宫谱》第一册，台湾学生书局，1987年，第70—71页。

③ 如周瑞深《昆曲古调》（北京出版社，2006年）原稿曲词、谱字全部是手写而成，均不标笛色。

④ 《集成曲谱序》，王季烈、刘富樑辑订《集成曲谱》，商务印书馆，1925年。

是不标笛色，对于拍曲者而言并没有太大影响。而且，从另一方面来看，如果一出戏标出固定笛色，对于曲牌的调高、演唱者都是有限制的，有时反倒不利于唱曲。这与《九宫大成》时代宫调与笛色的观念、处理方式，其实是一致的。

综上所述，《九宫大成》时代对笛色标注的观念和处理方式，虽然一度被边缘化，但存而不废，还是在昆剧宫谱抄本背后所代表的曲家谱系中得到了一定的传承。兜兜转转，晚清、民国昆剧宫谱抄本的笛色标注，虽状况各异，但其中有一部分还是与乾隆时代昆曲抄本实现了某种程度的共鸣，此所谓古意尚在，一脉犹存。

近现代以来，昆剧作为联曲体的戏曲逐渐走向衰微，昆剧宫谱的编订也随之渐近尾声。现代昆剧史上规模最大、编订最为完备的最后一部昆剧宫谱，是1925年出版的《集成曲谱》。在这之后，还断断续续有若干昆剧宫谱出版，但比起之前的昆剧宫谱，多数影响相对有限。1940年的《与众曲谱》较为流行，但所收折子戏数量比之《集成曲谱》已大大减少。二十世纪五十年代至七十年代，仍有少量昆剧宫谱出现，个别像《粟庐曲谱》这样的宫谱，流行度还较高，但其收曲规模、编订体例等方面无法与晚清、近代时期的昆剧宫谱相比。

《集成曲谱》出版后不久，在传统的宫谱外，昆剧又增加了另一种重要的乐谱形式，就是由昆曲折子戏工尺谱译谱而来的简谱。也就是说，传统昆剧乐谱与现代昆剧乐谱的转换与对接，从二十世纪二十年代后期已经开始。

从乐谱形式上看，昆剧简谱与宫谱是完全不同的。昆剧宫谱是由工尺字组成的文字谱，而简谱则属于数字谱。简谱的雏形出现于十六世纪的欧洲，至十七世纪时由法国天主教会教士苏艾蒂加改进后用以教唱教会歌曲。十八世纪中叶，卢梭再次对简谱加以改进，并将其编入《音乐辞典》中。十九世纪，经不断改进和推广，简谱逐渐被广泛使用。1882年前后简谱传入日本，曾一度在日本的学校音乐教育中被广泛使用。二十世纪初，简谱从日本传入中国。十九世纪末二十世纪初，中国兴起"新式学堂"，其中"学堂乐歌"课程直接效法日本的音乐教育，也沿袭了日本使用简谱的做法。1903年，留学于日本东京音乐学校的曾志忞，在留日江苏同学会编辑出版的中文杂志《江苏》第六、七期上发表《乐理大意》一文，介绍西洋乐理知识，并以简谱、五线谱对照形

式刊登了《春游》等六首歌曲，这是目前所见中国使用简谱的最早记录。近代音乐教育家沈心工在担任南洋公学外院校长时，编辑了一本《学校唱歌集》作为小学教材，《学校歌唱集》于 1904 年出版，这是中国出版、流行的第一部简谱歌集。此后简谱逐渐普及到各地的学校，由于简谱的简明易学、记谱方便，在中国得到了迅速的推广、普及。①

简谱的出现和流行，也引起了昆剧界人士的关注。1920 年，陈栩（天虚我生）在《学曲例言》中，提出用简谱解释昆剧的工尺谱、笛色。② 1925 年，王季烈在《螾庐曲谈》中将昆剧宫调与西乐进行比较，认为"古律之无射宫即常笛正工调与钢琴之 D 调"③。目前所见最早的昆剧简谱本，是刘振修所编《昆曲新导》，由中华书局于 1928 年首次出版，并于 1931 年、1940 年两度再版，上下两册。此书选辑昆剧南北曲一百二十支，将各曲由工尺谱译为西乐简谱。编者在该书序言中强调，"曲有七调，均依西乐升降之理以译定，而均以上字为 1"④。与今天的习惯有所不同的是，该书中的中乐与西乐调名对照，是以小工调对 C调，以凡字调对 D 调，依此类推。这本《昆曲新导》是目前所见最早的一部昆剧简谱。

到二十世纪三十年代又有几部昆剧简谱陆续出版。1930 年，吕梦周、方琴父编著的《昆曲新谱》由上海华通书局出版，1933 年再版。该谱选录了二十出昆剧折子戏译为简谱，各出均标有笛色。1934 年，湖南郴县黄楚藩编《识真集》由衡阳同益石印局代印出版，次年再版。该谱收有《琴挑》《赏荷》等折子戏曲谱，均以简谱记录，同时以工尺谱对照，各出也标注了笛色。1935 年，河北安国县李福谦主持的怡志楼昆曲研究社编印了石印本《怡志楼曲谱》初集，次年又出版了续集。《怡志楼曲谱》初集四卷六十四出，续集二卷，共收录剧目三十二出。该书以简谱形式记录了北方昆弋派常演的剧目，各出大多标有笛色。

上海图书馆藏有一部《昆曲》油印本简谱，署名是昆曲研究会辑。

① 参看沈洪《简谱溯源》，《北方音乐》，1997 年第 1 期；齐易、赵剑《五线谱、简谱的产生、发展及向中国的传入》，《河北大学成人教育学院学报》，2003 年第 2 期。

② 陈栩（署天虚我生）《学曲例言》，收入《遏云阁曲谱》之首，上海著易堂书局，1920 年。

③ 王季烈《螾庐曲谈》，王季烈、刘富樑辑订《集成曲谱》声集卷一，商务印书馆，1925 年。

④ 刘振修《昆曲新导》之《例言》，中华书局，1928 年，第 1 页。

此研究会指的是民国时期江苏省立扬中学的昆曲研究会，活动时间大致是在二十世纪的二十年代到三十年代前后。从成员名单看，主要是该所中学的教师和学生，该研究会还聘请扬州曲家谢莼江等人担任指导委员。该昆曲研究会的这部昆剧简谱收录了《琴挑》《扫花》《迎像》《哭像》《走雨》《瑶台》《惨睹》等若干出折子戏的简谱，每出用西乐方式标注笛色。其中《迎像》《惨睹》两出折子戏，既有简谱，又附有工尺谱。这种将一出折子戏简谱与工尺谱皆备的做法，最早见于前述黄楚藩所编《识真集》，成为后来若干简谱、宫谱皆备的昆剧曲谱的源头。[①] 在西乐传入中国并普及的时代背景之下，包括昆剧、京剧等在内的传统戏剧，都曾尝试过将传统乐谱与西乐简谱进行融合。只是后来昆剧仍保持着这一做法，京剧则逐渐转向了单一的简谱或五线谱。

二十世纪二十至三十年代出版的几部昆剧简谱，编写初衷多是为了在学校和民众中普及昆剧。《昆曲新导》作者刘振修毕业于江苏省立第八师范学校，认为"我国近代的乐曲，以昆曲较为完善"[②]，认可昆曲在文学、音乐上的价值。编选昆剧单支曲翻译简谱，就是为了推广这一古老的民族艺术。吕梦周和方琴父编写的《昆曲新谱》，是作为中学音乐课的课外活动教材，"爰将工尺谱翻成新谱，俾学校音乐教员的按谱教授以求普遍"[③]。同样，黄楚藩《识真集》是湖南省立第三师范及湘南一带中小学的音乐教材，《怡志楼曲谱》是李福谦等人应当地学校音乐课和普通昆剧爱好者的需求而编印的，江苏省立扬中学的《昆曲》曲谱也是面向中学师生的。几位编者既雅好昆剧，又接受了新式学堂教育，对中乐、西乐都较熟悉，所以才能编纂相应的昆剧简谱，在基层的民众与中小学中推广昆剧。不过，这种昆剧简谱的使用主要还是在基础教育层面。同时代乃至再向后的二十世纪四十年代，在中国大学中的昆剧推广、教学与曲社活动里，采用的主要还是传统的昆剧宫谱。

相较于古老的昆剧宫谱，从二十世纪二十年代才开始出现的昆剧简谱，并没有很快成为昆剧乐谱的主流形式。从二十世纪五十年代开始，

①　如1933年中乐研究社《京剧秘笈》、1936—1943年的《平剧汇刊》、1938—1942年的《京剧歌谱一千首》、乐艺社《京剧歌谱》、刘菊禅《谭鑫培全集》、1944—1946年"凤鸣平剧丛书"十九种，等等。

②　刘振修《昆曲新导》之《自序》，中华书局，1928年，第4页。

③　吕梦周、方琴父《昆曲新谱》之《序二》，上海华通书局，1930年，第2页。

昆剧简谱才逐渐在中国大陆昆剧院团中被采用，成为南北各昆剧院团乐队、演员常用的乐谱形式。在这种情况下，昆剧简谱的出版数量逐渐增多。二十世纪五十至六十年代以简谱形式出版的昆剧折子戏曲谱主要包括：《思凡·下山》（1956）、《牡丹亭：学堂·游园·惊梦》（1956）、《山门·夜奔》（1958）、《齐双会》（1958）（以上诸谱为高步云整理）。杨荫浏、曹安和译谱的《关汉卿戏剧乐谱》（1959）和《西厢记四种乐谱选曲》（1962），中央音乐学院中国音乐研究所编《西游记杂剧三折：撇子、认子、借扇》（1962）等，均由音乐出版社出版。陶金、张定和等改编《昆剧〈十五贯〉曲谱》（1957）、上海市戏曲学校编《关大王单刀会：昆曲〈刀会〉〈训子〉乐谱》（1958）皆由上海音乐出版社出版。中国唱片厂编、上海市戏曲学校记录整理《昆剧唱片曲谱选》（1958），俞振飞和言慧珠整理、上海市戏曲学校昆曲音乐组记谱《百花赠剑》（1959），以及《挡马》（1960）均由上海文艺出版社出版。北方昆曲剧院编《昆曲曲谱选辑》（1958），由东单印刷厂出版。北方昆曲剧院创作研究室编《昭君出塞 胖姑学舌》（1960），由音乐出版社出版。上述简谱本均标有笛色。不过，此时昆剧简谱本尚未占据昆剧乐谱出版的半壁江山。

从二十世纪七十年代末、八十年代初开始，昆剧简谱的刊印、流传取代传统宫谱，成为当代昆剧院团采用的主要昆剧乐谱形式，有些还在昆剧曲社的拍习教学中被采用。昆剧传统宫谱的刊印仍不绝如缕，但多以旧谱重刊为主，不像昆剧简谱那样不断出现新谱。1979年，由成都市川剧院艺术研究室供稿、四川省川剧艺术研究所编印了对川昆剧目、曲目系统总结的《川剧昆曲汇编》，该谱各出、各曲都标注了笛色。此时最引人注目的昆剧简谱，当推俞振飞编著的《振飞曲谱》，由上海文艺出版社于1982年出版。该谱精选折子戏三十三出（包括两出吹腔戏），书末又附单支曲牌简谱十余支，皆标有笛色。这部简谱精心编选、流传广泛，1991年《振飞曲谱》由上海音乐出版社再版。2002年，该出版社又出版了上、下两册的《振飞曲谱》，增加了若干出昆剧折子戏，各出同样标有笛色。《振飞曲谱》是二十世纪中叶以来昆剧演员和曲友应用最多、知名度最高的一部昆剧简谱。

傅雪漪的《九宫大成南北词宫谱选译》，1991年由人民音乐出版社出版。该书选取《九宫大成》中的一百三十九支曲，加之附录部分的

三十五支参考曲目，共计二百二十八首，皆标有笛色。同样进行《九宫大成》译谱的，还有王正来的《新定九宫大成南北词宫谱译注》，2009年由台湾中文大学出版社出版①，同样标注了笛色。

北方昆曲剧院八十年代以来，又陆续出版了若干昆剧简谱。如高景池传谱、樊步义编《昆曲传统曲牌选》，1981年由人民音乐出版社出版，其中唱腔部分选取若干折子戏单支曲牌简谱，均标有笛色。侯玉山口传，关德权、侯菊记录整理的《侯玉山昆曲谱》，1994年由中国戏剧出版社出版，共收北方昆曲五十一出，各出都标有笛色。② 张玉文、前田尚香等编《马祥麟演出剧目集》，1995年刊印于日本，收辑马祥麟常演的七出折子戏，曲白俱全，都标有笛色。

《中国戏曲音乐集成》中的《江苏卷》（1992）、《浙江卷》（2001）、《上海卷》（2001）、《北京卷》（1992年）和《湖南卷》（1992年）均设有昆剧专章。相对而言，《江苏卷》是各分卷中收入的昆剧曲谱数量最多的。《中国戏曲音乐集成》各分卷中，有些也收录了多声腔剧种的昆腔音乐，如《湖南卷》中的衡阳湘剧、祁剧、辰河戏、武陵戏、巴陵戏等都收录有昆腔曲谱。其他如《山西卷》收有上党梆子昆腔、《江西卷》收有赣剧昆腔、《广西卷》收有桂剧昆腔、《四川卷》收有川剧昆腔③，等等。此外，像《湖南戏曲音乐集成》还收录了湘昆、湘剧昆腔，《湖南地方戏曲音乐集成·湖南省湘剧院卷》④ 收有昆腔唱段。《昆剧曲谱新编》1994年由台湾里仁书局出版，选录的是江苏省昆剧院访台讲演剧目的简谱。张林雨的《晋昆考》，1997年由中国电影出版社出版，该书收录了《长生殿》《铁冠图》《宵光剑》等带本曲谱以及若干单支曲谱。上述所选昆剧剧目乐谱均标注了笛色。

进入二十一世纪，随着昆曲入列联合国"人类口头与非物质文化遗产代表作"，这门古老的艺术迎来了新的机遇，昆剧简谱的出版数量、密度均有所增加。顾兆琪的《兆琪曲谱》，2002年由古吴轩出版社出

① 刘崇德注解《新定九宫大成南北词宫谱校译》（天津古籍出版社，1998年）将宫谱译成五线谱。

② 至2017年，该谱再版，比第一版增加了几出弋阳腔剧目，更名为《侯玉山昆弋曲谱》。

③ 《中国戏曲音乐集成》之《山西卷》《四川卷》，中国ISBN出版中心，1997年；《江西卷》，中国ISBN出版中心，1999年；《广西卷》，中国ISBN出版中心，2002年。

④ 湖南省文化厅主编《湖南戏曲音乐集成》，文化艺术出版社，1992年；湖南省文化厅主编《湖南地方戏曲音乐集成·湖南省湘剧院卷》，文化艺术出版社，1995年。

版。全国政协京昆室编《中国昆曲精选剧目曲谱大成》，2004 年由上海音乐出版社出版，该书共分七卷，精选几大昆剧院团的代表性昆剧剧目。王城保的《北方昆曲珍本典故注释曲谱》，2007 年由中国戏剧出版社出版，2017 年再版。周雪华将《纳书楹曲谱》版《临川四梦》译谱，命名为《昆曲汤显祖临川四梦全集》（纳书楹曲谱版典藏版），2008 年由上海教育出版社出版，2013 年该出版社又出版了周雪华《纳书楹曲谱》版《西厢记》译谱，2018 年又将周雪华译谱的《昆曲长生殿全集》（《吟香堂曲谱》版）出版。关德权《昆曲〈牡丹亭〉全本（简谱版）》，2010 年由中国戏剧出版社出版，2012 年该出版社又出版了关德权、侯菊整理、译谱的《昆曲〈长生殿〉全本》。顾兆琳主编的《昆曲精编剧目典藏》（原名《昆曲精编教材 300 种》）在 2010 至 2012 年间由上海世界书局、中西书局等陆续出版，该书收录了目前中国大陆昆剧院团能够上演的约 300 出昆剧折子戏①。洛地、朱为总、张世铮主编的《中国戏曲唱腔曲谱选》（昆曲卷）2014 年由中国文联出版社出版，该书收录各折子戏中的单支曲牌。其他尚有林天文编《永昆曲谱集成》，2014 年由浙江古籍出版社出版。蒋羽乾编《新叶昆曲精选剧目曲谱》，2016 年由浙江大学出版社出版。以上各书所收剧目都标注了笛色。

除上述纯粹的简谱本，为了便于初学者习曲，有些曲家仿效前述二十世纪三十年代黄楚藩开创的做法，在其所出版的乐谱中同时收入工尺谱和简谱。二十世纪七十年代，焦承允编著的《炎芴曲谱》，在各出折子戏工尺谱后又附有简谱。其后的《壬子曲谱》也在收录十四出工尺谱后附有相应的简谱。到二十世纪九十年代所出的《承允曲谱》，同样是工尺谱在前，简谱附后。或者像《缀英曲谱》，同时出工尺谱和简谱两种乐谱本。1993 年周秦主编的《寸心书屋曲谱》分甲、乙两编，乙编中也有简谱。江苏省昆笛师迟凌云所著《昆曲工尺》中的《工尺堂曲谱》也是工尺谱后附有简谱。②

西乐传入中国的乐谱除了简谱，还有五线谱。也有学者将昆剧宫谱翻译成五线谱，最早出现的是由刘天华记谱、1929 年梅氏缀玉轩套色印本《梅兰芳歌曲谱》，所收十八个剧目中包括昆剧折子戏《思凡》

① 也有若干出京剧、吹腔戏，但传统的昆剧折子戏占主体。
② 迟凌云《昆曲工尺》（全三册），中华书局，2021 年。

《刺虎》全出，以及《金山寺》《佳期》《游园》中的数支曲牌。此后，杨荫浏、曹安和编《关汉卿戏剧乐谱》（系昆剧北曲清唱谱，音乐出版社1959年版）以及杨、曹编订译谱的《西厢记四种乐谱选曲》（其中有《北西厢谱》，选自《纳书楹西厢记全谱》，音乐出版社1962年版）。北方昆曲剧院将清仲振奎《红楼梦传奇》第七出《葬花》译成五线谱，1964年由音乐出版社出版。1993年周秦主编的《寸心书屋曲谱》分甲、乙两编，乙编中也有五线谱的译谱。刘崇德校译了《九宫大成》，名为《新定九宫大成南北词宫谱校译》①，1998年由天津古籍出版社出版。同时，他还编著了《元杂剧乐谱研究与辑佚》，2003年由河北教育出版社出版。整体来看，昆剧五线谱在中国的普及和应用远不能和简谱相比，也比不上传统的工尺谱。各昆剧院团的乐队所用乐谱仍以简谱为主，而各地曲社拍习昆曲时主要仍使用工尺谱，偶尔也用简谱，五线谱的使用相对也是很少的。

从上可见，相对于昆剧宫谱印本、抄本中复杂而多样的笛色标注，昆剧简谱、五线谱中的笛色标注就显得简单太多。目前所见的所有昆剧简谱、五线谱中，标注笛色已是"标配"。标注方式上，有些昆剧简谱、五线谱直接标注调号，而更多的是将简谱、五线谱的调号与相对应的笛色同时标注。虽然所标注的简谱、五线谱的调号与昆剧传统笛色间并不完全对等，但约定俗成，由来已久，至今依然。

第三节　昆剧笛色标注体例的变迁

昆剧宫谱、简谱笛色的标注体例，主要包括笛色的标注方式与标注位置。笛色的标注方式，最常规的是上字调（或上调）、尺字调（或尺调）、小工调（或工调）、凡字调（或凡调）、六字调（或六调）、正宫调（或正调、五调）、乙字调（或乙调）。这无论在昆剧宫谱还是简谱（包括五线谱）中差别都不大。偶尔有个别宫谱抄本标注笛色略有不同，像首都图书馆藏《烂柯山》宫谱抄本（杭吟霄谱）中的《逼休》，

① 刘崇德曾先后将《九宫大成》《碎金词谱》以及元曲乐谱进行译谱并出版，《九宫大成》包括有昆剧折子戏乐谱，此处予以收录，其余并不属于昆剧折子戏范畴，故不录。

开头曲牌【端正好】只标"尺";再如中国国家图书馆藏《时剧集锦》中的《长生殿·定情》之【古轮台】、《闻铃》首支【武陵花】、《琵琶记·赏荷》之【桂枝香】、《水浒记·借茶》【一封罗】等处,皆标"小工",以此指称"小工调"笛色。像这样简化的笛色标注方式,显然是为了使用者方便。熟识者自然一目了然,不识者则是一头雾水。不过,这样相对比较随性的标注方式多是在昆剧宫谱的抄本中存在。面向公众出版的昆剧宫谱、简谱、五线谱,其笛色标注基本都是有一定之规,前后大致统一,很少出现前面标"工",后面标"小工""工调"的混杂标注情况。

相形之下,笛色标注的位置在百年间经历了一个比较明显的变化过程。如前所叙,乾隆时期的《纳书楹西厢记全谱》《纳书楹曲谱》和《纳书楹玉茗堂四梦全谱》宫谱刻本中,开始出现少量的笛色标注。虽然数量有限,但却标志着宫谱刻本的笛色标注实现了从无到有的突破。尤其值得注意的是,这些数量不多的笛色标注,位置并非刊刻在曲谱正文中,而是以小字眉批的形式置于版框外的天头,表明编订宫谱者虽改变了《九宫大成》的做法,但仍有所保留。将笛色标注引入昆剧宫谱中,但所标不多,且未进入宫谱正文之中,可见叶堂彼时还没有将笛色视为昆剧宫谱的必有之物,只是有些笛色需要特别说明注出,才采取了天头部分以眉批标注笛色的做法。同时,笛色标注置于天头,以小字刻出,与正文内的宫调、曲牌、曲词有明显区别,显示内外有别之意。

百年后,最早在宫谱中全面标注笛色的《遏云阁曲谱》,突破了《纳书楹曲谱》区别对待的做法,第一次将昆剧笛色纳入宫谱正文之中。不仅如此,《遏云阁曲谱》还有意识地统一了笛色标注的位置,在每一出折子戏开头的剧名下方,清晰地标注该出折子戏采用的笛色。如《琵琶记·规奴》,在《规奴》剧名正下方,以小字标出该折所用"小工调"的笛色;《精忠记·扫秦》,在《扫秦》剧名正下方,以小字标出该折所用"尺字调"的笛色,等等。折子戏中间有转调之处,在需要转调的曲牌下方以双行小字标注。如《水浒记·借茶》,从【醉罗歌】开始转调,刊本就在【醉罗歌】曲牌名正下方以双行小字标出"转凡字调";《牡丹亭·劝农》,起首在剧目下方标注"凡字调",至【八声甘州】标注"转尺字调",再后至【孝顺歌】注"转六字调",到最后的【清江引】注"转凡字调",等等。

基于曲谱的昆剧笛色演变研究

从整部宫谱的笛色标注看，不同于清宫谱的《纳书楹曲谱》，《遏云阁曲谱》"变清工为戏工"，成为第一部昆剧戏宫谱。这部宫谱刻本的编者、刊印者在工尺、板眼方面改变了《纳书楹曲谱》的做法。遏云阁主人在该谱之《序》中曾云："家有二三伶人，命其于《纳书楹》《缀白裘》中细加校正，变清工为戏工，删繁白为简白，旁注工尺，外加板眼，务合投时，以供同调。"① 这种"务合投时"，不仅指工尺字、节奏板眼，其实也包括序言中未提及的笛色标注。昆剧艺人的王锡纯、李秀云所拍正的这部《遏云阁曲谱》，改变了以往宫谱以宫调为标调的做法，按照艺人的习惯，以笛色标识调高。这一投合实际需求的改变，也包括笛色的标注方式、体例上有着整齐划一的安排。这恰恰是同治、光绪时代，演员与度曲者对昆剧宫谱笛色需求在《遏云阁曲谱》订谱、刊印上的体现。也正是由于顺应了时代需求，该部宫谱不断再版，其全面标注笛色的做法也影响到了后来的许多昆剧宫谱。

如前所述，民国时期的有些宫谱印本中，天头部分仍然有若干涉及曲牌格律、字、音等方面的眉批，但笛色却再也没有以眉批形式标注在天头位置，而是始终置于宫谱正文之内，比如《集成曲谱》就是这种情况。因为自《遏云阁曲谱》开始，笛色标注正式成为昆剧宫谱的一部分。这一做法不仅影响到宫谱印本，也影响到了宫谱抄本。有些抄本仍然采用天头部分标注笛色的做法，但更多抄本还是在正文之内标注笛色。

比《遏云阁曲谱》出版时间稍晚一些的《霓裳文艺全谱》和《六也曲谱》，基本继承了《遏云阁曲谱》全面标注笛色的做法。不过，相比于《遏云阁曲谱》，这两部宫谱石印本的笛色标注位置有了变化。具体而言，笛色不再标注于折子戏剧名的下方，而是标注于曲谱之中某支曲牌的右侧。如《霓裳文艺全谱》中的《牡丹亭·学堂》，在其首支【一江风】曲牌右边标注"小工调"。《六也曲谱》笛色标注位置也同样是标注于曲牌名的右侧，比如该谱所收《长生殿·夜怨》，在其首支曲牌【破齐阵】名的右侧标"凡调"。如果遇有转调，《霓裳文艺全谱》是在转调曲牌右边标出笛色，如该谱所收《渔家乐·端阳》，【浪淘沙】

① 遏云阁主人《序》，见［清］王纯锡辑、李秀云拍正《遏云阁曲谱》，光绪十九年（1893）著易堂书局（上海）铅印本。

右侧小字标"小工调"，左侧又用小字注明"凡调也可"，至【锁南枝】转调，在该曲牌右侧标"唱正调"（即正宫调）。《六也曲谱》也是直接在转调曲牌旁注笛色，如该谱所收《金锁记·探监》至【忆多娇】由正宫调转为凡字调，宫谱就在【忆多娇】右侧注"凡调"。

可以说，晚清时期所刊刻的这三部昆剧宫谱，尤其是发行量大、影响广泛的《遏云阁曲谱》《六也曲谱》，其笛色标注基本上奠定了后来宫谱印本的体例。后续出版的众多宫谱印本中，笛色标注位置与《遏云阁曲谱》类似的①，有《集成曲谱》和《与众曲谱》中的部分折子戏②；与《六也曲谱》类似的，包括《天韵社曲谱》《昆曲大全》《昆曲掇锦》《集成曲谱》部分折子戏③，还有《粟庐曲谱》《蓬瀛曲集》《炎荜曲谱》《壬子曲谱》《曲苑缀英》《寸心书屋曲谱》诸谱，均属此类。

除了笛色标注位置，引子是否标注笛色，也是笛色标注体例的一个方面。清宫谱的《纳书楹曲谱》不录引子，也就不存在这个问题。那么后续宫谱所收折子戏收录了引子的，是否标注笛色？晚清时代的三部宫谱中，《遏云阁曲谱》采用首调标注法，因而不存在引子不标笛色的问题。从《霓裳文艺全谱》开始，折子戏的引子有的不再标注笛色，比如该谱卷三的《紫钗记·折柳》《渔家乐·羞父》等。与《霓裳文艺全谱》一样，《六也曲谱》中有些折子戏的引子，也不标笛色，比如《浣纱记·越寿》开头越王勾践、王后和范蠡上场的三支引子，均不标笛色，从该出的第四支曲牌，即同唱曲【玉芙蓉】才开始标注笛色。④不过，引子不标笛色的做法并非绝对。《六也曲谱》中也有在引子标注笛色的，比如《荆钗记·议亲》在开头小生所唱引子【满庭芳】就标注了笛色。一出（折）戏开头引子不标笛色的做法，被后来的许多昆剧宫谱中被袭用，但也有曲谱一直遵循《遏云阁曲谱》的做法，引子在大多数情况仍然标注笛色，王季烈所编订的《集成曲谱》就是其中的代表。比如《满床笏·后纳》一折，《六也曲谱》贞集十九册引子部

① 笛色标注在折子戏剧名下方，只是并非正下方，而是略微偏右。

② 比如《艳云亭·点香》《牡丹亭·硬拷》《西厢记·寄柬》等。

③ 比如《渔家乐·刺梁》《艳云亭·痴诉·点香》等。

④ 殷溎深原谱的《昆曲粹存》（初集）、《春雪阁曲谱》等若干宫谱的笛色标注方式基本和《六也曲谱》类似，此处不再一一叙述。

分未标笛色，从首支过曲【画眉海棠】才标注六字调，而《集成曲谱》振集卷八中从开始就标注了笛色。

在昆剧简谱（也包括五线谱）中，笛色的标注往往是中西兼用，即标注传统笛色的同时，也附上西乐调号，几乎已成为一种惯例。这是兼顾昆剧演唱的伴奏特点与演唱习惯而产生的做法。同时，当代昆剧简谱的笛色标注，较之于传统的宫谱和早期的简谱译谱，要详细得多。如前所叙，《遏云阁曲谱》采取的首调记谱法，有些折子戏中间有转调的，也没有标注。之后的昆剧宫谱印本，有些开始从一折戏的过曲部分开始标注笛色，引子部分不予标注。而当代的昆剧简谱，多数已经细化到每支曲牌的笛色都有明确的规定，甚至整出戏开头、中间和最后所用的吹打曲牌所用笛色，都标注得清清楚楚。这是和传统昆剧宫谱以及早期昆剧简谱、译谱一个明显的区别。这样做，显然是为了方便剧团的排戏和演出，对演员、乐队而言，这样的乐谱无疑是最方便的。

本章对清中叶至今昆剧各类乐谱（包括昆剧宫谱刊本、宫谱抄本、简谱本）的笛色标注演变进行了粗略的梳理、分析。大致而言，昆剧宫谱印本的笛色标注经历了从不标注到偶尔标注，再到逐渐标注的发展变化。昆剧宫谱抄本的笛色标注，从清代中叶到当代，始终表现出一定的随意性。至于昆剧简谱本、五线谱本，笛色的标注则是从一开始就如影随形，从未缺失。随着时代的推移，当下的昆剧演唱，无论是曲友拍曲习惯用的传统宫谱，昆剧院团演出常用的简谱，还是古典音乐研究者惯用的五线谱，笛色的标注已经成为昆剧演唱、伴奏不可分割的一部分。古老的昆剧流传到今天，其曲谱的笛色标注也逐渐适应时代的要求，进行了适度的调整。

第 四 章

昆剧笛色演变的历时考察

第一节　昆剧折子戏的留存与乾嘉传统

昆剧折子戏主要来源于元明清三代杂剧、元明南戏和明清传奇，整体数量称得上丰富。自明代嘉靖、万历年间起，昆剧折子戏逐渐发展、成型，到乾嘉时期进入兴盛与成熟期，在晚清至民国时期逐渐衰颓，几乎面临消亡。① 从曾经占据舞榭歌台中心的辉煌、到逐渐边缘化的衰微，终于劫后余生、一脉尚存的古老昆剧，今天仍能见诸氍毹，实在是不幸中的万幸。而今，昆剧舞台上演最多、最具号召力、观众最津津乐道的，也始终是最经典的一批传统折子戏。各专业院团精心打造的《长生殿》《牡丹亭》等经典昆剧全本戏（非新编戏），其实基本上主要是相关经典折子戏的串本。明代的昆剧折子戏选本虽多，但目前所见均为文本形态，即有曲牌、曲词而无乐谱。乾隆二十八年（1763）至乾隆三十九年（1774）刊刻的《时兴雅调缀白裘新集》（简称《缀白裘》），除了梆子、乱谈、京腔外，收录最多的是昆剧折子戏，共计四百二十七出。这四百多出昆剧折子戏均是舞台演出本，但同样是有词无谱。至乾隆四十年（1784）至乾隆六十年（1795）间刊行的《纳书楹西厢记全谱》《纳书楹曲谱》和《纳书楹玉茗堂四梦全谱》，昆剧折子戏宫谱开始大量出现。《纳书楹西厢记》专收《西厢记》宫谱，《纳书楹玉茗堂四梦全谱》专收汤显祖"临川四梦"宫谱，而《纳书楹曲谱》所收以昆剧折子戏（包括少量时剧）宫谱为主，共计三百五十三出。向后的晚清至民国时代，大量的昆剧宫谱印本问世，加上数量更为可观的昆剧宫谱抄本，昆剧折子戏的宫谱资料不可谓不丰富。但如果与文学形态的剧本相比，有宫谱的折子戏在数量上还是相对较少。

曹安和曾搜集、整理元明清三代杂剧、传奇的宫谱，编为《现存元

① 参见陆萼庭《昆剧演出史稿》，上海教育出版社，2006 年；曾永义《论说"折子戏"》，收入曾永义《曾永义学术论文自选集》，中华书局，2008 年；王安祈《再论明代折子戏》，收入王安祈《明代戏曲五论》，台北大安出版社，1990 年；陈为瑀《昆剧折子戏初探》，中州古籍出版社，1991 年；王安祈《昆剧论集——全本与折子》，台北大安出版社，2012 年；王宁《昆剧折子戏研究》，黄山书社，2013 年；李慧《折子戏研究》，社会科学文献出版社，2021 年。

明清南北曲全折（出）乐谱目录》。① 其中收录的杂剧与传奇宫谱，总共一千三百五十五出。吴新雷等主编的《中国昆剧大辞典》的"剧目戏码"部分，收录了传统剧目、新编新排剧目，另有存目备考。其中传统的昆剧剧目，主要参照《清末上海昆剧演出剧目志》《乾隆以来昆剧上演剧目的状况》《传字辈戏目单》《北方昆曲传统剧目》《昆剧已刊印剧目便检》② 五种昆剧剧目的目录，分昆唱杂剧、南曲戏文、明清传奇和俗创戏目四类，共计一千零三十三出，其中标注出折子戏具体名目的有九百一十四折。③ 但是，曹安和书中所搜集的一千多出昆剧折子戏，以及《中国昆剧大辞典》收录的昆剧折子戏，有些在乾隆时代的《缀白裘》和《纳书楹曲谱》中就未见著录，可见其时演出应当很少，甚至有些可能就没有演出。真正代表乾隆时代昆剧折子戏演出数量的，主要还是《缀白裘》《纳书楹曲谱》中所载的众多剧目。乾隆之后至清末，在全福班、民国时的传字辈艺人中，尚能演出的昆剧折子戏约有六百出④，这个数量与乾隆时期大体相当，不过在一些具体剧目上存在差异，乾隆时代的一些折子戏到传字辈时已失传，同时，传字辈演出中又增加了一些后出的戏码。乃至传字辈的弟子、再传弟子，剧目的递减几乎就是不可避免的了。那么，现在究竟还有多少出昆剧折子戏被当代昆剧院团继承下来？

王宁在《昆剧折子戏研究》一书中，选择了"有显见看点""在音乐方面有特点""在戏曲史上有某种代表意义和特殊研究价值"和"源流比较复杂，需要专门澄清"的折子戏，以及词、乐、舞高度综合的

① 曹安和编《现存元明清南北曲全折（出）乐谱目录》，人民音乐出版社，1989 年。

② 根据吴新雷《昆剧五种备考》条目（参见《中国昆剧大辞典》，南京大学出版社，2002 年）所列，《清末上海昆剧演出剧目志》，见陆萼庭《昆剧演出史稿》，上海文艺出版社，1980 年，第 328－340 页；《乾隆以来昆剧上演剧目的状况》，见顾笃璜《昆剧史补论》，江苏古籍出版社，1987 年，第 169－204 页；《传字辈戏目单》，周传瑛口述、洛地整理《昆剧生涯六十年》，上海文艺出版社，第 196－211 页；《北方昆曲传统剧目》，见《北方昆曲剧院建院纪念特刊》，1957 年 6 月编印；《昆剧已刊印剧目便检》，见《昆剧艺术》第二期，江苏省昆剧研究会，1987 年 12 月编印，第 58－94 页。

③ 其中有十八出剧目未列出具体折子戏。

④ 曾长生口述《苏州全福班及昆剧传习所常演剧目》，苏州市戏曲研究室编印《昆曲剧目索引汇编》，1960 年；陆萼庭《清末上海昆剧演出志剧目》，参见陆萼庭《昆剧演出史稿》，上海教育出版社，2006 年；顾笃璜《乾隆以来昆剧上演剧目的状况》，参见顾笃璜《昆剧史补论》，江苏古籍出版社，1987 年；周秦《昆戏集存》（甲编）第一册《前言》，黄山书社，2011 年。

"经典折子戏"和"有选择地考察了三百多个折子戏"①，对一些不符合他所列标准的昆腔折子戏进行了剔除。上海昆剧院的顾兆琳所编《昆曲精编典藏剧目》②收录了三百出剧目，去掉其中的京剧、吹腔戏和新编剧目三十五出（折），实际收录的昆剧折子戏有二百七十五出（折）。苏州大学的周秦与其诸多弟子经过五年的文献搜集与整理，列出"近六十年来有过演出或教学记录的昆腔戏曲共计四百一十一出（折）"，并指出"历经明清两代传承至今的昆曲遗产，大抵尽在此了"③。上述三部书的编撰、成书时期十分相近，又都不约而同地将目光投向了昆剧折子戏剧目的留存与传承。王宁的著述与顾兆琳所编剧目其实是一种"精选"，前者是着眼于昆剧折子戏的学术研究，后者是致力于昆剧专业学校、院团的折子戏教学与传承。而周秦之书，则旨在对昆剧折子戏的当代留存状况进行一次系统而全面的文献调查与整理。

周秦及其弟子以"摸家底"的方式整理出的昆剧折子戏数目，应该是一种谨慎而又乐观的统计。说谨慎，是因为每一出整理出来的昆剧折子戏都提供了文献与舞台的双重资料，确实有明确的传承记录；说乐观，是因为虽然历经磨难，终究还能留下这么多宝贵的遗产，昆剧折子戏的传承希望犹在。但说谨慎的乐观，还有另外一个原因。实事求是地说，这看似数量不少的四百余出折子戏，其中相当一部分的传承与演出状况不容乐观。举例来说，按《昆戏集存》（甲编）所列，保存下来的《荆钗记》折子戏有十六出，《渔家乐·卖书》十出，《风筝误》十三出，《铁冠图》十四出，然而在现在的昆剧舞台上，上述几出剧目中的折子戏能经常看到演出的连一半都不到。不仅如此，少数有演出的剧目，改动幅度过大，像《昆戏集存》中所列《天罡阵》，北方昆曲剧院仍有上演（即《祥麟现·阵产》）。可惜的是，现在北昆舞台版的这出《天罡阵》已经被改得面目全非，虽然号称传统戏，其实几乎等同于新编戏了。周秦统计的四百余出折子戏是留至今天、仍可在舞台上按照传承有完整演出的剧目。这无疑是一个令人鼓舞的数字，但统计数字与当下舞台演出的实际之间，并不完全对等。因为单纯将有演员能演、有传

① 王宁《昆剧折子戏研究》之《后记》，黄山书社，2011年，第299页。

② 顾兆琳编《昆曲精编剧目典藏》，上海世界书局、上海百家出版社、中西书局，2010—2012年。

③ 周秦《昆戏集存》（甲编）第一册《前言》，黄山书社，2011年，第80页。

承的折子戏加起来共计四百出是一回事，而真正拿出来做经常性演出，或者作为演员擅演的熟戏则是另一回事。

这四百余出折子戏中，固然有不少大众耳熟能详的剧目，但相对陌生甚至可能从未听说过、看过的剧目也同样存在。更何况四百余出传承下来的折子戏，真正能有经常性演出的，其实数量相对有限。能传承下来的昆剧折子戏，基本上都经过了手把手的教学，有过一对一口传心授的传承，但是否每一出都能像《牡丹亭·游园》《玉簪记·琴挑》等折子戏那样有经常上演的机会？答案是否定的。以经常有昆剧折子戏演出的江苏省昆剧院和苏州昆剧院为例，一年之中的多数时间，这两家昆剧院每周都有一次折子戏演出，江苏省昆剧院是在周六晚上，苏州昆剧院则是周五下午，每次演出大约演三到四折的昆剧折子戏。以每周演三或四出折子戏算，一年中能演的折子戏在一百五到两百出之间（这里没有计算两个剧团小剧场之外其他大型剧场和赴外地演出的折子戏、全本戏和新编戏）。长期坚持下来，演出的折子戏总量还是不少。但这并不意味着上述四百余出折子戏都能够上演，事实上，如果盘点这两家昆剧团几年间所演昆剧折子戏剧目会发现，其演出的折子戏数目与周秦统计的这四百余出折子戏相比，仍有一定的差距。有些折子戏几乎每年会多次上演，有些剧目则几乎难见其踪，有些甚至只能在抢救性演出中才可见到。这里面的原因当然是多方面的，上演剧目要考虑到演员阵容、剧团家门（行当）、能戏多少、冷热戏与生熟戏调剂、观众喜好等多方面因素。

顾兆琳所编教材，既然是"精编"剧目，就意味着若干出（折）没有收录，而且所收也主要限于上海昆剧团（简称"上昆"）一家院团。不过从其中所选剧目来看，虽然不能涵盖全部昆剧演出剧目，有些常见的、上昆也有演出的折子戏（比如《牡丹亭·劝农》《红梨记·访素》等），不知为何居然没有入选。也许在一定程度上，这恐怕更符合昆剧院团传承与剧场演出的实际。六十年前能演出的、有传承的折子戏，有些戏今天已不太容易见到演出。有些剧目虽然传承下来，但几乎很少能有机会演。比如上海昆剧院演员蔡正仁，2017年11月下旬随团赴京演出全本《长生殿》。演出间隙，应邀到北京永定门的佑圣寺（即十月文学院）录制节目。笔者曾乘空请教了他一些问题。其间他谈到自己总共学了有八九十出戏，如果剔除其中的京剧，至少也有六七十

出昆剧折子戏。但他几十年舞台生涯中真正演出的，一共又有多少出？有些戏虽然学了，但可能很少甚至永远没有机会演出。如果再没有教授给后学弟子，烂在肚子里，最终的结局恐怕就是戏随人亡，只留下剧目的名称与相关资料，成为博物馆里的摆设，徒留后人喟叹。要知道，蔡正仁作为上海昆大班毕业的知名昆剧演员之一，是二十世纪中叶以来传承与演出资源最好的。他后面的昆三班、昆四班和昆五的后备昆剧演员，能传承、演出的剧目情况又会如何？恐怕只会越来越少，不可能越来越多（新编戏除外）。

因此，至今在舞台上能有经常性演出、观众能欣赏到的传统昆剧折子戏，中国大陆的九大昆剧院团加起来，不要说能不能到两百出或三百出，能否到一百出可能都是个问题，这绝非危言耸听。顾兆琳就曾对上海昆剧院中青年演员继承传统剧目的情况表示过忧虑。按他的统计，昆剧传字辈传承下来的五百多出昆剧折子戏，上海戏曲学校1961年毕业的昆大班和1966年毕业的昆二班学生，"能演的剧目只有将近280余出；到1991年毕业的昆三班学生，目前是上海昆剧团的中坚力量，能演的剧目已经不到100出了"[1]。由此可知，顾兆琳主编的《昆曲精编教材300种》，主要是以昆大班、昆二班能演剧目为基础编纂完成的。当然，这只是上海昆剧团一家昆剧院团的剧目保存、传承情况，如果加上其他几大昆剧院团，剧目当然不止于三百出。但正在面临传统折子戏流失危机的，可并不仅限于上海昆剧院一家院团，可以说是整个中国大陆昆剧院团都在面临的严重问题。

因此，真正留存至今，还能在舞台上演出的昆剧折子戏数量，已经不是递减，而是锐减。俞振飞曾形容这种锐减态势为"日取其半"[2]。这实在是令人担忧却又无法弥补的缺憾。昆剧折子戏最具活力和希望的生命力，在一代代演员的舞台唱做表演与忠实传承中。有些折子戏，乐谱虽在，表演的身段、动作却已经失传，这样一来，乐谱就只有清曲价值。即令重新排演，演唱尚能有谱可依，然而所有的身段、动作都要重新编排，这样排练、上演的剧目，严格来说只能算是新编戏，而非真正

① 顾兆琳《昆曲精编教材300种》各册《前言》，中西书局，2010—2012年，第1页。

② 全国政协教科卫体委员会《抢救保护昆剧刻不容缓》，1996年9月。转引自周秦《昆戏集存》（甲编），黄山书社，2011年，第80页。

的有传授的传统昆剧折子戏。

"传统戏并不是拿来就能唱的，需要我们做整理和改编，使之符合现代观众的欣赏习惯，又不失昆曲的本质"[①]。今天舞台上演出的昆剧折子戏，有相当一部分其实是经过了不同程度的整理、改编后上演的。这种整理、改编，既包括剧本的改编、曲牌的增加与删减，也包括服装的改良，表演的改动。只是对昆剧折子戏，尤其是传承已久的经典折子戏的整理、改编要十分慎重，秉持"修旧如旧"的理念和原则。这是一个历久弥新的话题，也是伴随昆剧折子戏传承、表演的一个争议不断却又难以避免的现象。

按照前述周秦等的统计，留存至今的昆剧折子戏约有四百余出，既静态地存在于昆剧宫谱印本与抄本之中，同时又动态地、活生生地在舞台上被演绎。从笛色角度来看，它们的传承情况是怎样的？是忠实继承，还是屡有变更？这是考察昆剧折子戏传承、留存的一个重要视角。现将四百余出传承至今得昆剧折子戏的剧名、出折名（包括折子戏所在剧名与出折名，也包括剧名及出折名的异称）以及清代、民国宫谱中所记载的笛色情况，统一列于附表一。

附表一中所列四百余出折子戏，绝大部分是昆剧折子戏，《思凡》《下山》《拾金》《借靴》《打花鼓》等单出戏，其实不算是严格意义上的昆腔折子戏；舞台上常演的《跃鲤记·芦林》也并非昆腔本，而是弦索调本。不过，自清代至今，这些剧目仍可见于昆剧舞台，其表演已经有相当的昆剧风格。因此，本书仍将这些剧目纳入论述当中。再者，四百一十一出折子戏中，有一些是昆剧艺人俗增之戏，包括：《西游记》（也称《慈悲愿》）中的《诉因》（也称《下山》）一出，是艺人根据原本《江流认亲》前半折增饰而成；《义侠记》的《服毒》，系昆剧艺人根据《义侠记》之《中伤》末尾增饰而成；《狮吼记》传奇中本来没有《梦怕》一出，此出乃是根据《狮吼记·跪池》情节俗增而成；《蝴蝶梦·成亲》（又称《做亲》）和《如是观·奏本》亦为艺人俗增；《红梨记·醉皂》（又称《醉隶》），是艺人据《红梨记·咏梨》说白俗增；《满床笏》的《卸甲》《封王》是艺人据《满床笏·陛见》增饰；《雷峰塔》（也称《白蛇传》《义妖传》）中的《盗库》（又称《盗库

① 蔡正仁语，参见顾兆琳《昆剧曲学探究》，中西书局，2015年，第3-4页。

银》)、《西川图》（又称《三国志》《三国记》）中的《三闯》，同样是艺人捏合之戏。这些俗增之戏，从严格意义上看，多数并不是源自传奇全本的折子戏。但因长期演出，表演多具昆剧特色，观众亦加认可。因此，本书也将其纳入所论折子戏范围之内。

附表一所列四百余出至今仍有传承的昆剧折子戏，将其清代和民国时期的笛色以表格形式列出，以利比较。四百余出中有十九出干念、干唱、纯念白或以做工为主的折子戏，多数不标注笛色，分别是：《荆钗记·脱冒》《幽闺记·请医》《琵琶记·拐儿》《八义记·扑犬》《水浒记·放江》《永团圆·宾馆》《清忠谱·鞭差》《党人碑·请师》《钗钏记·赚钗（赚赃）》《钗钏记·释放（释罪）》《渔家乐·相梁》《艳云亭·放洪》《翡翠园·吊监》《风筝误·冒美》《长生殿·进果》《雷峰塔·盗库（银）》①《三笑缘·夺食》《西川图·败悖》和《西川图·缴令》。其余近四百出从整体而言，笛色保持稳定或基本稳定的昆剧折子戏，还是占据了多数。这意味着至少从晚清以来（有些还可上溯到乾隆甚至更早的时期），多数昆剧折子戏宫谱的笛色版本得到了继承与保留。也就是说，相当数量的昆剧折子戏在晚清时期的伴奏、歌唱采用的是何种笛色，百年后的昆剧舞台演绎和桌台清曲仍主要采用何种笛色。百年间昆剧折子戏的笛色版本，总体上还是保持了一个相对稳定的状态。而这也正符合昆剧所谓定调、定谱、定腔、定板的特性，是昆剧区别于其他戏曲剧种的主要标识之一。②

作为传承已久的古老戏曲之一，昆剧折子戏的产生、演变及演出形态、审美范式、艺术传承，不仅形诸文本，也存在于曲社清音桌的清唱，还通过演员舞台演绎展示着顽强而持久的生命力。如前所说，所谓载歌载舞的昆剧，实际就是诉诸听觉、视觉来实现的综合性艺术。昆剧折子戏的舞台生命力，就是这两方面的充分融合。对于乾嘉以来昆剧折子戏的表演身段，清道光年间刊印的《审音鉴古录》、晚清名伶陈金雀原藏身段谱③，清咸丰、同治年间昆剧名伶杜步云瑞鹤山房抄本《戏曲四十六种》，以及学苑出版社出版的《傅惜华藏古典戏曲曲谱身段谱》

① 此出名《盗库》或《盗库银》。

② 参见田汉《有关昆剧剧本和演出的一些问题》，收入中国戏剧家协会上海分会编《昆剧观摩演出纪念文集》，上海文化出版社，1957年，第11－17页。

③ 后由程砚秋收藏，《北京大学图书馆藏程砚秋玉霜簃戏曲珍本丛刊》中收录。

等中，也保留了相当的资料。① 将这些文本资料中的身段谱与当下舞台上的折子戏身段进行对比，可以真切地感知、体会到乾嘉以来昆剧折子戏表演的一脉相承。这也是很多学者以乐观的心态看待昆剧生存、发展的主要原因。昆剧乾嘉传统的保留、继承与传承，是几代昆剧人孜孜以求的最高艺术目标。

李晓在二十世纪九十年代后期发表的《昆剧表演艺术的"乾嘉传统"及其传承》② 一文，对昆剧的乾嘉传统进行了比较全面而深入的阐释。在李晓看来，今天的观众在舞台上可以看到的昆剧表演艺术，继承的是清乾嘉时期的艺术体系，即所谓的"乾嘉传统"。经过审慎考察，李晓提出昆剧的"乾嘉传统"主要具有四个方面的特点：第一，以演折子戏为主；第二，职业戏班空前活跃；第三，表演注重规范，体制趋于稳定；第四，注重表演艺术的传承延续。如果以这四点观照今天的昆剧，第一点基本保持，不过传承下来、能上演折子戏的数量，从晚清、民国至今已呈递减之势。第二点发生了变化，职业昆班在晚清、民国时期已奄奄一息③，二十世纪中叶以后至今，专业的昆剧院团（现在一般称为某某昆剧院、某某昆剧团或某某昆曲院）仍然是昆剧演出的主要承担者，但截至目前，全国的昆剧院团加起来不过才九个，以这样的规模，注定无法再现乾嘉时期昆剧戏班"空前活跃"的盛况。不仅如此，各昆剧院团的官办属性、政府拨款及行政化管理方式，也与乾嘉时代在演出市场的激烈竞争中存活的昆剧职业戏班不同。可以说，在如今的时代环境下，昆剧院团如果离开国家的资助、支持，独立存活几乎是不可能的，更不要说以商演求得生存。第三点，表演注重规范，体制趋于稳定，这在晚清、民国直至今天的昆剧表演中依然被严格地执行，被昆剧演员奉为金科玉律，而这也是昆剧作为一门古老的戏剧艺术最值得珍视之处。第四点，近现代以来，虽然生不逢时，几度濒危，但昆剧依然顽强地存活了下来。尤为难能可贵的是，几十年来，昆剧的表演艺术也在

① 王文章《昆曲艺术大典》（安徽文艺出版社，2016 年）的表演部分，影印收录了傅惜华、齐如山、赵景深、周明泰、曹春山家族、张敬福、汝南郡、张仲芳、张季芳、李乾山、张蟾桂等原藏的身段谱。

② 李晓《昆剧表演艺术的"乾嘉传统"及其传承》，《艺术百家》，1997 年第 4 期。

③ 参见胡忌、刘致中《昆剧发展史》，中华书局，2012 年；张发颖《中国戏班史》，学苑出版社，2003 年。

一定程度上做到了薪火相传，实现了几代昆剧演员持续而有效的传承。

　　李晓总结的这四个特点中的第三点，即表演注重规范，其中涉及了昆剧的歌唱问题。自乾隆时代的叶堂开始，唱曲适有口法。从"叶派唱法"到"金派唱法"，再到后来的"俞派唱法"，这一口法得以传承至今。既然是载歌载舞的昆剧艺术，那么除了表情、身段、动作，歌唱也应是其重要的组成部分。昆剧的歌唱并非像弋阳腔一样是无伴奏的徒歌（弋阳腔后台有帮腔），所以从歌唱的角度，除了李晓文章中所提的唱曲规范、口法之外，为昆曲歌唱伴奏的笛乐、曲友或演员演唱时所用的笛色，其实也应是昆剧乾嘉传统不可忽视的组成部分。因此，讨论昆剧乾嘉传统的传承，除了李晓所说的四点之外，恐怕也需要将昆剧的笛子伴奏、笛色传承包括在内。那么，从笛色角度而言，昆剧的"乾嘉传统"是否得到了继承？

　　如前所述，昆剧折子戏的笛色既有稳定的一面，相当一部分折子戏的笛色数百年未变，至今仍用百年前的笛色伴奏、演唱。然而毋庸讳言，也有部分昆剧折子戏的笛色的确已经发生或正在发生变化。如前所述，流传至今、仍见舞台演出的昆剧折子戏中，其笛色基本保持原有形态、没有太多变动的，还是占据了多数。因此，仅从宫谱所标注的笛色和舞台折子戏运用笛色的角度而言，昆剧自乾嘉时期形成的艺术传统，基本上得到了保存与延续，没有太多的改变。举例来说，《西厢记·佳期》从乾隆晚期的《纳书楹曲谱》，到晚清的《遏云阁曲谱》，再到民国时期的《集成曲谱》，乃至二十世纪五十年代出版的《粟庐曲谱》，伴奏和歌唱采用的小工调转正宫调再转凡字调的笛色基本保持不变。

　　不过，这是从最乐观的角度而言。在昆剧歌唱这一环节，有一个非常重要的艺术元素和载体值得关注，这就是为昆剧演唱伴奏的最主要乐器——笛子。从乾嘉时代至晚清、民国的百年间，为昆剧演唱伴奏的笛子，始终都是传统的均孔笛。所以昆曲的歌唱、折子戏笛色的沿袭和留存以及折子戏笛色的演变，都是建立在一支笛子可以转七调的笛子形制与演奏指法、口法基础之上的。如果不将昆笛演绎笛色的因素考虑在内，昆剧的乾嘉传统的表述恐怕不能算是完整意义上的昆剧艺术。昆曲演唱口法的有效传承无疑是昆曲乾嘉传统的重要因素，但并不能因此忽视昆剧的笛色，因为无论怎样规范的昆曲歌唱口法、字与音的讲究，最终都要落实到以昆笛伴奏来演唱这一具体层面。昆剧的歌唱艺术无疑是

昆剧艺术重要的组成部分，但其"艺"是建立在均孔笛这一"器"的基础之上的。换言之，我们现在谈昆剧歌唱的"乾嘉传统"，"艺"自然是核心，同样也应包含作为支撑"艺"的"器"，应当"器""艺"皆论。

而这一认知，如果放在二十世纪五十年代末六十年代初开始的笛子形制变革的背景下，尤其有特殊意义。根据目前所见资料，至少从二十世纪五六十年代开始，从笛色角度而言，昆剧折子戏的审美已经发生了某些变化。① 概而言之，随着二十世纪五十年代传统的均孔笛的退出，十二平均律笛子的普遍使用，笛色未变的多数昆剧折子戏，其伴奏、唱腔、韵致其实已经与传统均孔笛时代的折子戏有了区别。当然，这种区别比较细微，需要仔细体察，才能感受到。而在十二平均律笛熏陶下长大的昆剧演员、笛师和观众对此则茫然无感，因为他们没有经历过真正的均孔笛伴奏时代，无从比较。也就是说，传统均孔笛的退出，十二平均律笛成为昆剧伴奏主要乐器，还是在一定程度上影响到了传统昆剧的艺术风貌与传承。

当代的昆剧折子戏表演，是否继承了折子戏最为兴盛的乾嘉时期的传统？对这个问题，乐观者有之，悲观者亦不乏。按照李晓的观点，今天的昆剧艺术直接继承的是昆剧的乾嘉传统。除了以昆剧身段谱作为参照，还有传字辈留下的若干教学录像资料可资参考。更重要的是，有传字辈悉心培养的弟子们的舞台演绎可做证明。传字辈艺人的表演因为传承有序，在他们身上的确延续着昆剧的乾嘉传统。但传字辈艺人在多大程度上体现或接近乾嘉传统？在多大程度上传承了乾嘉时代昆剧的传统？都不是容易确定和量化的问题。因为昆剧不像近代诞生的京剧，赶上了中国现代唱片业发展的黄金时期，留下了大量可以作为范本的唱片资料，比如余叔岩的十八张半唱片，是公认的京剧老生演唱的典范；还有若干二十世纪中叶前后陆续拍摄的影音资料。相形之下，昆剧表演、演唱，虽然留下了一定的文献资料，但还远远达不到京剧的规模。从演出形态（折子戏为主）、独立成班跑江湖、表演的规范、艺术传承延续等方面而言，传字辈艺人确实在一定程度上承继了昆剧的乾嘉传统。②

① 有关昆笛改革的细节，详见本书第二章。

② 参见李晓《昆剧表演艺术的"乾嘉传统"及其传承》，《艺术百家》，1997年第4期。

更确切地说，"我们目前看到的昆剧，实应归属于近代昆剧的范畴。早期的昆剧艺术面貌并不完全是这种样式。近代昆剧的艺术特色，绝大部分是继承乾嘉时期的"①。因此，今天的昆剧艺术表演体系与传统在一定程度上说是乾嘉传统的传承，但更准确地说，是对昆剧晚清传统的继承。

相对于表演上的某些不确定性，以笛色角度来审视昆剧折子戏的传承、演变，同样从一个方面可以证明，昆剧折子戏的传承还是在一定程度上保留了清末以来的传统，有些甚至可以上溯到乾嘉时代。而笛色稳定则从伴奏的角度保证了昆剧折子戏音乐的一脉相承。王骥德云"世之声腔，凡三十年一变"②，昆剧声腔历经明中后期的变化，发展到乾嘉时代，音乐已经趋于稳定。从演出形态而言，此时折子戏成为主要的演出与流传形式。此时的昆剧在演唱方式、演出规范、审美形态与音乐体制等方面，已达到高度成熟的状态。从这点而言，笛色的稳定，也应该成为昆剧折子戏继承乾嘉传统的有机组成部分。

当代昆剧折子戏笛色的基本稳定，在理论上，应该是昆剧乾嘉传统的有机组成部分和重要保证。但并不意味着今天舞台上演出的昆剧折子戏，在音乐上百分百地继承了乾嘉传统。从绝对意义上讲，世易时移，再忠实的艺术继承，随着时代的发展、环境的改变，也或多或少会发生某些变化。但这里要说的重点并不是这种自然的、无法避免的变化，而是强调，从笛色角度而言，由于二十世纪五十年代笛子形制改变，十二平均律笛引入昆剧伴奏，使昆剧演唱、伴奏有了不同以往的变化。

从笛色看，当代的昆剧折子戏多数仍采用原有传统宫谱的笛色，但伴奏所用的笛子却从二十世纪五十年代开始发生了重大的变化。乾嘉以来一直使用的均孔笛被十二平均律笛子取代。这是在昆剧史上一个重要的转折。反映在伴奏上，如本书第二章中所述，就是原本的均孔笛一笛可以翻七调（即上、尺、工、凡、六、五、乙），即昆剧唱腔中曲牌调性不管怎样变化，基本上都可以用一支笛子来完成伴奏。百余年间，无论民间与宫廷、南方与北地，昆剧折子戏的伴奏一直采用这种均孔笛，

① 陆萼庭《昆剧演出史稿》，上海教育出版社，2006 年，第 165 页。

② 王骥德《曲律》，《中国古典戏曲论著集成》第四集，中国戏剧出版社，1959 年，第 117 页。

"一笛多腔"的伴奏方式，对昆剧演唱及音乐风格的形成起到了重要的作用。而西乐体制下的十二平均律笛子，律制、形制都不同于传统的均孔笛。这种笛子的出现和普遍使用，改变了昆剧的伴奏形式，笛师往往要带几支笛子（这正如现在京剧琴师也带几把胡琴一样），以应付不同调高的曲子。

如本书第二章所述，十二平均律笛取代传统的均孔笛成为昆剧的伴奏乐器，从表面上看，似乎影响不大。笛色还是那个笛色，折子戏仍然是这出折子戏，但实际上昆曲音乐的独特韵味就在看似简单的笛子转换时暗中流转，发生了某些变化。换言之，用十二平均律笛子所吹出的昆曲，按照西乐的标准，比之传统均孔笛，每一个音符都是准确的，但却不容易传递出使用均孔笛吹奏昆曲曲牌时的那份独有的韵致与风神，这并非吹毛求疵。笔者采访过的一位位年轻笛师，分别用均孔笛和非均孔笛吹同一支曲牌，其中有常见的《牡丹亭·游园》【皂罗袍】和《玉簪记·琴挑》首支【懒画眉】。年轻的笛师告诉笔者，她能切身感受到均孔笛吹奏起来的要更柔一些，感觉上也更对味。

以均孔笛的传统指法，每升一调，筒音（笛的六个吹孔全按的发音）其实是降一调的，但这种情况在十二平均律笛中并不存在。因此就会出现这样的情况：同样唱一出折子戏，比如《长生殿·弹词》这出老生戏，包括【一枝花】【九转货郎儿】【二转】【三转】【四转】【五转】【六转】【七转】【九转】【尾声】十支曲牌①。虽然这是一出经典的折子戏，但现在舞台上反倒较少见到完整一出的表演，其中一个很重要的原因就是，这出戏太考验演员的唱功。十支（原本十二支，已经删掉其中两支）徐疾各异、高低不等的曲牌由一个演员演唱，难度未免太大。不过除此之外，还有一个一般不为人注意的原因，就是现在这出戏的演唱基本都是用十二平均律笛伴奏，其中几支曲牌（如【五转】【七转】等）的高音部分往往很难唱上去，老生演员不得不用假嗓。处理得好的听不太出来用了假嗓，但假嗓运用、处理得不太高明的，就容易失却老生家门（行当）的本色与韵味。现在唱《弹词》时，演员（包括曲友）很多要降调唱，可是降调演唱，低音部分又可能下不来，成了

① 【一转】后的【梁州第七】和【七转】后的【八转】舞台演出如今已经不唱，桌台清曲偶尔还有全唱的。

所谓的高不成低不就，更遑论韵味。这是导致很多昆剧老生演员视《弹词》为畏途的背后原因。2017 年，某昆剧院团的老生演员在某高校举办的一次昆剧讲座中示范演唱《弹词》【二转】，唱至该支曲牌高音部分时，这位演员用了明显的假嗓。而听讲座的人中有戏迷直接评论："这一点都没有老生的味儿！"那么问题就来了，为什么老辈的昆剧演员如陶小庭、京剧演员谭富英等，可以直接用本调演唱《弹词》，甚至连【八转】都能一气唱下来而不需降调？只是因为他们天赋异禀，老天爷赏饭吃，嗓子怎么用怎么行？除了用嗓方面的技巧外，其实还有一个非常重要的原因，他们演唱伴奏用的是均孔笛。以均孔笛伴奏这出《弹词》，最高音部分其实反倒是降调，唱者至此比较容易将高音唱上去，也容易唱出韵味。笔者分别以均孔笛和非均孔笛伴奏分别拍习《弹词》时，这种切身体会尤其深刻。

昆剧人、曲友、热爱昆剧的人，以及研究昆剧的学者，许多都心心念念期待昆剧大厦的重构，祈愿昆曲的复苏，祈盼昆剧艺术能"回到乾嘉去"[1]。但以目前情况看，昆剧剧目失传太多，年轻演员会演的戏少得可怜，许多只会几出、十几出戏，这样的剧目传承，如何能回到几百出折子戏上演的乾嘉时代？而从昆剧伴奏角度而言，昆剧也是回不到乾嘉时代的，连回到晚清时代都有相当的难度。原因很简单，以十二平均律的笛子去吹奏均孔笛时代创作出的昆剧音乐，其技法、风格、韵味也必然有所变化。而今已然大势所趋，昆剧人、观众都无法选择。从表演艺术角度而言，从昆剧艺人的代代传承中，乾嘉传统虽仍会有衰减甚至变形，但大致而言，可以在一定程度上维系乾嘉表演传统的延续与传承。可惜的是，最讲究一脉承继、谨守规范的昆剧，主动也罢，被动也好，最终选择的还是有悖于传统的非均孔笛，传统均孔笛使用与传承出现断层。希冀昆剧回归乾嘉传统，从表演规范、歌唱口法等方面，的确是值得提倡的，但从昆笛角度考察，乾嘉传统回归的可能性当然存在，但注定不可能圆满。作为一个艺术追求上的极致目标，作为文化遗产传承的最高追求，提倡乾嘉传统的确是非常有必要的。但从实际操作层面，昆剧要想全方位地、真正地回归乾嘉传统，更多是一个美好的梦想。

① 王宁《昆剧折子戏研究》，黄山书社，2013 年，第 215 页。

第二节　清中叶至二十世纪中叶昆剧笛色变迁考察

如本章第一节所述，昆剧折子戏采用的笛色从整体而言是稳定的，然而百余年来的折子戏，其中还是有一部分的笛色随着时间的推移，逐渐发生了演变。相对于多数笛色稳定的折子戏，那些所用笛色发生变更的折子戏或许更值得去关注、考察与研究。换言之，昆剧的确是定调、定腔、定谱，严守规范的艺术，但这并不意味着昆剧一成不变。实际上，清中叶、民国以来，昆剧折子戏在曲牌、乐谱、家门（行当）、服装、化妆、表演等方面，都发生了一定的变化①，笛色的变化其实也是其中之一。只不过笛色的变化不像服装、化妆、表演等方面那样直观、肉眼可见。本章主要通过对附表一所列昆剧折子戏笛色的考察，追寻其笛色逐步变迁的脚步，分析笛色演变背后的原因，以及这种笛色演变给折子戏带来的审美等方面的变化，无疑是饶有意趣的。

笔者认为，从清中叶至二十世纪的百余年间，昆剧折子戏笛色的演变从时间上大致可以分为以下三种情况：

第一种情况，是同一出折子戏笛色演变的时间历经百年以上，前后传承有序，脉络清晰，主要以纳书楹三谱②为代表。如前所述，自乾隆时期叶堂纳书楹三谱开始，昆剧宫谱始有笛色标注。虽然只有四十余出折子戏标注有笛色，但恰恰表明此前这些折子戏采用的笛色是不一样的，至少在叶堂所处的乾隆后期采用的笛色已发生了改变③。为此，叶堂特意在谱中进行了标注。这样说起来，昆剧折子戏所用笛色的变更至迟在乾隆时期已经出现，并且这种演变的步伐并未停止，有些折子戏采用的笛色从乾隆晚期到二十世纪中叶，百余年间一直在变化。这其中有些折子戏今天已经失传，有些却一直保留下来并不断演出。将《纳书楹曲谱》和《纳书楹玉茗堂四梦全谱》四十余出折子戏④所用笛色与晚清

① 参见陆萼庭《昆剧演出史稿》（上海教育出版社，2006 年）第四章《折子戏的光芒》中的相关论述。

② 即《纳书楹西厢记全谱》《纳书楹曲谱》《纳书楹玉茗堂四梦全谱》。

③ 参见本书第三章第一节的论述。

④ 此处采用的是上海图书馆、甘肃图书馆所藏笛色标注最多的乾隆版《纳书楹曲谱》。

时期的昆剧宫谱相比，可以发现自乾隆时代到晚清的百年间，昆剧折子戏笛色稳定之中亦有变更的历史轨迹。

这四十余出折子戏中，《太平钱·缀帽》《明珠记·侠隐》《四才子·婉讽》《四才子·索姝》《长生殿·得信》和《千钟禄·归国》已经无法进行比较。在乾隆时代的《纳书楹曲谱》中，这六出折子戏宫谱具备兼存笛色记载，使我们今天仍可窥见当时这六出折子戏大致的音乐状态。然而遗憾的是，晚清以至近代诸多宫谱抄本、印本中，罕见《太平钱·缀帽》《明珠记·侠隐》《四才子·婉讽》《四才子·索姝》这四出戏的收录；《长生殿·得信》《千钟禄·归国》两出，后世宫谱虽有收录，却难觅笛色的记载，也无从进行比较。《纳书楹玉茗堂四梦全谱》所收录十二出有笛色记载的折子戏中，《牡丹亭》的《欢挠》《遇母》和《紫钗记》的《情访》《圆梦》《叹钗》五出折子戏，后世其他宫谱也很少收录。《牡丹亭·冥誓》与后世所流传、上演的《冥誓》并不一样。后世舞台《牡丹亭·幽媾》分《前媾》《后媾》，是将《牡丹亭》原著的第二十八出分开，前半出从【夜行船】到【金莲子】【隔尾】，是为《前媾》；后半出从【朝天懒】到最后，是为《后媾》。舞台版又称《前媾》为《幽媾》，《后媾》也称《冥誓》。而《纳书楹牡丹亭全谱》卷上的《冥誓》，与后世称为《冥誓》的折子戏，名称虽一致，内里实则完全不同，系从《牡丹亭》原著第三十二出改编、演化而来，但后世已不见此版《冥誓》的演出。晚清昆剧艺人殷溎深的《牡丹亭曲谱》中收录了《前媾》《后媾》，但并没有《纳书楹牡丹亭全谱》中的《冥誓》。《纳书楹牡丹亭全谱》中的《幽媾》，其实是后世的《后媾》，而其《冥誓》已不见后续宫谱、舞台流传，因此也无从进行比较。此外，《纳书楹西厢记全谱》是叶堂专为元代王实甫《西厢记》杂剧所订北曲宫谱，流传不广，后世昆剧舞台上常演的《西厢记》折子戏主要来自明代李日华《西厢记》传奇，故此处不进行比较。

　　因此，《纳书楹曲谱》《纳书楹玉茗堂四梦全谱》有笛色标注的折子戏中，十二出笛色是否有变已不能确定。经过仔细甄别①，其余三十二出中有十六出折子戏所用笛色在百余年间发生了或大或小、或多或少的变化。这十六出所用笛色发生演变的折子戏分别是：《琵琶记·吃糠》《雍熙乐府·访普》《幽闺记·拜月（双败）》《西厢记·听琴》《长生殿·密誓》《长生殿·弹词》《长生殿·偷曲》《疗妒羹·题曲》《荆钗记·上路》《荆钗记·回门》《荆钗记·前拆》《浣纱记·采莲》《八义记·观画》《绣襦记·莲花》《夏得海》和《牡丹亭·劝农》。其中，《西厢记·听琴》《长生殿·偷曲》《荆钗记·回门》《荆钗记·前拆》《八义记·观画》《夏得海》六出不在当代有传承的四百一十一出折子戏之列，但作为乾隆版《纳书楹曲谱》中为数不多的标注笛色的剧目，故也一并列出。

　　第二种情况，笛色演变时间没有第一种那么漫长，但也经历了五十年以上的演变过程。这类昆剧折子戏笛色在纳书楹三谱中并未标注，也就是说，其笛色在乾隆时代尚未发生多大变化②，《遏云阁曲谱》初版于光绪十九年（1893），但该谱中有同治九年（1870）遏云阁主人序言，可知同治年间《遏云阁曲谱》应该已经存在③。从《遏云阁曲谱》至民国时期《集成曲谱》《与众曲谱》乃至二十世纪中叶的《粟庐曲谱》宫谱，短则五十年，长则八十年间，部分折子戏笛色逐渐发生了变

　　① 诸如《荆钗记·议亲》《荆钗记·绣房》《荆钗记·回书》《荆钗记·大逼》《白兔记·养子》《金雀记·乔醋》《渔家乐·藏舟》《牡丹亭·闹殇》等；《跃鲤记·看谷》笛色标注部分缺失，无法比较；《邯郸记·死窜》（即《云阳法场》）《纳书楹曲谱》标注"侧调"，在《唐三藏·北饯》标注"尺出六调"，因无法确定究系何笛色，暂无法比较。有些折子戏看似笛色有变，是因所标曲牌略有差异，不算笛色有变。比如《金雀记·乔醋》开头多了一支引子标注凡调，其实其余均同；《牡丹亭·寻梦》，《纳书楹玉茗堂牡丹亭全谱》开头【月儿高】标小工调，而晚清以来诸宫谱均没有【月儿高】，从【懒画眉】开始标六字调，与《纳书楹玉茗堂牡丹亭全谱》一致；《牡丹亭·离魂（闹殇、悼殇）》开头两支引子不标笛色，从【集贤宾】标"六调"，至【红衲袄】转"尺调"，而《集成曲谱》中没有【红衲袄】及其后的曲牌，只是将开头的引子标注了笛色，【集贤宾】仍标"六调"；《幽闺记·驿会》，《纳书楹曲谱》是凡字调（【月儿高】）转正宫调（【销金帐】）再转小工调（【粉孩儿】），《集成曲谱》开头【月儿高】标小工调，至【销金帐】转正宫调，至【思园春】转小工调。《纳书楹曲谱》【月儿高】标凡字调，【销金帐】亦转正宫调，但后面转小工调曲牌是【粉孩儿】。另二种宫谱基本与《集成曲谱》相同，唯小工调曲牌是【粉孩儿】。

　　② 参见本书第三章第一节的论述。

　　③ 参见本书第三章第二节的分析。

化。附表一所列主要包括：《琵琶记·坠马》《琵琶记·关粮》《琵琶记·抢粮》《琵琶记·赏秋》《牡丹亭·学堂》，《长生殿·定情》《长生殿·埋玉》《长生殿·见月》和《四声猿·骂曹》等，都属于这一类。[①] 有些折子戏如《琵琶记·赏荷》《琵琶记·别坟》《琵琶记·廊会》《琵琶记·扫松》《单刀会·训子》《长生殿·哭像》等，因为涉及《天韵社曲谱》的问题，列入下面的第三种笛色演变。

从附表一所列昆剧折子戏所列笛色来看，不同宫谱之间存在差异的折子戏其实还有若干，但是此处没有列入笛色演变范畴之内。像《幽闺记·踏伞》一出，《昆曲大全》《幽闺记曲谱》笛色用凡字调，《集成曲谱》用小工调；《西游记·撇子》一出，《六也曲谱》用小工调，《集成曲谱》尺字调转小工调；《蝴蝶梦·归家》一出，《昆曲大全》用凡字调，《集成曲谱》用六字调；《红梨记·赶车》一出，《六也曲谱》用小工调，《集成曲谱》用六字调；《永团圆·堂配》一出，《六也曲谱》用尺字调，《集成曲谱》用小工调；《渔家乐·羞父》一出，《六也曲谱》用尺字调，《集成曲谱》用小工调；《铁冠图·探山》一出，《昆曲粹存》用上字调，《集成曲谱》用尺字调，等等。这些折子戏，同一出所用笛色的确有差异，但不能算作笛色的演变，因为这种演变是需要有前后比较明确的时间轨迹的，一出折子戏，乾隆、嘉庆时代是什么笛色，到晚清、民国时期又变成什么笛色，才是有迹可循的笛色演变。而《六也曲谱》《昆曲粹存》《昆曲大全》《集成曲谱》以及殷溎深系列谱等宫谱，出版年代前后相差只有二十几年左右，时间上相对比较接近。[②]《与众曲谱》虽然是1940年出版，但其笛色处理与1925年出版的《集成曲谱》基本相同。与上述两种少则五十年、多则百余年的笛色演变相比，与其说是演变，不如说是不同版本。故而这类虽是同一折笛色有异，但应当是同一折戏在宫调允许范围内的不同笛色处理，从严格意义上讲，不能算是历时的笛色演变。

第三种情况比较特别，是与无锡天韵社的请宫谱《天韵社曲谱》相关的笛色演变。单纯从出版年代看，这部1921年出版的油印本宫谱

① 像《幽闺记·拜月》《琵琶记·吃糠》《牡丹亭·劝农》《疗妒羹·题曲》《长生殿·密誓》《长生殿·弹词》等已在上面第一种情况中涉及，此处不重复列出。

② 参看本书第三章中昆剧宫谱的介绍部分。

其实并不算早，似乎也应归入上面第二种同出折子戏笛色的不同处理。不过，《天韵社曲谱》和其他同时代先后出版的众多宫谱不太相同，有其特殊性。这部由晚清曲家吴曾祺（字畹卿，1847—1927）传谱、杨荫浏校录的宫谱有其独特的传承系统。"据俞平伯先生推想，此谱并非根据《纳书楹》等任何通行曲谱而成。其采取之始，或许尚在《纳书楹》未有之先，其采收成书，盖在《纳书楹》既成之后，殆与《纳书楹》同源而异致，故曲中有异于《纳书楹》，而上与古谱相近者；有近于《纳书楹》，而又与其他谱不同者；有异于《纳书楹》，而与晚近各谱相近者。惟其独立成书，与他谱不相为谋。斯昆曲考证家，除《纳书楹》之外，可以多一些比较之材料"。① 也就是说，这部《天韵社曲谱》中存在着与《纳书楹曲谱》时代相近甚至更古老的宫谱，非常值得我们珍视。

这部《天韵社曲谱》六卷共收录一百二十出折子戏，其中相当一部分所用笛色与其他通行宫谱的笛色是相同或相近的。但也有若干笛色相异的折子戏，附表一收录的包括：《琵琶记·辞朝》《琵琶记·描容》《琵琶记·别坟》《琵琶记·廊会》《琵琶记·扫松》《单刀会·训子》《风云会·访普》《连环计·问探》《玉簪记·问病》《玉簪记·偷诗》《寻亲记·茶访（茶坊）》《水浒记·刘唐》《水浒记·活捉》《狮吼记·梳妆》《红梨记·访素》《红梨记·花婆》《醉菩提·当酒》《艳云亭·点香》《吉庆图·扯本》《白罗衫·看状》《长生殿·哭像》《雷峰塔·水斗》《雷峰塔·断桥》《烂柯山·痴梦》《吟风阁·罢宴》《拾金》等二十几出的笛色与其他通行宫谱处理不同。从渊源来看，《天韵社曲谱》中部分折子戏所用笛色来源甚久；但从出版年代而言，《天韵社曲谱》的出版年代已入民国时期。如此反差，使这部宫谱在考察百年折子戏的笛色演变中占据了一个非常特殊的坐标，故单列于此。

以上三类历时形态的昆剧折子戏笛色演变如果从演变方式上看，主要包括以下三种情况。第一种情况，是所用笛色演变力度大，同一出折子戏，最初宫谱所用笛色与其后宫谱笛色完全不同或差别非常大，如

① 杨荫浏《〈天韵社曲谱〉述评》，原载 1937 年 1 月 1 日《锡报》元旦增刊《昆曲特刊》，转引自［清］吴曾祺传谱、杨荫浏校录《天韵社曲谱》下册，上海辞书出版社，2017年，第 1258 – 1259 页。

《荆钗记·前拆》《牡丹亭·劝农》《长生殿·弹词》《长生殿·见月》《琵琶记·关粮》《琵琶记·抢粮》《琵琶记·赏秋》等，《天韵社曲谱》中部分折子戏笛色的变化大致也属于这一类，像《琵琶记·辞朝》《琵琶记·廊会》《琵琶记·别坟》《琵琶记·扫松》《单刀会·训子》《风云会·访普》《玉簪记·问病》《玉簪记·偷诗》《寻亲记·茶访》《水浒记·刘唐》《红梨记·访素》《红梨记·花婆》《醉菩提·当酒》《吉庆图·扯本》《长生殿·哭像》《长生殿·见月》《雷峰塔·断桥》《烂柯山·痴梦》《吟风阁·罢宴》《拾金》，等等。第二种情况，是同一出折子戏的曲牌、词曲文本前后出入较大，相应地，该出戏所用笛色也就有了较大变化，像《荆钗记·回门》就属于此类。第三种情况，笛色演变方式主要体现在同一支曲牌是否转调、转什么调上，像《荆钗记·上路》《唐三藏·北饯》《琵琶记·吃糠》《琵琶记·描容》《绣襦记·莲花》《连环计·问探》《水浒记·活捉》《雷峰塔·水斗》《西厢记·听琴》《浣纱记·采莲》《玉簪记·偷诗》《疗妒羹·题曲》《白罗衫·看状》《夏得海》《长生殿·定情》《长生殿·偷曲》《长生殿·密誓》《长生殿·埋玉》《牡丹亭·学堂》《四声猿·骂曹》等。

限于篇幅，本书不能对上述各类笛色发生演变的每出昆剧折子戏逐一分析，只选取其中几出作为代表，梳理其笛色演变的时间轨迹和演变方式。① 随之而来的问题就是，这些折子戏的笛色具体是如何演变的，为什么会发生这样的演变？演变之前与演变之后，又有哪些不同？要回答这些问题，必须回到笛色本身。而与笛色紧密相连的，就是宫调。因此，追踪传统昆剧折子戏笛色演变的具体进程和方式，需要从昆剧宫调与笛色的关系入手。宫调对于传奇创作具有重要的价值，因为作家制曲，必须依据设定的剧情，选择合适宫调所属的合适曲牌、套数，以此来展开全剧情节，传情达意，抒写理想与抱负。而曲师谱曲安腔，也必须参照宫调与笛色。同样的道理，一出折子戏所用笛色的演变，也应在宫调允许的范围之内进行，不能任意妄为。一出折子戏在演变中，戏剧情境如果发生了变化，曲牌宫调进行了调整，那么所用笛色就可能发生相应的变更。

以《荆钗记·回门》为例。这出折子戏的曲牌，在清宫谱《纳书

① 尤其是从清中叶以来历经百年嬗变的折子戏，以下所选主要是这类。

楹曲谱》中和后续晚出的清宫、戏宫兼具的《集成曲谱》中差异较大，《纳书楹曲谱》中的《回门》共有八支曲牌，分别是：南南吕宫集曲【宜春令】【前腔】【前腔】—南黄钟过曲【降黄龙】【前腔】【黄龙滚】【前腔】【尾声】。《集成曲谱》所收《回门》共十一支曲牌，分别是：南黄钟【疏影】【降黄龙】【前腔】【前腔】【前腔】【黄龙滚】【前腔】【尾声】—南南吕宫【临江仙】【前腔】【哭相思】。二者对比，并不仅仅是《集成曲谱》多出三支曲牌的不同，因为《集成曲谱》所收《回门》曲词基本与《荆钗记》原剧文本一致，而《纳书楹曲谱》中《回门》的曲词则多有变化。《纳书楹曲谱》所收《回门》中的头三支【宜春令】，是原剧文本和《集成曲谱》中都没有的曲牌。原剧文本中四支的【降黄龙】，《纳书楹曲谱》删掉其中的第二支和第三支，《集成曲谱》则悉数保留。原剧文本中的【临江仙】【前腔】【哭相思】，在《纳书楹曲谱》中没有出现，在《集成曲谱》中予以保留。另外，《集成曲谱》还在开头加了一支原剧文本没有的南黄钟引子【疏影】。

从宫调套数来看，《纳书楹曲谱》所收《回门》头三支【宜春令】，系南南吕宫孤牌连用，与南黄钟宫【降黄龙】【黄龙滚】①短套组成的一个复套。【宜春令】徐迂沉静，结音为 6。②【降黄龙】【黄龙滚】曲调柔和婉转，结音为 2。整套较适合自述心情、倾诉衷肠。《集成曲谱》所收《回门》，则是由南黄钟宫【降黄龙】【黄龙滚】短套加上南南吕宫两支【临江仙】和【哭相思】组成，也是一个复套。【临江仙】本是引子，此处用作过曲。【哭相思】也系引子，此处用在该全出戏最后，代替尾声。吴梅《顾曲麈谈》、陈栩《学曲例言》认为南吕宫用凡字调、六字调和上字调，王季烈《螾庐曲谈》认为用凡字调。黄钟宫笛色，吴梅《顾曲麈谈》、陈栩《学曲例言》、许之衡《曲律易知》、王季烈《螾庐曲谈》都认为用六字调或凡字调，但小工调其实也是黄钟宫使用的笛色之一③。《纳书楹曲谱》所收《回门》，在首支南吕宫曲牌

　　① 应是【黄龙衮】，二宫谱文本均为【黄龙滚】。

　　② 本章及第五章中宫调套数、曲牌结音（落音），一方面是向昆剧院团与曲社笛师请教，另一方面也适当参考王守泰《昆曲曲牌及套数范例集》（南套，上海文艺出版社，1994年；北套，学林出版社，1997年。），以下不再一一注明。

　　③ 如《牡丹亭·惊梦》中黄钟宫【出队子】【画眉序】，《牧羊记·望乡》中黄钟宫【画眉序】【前腔】等，均用小工调笛色。

【宜春令】处采用"凡字调"笛色，至黄钟宫曲牌【降黄龙】转"小工调"，正符合该出的宫调、套数与曲情。《回门》一出，前面主要是王十朋的岳父母所唱，邀请女婿一家来暂住，末行、老旦唱居多，采用凡字调。从【降黄龙】始，王十朋与钱玉莲的叙情、别离笔墨增多，转而采用细腻委婉而动听的小工调笛色表现生旦的情感，是十分合适的。《集成曲谱》因为曲牌宫调、套数曲情的变化，从头至尾都采用凡字调。从笛色看，仍然是符合南吕宫和黄钟宫的宫调的，但相比起来，没有《纳书楹曲谱》的笛色安排更符合这出戏的曲情。只可惜这出折子戏现在舞台上没有保留下来，在笔者看来，还是《纳书楹曲谱》的笛色安排更合理。可见，《纳书楹曲谱》时代一些折子戏采用的笛色，后世宫谱的改动有时也不一定更符合戏剧情境。换言之，变是变了，却不见得每一次都变得更适合。

像《荆钗记·回门》这样前后词曲出入较大，戏剧情境有变，宫调曲牌亦变，因而所用笛色亦随之演变的情况，是比较容易理解的。宫调变化，曲牌变换，相应采用的笛色也就可能发生变化，此所谓移宫换调。不过，对于更多的折子戏而言，有些折子戏曲词变化不大，只是在曲牌上和早期相比，有增加或减少的情况，并不影响折子戏整体所用曲牌套数；还有些曲牌一支未变，宫调套数依旧，所用笛色也可能发生变化。以宫调理论观照昆剧折子戏所用的笛色演变，可以会发现，在传统曲学范畴内，宫调对折子戏笛色及其演变，其实起到了非常重要的作用。它与戏剧情境、家门（行当）等因素结合，共同影响着昆剧折子戏笛色的确定与演变。

比如《纳书楹曲谱》补遗卷一中收录的《荆钗记·前拆》，包括九支南曲曲牌：南仙吕宫【二犯傍妆台】【不是路】【前腔】【掉角儿】【尾声】—南仙吕入双调【步步娇】【江儿水】【川拨棹】【尾声】。这个复套中，仙吕宫套乐曲和顺古朴，结音为6，仙吕入双调套则宛转舒缓，结音也以6为主，都适合抒情、倾诉衷肠。南仙吕宫所用笛色，吴梅《顾曲麈谈》、陈栩《学曲例言》认为仙吕宫用凡字调，许之衡《曲律易知》南曲仙吕宫注明用小工调或尺字调，王季烈《螾庐曲谈》则认为仙吕宫用小工调、尺字调。仙吕入双调所用笛色基本与仙吕宫相同。《纳书楹曲谱》的《前拆》所用笛色为：【二犯傍妆台】标注小工调，【不是路】转六字调，至【步步娇】再转尺字调。

后续曲谱中，殷溎深原谱、张余荪校缮的戏宫谱《荆钗记曲谱》（1924年上海朝记书庄石印本，四卷八册）多达五十五出，不过多数未标笛色，其中收录的《荆钗记·前拆》也不例外。而1925年出版《集成曲谱》声集卷二所收《前拆》的笛色，首标尺字调（在【二犯傍妆台】前多一支引子【女临江】①），至【赚】转正宫调，至【皂角儿】（即【掉角儿】）转小工调，笛色与《纳书楹曲谱》完全不同。为什么会有如此的笛色变化？首先，【二犯傍妆台】的笛色作为南仙吕宫曲牌，可以用小工调，也可以用尺字调。《集成曲谱》此处将笛色降一调，并不违反宫调对应的笛色。问题是为什么要改为尺字调？不妨看这支【二犯傍妆台】的曲词原文：

> 意悬悬，倚门终日，望得眼儿穿。自他去京历鏖战，杳无一纸信音传。多应他在京得中选，因此上无暇修书返故园。他既登金榜，怎不锦旋，越教娘心下转萦牵。②

这支曲牌描述了王十朋的母亲盼望儿子归家，儿媳钱玉莲从旁劝慰的场景。王十朋母亲因久无儿子音信而担心焦虑，所用笛色由小工调降一调为尺字调，曲情上感觉更低沉了一些，更适宜表现王十朋母亲此时的心情。接下来，报信人登场唱【不是路】。【不是路】，即【赚】。《纳书楹曲谱》在【不是路】转为六字调，《集成曲谱》即书为【赚】，笛色变成了正宫调。这支曲牌并不入此仙吕宫套数，笛色上用正宫调和六字调皆可。后面部分，《纳书楹曲谱》自【步步娇】转尺字调，而《集成曲谱》则在更靠前的曲牌【皂角儿】③ 转调为小工调，其后的【步步娇】则不再转调，仍采用小工调。【步步娇】表现钱玉莲继母听到女婿要休弃女儿，恼怒不已。而【皂角儿】描述的却是之前王十朋母亲与钱玉莲获知王十朋中状元后的欣喜之情。这两处都是此折戏情感上的转折之处。只不过《纳书楹曲谱》选的是悲的转折点，而《集成曲谱》选择的是喜的转折点。【步步娇】本来多用小工调，《纳书楹曲

① 实际是【临江仙】。

② 出自《荆钗记》第二十出《获报》，中华书局，1959年，第58－59页。《前拆》为舞台版名。

③ 《纳书楹曲谱》标为【掉角儿】，曲词无变化。

谱》降调以表现钱母的悲痛之情；【皂角儿】曲牌本来多用凡字调，而《集成曲谱》此处则采用亮丽的小工调，为的是表现婆媳听闻喜讯的欢悦。但两支曲牌笛色的应用，又都在仙吕宫宫调所对应的笛色范围之内。由此可见，在宫调允许的范围内，同一出昆剧折子戏，后世有可能根据对剧情、曲词的细微体察与理解，在笛色上进行调整，以达到更好的演唱或舞台演绎效果。可惜的是，《荆钗记·前拆》如今已绝迹于舞台，桌台清曲中亦罕见。

相比于前两出戏，《长生殿·密誓》是保留至今的一出经典折子戏。整出戏是由南越调引子【浪淘沙】、集曲【山桃红】、南商调【二郎神】套和单支南越调集曲【山桃红】组成的复套。集曲【山桃红】为织女、牛郎所唱，全曲欢悦明畅，结音为3。而【二郎神】套深沉宛转，气氛温馨雅静，结音为6。越调所用笛色，《顾曲麈谈》《学曲例言》认为用六字调、上字调，《顾曲麈谈》又云小工调亦可。《蟫庐曲谈》则认为是六字调或凡字调，南曲多用小工调。《曲律易知》认为北曲和《顾曲麈谈》一致，南曲是小工调或凡字调。商调笛色，《顾曲麈谈》和《学曲例言》认为是六字调和上字调，《曲律易知》认为北曲用六字调或上字调，南曲用六字调或凡字调。《蟫庐曲谈》则谓六字调、凡字调、小工调皆可。梳理《纳书楹曲谱》至晚清诸宫谱，《密誓》的笛色其实还是发生了细微的变更。

最早的《纳书楹曲谱》所收《密誓》，【浪淘沙】【山桃红】两支越调曲牌用小工调，商调【二郎神】套转六字调。至晚清戏宫谱《遏云阁曲谱》中，与《纳书楹曲谱》的《密誓》略有不同，分《鹊桥》和《密誓》两折。《鹊桥》包括【浪淘沙】【山桃红】，从【二郎神】开始到最后的【山桃红】为《密誓》，这两折相加，其实就是《纳书楹曲谱》完整的《密誓》。【浪淘沙】【山桃红】笛色为凡字调，至【二郎神】转为六字调，至最后单支曲牌【山桃红】转为凡字调。可见，相较于乾隆时期，晚清《密誓》笛色变化在两处，一处是开头的南越调引子和单支集曲的笛色由小工调上升一调，成为凡字调；另一处是最后一支【山桃红】，《纳书楹曲谱》没有转调，而《遏云阁曲谱》又回到凡字调。中间的主曲【二郎神】笛色，二谱一致。至民国时期，《集成曲谱》中的《密誓》，【浪淘沙】用凡字调，【山桃红】转小工调，【二郎神】转六字调，最后的【山桃红】转小工调，与晚清时代的宫谱

相比，《集成曲谱》笛色转调变多。开头的引子【浪淘沙】笛色和《遏云阁曲谱》一致，都是作北曲唱，用凡字调。次支的【山桃红】又遵循了《纳书楹曲谱》的做法，转小工调。《纳书楹曲谱》以来的百余年，《密誓》笛色发生变化的主要是开头和结尾。

此出最主要的由唐明皇和杨贵妃所唱的主套，即南商调【二郎神】套，各曲牌、曲词所表达的情绪自始至终没有大的波动，笛色一直保持不变。采用这样的笛色，适宜演员在舞台上表现李、杨二人从始至终水乳交融的情感、温馨静谧的氛围。尤其后面就是惊心动魄的《惊变》，在此出演出海誓山盟的浓情蜜意，也为后面的骤变做好了铺垫。

《疗妒羹·题曲》流传至今，既是舞台上经常可见演出的一出昆剧经典折子戏，也是曲友乐于拍习的闺门旦曲目之一。《纳书楹曲谱》续集卷三收录的《疗妒羹·题曲》包括九支曲牌：仙吕宫【桂枝香】【前腔】【前腔】【前腔】【前腔】【前腔】【长拍】【短拍】【尾声】。至晚清戏宫谱《遏云阁曲谱》中，《题曲》的曲牌变成了六支，包括：【桂枝香】【前腔】【前腔】【长拍】【短拍】【尾声】，有三支【桂枝香】被删掉。这一做法在后来的戏宫谱《六也曲谱》《集成曲谱》等宫谱中被沿袭。五十年代后通行的戏宫谱《粟庐曲谱》《振飞曲谱》等中的《题曲》也都采用六支曲牌的演法、唱法，于今已经成为舞台表演和桌台清曲的标准样式。

《疗妒羹·题曲》仙吕宫套开头曲牌【桂枝香】不入仙吕宫套曲，作为常用南曲孤牌连用，组成自套。"凡用此调二支或四支后，便可用长、短拍，文字最为紧凑"[1]，《题曲》一折恰恰采用的是这一曲牌组合方式。【桂枝香】是很适合抒情的曲牌，宜于表达内心情思，结音为6。而【长拍】【短拍】简套，冲淡幽静，适合抒情，表达愁思，结音为1。《题曲》套数的运用与其内容非常契合。如前所述，南仙吕宫所用笛色，吴梅、陈栩书中仙吕宫用凡字调，许之衡书和王季烈认为仙吕宫用小工调、尺字调。在《纳书楹曲谱》笛色标注最全的刻本[2]中，《题曲》从首支开始，连续六支【桂枝香】，笛色为尺字调；至首支【长拍】，转调为六字调。到了晚清时期，戏宫谱《遏云阁曲谱》下函十二册中

① 吴梅《南北词简谱》（下），河北教育出版社，2002年，第355－356页。
② 参看本书第三章中有关《纳书楹曲谱》不同刻本笛色标注差异的分析、论述。

所收《题曲》笛色有了变化，是小工调转凡字调。再后的戏宫谱《六也曲谱》的元集六册、《集成曲谱》的振集卷六中，《题曲》的笛色又变成了小工调转尺字调（或小工调）。后三种宫谱所标注的《题曲》笛色，《遏云阁曲谱》采用的小工调转凡字调笛色较为流行，二十世纪中叶以后通行的戏宫谱《粟庐曲谱》《振飞曲谱》中《题曲》所用笛色，就是首支【桂枝香】开始采用小工调，至【长拍】转为凡字调。

《纳书楹曲谱》所收《疗妒羹·题曲》采用的笛色与后世有着很大的不同，【桂枝香】采用尺字调，而自《遏云阁曲谱》起，此曲牌笛色变为了小工调，单纯从宫调来看，两种笛色都没有什么不妥，但如果考虑到这是一出闺门旦应工的折子戏，小工调相对更为适合一些。而到后面的【长拍】转为六字调，叶堂在此处的天头批语中进行了说明，他认为"长、短拍及【尾声】，搬演家所歌宫调太高，殊无韵致"①。《纳书楹曲谱》此处给【长拍】的定调，如果按照叶堂的解释，说明在乾隆时期，《题曲》唱到【长拍】时的笛色，会比六字调还要高，有可能用到正宫调。叶堂特意将其时流行的【长拍】的笛色降低，为的是使这出折子戏的演唱上"绵邈轻微"，更富韵致，以区别于其时的"俗工"。《遏云阁曲谱》《六也曲谱》《集成曲谱》等戏宫谱和清宫谱纳谱的做法一致，但降调的幅度却有不同，遏云阁只降一个调到凡字调，而《六也曲谱》《集成曲谱》则降到了小工调乃至尺字调，【长拍】的笛色变成了小工调或尺字调。这与《纳书楹曲谱》时代【长拍】的笛色已经相去甚远。从宫调来看，晚清以降的几种宫谱所用笛色，其实更符合诸曲家对仙吕宫笛色的观点。但是《六也曲谱》《集成曲谱》的降调，【桂枝香】到【长拍】变成了降调或不变调（始终是小工调），和《纳书楹曲谱》中《题曲》从低到高的笛色处理正好相反。而《遏云阁曲谱》的笛色选择，【长拍】用凡字调，既与《纳书楹曲谱》由低到高的笛色取向相吻合，又避免了转调过高而可能带来的笛色上的问题。《集成曲谱》此出开头用小工调，至【长拍】笛色，选择尺字调或小工调。如果是小工调，那么就不存在所谓的转调，与此处【长拍】的情绪变化不太吻合；如果用尺字调，情绪转而更加低迷，并且和《题曲》的戏情不甚相合。由此就可以理解《粟庐曲谱》为什么选择的是与《遏

基于曲谱的昆剧笛色演变研究

① ［清］叶堂辑订《纳书楹曲谱》续集卷三，乾隆五十七年（1792）。

云阁曲谱》相同的笛色，从小工调转为凡字调，高翻八度而转调自然不突兀，于《题曲》的曲情也适宜，成为现今《题曲》通行的笛色版本。①

回头审视《题曲》笛色，从乾隆时代的尺字调转六字调，到今日所用的小工调转凡字调，其间经历了晚清、民国的百年演变，最终在二十世纪中叶，通行的笛色被确定下来。从表演角度而言，《题曲》作为抒情性为主的独角戏，并不好演。笔者曾咨询过几位演唱过此出戏的演员和曲友。她们认为，这出闺门旦折子戏整体而言，戏剧性相对平淡，没有《思凡》那样奔放的情感与喜剧性，也缺乏《夜奔》那样跌宕激越的情感，整出戏相对比较"瘟"。可是，乔小青又将自己比拟杜丽娘，希冀也能做得一个牡丹亭梦。而闺门旦唱小工调转凡字调也是最舒服的。如果采用早期的笛色，在表演中就可能出现高亢有余而缺乏应有的韵致，因为这出戏节奏相对比较慢，她们就尝试在舞台表演中加了不少身段，为的是与唱词配合，增加舞台的可看性。

从乾隆时代至晚清、近代，长达百余年之久的笛色发生演变的昆剧折子戏中，最为典型的当属《长生殿·弹词》。② 作为传唱、演出较多，受欢迎程度和知名度都较高的《长生殿》折子戏之一，《弹词》在若干清代和民国的昆剧宫谱刊本和抄本中多有收录。不过，其中有部分宫谱所收《弹词》并未标注笛色。乾隆十一年（1746）完成的《九宫大成南北词宫谱》，乾隆五十四年（1789）刊刻、冯起凤定谱的《长生殿曲谱》，两部清宫谱中所收《弹词》均未标注笛色。再后，清末笛师殷溎深原谱、张余苏校缮的戏宫谱《长生殿曲谱》③ 是最完善的《长生殿》梨园谱，可惜该本中的《弹词》一折仍未标注笛色。④

目前所见最早标注《弹词》笛色的宫谱，是乾隆五十七年（1792）

① 以上部分的分析、论证，部分已经以论文形式发表，见笔者拙文《〈纳书楹曲谱〉笛色的百年变迁》，《文化遗产》，2021 年第 3 期。

② 以下部分在笔者拙文《〈男弹〉的百年承袭与流变》（《戏剧艺术》，2016 年第 4 期）一文中已有所论证，此进一步深入探讨。

③ ［清］殷溎深原谱、张余苏校缮《长生殿曲谱》，上海朝记书庄，1924 年。

④ 清抄本《长生殿曲谱》、清谦受益斋抄本《谦受益斋曲谱》子集下、旧抄本《曲谱汇集》等所收《弹词》亦未标笛色，参见傅惜华《傅惜华藏古典戏曲曲谱身段谱丛刊》第 13、44 册，学苑出版社，2010 年。国家图书馆藏道光年间《钞本昆曲工尺谱》等，亦未标注笛色。

清宫谱《纳书楹曲谱》正集卷四中收录的《弹词》。该谱在《弹词》的首支曲牌并未标注笛色，但在【七转】曲牌上方的天头部分标注"尺调"。刊印虽晚，但渊源古老的清宫谱《天韵社曲谱》卷一所收《弹词》笛色是小工调转尺字调。清同治四年（1865）戏宫谱《时剧集锦》抄本卷一所收录《弹词》，是目前所见较早的全面标注《弹词》笛色的宫谱。【一枝花】至【六转】的笛色为小工调，【七转】至【煞尾】笛色是尺字调。稍后刊刻于光绪十九年（1893）的戏宫谱《遏云阁全谱》①上函五卷，首标笛色为尺字调，但【七转】处未标注转调。稍晚一点，光绪二十二年（1896）刊刻的石印本戏宫谱《霓裳文艺全谱》卷一收录《弹词》，【一枝花】至【六转】的笛色为小工调，【七转】至【煞尾】笛色是尺字调。笛色与同治时的《时剧集锦》一致。其他如清李怀邦编清宫谱《苠臣氏雅集》②所收《弹词》首调标小工调，【七转】未标笛色。旧吟香草堂红格稿纸抄本清宫谱《挖雅扬风》在《弹词》首支【一枝花】标"尺调"，不过【七转】处未标转调；旧红格抄本清宫谱《秋生馆曲谱》标注《弹词》笛色是"工调"转"尺调"，即小工调转尺字调；另一旧抄本戏宫谱《昭华琯曲谱》标"尺调"转"上调"③，即尺字调转上字调。

清代升平署也有多个《弹词》清宫谱抄本，但其笛色标注不尽相同，所见主要有三种情况，第一种是小工调转尺字调，第二种是尺字调转上字调，第三种是尺字调转六字调。故宫博物院收藏有八种《弹词》宫谱抄本，其中四种没有标注笛色。在标注笛色的四个《弹词》抄本中，三个抄本标注笛色为小工调转尺字调④，一个标注的是尺字调转六字调⑤。其中，标注尺字调转六字调的《弹词》宫谱，与傅惜华碧蕖馆

① 《遏云阁曲谱》卷首，有同治九年（1870）遏云阁主人序。虽然在同治年间，此谱未有刊刻，但其时的宫谱大致已备，与同治四年（1865）刊刻的《时剧集锦》时代相近。

② 黄仕忠、〔日〕大木康主编《日本东京大学东洋文化研究所双红堂文库藏稀见中国钞本曲本汇刊》第5册，广西师范大学出版社，2013年。

③ 傅惜华《傅惜华藏古典戏曲曲谱身段谱丛刊》第68、69、70、73、74册，学苑出版社，2010年。

④ 分别见故宫博物院编《故宫博物院藏清宫南府升平署戏本》第389、411、447册，故宫出版社，2016年，第297–305、5–22、443–460页。

⑤ 见故宫博物院编《故宫博物院藏清宫南府升平署戏本》第369册，故宫出版社，2016年，第420–452页。

旧藏《升平署剧本二集》① 收录的《弹词》笛色一致。另外，傅惜华碧蕖馆旧藏《升平署曲谱十九种》抄本②中的《弹词》笛色是尺字调转上字调。这三种笛色中，尺字调转六字调的笛色只在升平署抄本中出现，其他清宫谱、戏宫谱都未见同样的笛色标注。然而这一笛色版本细究起来，其实并非没有问题。饰演李龟年的演员从【一枝花】唱到【六转】时，嗓音多数已呈疲态，接下来的几支如果再升至六字调演唱，不但演唱者嗓子不能承受，亦与该出戏情绪陡转直下的剧情不合。因此，这个"六字调"的转调很难唱，勉强唱下来，于戏情也不合。但无论如何，升平署这一抄本，都为《弹词》提供了一种独特的笛色版本。

从上面所列可以看出，乾隆至晚清，《弹词》的笛色有不同的版本，而知名度较高、流传较广的昆剧宫谱往往也影响到抄本中《弹词》笛色的处理。第一种是有笛色标注而不全的，包括《纳书楹曲谱》（【一转】未标而【七转】标尺字调）和《遏云阁曲谱》（【一转】标尺字调而【七转】未标）。这一做法也影响到了后续的若干宫谱抄本。像旧吟香草堂红格稿纸抄本《扢雅扬风》中《弹词》的笛色标注亦不全，显然是受到了《纳书楹曲谱》和《遏云阁曲谱》的影响。另一种是像《时剧集锦》《霓裳文艺全谱》和升平署若干抄本，将《弹词》中所用笛色全部进行标注，诸如旧红格抄本《秋生馆曲谱》《昭华琯曲谱》等都是延续了这一做法。不过《弹词》笛色最明显的变化，并不是由乾隆时代的不全笛色标注，到晚清时代的全部笛色标注。百余年间，《弹词》笛色的最大变化，是原本的【一转】至【六转】小工调，至【七转】转为尺字调，慢慢变成了【一转】至【六转】的尺字调，至【七转】转为上字调。

《纳书楹曲谱》所收《弹词》笛色标注虽然不全，但其转调处理与后来晚清《弹词》的笛色处理颇为一致，因为都发生在【七转】。至于首支曲牌【一枝花】究竟是何笛色，虽然没有直接的文献证明，但细加分析，自【七转】而后情绪的颓丧、曲牌音乐的低回，表明后自【七转】开始，曲调以转低为宜。相应的，【七转】之前的音乐，笛色应该高于【七转】的尺字调。在这种情况下，自【一转】开始用小工

① 傅惜华《傅惜华藏古典戏曲曲谱身段谱丛刊》第 18 册，学苑出版社，2010 年。
② 傅惜华《傅惜华藏古典戏曲曲谱身段谱丛刊》第 20 册，学苑出版社，2010 年。

调，应该是比较合理的选择。同样是清宫谱《天韵社曲谱》卷一中的《弹词》采用小工调转尺字调笛色可算是一个旁证。由此可以认为，乾隆时代《弹词》的笛色，主要采用的是小工调转尺字调。而晚清时代，是《弹词》笛色变化尤为复杂的时代。这种复杂性体现在不同的宫谱刊本或抄本，对《弹词》的笛色处理不尽一致。像《时剧集锦》和《遏云阁曲谱》，《弹词》的笛色处理却截然不同。而刊刻时间只差三年的《遏云阁曲谱》与《霓裳文艺全谱》都是注重场上的昆剧戏宫谱，但在《弹词》的笛色处理上却是两个不同版本。再者，同为升平署的《弹词》宫谱抄本中也有不同笛色。这表明同治、光绪的几十年间，《弹词》所用笛色处理有两种趋势，一种是仍维持《纳书楹曲谱》时代的传统，另一种则是根据演出实际对笛色进行改变。同一时代，有坚持传统者，自然也有倾向改变者，所以才出现在同一时代和同一机构（比如升平署）中，同一出《弹词》有不同笛色版本的情况。这恰恰说明了晚清时期，《弹词》笛色正处于复杂变化之中，但尚未形成最终的权威性的笛色版本。

《弹词》笛色发生这样的演变，原因何在？《弹词》曲牌，一共有十二支，包括【一枝花】【梁州第七】【九转货郎儿】【二转】【三转】【四转】【五转】【六转】【七转】【八转】【九转】【尾声】。其中，【一枝花】【梁州第七】和【尾声】为北南吕套数，【转调货郎儿】至【九转】则是北正宫【九转货郎儿】套数。这其实是一个受到无名氏元杂剧《货郎旦·女弹》影响的夹套①。【一枝花】套感叹伤悲，充满着苍凉之感，结音为6。而【九转货郎儿】套曲调宛转多变，感叹悲伤，结音以6为主。南吕宫所用笛色，吴梅、陈栩、许之衡均认为是六字调、凡字调或上字调。② 这一说法得到不少曲家的认可。但查检清代《弹词》宫谱所标注笛色，与上述曲家所论并不相符。其实并非吴梅等人的

① 吴梅、郑骞皆称之为"夹套"（吴梅《读曲记》，《吴梅全集》之"理论卷"中册，河北教育出版社，2002年，第743页；郑骞《北曲套式汇录详解》，台北艺文出版社，2005年，第72页），武俊达将其列入"北曲变套"（武俊达《昆曲唱腔研究》，人民音乐出版社，第241–242页），王守泰等则称其为"集曲套""复套"（王守泰主编《昆曲曲牌及套数范例集》北套第四集，学林出版社，1997年，第1242页）。

② 吴梅《顾曲麈谈》，收入王卫民编《吴梅戏曲论文集》，中国戏剧出版社，1983年，第8页；陈栩（署天虚我生）《学曲例言》（附《遏云阁曲谱》之首），上海著易堂书局，1920年；许之衡《曲律易知》，上海饮流斋，1922年。

观点有误，因为在现存的大量昆曲曲谱中，标注南吕调对应六字调、凡字调或上字调笛色的曲牌确实存在，特别是六字调和凡字调。显然，在《弹词》的笛色问题上，上述几位曲家的说法并不太适用。

王季烈则认为南吕所用笛色应为凡字调，同时指出，"北曲之为阔口唱者间用小工调或尺调，乃属变通办法"①。比较起来，王季烈的笛色论显然考虑得更为周全，除了考虑吴梅等人也关注的南北曲问题外，还将家门（行当）作为确定曲谱笛色的重要因素之一。昆剧中净行、外、老生的唱口要用宽阔、质朴、洪亮的大嗓（即真嗓），称为阔口。由此出发，再来看《弹词》笛色的变化就说得通了。李龟年由末行应工，属阔口。如果按前述《时剧集锦》《霓裳文艺全谱》和升平署抄本所标，《弹词》中的北曲曲牌，前六支用小工调，至【七转】，情绪转向悲凄、低沉，工尺谱调性转为沉郁，所用笛色降为尺字调。不过，这里虽然降调，但改唱【七转】时听者却并不感觉转调突兀，"这是因为依谱虽然从【七转】开始转为上调，但是实际上在【六转】进行之中就已暗中转调了。转调是从【六转】中'早则是惊惊恐恐仓仓猝猝挨挨挤挤抢抢攘攘出延秋西路'这句中'仓仓'两字上开始的"，"【六转】和【七转】虽然曲词情感气氛完全不同，但乐调上却衔接得天衣无缝，一毫不显棱角"②。

民国时期的宫谱中，对《弹词》笛色的处理比较特别的，如前所说，是1921年油印的《天韵社全谱》，仍坚持小工调转尺字调笛色。这是历史悠久的天韵社曲社所秉持、固守的清曲传统在笛色上的体现。而更多的宫谱，不管是清宫谱还是戏宫谱，基本上都采取了遵从清末以来《弹词》笛色的降调原则。比如1925年版的《集成曲谱》玉集八卷、1933年曹心泉订谱本《弹词》③、1940年版的王季烈《与众曲谱》本，以及1941年的北京国剧协会昆曲研究会所印《弹词》宫谱，其笛色都是尺字调转上字调。在这之后，《弹词》的笛色基本上就没有再发生变化，尺字调转上字调的笛色，不仅成为昆剧院团演出中选用的笛色，而且也是昆曲曲社《弹词》演唱普遍采用的笛色。像二十世纪七十年代

① 王季烈《螾庐曲谈》卷二《论作曲》，王季烈、刘富樑辑订《集成曲谱》声集卷一，商务印书馆，1925年。
② 王守泰《昆曲格律》，江苏人民出版社，1982年，第174—175页。
③ 南京戏曲音乐院北平分院研究所《剧学月刊》，1933年第二卷第1期。

的《蓬瀛曲集》、2005 年自印的《粟庐曲谱》外编等宫谱中的《弹词》，都采用了尺字调转上字调的笛色。至此，从乾隆晚期至二十世纪中叶，《弹词》笛色历经百年的演变，终于尘埃落定。

《弹词》作为一出昆剧老生折子戏，无论是演员还是曲友，多有演唱。笔者自己学过这出戏，也陆续采访了演出、演唱过此出戏的北昆演员白士林，以及曲友王世宽、傅东林、丁鹏。他们对这出《弹词》的笛色提出了较为一致的看法，认为如果这出戏【一转】到【六转】采用早期的小工调笛色，几乎很难唱下去，破音、假声都会出现，更遑论老生该有的韵味。几位曲友曾做过实验，用小工调笛色吹奏前面几支曲牌，演唱的结果，正如上面几位所预言的那样，即使嗓子很好的曲友也不能避免。而采用现今通行的尺字调，就可以比较顺畅地演唱下来。因此，相形之下，采用尺字调笛色，无论对桌台清曲与舞台演唱，都相对更适合。李龟年亲眼看见了李唐王朝的盛衰巨变，自己也沦为街头卖唱的艺人，往昔繁华已逝，只余穷困潦倒、满眼凄凉。这种穷途末路的颓丧情绪，到【七转】更展现得淋漓尽致。相应地，将笛色转为低沉的上字调，与此时苍凉悲壮的情感底色也吻合，可以充分发挥演唱者的感叹与悲伤。笔者采访的几位笛师、演员和曲友都认为，《弹词》的曲牌套数、舞台演唱、表演与所用笛色之间实现了完美的配合，这也是这出戏至今流传的重要因素之一。

如前所述，在昆剧折子戏笛色演变中最为特殊的类型，是《天韵社曲谱》中的部分折子戏采用笛色与通行笛色的流变问题。如果单纯看出版年代，几乎可以将《天韵社曲谱》与通行宫谱中折子戏笛色的不同，视作同一出折子戏在相近时代的不同处理方式。但是这部宫谱的特殊性，使得它在昆剧折子戏笛色演变中处于一个非常特别的位置。按前述俞平伯的观点，《天韵社曲谱》所收宫谱包括三种情况，第一种是与《纳书楹曲谱》不同，可能与更古老的宫谱相近；第二种是与《纳书楹曲谱》接近，但又和其他宫谱不同；第三种是和《纳书楹曲谱》不同，但与后续晚出宫谱相近。《天韵社曲谱》中若干出折子戏所用笛色的演变情况，有些与俞平伯所论是吻合的；有些不能确定，要以《纳书楹曲谱》为直接参照系，然而《纳书楹曲谱》中有明确笛色记载的折子戏又是非常少的。因此，除了在《纳书楹曲谱》中有笛色的折子戏之外，其他很准确难判定是与《纳书楹曲谱》相同还是不同，但可以和晚清、

民国的若干宫谱进行对照，看笛色是相同、相近，还是完全不同。

像《风云会·访普》《琵琶记·吃糠》《牡丹亭·劝农》《八义记·观画》《长生殿·弹词》《唐三藏·北饯》《夏得海》等几出折子戏，在清宫谱《纳书楹曲谱》中有明确的笛色记载，同样是清宫谱的《天韵社曲谱》所载笛色又与之不同的，是《风云会·访普》。《纳书楹曲谱》正集卷二中《访普》的笛色是尺字调转六字调，而《天韵社曲谱》的笛色是上字调，没有转调。戏宫谱《集成曲谱》等宫谱的笛色处理与《纳书楹曲谱》相近，不同于《天韵社曲谱》。同样，《夏得海》在《纳书楹曲谱》中采用的是小工调转正宫调，但《天韵社曲谱》只标注小工调，没有转调。由此可以推测，《风云会·访普》这出折子戏，《天韵社曲谱》所用的笛色，有可能来自比《纳书楹曲谱》更古老却未能传下来的昆剧清宫谱，而《夏得海》在更早时候可能没有转调。《琵琶记·吃糠》笛色，《纳书楹曲谱》《天韵社曲谱》相同，均采用凡字调，且没有转调。《牡丹亭·劝农》的笛色，《纳书楹曲谱》与《天韵社曲谱》中也所载相同，均为小工调转正宫调。不过，《吃糠》《劝农》后续晚出的戏宫谱所用笛色，相比于《纳书楹曲谱》《天韵社曲谱》，已经有了变化。

《长生殿·弹词》《唐三藏·北饯》《八义记·观画》，在《纳书楹曲谱》和《天韵社曲谱》中所载笛色相近，《弹词》前面已论，不再赘述。《北饯》的笛色，《纳书楹曲谱》是"尺出六调"，《天韵社曲谱》是尺字调，后续晚出的《六也曲谱》《集成曲谱》是尺字调转六字调。由此，大致可以推测，《纳书楹曲谱》的所谓"尺出六调"，可能也是转调之意。《北饯》的笛色，早期与后续宫谱相对接近。《纳书楹曲谱》所收《观画》的曲牌更多，而《天韵社曲谱》中的《观画》所收曲牌较少，所以《纳书楹曲谱》的《观画》后续曲牌的转调在《天韵社曲谱》的《观画》中并不存在。再后的《集成曲谱》在【后庭花】的转调上与早期宫谱相比，也有了变化。《纳书楹曲谱》《天韵社曲谱》的【后庭花】皆为正宫调，《集成曲谱》则是六字调。

除上述几出外的其他各出，像《玉簪记·偷诗》《白罗衫·看状》《琵琶记·辞朝》《琵琶记·别坟》《琵琶记·廊会》《单刀会·训子》《寻亲记·茶访（茶坊）》《水浒记·刘唐》《红梨记·花婆》《醉菩提·当酒》《吉庆图·扯本》《雷峰塔·断桥》《烂柯山·痴梦》《吟风

阁·罢宴》《拾金》诸出，由于《纳书楹曲谱》中所录未标注笛色，因此无法判断《天韵社曲谱》所用笛色与《纳书楹曲谱》是相同、接近还是不同，不过，《天韵社曲谱》所录上述折子戏笛色与后续晚出诸多戏宫谱宫谱所用笛色比较，相对比较接近。

从上面所列可以看出，清宫谱的《天韵社曲谱》中相关折子戏笛色，真正被后续晚出宫谱继承的相对有限，更多成为一种特立独行的笛色版本，这昭示着某一出折子戏曾经在《纳书楹曲谱》之前、同时或稍后时期曾采用过何种笛色。毋庸讳言，也同样显示了昆剧折子戏笛色在整体稳定的同时，也有缓慢、渐进的演变。在这个意义上，渊源久远、具有某种独特性的《天韵社曲谱》，在考察昆剧折子戏笛色演变中，实际占据了一个非常重要的坐标性位置。而它能被完整地保存下来，实属难得。因此，相对于笛色被后续宫谱继承的折子戏，那些没有被后续宫谱继承的折子戏恐怕更需要我们的关注。这里通过对比，尝试分析《天韵社曲谱》中部分折子戏笛色与《六也曲谱》《集成曲谱》等宫谱笛色的演变问题。换言之，为什么《天韵社曲谱》用这样的笛色，而后续宫谱会变成另外的笛色。此处也是选择其中几出折子戏，就其宫调、曲情、笛色等方面，进行简要叙述。

先看《琵琶记·辞朝》，全出由南黄钟宫引子与南越调【入破】套和南黄钟【啄木儿】套组成。【入破】套"为宋时大曲遗音"①，曲调整体平和，结音为6 3。用来表述蔡邕奏请的情节比较相合。【啄木儿】套结音为6。《顾曲麈谈》《学曲例言》《蠡庐曲谈》和《曲律易知》都认为黄钟宫笛色是六字调和凡字调。越调所使用笛色，《顾曲麈谈》《学曲例言》认为是六字调、上字调，《顾曲麈谈》还认为小工调亦可用。《蠡庐曲谈》认为是六字调和凡字调，南曲也可用小工调或凡字调。据此，清宫谱《天韵社曲谱》所用的小工调并不算是这两套宫调曲牌最常用的笛色，特别是黄钟宫，虽然诸曲家皆未云可用小工调笛色，但实际上黄钟宫曲牌亦有用小工调笛色的。② 不仅如此，《天韵社曲谱》所收的《辞朝》在黄钟宫套没有转调。而该剧首支【啄木儿】，描述蔡伯喈因皇帝驳回自己辞婚、养亲的奏章，无法回家，情绪激动，

① 吴梅《南北词简谱》（下），河北教育出版社，2002年，第765页。
② 见本章前面的《荆钗记·回门》注释。

"哭得泪干"。黄钟宫曲牌【啄木儿】非常适合表现激动述说、急切表达的心情，像《满床笏·后纳》就是如此。因此，从【啄木儿】开始进行笛色转换，无疑是符合曲情的。显然，《天韵社曲谱》的这种笛色选择与近现代曲家的观点实际是有出入的，曲情上也不近相合。或许《天韵社曲谱》的笛色选择是比《纳书楹曲谱》时代甚至更早的版本，可惜已无从考证。

自晚清开始的戏宫谱中《辞朝》的笛色安排，就更符合近代诸曲家的观点。像戏宫谱《遏云阁曲谱》首支曲牌开始用凡字调，至【啄木儿】转六字调；《集成曲谱》和《遏云阁曲谱》相类，只是在首支【点绛唇】用尺字调，次支【点绛唇】转凡字调，后续转调一致。《顾曲麈谈》和《蜩庐曲谈》认为越调用小工调亦可。到了《粟庐曲谱》，采用的是与《集成曲谱》相同的笛色。首支【点绛唇】是末行的黄门官唱，适宜定尺字调，次支【点绛唇】是小生蔡伯喈唱，提至凡字调，而紧接着的南越调【入破】套正可以用凡字调笛色。

再看《单刀会·训子》，属北中吕【粉蝶儿】套，结音为3。全套声情高低变化迅速，即所谓"高下闪赚"①。《顾曲麈谈》《学曲例言》《蜩庐曲谈》《曲律易知》都认为中吕宫笛色用小工调、尺字调。但是《训子》作为阔口花脸戏，所用笛色与寻常中吕宫所用不同。清宫谱《天韵社曲谱》所收《训子》，用的并非最常用的小工调或尺字调，而是凡字调。至于戏宫谱《六也曲谱》《集成曲谱》《与众曲谱》这几部戏宫谱中所收《训子》，所用笛色则是六字调。这三部宫谱所用笛色，并非北曲中吕宫寻常惯用的笛色。《蜩庐曲谈》就认为，北中吕宫间或有六字调笛色的，而北中吕宫用凡字调的亦间或可见，只是这一宫调套曲用六字调或凡字调的，并不像小工调和尺字调那么普遍而已。但是《天韵社曲谱》中《训子》一折的笛色采用的凡字调笛色，在后世戏宫谱中所用很少，《六也曲谱》等所用的更为高亢的六字调笛色，成为当代昆剧舞台演出中最常用的笛色。同样，与通行宫谱不一致，与曲家所论出入最多的《天韵社曲谱》中《训子》的笛色版本，是否会有更早的来源与出处？

① 〔元〕燕南芝庵《唱论》，中国戏曲研究院《中国古典戏曲论著集成》第一册，中国戏剧出版社，1959年，第160页。

另一出《醉菩提·当酒》，属北越调【斗鹌鹑】套，结音为1。此套用来表达济颠的讽刺、不满之情，即所谓"陶写冷笑"①。清宫谱《天韵社曲谱》于此出用尺字调，而戏宫谱《集成曲谱》《与众曲谱》则采用六字调。如前所引，近代诸曲家认为北越调所用笛色包括六字调、上字调、凡字调、小工调。《天韵社曲谱》用的是北越调很少用到的尺字调，从尺字调到六字调，骤然提升了三个调，这其实并不太符合昆剧笛色常规。同一套宫调曲牌，所用笛色可以在宫调允许范围内有变化，有时可以有两种笛色，但两种笛色之间相差一般不出二度。但是《当酒》的笛色演变，显然超越了这个规则。同样，《吉庆图·扯本》由南南吕宫【宜春令】套两支附牌【太师引】和【三学士】组成，乐曲所表达的情感从平和到惊讶、愤怒，柳图的情绪变化依此套表现得淋漓尽致。如前所引，《顾曲麈谈》《学曲例言》认为南吕宫用凡字调、六字调、上字调。而《天韵社曲谱》此出用的是小工调，《集成曲谱》用的是凡字调。虽然《蟪庐曲谈》认为南吕宫用凡字调，北曲阔口间用小工调或尺字调。但它所说的是北曲阔口，而《扯本》是南曲，由此可见作为清宫谱的《天韵社曲谱》此出笛色与后世戏宫谱差异之大。

最后看《痴梦》，从宫调曲牌看，《痴梦》是一个复套，由南双调孤牌【锁南枝】（两支连用）和南小石调【渔灯儿】套组成。此套旋律高下变化较大，正适宜表现崔氏的满腹疑虑与局促之情。这出折子戏在清宫谱的《天韵社曲谱》中，从头至尾一直都采用的是小工调笛色。《顾曲麈谈》《学曲例言》《蟪庐曲谈》认为双调笛色用正宫调、乙字调，而《曲律易知》认为双调北曲用小工调，南曲用正宫调或小工调。南小石调笛色，《顾曲麈谈》《学曲例言》《蟪庐曲谈》《曲律易知》均认为用小工调或尺字调。因此，《天韵社曲谱》中的《痴梦》采用的小工调笛色，戏宫谱《六也曲谱》《集成曲谱》所收《痴梦》采用的首支【锁南枝】起笛色采用正宫调，至【渔灯儿】转尺字调，从宫调对应的笛色而言，清宫谱与戏宫谱采用的笛色都在曲家认可的宫调范围内。

不过，从曲情与舞台表演角度，这出戏采用笛色，相对于早期的《天韵社曲谱》，晚清、近代的宫谱采用笛色上的变化，既是曲家、笛

① ［元］燕南芝庵《唱论》，中国戏曲研究院《中国古典戏曲论著集成》第一册，中国戏剧出版社，1959年，第161页。

师对《痴梦》曲情的细致体察在笛色上的某种体现，同时这种笛色的变化并非孤立存在，而是与舞台的唱、做表演紧密结合。换言之，宫调、曲情、笛色与演员精湛的表演融汇一体，以完整的艺术形态呈现于舞台。笔者曾辗转托人请教江苏省昆的昆曲名家张继青，询问了《痴梦》问题和演唱中使用的笛色。

张老师认为，相对于《逼休》《泼水》等出，她演的《痴梦》改动是最少的，基本保持原貌。上场九龙口站定，轻叹气，之后念引子，中间"做人差"又叹气，显示生活不如意。之后从报录人口中知道前夫发达，指路之后，想到如果没有离开朱买臣，自己会"何等欢喜，何等快活"，这里要有大笑，因为做夫人是稳稳的，两手在腰册做端玉带的动作。想到要去见前夫，崔氏以两支【锁南枝】曲牌描述自己起起落落的复杂心情。前夫朱买臣做官，她感叹自己命薄，为当初自己抛弃丈夫的绝情而懊悔不已。双调孤牌的【锁南枝】曲情哀伤，正适合陈述悲痛、自叙苦情。青衣号称雌大花脸，音域宽，因此用正宫调笛色唱这两支曲牌，情绪激越，与唱配合的舞台动作、身段的幅度都比较大，甚至还要带一些阳刚之气，将内心变化的情感以外化的表情、动作呈现于舞台。比如次支【锁南枝】开头"奴薄命，天折罚"，唱到此时，要立在桌前，双手反向扶住桌子，两脚分两次做荡脚的动作，上半身也随要着脚的动作有一定的倾斜，以此表现崔氏郁结难伸和无法挣脱的情感与心理困境。此处开阖较大的舞台表演与曲牌的曲情，以及笛色的运用可谓严丝合缝，相得益彰。自己曾百般嫌弃的倒运前夫居然时来运转，崔氏又悔又痛，又带几分希冀的癫狂，就能得到形象的演绎。这之后的剧情有变，演员要表现出崔氏带着震惊、喜悦、懊悔、痛楚等复杂心情入梦，演出她享受了做夫人的荣华，醒来却发现是南柯一梦，环顾四周，还是当初的破屋残壁。

从戏剧情境出发，此处用适合表现猜测、疑问、局促情绪的南小石调【渔灯儿】套（【渔灯儿】【锦渔灯】【锦上花】【锦中拍】【锦后拍】【尾声】），实在贴切至极。曲词上，该套首支曲牌【渔灯儿】一共只有五句，却在前四句重复用"为什么"，以及次支【锦渔灯】的四个"他敲的"起头之句，来表现崔氏听到敲门声的疑惑，旋律上却又层次多变，并不雷同。由此，从前面起伏跌宕的心情，到此时则是从疑惑，到陶醉，再到得意忘形，最终失落、愤懑、绝望，前后面的戏情变化，

所用宫调亦不同,在笛色上的确应当进行转调,以适应戏剧情境和宫调的变化。虽然在近代曲家所论宫调笛色论内,但比较而言,显然《六也曲谱》《集成曲谱》正宫调转尺字调的笛色更在宫调允许的范围内,更符合该剧的戏理人情。之后降为尺字调,为的是配合表现崔氏在梦中疑惑、得意交织,醒时转为失望的剧情与情绪转换。与此戏剧情境、笛色转换相配合,相应的表情、身段。表演过程中,一开始入梦的崔氏要眯着眼,后面边唱边慢慢睁眼,脚高高提起、轻轻放下,听到敲门却脚步挪动艰难。崔氏见到凤冠霞帔的狂笑等,梦境恍恍惚惚却又真实异常。出梦时几句令人惊悚的念白,纯然无望的表情、无力垂肩的下场。要做到戏虽终场,而余音犹在。①

就像形容某人是妙人一样,这出《痴梦》实在是一出"妙戏"。既非昆剧中最经典的生旦团圆戏,也没有绮丽的文采,但以某些突破家门(行当)的表演、贴切的曲牌套数,加上笛色的精确选用,使这出本来相对冷门的戏成为昆剧演出中颇有特色的一出戏,既在昆剧表演的范畴之内,又带给人某种跨越剧种之外新的艺术体验。《痴梦》在清宫谱的《天韵社曲谱》中所用小工调笛色,没有转调,从宫调与歌唱角度并无不可,可能体现了其时度曲者的考量。不过,今天如果在舞台表演上也采用这种笛色,该出戏很多深层次蕴含的表现有被削弱的可能。

通过以上几出折子戏在《天韵社曲谱》和《六也曲谱》《集成曲谱》等宫谱中笛色的比较、分析,可以看出《天韵社曲谱》部分昆剧折子戏笛色运用的特殊性,这部清宫谱收录的部分折子戏笛色与晚清、民国时期的戏宫谱相比,有些还是有了一定的差别。虽不能确定这些笛色是《纳书楹曲谱》之前还是同时代的笛色处理版本,但是它的存在,表明至少在乾隆年间(甚至可能是更早时期),有些昆剧折子戏采用笛色与我们今天所用并不尽相同,后世的这些折子戏笛色有了变化。

因此,这也是昆剧折子戏笛色演变的一条特殊路径,如果没有《天韵社曲谱》,我们恐怕所见、所知会更少。近代诸曲家的宫调与笛色的观点与晚清以后吻合度较高,而用以衡量上述出自《天韵社曲谱》的若干出折子戏,往往会显得说服力不足。当然这里面还有一个原因,就

① 上述张老师口述的舞台经验与感受,在郑培凯主编《春心无处不飞悬——张继青艺术传承记录》(北京大学出版社,2013年,第121−134页)中也有类似的分析。

是曲学家对曲牌与宫调的划分、笛色分配等方面，彼此的出入的确是客观存在的，这在一定程度上还是体现了明清以来，昆剧宫调已经日益混乱、不容乐观的状况，也许正像洪惟助所说的，"文人、艺人只知曲中应用的管色，而不知宫调为何物，后世昆曲谱亦多只注管色，而忽略宫调"[①]。

第三节　二十世纪中叶以来昆剧笛色变迁考察

如本章第二节所述，相对于多数昆剧折子戏的相对稳定性，前述四百多出（折）昆剧折子戏中，确实有一部分戏采用的笛色自清代、民国以来发生了或多或少的变化。这种变化与昆剧宫调、戏剧情境、家门（行当）等有着密切关系。分析这些笛色变化所依据的，基本上是乾隆至二十世纪中叶百多年间的传统的昆剧宫谱。

自二十世纪中叶到今天的六七十年间，昆剧折子戏的笛色是否还发生了变化？如果有，又是以怎样的方式发生变化？与乾隆至二十世纪中叶百多年间的笛色变化相比，有哪些相同？又有哪些不同？答案是肯定的。自二十世纪中叶至今半个多世纪的时间里，当代昆剧折子戏的笛色确实有一部分发生了演变。从历时的角度看，这几十年笛色的演变，与本章第二节所论的百余年来的笛色演变其实在某种程度上实现了一种时间的衔接。不过，这种变化又与本章第二节所论有着较大的差异。

首先，从清中叶（或晚清）到现代，是一种经历了岁月洗礼，逐渐推进的折子戏笛色演变过程。这种笛色演变是以缓慢的速度，逐步渗入到昆剧演员的舞台演绎和曲友的桌台清音。而本节所论的昆剧折子戏笛色变化，虽仍有少量几出，像《牡丹亭·劝农》《疗妒羹·题曲》这样笛色变化跨越百年，直到当代才基本统一的折子戏[②]，但更多的时间跨度相对较小。这里将时间跨度设定在二十世纪中叶到二十一世纪头二十年，但其实所用笛色发生较大变化的折子戏中的多数，主要集中于近四十年左右。具体地说，从二十世纪八十年代开始笛色变化的昆剧折子

① 洪惟助《昆曲宫调与曲牌》，台北"国家出版社"，2010年，第58页。

② 参见附表二中所列《牡丹亭·劝农》《疗妒羹·题曲》笛色。

戏占据了多数，有些折子戏笛色甚至是近二三十年间发生的变化。从演变因素来看，宫调对笛色演变的制约作用仍存在，但已经大大降低，剧本改编、宫调曲牌变化对笛色的作用仍然明显，戏剧情境、家门（行当）等对笛色演变的影响同样需要重视。这和清中叶至二十世纪中叶的昆剧折子戏笛色变化相类，但当代昆剧折子戏笛色变化从演变范围看，有些折子戏笛色的改变获得了较多的认可与采纳，在不少昆剧剧团演出中付诸实施；有些则只在部分昆剧院团实施，另一些剧团则未予采纳，仍旧使用原有的笛色。这是与二十世纪中叶之前的昆剧折子戏笛色演变不同的一点。

其次，本节所论与上节所论的昆剧折子戏笛色演变的差别，除了时间跨度、截止点不同外，还有使用何种昆剧折子戏乐谱作为文献基础上的不同。清代乾隆至二十世纪中叶这百余年间折子戏的笛色演变，是以大量经过清代和近代曲家校订、核准、认可并广泛流传的昆剧宫谱作为文献基础的。这个文献基础渊源有自，曲学传统深厚，因而笛色演变轨迹清晰可见，并且获得了广泛的认可，其演变最终版本往往成为昆剧演唱普遍采用的通行笛色。而近几十年的昆剧折子戏笛色演变最主要的文献基础，不再以传统的昆剧宫谱为主。因为当下各昆剧院团所用乐谱基本以简谱为主，还有大量的昆剧简谱本出版，成为记录当下昆剧舞台演出乐谱的最主要形式。这类昆剧简谱出版物，是当代昆剧院团折子戏演出形态的总结、记录，从中能最直观地考察其笛色的保留与演变。因此，这是本节分析当代昆剧折子戏笛色演变最直接的文献来源与基础。

如果从宫调与笛色对应的角度看，一出折子戏可以采用的往往不止一种笛色，而我们要强调的是，虽然这在理论与实践上都是可行的，但翻阅各剧团不同时期出版的曲谱简谱，一出戏笛色有两种选择的情况确存在，但多数折子戏简谱标注的笛色还是以一种为主。在相对灵活的笛色选择中，为何选这一种而不是另一种在宫调上同样可以成立的笛色，既有传统昆剧宫谱的影响因素，同时也反映了当代昆剧人对某一出戏包括宫调、戏剧情境、家门（行当）在内的审慎选择。虽然一出折子戏的笛色版本往往可以不止一种，但选择相对更为合适的、演出效果更好的那一种笛色，以书面形式确立下来，大致有一个基准点，对于昆剧折子戏的传承、演出，仍然是有必要的。

当然，相较于清代乾隆时期至二十世纪中叶百余年间昆剧折子戏的

笛色演变考察，当代昆剧折子戏所用笛色演变还有一个更为直观、便捷的考察手段，一是曲友、笛师、老演员的口述性回忆，二是舞台演出的实况录像与现场演出。但这里将以当代的昆剧简谱本中的笛色作为主要依据来分析昆剧折子戏笛色的当代演变，同时参照曲友、笛师、老演员的采访资料，也适当参照舞台演出的实况录像。

不过，以演员舞台演出为考察对照，有时会出现临场变动、不够准确的问题。因为会有这样的情况出现：某次演出中一些演员表演某出折子戏用的是原笛色唱，而另一次演出中同一个演员却有可能改用其他笛色来唱；或者同一出戏，同一个家门角色，这个演员用这个笛色唱，而另一个演员就可能用别的笛色唱①。之所以出现这种情况，原因是多方面的。比如不同演员嗓音条件不同而采用不同笛色；或者演员某次演出时状态不佳、嗓子出了毛病，又不能临时回戏或换演员，只能跟乐队临时要求当天唱的时候，笛色降一个调或两个调，等等。还有一些非昆剧界的戏曲演员，在演唱昆剧折子戏时，笛色不得不改变。比如上海京剧院梅派演员史依弘曾演出昆剧《牡丹亭》，其中《游园》一出，原本舞台与清曲演唱普遍采用小工调笛色，偶尔曲友也有用凡字调的，而史依弘实际舞台演唱时却整整提高了两个调，用的是六字调演唱。不止一位昆剧演员、笛师和曲友在接受笔者的采访中提到，昆剧旦行、小生演员演唱中临时降调的较少，因为"工"（3）以上基本用的是假嗓，笛色再高，在正常情况下也应该能唱上去。而白士林、迟凌云等在采访中都提到，昆剧的花脸和老生降调是一种常见现象，因为多是用真嗓（大嗓）演唱。每个演员嗓音的音高条件就摆在那里，如果嗓音先天本钱不够，的确唱不了原笛色那么高的音。而能唱到原笛色那么高的调的，多数其实是用了"夹调"。所谓夹调，是介乎于真嗓子和假嗓子之间的一个调，运用恰当的话，听起来又像真嗓一样。如果不能用夹调，人的真声肉嗓是有一个极限的，在这种情况下，演员降调演唱有时就是难以避免的了。

其实在昆曲桌台清曲中，也并非没有上述状况的存在。资深的曲友一般都乐于认可、强调、推崇以原笛色来吹奏、演唱某出折子戏，但偶

① 当然，确实也有演员终其一生坚持用原调演唱、不随意改动的，但这需要天赋极佳的嗓音条件与长年不懈训练才能持续保持的状态。

第四章　昆剧笛色演变的历时考察

尔也会有因年龄、嗓音等原因，不得已降调、改调的情况，但这一般是偶尔为之，如果经常不依原调唱，会被诟病。不过，笔者曾在江苏省苏州市昆剧院、北方昆曲剧院、江苏省昆剧院和浙江昆剧团，分别询问过该团的若干位演员怎么看待这个问题，如果不按原本笛色演唱，会不会觉得有问题？毕竟，笔者听过不少曲友、观众对不按原笛色歌唱都有微词。

　　然而，这些演员给我的回答几乎出奇地一致。对他（她）们而言，曲家、学者们所看重的宫调体系、笛色理论无论多么有价值，都不如自己切切实实地在舞台上演唱时不破嗓子、不洒汤露水来得更重要。计镇华曾提到，他的传字辈老师们当时也一再强调不能随意改变演唱所用笛色，哪怕唱出来在听觉上不是那么理想，也仍然坚持使用原笛色。但对于他这一代昆曲演员而言，笛色的改变则是常有之事，因为与其用符合宫调的原笛色却几乎唱不上去，还不如降调以保证实际演唱的流畅、动听，毕竟演员在舞台上首先要保证演出的完整与顺利进行。这是两代昆剧演员在歌唱所用笛色观念差异的体现。因此，如果完全按照演出的实际情况来分析、考察，笛色的这种演变就会缺乏持续、稳定与可靠的文献基础。而江苏省昆笛师迟凌云在 2019 年 12 月接受笔者的采访中特别强调，昆剧音乐的调门、调高从真正意义上讲，不能依照某个艺人（不管你是怎样的名角儿）使用的未经考校的笛色版本来定，因为昆剧是有严格规矩与准绳的艺术。演出实际所用笛色有时并不等于真正的昆剧折子戏笛色本身应该用的笛色，这就是我们虽然可以适当参考昆剧折子戏相关录像与现场实际演出，但却不能完全以昆剧实际演出所用笛色来考察笛色演变的原因。

　　笔者采访过的南北方昆剧院团笛师面对笔者的提问，他们都再三强调，自己所在院团公开出版的昆剧乐谱还是十分严谨的。一般某出折子戏原本是什么笛色，在出版时还是什么笛色，不会轻易改动。然而，这其实是一种最理想化的昆剧简谱的状态。必须承认的是，这些根据传统昆剧宫谱翻译的简谱多数还是承袭着传统，笛色基本保持稳定状态。如果仔细查阅各院团出版的乐谱，就可以发现其中确有一部分昆剧简谱，因各种原因，所用笛色与传统宫谱的确有了或大或小的不同，换言之，具体采用的笛色的确发生了某些变化。

　　基于此，有别于论证清中叶至二十世纪中叶百年间折子戏笛色演变

主要以工尺乐谱为依据，此处主要以近几十年出版的各种正规的昆剧简谱，作为二十世纪中叶至今昆剧折子戏笛色演变的主要文献来源与基础，诸如《中国戏曲音乐集成》《昆曲精编教材300种》《中国昆曲精选剧目曲谱大成》等等。这些由昆剧音乐专业人士编纂的、体例相对严谨的昆剧简谱，又与舞台紧密相连，因而成为我们分析、梳理、研究近几十年昆剧折子戏采用笛色演变的第一手资料。由上海昆剧团顾兆琳所编的《昆曲精编教材300种》，"大部分的剧目采用当前演出本为母本，其中既包含了传统表演的精华，又体现了提高发展的创新"①，作为昆剧专业教学的规范教材已被广泛使用。这类书籍中所收录的昆剧折子戏，其笛色还是具有相对比较严格的规范，与场上因临时状况而改变的随意性不可同日而语。换言之，像这样的在近几十年间出版的各类昆剧折子戏简谱，基本是稳中有变的态势，既保持着对传统昆剧折子戏的继承，也有着若干或多或少的变化。这种变化体现在剧本、曲词、表演等多个方面，折子戏所采用笛色的演变也是其中之一。

根据笔者对相关文献的整理，以及曲友、笛师和演员对具体某出折子戏演唱的讨论记录，近几十年间，附表一中所列保留下来的四百余出昆剧折子戏中，至少有六十余出昆剧折子戏的笛色发生了变化，具体情况见附表二。需要指出的是，不是所有昆剧院团都将其所演折子戏简谱出版，已经出版的折子戏简谱也尚未涵盖昆剧院团所有剧目，而昆剧舞台现场演出所用笛色具有一定参考价值，但并不能作为百分百可靠的笛色版本依据，各院团艺人、笛师和曲社曲友的观点有时也不尽相同。因此，附表二所列笛色发生变化的昆剧折子戏是一个有待进一步完备的统计表格，期待相关文献资料出版后的充实与完善。附表二中所列折子戏笛色，多数在二十世纪中叶之前基本稳定，历经百年传承、演出而多数保持不变，其笛色变更多是发生在新中国成立后短短的四十年间，甚至二十年间，这和前述百年之久的笛色嬗变是不同的类型。这一点，在与南北曲社诸位曲友的讨论中，在访问南北昆剧院团笛师和演员的过程中，笔者的感受十分强烈。

附表二所列几乎涉及了昆剧折子戏的各种类型。从其产生时代看，

① 顾兆琳《昆剧教材系统出版的实现》，《昆剧曲学探究》，中西书局，2015年，第226页。

既有宋元南戏（如《荆钗记·开眼》《白兔记·出猎》《白兔记·回猎》《琵琶记·描容》《牧羊记·望乡》《牧羊记·告雁》《琵琶记·描容》），也有元明清杂剧（如《货郎旦·女弹》《单刀会·刀会》《四声猿·骂曹》《风云会·访普》），还有少量时剧如《孽海记·下山》，主体则以《玉簪记·偷诗（偷词）》《紫钗记·折柳》等明清传奇为主。可见，笛色的演变并不以折子戏先出还是后出为限。历时久远的剧目固然可能因时代变化而可能有笛色的调整，而有清一代创作不久就上演的剧目，其笛色在演出、传布中同样也有变更的可能。从流行程度来看，不乏像《寻亲记·击鼓》这样的冷门戏，虽经传字辈老艺人教授而得以继承，然而在现今昆剧舞台上确实演出较少，在桌台清曲中也属罕见。不过，整体而言，所占比例更多的还实是寻常可见的熟戏，比如《艳云亭·痴诉》《牡丹亭·冥判》《绣襦记·打子》《疗妒羹·题曲》，等等。这些一直以来都是在舞台中经常上演的折子戏，其中一部分还是曲友日常拍习之曲。

昆剧人在日复一日的舞台实践中，会根据具体情况的变化而对部分折子戏进行改编与调整，笛色有时也在其中，久而久之，此种笛色应用成为惯例，最终在相关昆剧折子戏曲谱出版物中体现出来。需要区别的是，虽然不少的昆剧折子戏在搬演过程中秉着"修旧如旧"的原则，进行过不同程度的整理与改编。但也有些昆剧剧目经过改编后，虽仍然用原来的剧名、人物、情节和少量曲牌，但其实和原有本子已经有了较大差距，笔者没有将其列入附表二中。举例来说，周秦《昆戏集存》（甲编）中，收入了《渔樵记》的《雪樵》《逼休》两出折子戏。但是目前一些昆剧院团对这两出戏的改动太大，曲词、音乐等有了很大的变化，《雪樵》《逼休》之名虽在，实际上已和原剧有很大不同。《天韵社曲谱》卷五收录的《逼休》包含【端正好】【滚绣球】【倘秀才】【滚绣球】【快活三】【朝天子】【脱布衫】【小梁州】【雁儿落带得胜令】，而江苏省昆剧院的《逼休》与上海昆剧院的《逼休》差异较大，几乎没有保存多少该剧宫谱中的原有曲牌，这样就失去了传统折子戏的本来面目，几乎等同于新创剧目。因此，这类剧目就不适于列入本节所论范围。而有些折子戏虽然有改动，但在一定程度上还保留了若干原剧曲词、曲牌、套数的，则在附表二列出。从这些折子戏笛色的变化中，我们读出了哪些信息？昆剧的传统与现实之间，究竟有着怎样的继承与变

革？通过笛色变革这一视角，我们可以进行更为细致的考察。

首先，将附表二与附表一所列四百余出昆剧折子戏笛色表进行对照，通过传统曲谱与当下的昆剧院团所用笛色的对比，我们可以从多数昆剧折子戏笛色的稳定中，感受到昆剧传统的继承与延续。相对于数量有限的笛色发生演变的折子戏，附表一中基本保持笛色不变的几百出折子戏，是维持昆剧音乐、演出整体保持稳定态势的基础。这一点，笔者在采访几个昆剧院团的艺人和一些曲友（比如白士林、魏春荣、朱复、王世宽等）几乎是每次都要问的问题。而他们的回答基本上一致，他们所演的折子戏的笛色，的确有变的，但保持原调不变的更多。

但是从另一方面而言，昆剧的笛色并非铁板一块，其中总会有这样或那样的变动。稳定不等于绝对静止不变，昆剧不是一成不变的，只从笛色的角度而言，至少从乾隆时代已经有演变的情况。我们又有什么理由要求今天的昆剧折子戏笛色永远保持一成不变呢？当代昆剧发展保持稳定的整体趋势下，昆剧折子戏笛色还是蕴含并发生着变的因素。更需要思考的，是怎么样做到移步而不换形，这才是保持传统艺术新生的普遍原则与准绳。

其次，附表二所列六十一出笛色发生变化的折子戏，笛色变化主要分为整体改变和局部改变两种类型。第一种整体改变，即笛色变化较大，包括《荆钗记·开眼》《牧羊记·告雁》《风云会·访普》《货郎旦·女弹》《绣襦记·打子》《双珠记·卖子》《双珠记·投渊》《寻亲记·府场》《义侠记·别兄》《义侠记·显魂》《金锁记·羊肚》《疗妒羹·题曲》《渔家乐·卖书》《艳云亭·痴诉》《九连灯·火判》《十五贯·访鼠》《十五贯·测字》《风筝误·前亲（婚闹）》《白罗衫·看状》《儿孙福·势僧》《钗钏记·大审》《古城记·古城》《古城记·挡曹》《千钟禄·草诏》《铁冠图·乱箭》《西川图·三闯》。

第二种是笛色局部有变化，包括《琵琶记·描容》《绣襦记·教歌》《八义记·评话》①《牧羊记·望乡》《寻亲记·出罪》《紫钗记·折柳》《牡丹亭·劝农》《牡丹亭·闹殇（离魂）》《义侠记·诱叔》《义侠记·杀嫂》《满床笏·卸甲》《满床笏·封王》《铁冠图·撞钟》

① 《绣襦记·教歌》《八义记·评话》两出的局部笛色变化又与其余几出不同，具体见第五章第二节的分析。

《铁冠图·分宫》《四声猿·骂曹》《蜃海记·下山》。此外，这里面还有一种情况，就是笛色变还是不变、如何变（有的整体改变，有的局部调整但又有差别）的折子戏，各昆剧院团有不同处理，诸如《白兔记·出猎》《白兔记·回猎》《单刀会·刀会》《连环计·起布》《连环计·议剑》《连环计·献剑》《宝剑记·夜奔》《玉簪记·偷师》《牡丹亭·冥判》《永团圆·击鼓》《天下乐·嫁妹》《渔家乐·端阳》《满床笏·跪门》《钗钏记·相约》《钗钏记·落园》《钗钏记·讨钗（相骂)》《烂柯山·痴梦》《烂柯山·泼水》。整体改变和局部调整的具体分析，笔者将在第五章第二节中进行。

怎样看待上述折子戏笛色发生演变的情况？从与笛色演变关系最为密切的宫调、戏剧情境与表演来看，附表二所列近几十年笛色发生变化的昆剧折子戏，从宫调与笛色对应关系的角度而言，变后笛色中相当一部分基本上还是与其宫调相符的。比如《连环计·议剑》由南南正宫和北中吕宫曲牌组成，传统宫谱采用小工调笛色，而今各昆剧院团普遍采用尺字调笛色。南正宫和北中吕宫对应笛色是小工调和尺字调，因此，无论传统的小工调还是现今采用的尺字调，都是符合宫调与笛色的对应关系的。再如《永团圆·击鼓》是南南吕宫曲牌，对应凡字调、六字调和小工调笛色，传统宫谱采用凡字调，而今改为小工调，仍然符合其宫调对应笛色，等等。

毋庸讳言的是，近几十年中，的确有若干昆剧折子戏采用的笛色不太符合宫调与笛色的对应关系。曲牌的删减、改动，宫调的变化，都会带来戏剧情境的变化，相应的，笛色也会发生变化。其中部分折子戏剧本改动幅度相对较大，与传统折子戏有一定出入，因而在笛色上也有了较大变化，比如附表二中所列《十五贯·访鼠》《十五贯·测字》《铁冠图·卸甲》《铁冠图·封王》等，即是此类。这里以该表中所列《风云会·访普》为例，进行分析。

作为一出留存至今的昆唱元剧，《风云会·访普》一出所用曲牌为北正宫【端正好】套，结音为6。乐曲惆怅雄壮，旋律高亢。清宫谱《纳书楹曲谱》正集卷二所收《访普》用尺调转六字调（【脱布衫】开始转调），另一部《天韵社曲谱》卷五所收《访普》用上字调笛色，戏宫谱《集成曲谱》金集卷一的《访普》则采用尺字调（或上字调）转六字调（或凡字调）笛色。《访普》笛色自【脱布衫】起转调，是从

《纳书楹曲谱》时代就采用的笛色，并一直沿用，正宫调用小工调和尺字调笛色是最为普遍的。之所以从【脱布衫】开始转调，与《访普》剧情直接相关。这支【脱布衫】曲牌描述了宰相赵普为意图统一天下的赵匡胤出谋划策，让愁闷不已的赵匡胤为之精神一振，曲调高亢嘹亮，转调用六字调是比较符合剧情的。而采用尺字调或上字调笛色，也同样有其理由，并非随意为之。《访普》全部用的是北正宫【端正好】套，连子母调共十一支曲牌，前七支音域从低音6到高音2，定尺字调或上字调；后四支音域是从低音2到高音1，定六字调或凡字调。① 按《蟫庐曲谈》观点，"北曲之为阔口唱者，间用上调"②，这是《天韵社曲谱》所收《访普》采用上字调的原因。由此可见，从乾隆时代到民国时期，《访普》的笛色是灵活的，但无论哪一种定调，都在宫调允许的范围内。

乃至当代，《访普》一出的笛色有了一些变化，并被写进了乐谱。比如顾兆琳所编《昆曲精编剧目典藏》中，《访普》笛色却变成了乙字调转小工调（或凡字调）。从首支【端正好】开始用乙字调，但是，北正宫宫调曲牌从来没见过用乙字调笛色的，而且乙字调在昆剧中也是用得比较少的笛色。问题是为什么会这样变？其实，几大昆剧院团的净行演员，演过不止一个版本的《访普》，有传统的演法，也有按照顾兆琳所编教材版。相对而言，后者演出的频率更高，改动也更大。具体而言，传统的《访普》由北正宫十一支曲牌组成，包括：【端正好】【滚绣球】【倘秀才】【灵寿杖】【倘秀才】【滚绣球】【幺篇】【脱布衫】【醉太平】【一煞】【尾】。而上昆改编后的《访普》的曲牌变成了七支：【端正好】【滚绣球】【幺篇】【脱布衫】【醉太平】【一煞】【尾声】。表面上看，改编版《访普》只是删除了几支曲牌。但是改编版《访普》七支曲牌只有第二支【滚绣球】（与原谱第三支【滚绣球】曲词相同）、【脱布衫】和【一煞】三支曲牌与原剧完全一致。首支【端正好】中间两句有改动，【醉太平】截的是原曲牌的前半。首支【端正好】，传统宫谱的曲词如下：

① 武俊达《昆曲唱腔研究》，人民音乐出版社，1993年，第78页。
② 参见第二章第二节相同引文的注释。

水晶宫，鲛绡帐①，光射的水晶宫，冷透入鲛绡帐。夜深沉睡不稳龙床，离金门私出天街上，正瑞雪空中降。②

而上昆改编版将曲词改为：

黄夜出宫墙，瑞雪空中降，有心一举过长江。又愁百废待兴旺，问良策，私访贤相。③

如此，这支【端正好】的曲词改了，那么相应的曲谱是新的，笛色、指法的改变也就是顺理成章的了。【滚绣球】等几支曲词与原谱相同或相近的曲牌，曲谱也有了变化。综合来看，上昆版的《访普》与原剧差别其实已经较大，虽有保留，但改动之处也很多。从舞台实际演出看，浙昆花脸演员俞志清所演《访普》保留的曲牌更少、改动亦多，上昆另一位花脸演员方洋所演《访普》基本采用《昆曲精编剧目典藏》中《访普》版本，而同样是上昆花脸演员的吴双采用的是十支曲牌，相对恢复得多一些，但曲牌的删减、改动仍存在。而在笛色上，这三位演员演出时都没有再完全采用传统《访普》的笛色。

这出《访普》所用笛色的演变，其实也是这几十年来昆剧折子戏所用笛色演变的一个典型案例。上昆、浙昆的净行演员在笔者采访中坦言，这是源自演员在演唱时的局限，不得不改动。演这出《访普》时，经常会有唱不上去的情况。可是这出戏既然传承下来了，又并非冷门戏，总归是要演出的。怎么解决这一矛盾？不想在演唱中破音影响表演，那就只能选择降调，结果直接用乙字调，这等于是掉底唱了。花脸、老生演员因为用真嗓，时常会出现某些调唱不上去的情况。但是，那种变调是临时性的，最多在演出时乐队的谱子上标一下，而现今各版《访普》将原本的权宜之计直接以书面形式用在了教学用的教材用谱，并贯彻于剧场演出。

从曲情而言，《访普》所用北正宫曲牌风格雄壮，因为演绎的是开

① 【端正好】全曲五句，第二句下可增两个五字句，即此处的"光射的水晶宫，冷透入鲛绡帐"。

② 王季烈、刘富樑辑订《集成曲谱》金集卷一，商务印书馆，1925 年，第 52 页。

③ 上海昆剧团编《振飞曲谱》（下），上海音乐出版社，2002 年，第 7 页。

国君主赵匡胤雪夜访宰相赵普，咨询安邦定国之策。而改用乙字调笛色伴奏、演唱，是否还能恰切地演奏出北正宫应当具有的雄浑、高亢与惆怅之情？这一版的《访普》一旦成为各昆曲学校的通用教材，《访普》的舞台传承就有可能距离传统越来越远。不是没有昆剧演员坚持传统的演法，像吴双就力图尽力恢复传统演法。但繁简之间，加上演出时间的限制，《访普》按照《昆曲精编剧目典藏》这部教材中所录曲牌、音乐、笛色传承、演出的概率肯定会更高，其传承的忠实性打折扣就是不争的事实。虽然在桌台清曲中，仍然会按照原本的笛色伴奏，按原本的工尺谱演唱，但这显然与舞台演绎是不可同日而语的。

再次，除了像《访普》这样曲词改动较大的，另一些折子戏的曲词改动较少，甚至基本保持原样，但采用的笛色也发生了变化，情况又是怎样的呢？先看《连环记·献剑》，全出所用宫调是南双调，小工调、尺字调和正宫调是这一宫调的常用笛色。上昆等昆剧院团将这出《献剑》的笛色改为了六字调，但南双调用六字调笛色其实是非常罕见的。而像《绣襦记·打子》原本是小工调笛色，上昆改为尺字调。这出折子戏宫调是南双调，上昆的改动是在宫调允许的笛色范围内的；浙昆版《打子》却改为上字调，一下子降了两个调，用的是南双调较少用到的笛色。再如《寻亲记·府场》曲牌宫调是南越调，在主曲【小桃红】中，周羽妻子郭氏描述二人生离死别的凄怆，《天韵社曲谱》用小工调笛色，从宫调和曲情来看，都是非常合适的。上昆版的《府场》曲词略有变动，笛色改为尺字调。但是南越调用尺字调笛色是非常罕见的，宫调与笛色已然不对应，而且像【小桃红】这样的曲牌，凄凉伤感，适合表达哀情，《玉簪记·秋江》就是典型的例子。再如《牡丹亭·冥判》，北仙吕宫【点绛唇】套。《遏云阁曲谱》、殷溎深传谱《牡丹亭曲谱》和《天韵社曲谱》《集成曲谱》等均用正宫调笛色，近几十年，这出戏往往被降为六字调，虽然小工调、尺字调和凡字调是仙吕宫常用笛色，但六字调也时有用之。可是，有些昆剧院团还改为上字调，就比较成问题了。

通过以上的分析可以看到，宫调与笛色的对应关系在当下乃至今后的昆剧折子戏笛色变化中，依然会起到一定的作用。特别是一些常用套数（如双调【新水令】套、仙吕宫【点绛唇】套、中吕宫【粉蝶儿】套、南吕宫【一枝花】套、黄钟宫【醉花阴】套、越调【斗鹌鹑】套

等）和南曲套数（如商调【二郎神】套、正宫【锦缠道】套、正宫【普天乐】套、中吕【粉孩儿】套、黄钟宫【画眉序】套、仙吕宫【醉扶归】套、南吕宫【宜春令】套、仙吕入双调【步步娇】套等），由于传统折子戏的示范作用，其宫调与所配笛色已经成为一种定式，一般不会随意更改；有时根据需要进行改动，大致也不会背离曲牌、套数所在宫调对应的笛色。但这并非百分百的绝对，当下昆剧院团在折子戏演出中，笛色的确有时会发生变化，有些已经将原本惯用的笛色弃置不用，而用并不太符合该出折子戏宫调的笛色。在这种前所未有的笛色演变中，宫调的调解和制约还能起到多大的作用？宫调在笛色的变化中，又是怎样的一种存在状态？

相对于前述昆曲曲家、研究者所列的各种宫调对应笛色，当下昆剧界在宫调所配笛色的运用上，有时会呈现缩减的趋势。比如仙吕宫常用笛色很多，小工调、尺字调、凡字调、六字调都很常见，北曲中还可加上正宫调。顾兆琳所举北仙吕宫【点绛唇】套列出六字调、尺字调两种笛色，另外几种被略掉。[①] 所列【点绛唇】套代表性折子戏剧目四出，包括《牡丹亭·冥判》《四声猿·骂曹》《红梨记·花婆》和《虎囊弹·山门》。不过，查看收录这四出折子戏的相关宫谱，《冥判》原本笛色是正宫调（《遏云阁曲谱》下函十册、《天韵社曲谱》卷二、《集成曲谱》声集卷五），《骂曹》是正宫调转小工调（《遏云阁曲谱》下函十二册、《集成曲谱》振集卷三），《花婆》笛色有六字调（《天韵社曲谱》卷三）和正宫调（《红梨记曲谱》下卷，《集成曲谱》振集卷四）两种，《山门》笛色是尺字调（《集成曲谱》金集卷八，《与众曲谱》卷五）。四出折子戏中，三出涉及正宫调笛色，但均被略去，并且折子戏笛色也被进行了调整。这种情况在顾兆琳所举的其他南北套数中，也不同程度地存在。

像《艳云亭·痴诉》一出，《痴诉》属于北越调【斗鹌鹑】套，结音为1。从痴儿声容到急切询问、哭诉，是该套中非常特别的一出。清宫谱《天韵社曲谱》与戏宫谱《集成曲谱》《春雪阁曲谱》等所用笛色均为六字调。越调所对应笛色以六字调、凡字调、小工调居多，顾兆琳

① 参见顾兆琳《昆曲曲牌及套数的艺术特点和应用规律》，《曲学》2015年第三卷，收入顾兆琳《昆剧曲学探究》，中西书局，2015年，第74页。

编写的教材所列保留了六字调，去掉了另外两种，加入了正宫调。因此，在《昆曲精编剧目典藏》中所收的《痴诉》，笛色改为正宫调。在近代曲家的曲学著述所列宫调对应笛色中，未见哪一家将正宫调作为越调对应的笛色。而且在实际应用中，几乎很少能见到越调用正宫调笛色的曲牌。笔者看上昆老中青三代演员演出《痴诉》，他们采用的就是正宫调。

综上各节所论，本章在对昆剧折子戏留存状况、笛色设置进行梳理的基础上，从历时角度，对昆剧折子戏笛色的变迁尝试进行初步的分析。首先，以昆剧流行度较广的宫谱为文献基础，梳理乾隆晚期至二十世纪中叶昆剧折子戏笛色的演变。在此基础上，从宫调与笛色对应关系、戏剧情境、家门（行当）等方面，分析其变化的具体过程，阐释其流变的原因，总结其变迁给昆剧折子戏带来的影响。其次，将目光投向二十世纪中叶至今的昆剧，分析近几十年当代昆剧折子戏笛色的演变。因为昆剧仍然在舞台上生存，其传承至今仍然在有条不紊地进行中。伴随着昆剧折子戏舞台生命在当代的延续，其笛色的变化也是客观存在的事实。这种变化最为直接的文献依据不再是传统的昆剧宫谱，而是昆剧院团中使用最为普遍的昆剧简谱乐谱。

自乾隆以来，百余年间文献记载中的昆剧折子戏笛色的演变，其主要特点与价值是什么？又带给我们哪些启示？首先，相对于笛色发生演变的折子戏，笛色基本保持稳定不变的昆剧折子戏还是占据了多数。这从一个方面显示了昆剧乾嘉传统在一定程度上的维系、保存与传承。其次，昆剧折子戏笛色的演变自乾隆时期到二十世纪中叶的百余年间，基本是以一种渐进的方式进行的，其演进有着扎实而丰富的文献基础。这种演进在传统曲学范畴内，与戏剧情境、宫调、曲牌、曲词等一体，昭示着昆剧折子戏笛色演变是在规则之内的流变，既显示了昆剧宫调理论的规约性，也表明笛色与昆剧其他艺术元素一样，都是在基本稳定的态势下，随时代而变。最后，接续乾隆至二十世纪中叶的当代昆剧折子戏笛色演变，其文献基础不再是传统的宫谱，而主要是简谱。所用笛色演变多数能在宫调允许的范围内变化，但也存在着某些不依宫调、场上权宜之变最终成为定格的现象。昆剧折子戏笛色的演变，不像化妆、服饰、表演那样外在、显豁，却是昆剧不可或缺的有机组成部分，是考察昆剧发展、变化轨迹的一个重要途径。

第 五 章

当代昆剧笛色演变的共时考察

　　本章在第四章第三节的基础上，主要从共时角度，对当代昆剧折子戏笛色的演变进行若干考察、分析。首先，解剖一个传统昆剧折子戏笛色当代演变的案例——《货郎旦·女弹》。这出折子戏，包括蔡瑶铣、张静娴、龚隐雷等昆剧旦行演员都曾演出过，南北曲社也多有习唱者，是很考验唱功的一出正旦应工戏。

　　在第四章中曾论述了《长生殿·弹词》，作为昆剧笛色演变中一个非常经典的案例，历经百年，脉络清晰，在宫廷与民间都有直接的体现，颇富意趣，具有重要的戏曲史价值。不仅如此，这出曲词、笛色上演变有序的昆剧折子戏，最初曾受元杂剧《货郎旦·女弹》的影响，而百年后，又反过来在一定程度上影响了《货郎旦·女弹》的整理与上演。从《货郎旦·女弹》到《长生殿·弹词》，再从《长生殿·弹词》到《货郎旦·女弹》，这两出昆剧折子戏百年来发生了颇具戏剧性的变化，既包括曲词、曲调，也包括笛色。因此，这是两出本身就有很深渊源的折子戏。在各自所用笛色的演变上，实际反映了清代至民国与当代这两个时期，昆剧折子戏笛色演变的不同路径与方式。相较《弹词》之类采用笛色经历百年演变的折子戏，像《女弹》这样更多的昆剧折子戏笛色演变发生在近几十年间，堪称新变。虽然时间不长，却体现出当代昆剧人对昆剧折子戏艺术理念与处理的变化。在努力保持昆剧古典韵致的同时，当代昆剧的审美规范与风貌其实已经发生了某些变化，对戏剧情境的理解、宫调曲牌的调整、文本的变化、角色行当等等因素之外，笛色演变也是这种规范、风貌变化的因素之一。

　　其次，如前所述，当代众多昆剧折子戏笛色的变动，与清代中叶以来的整体趋势基本是一致的，即同样既有局部调整型，也有整体改变型。但是，当代昆剧折子戏笛色的局部改动，既有与前述第四章那样的，一出戏中的部分曲牌笛色进行过调整，而另一部分笛色则保留原笛色。还有发生在开头的引子部分，因为有些宫谱中的引子是不标笛色的，而当今舞台上的引子，除了干念、干唱、纯念白戏以及做工戏之外，只要有乐谱、有伴奏，往往就要确定一个具体的笛色。有些折子戏笛色在是否转调、转什么调、在哪处转调、转调的次数等方面，各昆剧院团往往有不同版本，有些差异还较大。而整体改变型在当代昆剧折子戏中同样存在，有些改动的幅度很大，往往影响到该出戏整体的艺术呈现。

总之，当代昆剧折子戏的笛色演变，宫调、曲词、戏剧情境、表演、昆剧家门（行当）等都是需要分析与考量的因素。

第一节 昆剧笛色演变的古调新声

附表二中所列少量折子戏，如《牡丹亭·劝农》《疗妒羹·题曲》《玉簪记·偷诗》《牡丹亭·离魂》《长生殿·埋玉》《烂柯山·痴梦》《烂柯山·泼水》《四声猿·骂曹》等，乾隆时代与晚清、民国宫谱标注之笛色，与近几十年舞台演出所用笛色存在着相当的差异。换言之，从历时的角度看，这些昆剧折子戏的笛色经历了长达百余年的流变。而其余五十余出折子戏，不管是出自元明杂剧、南戏还是明清传奇，从其演变时间看不过几十年甚至二三十年的时间。古老的曲调以不同以往的笛色版本演唱，其审美形态也相应地发生了某些变化。从某种意义上讲，这其实是一种古调新声。此处以与《长生殿·弹词》渊源颇深的《货郎旦·女弹》为例，试加分析。

元末就已问世的《货郎旦·女弹》，比清代康熙年间才完成的《长生殿·弹词》要早几百年。但与清中叶以来一直演出不辍、氍毹演绎与清曲歌唱皆常见的《长生殿·弹词》不同的是，《货郎旦·女弹》长期以来罕有演出，主要以桌台清曲形式流传。直到二十世纪八十年代，经过资深曲家傅雪漪的整理、修改、润色，才使这出折子戏在舞台上重新焕发光彩。从笛色而论，相较于昆剧宫谱中所记录的《货郎旦·女弹》原有笛色，二十世纪八十年代傅雪漪改编本的《货郎旦·女弹》，笛色上有了明显的变动，并且随着《货郎旦·女弹》舞台演出和桌台清曲的增多，成为该出折子戏的通行笛色。这种笛色的演变方式，与前述《长生殿·弹词》笛色的百年演变形成颇有意趣的对比。

收录《货郎旦·女弹》的昆剧宫谱，远没有《长生殿·弹词》那么多。目前所见收有《货郎旦·女弹》的宫谱刻本主要有三种，前两种是清宫谱，乾隆十一年（1746）《九宫大成南北词宫谱》第三十三卷和五十二卷，乾隆五十七年（1792）叶堂编《纳书楹曲谱》正集卷二，后一种是戏宫谱，王季烈编《集成曲谱》声集卷一（1925）。宫谱抄本中，如中国国家图书馆所藏八册《钞本昆曲工尺谱》第三册、中国艺

术研究院图书馆所藏清代谦受益抄本《谦受益斋曲谱》两部戏宫谱，都收录了《货郎旦·女弹》。① 如前所叙，《货郎旦·女弹》在清代以来的昆剧演出中相对罕见，乾隆年间的《缀白裘》收录众多彼时上演的昆剧折子戏，其中并没有《货郎旦·女弹》。说明即使在昆剧折子戏兴盛的乾隆时代，《货郎旦·女弹》也不是一出流行戏、常演戏。乃至晚清，《货郎旦·女弹》的演出仍难觅其踪。昆剧艺人陈金雀同治元年手抄剧目的转抄本（转抄者系晚清至民国时期人）中，转抄者除了转抄陈氏手抄剧目外，在每一出折子戏后都加上了小注。每一出折子戏下面划线的，表示为转抄者所知当时仍有演出的剧目。这本剧目中虽然有《货郎旦·女弹》一出，但在该处的注解却是"此剧从未演过"②，可见，其时的《女弹》是属于存而未演的折子戏。

《长生殿·弹词》有时也称《男弹》，之所以有此称呼，是为了显示与《货郎旦·女弹》的联系与区别。二者之所以能对举，是因《弹词》主角是李龟年，而《女弹》主角是张三姑。虽男女有别，但均是卖唱者的身份。这两出折子戏虽是舞台上演出的剧目，却又以弹唱故事入剧，将代言体与叙事体结合在一起。③ 也就是说，二者既是戏剧代言体，同时也保存了说唱艺术的某些特征。《男弹》虽盛名远播，远远超过《女弹》，但论其渊源，在一定意义上可以说，没有元代的《女弹》，就不会有清代的《男弹》。因为《男弹》在曲牌套数、转调、句法、用韵、叠字、板式等方面，都源自《女弹》。"《长生殿·弹词》，谨守《货郎》绳墨，不敢稍逸范围，其用心弥苦矣"④。《女弹》作为元剧昆唱的一出折子戏，对《男弹》的影响不可谓不大。

但是，相对于《长生殿·弹词》所用笛色演变历时之久与复杂性质，《女弹》笛色则少有争议，因为《女弹》宫谱本来就为数不多，而其中标注笛色的就更少。乾隆时期的《九宫大成南北词宫谱》与《纳书楹曲谱》中收录的《女弹》，均没有标注笛色。王季烈《集成曲谱》采用首调标注法，注明该出折子戏的笛色是"凡调"（即凡字调），中

① 参见傅惜华《傅惜华藏古典戏曲曲谱身段谱丛刊》第 45 册，学苑出版社，2010 年，第 1—29 页。

② 转引自顾笃璜《昆剧史补论》，江苏古籍出版社，1987 年，第 191 页。

③ 王守泰《昆曲曲牌及套数范例集》之北套第四集，学林出版社，1997 年，第 1242 页。

④ 吴梅《南北词简谱》（上），河北教育出版社，2002 年，第 32 页。

间没有转调标注。另外，戏宫谱《昆剧传世演出珍本全编》第六册收录的《女弹》，从首支【一枝花】开始标注的是小工调笛色，未有转调。《女弹》完整的全出同样包括【一枝花】【梁州第七】【九转货郎儿】【二转】【三转】【四转】【五转】【六转】【七转】【八转】【九转】【尾】十二支曲牌。其中，【一枝花】【梁州第七】和【煞尾】为南吕套数，结音为6。【转调货郎儿】至【九转】为正宫【九转货郎儿】，结音以为6为主。与《长生殿·弹词》一样，也是一个夹套，因为是女弹词，因而全套感叹悲伤中又多了几分清丽悠扬。但《女弹》所用笛色及其演变，却另有其轨迹。

回溯近代以来诸曲家观点，吴梅、陈栩、许之衡均认为南吕调所用笛色包括六字调、凡字调或上字调，王季烈认为南吕所用笛色应为凡字调。《长生殿·弹词》因是末行应工的阔口戏而在笛色上有所变通，而《女弹》是正旦应工。按照孙玄龄统计的"北曲宫调演唱调高分配表"①，北曲南吕宫，旦行戏用六字调、凡字调居多，生行则以尺字调和上字调笛色为主。因此，按照吴梅、陈栩、许之衡、孙玄龄等曲家的观点，从宫调、家门（行当）角度看，《女弹》采用六字调或凡字调笛色都是可行的。而王季烈《螾庐曲谈》中则谓南吕宫用凡字调，"北曲之为阔口者，间用小工调或尺调，乃属变通办法"。以此再看《集成曲谱》中收录的《女弹》，采用的笛色恰恰就是符合王季烈观点的凡字调，未列六字调。王季烈所说北曲阔口用小工调或尺调的变通办法，乍看并不适用于《昆剧传世演出珍本全编》第六册中《女弹》的笛色，因为《女弹》是正旦应工，并非男性角色的净、外、老生这样的阔口。不过，如前所说，昆剧中的正旦也被称为雌大花脸，音域宽、大开大阖，声音浑厚，从这个角度而言，《昆剧传世演出珍本全编》第六册中的《女弹》采用小工调笛色，应该是考虑到该剧家门（行当）的一种变通。

如前所说，《女弹》的舞台演出虽罕见，不过，在二十世纪三十年代确实曾有过《女弹》的演出记录。北方昆剧艺人白云生，曾于1933年6月10日在天津天祥市场新欣舞台演出《女弹》。② 此后该剧在舞台

① 孙玄龄《元散曲的音乐》，文化艺术出版社，1988年，第184－185页。
② 傅雪漪《昆曲音乐欣赏漫谈》，人民音乐出版社，1996年，第206页。

上绝响数十年，至二十世纪六十年代又曾有过演出，由北方昆曲剧院白云生、许凤山演出。难得的是，这次演出留下了录音资料，录音时长约三十七分钟，从【二转】起唱，至【尾】结束。至二十世纪八十年代，由曲家傅雪漪改编、蔡瑶铣首演的《女弹》出现在昆剧舞台上，令人耳目一新，成为《女弹》舞台演出采用的主要版本。与舞台演出的寥落不同的是，在清曲中《女弹》一直代有传承。早期的无锡天韵社曲唱中，就有《女弹》。而目前仍有曲社（如香港曲社）以清曲形式传承、拍习《女弹》，采用的是《九宫大成南北词宫谱》所收《女弹》宫谱。首支【一枝花】不唱，直接从【九转货郎儿】开始，直至最后【煞尾】。而当代舞台演出的《女弹》采用的，则多是经傅雪漪改编的版本。

饶有趣味的是，在洪升写《长生殿》时，《女弹》曾经深刻地影响了《长生殿·弹词》的创作。而在二十世纪八十年代《女弹》整理、改编直至搬上舞台的过程中，《长生殿·弹词》的艺术形态、笛色处理，又反过来对《女弹》产生过一定的影响。如前所叙，《长生殿·弹词》的十二支曲牌在流传过程中，除了少量曲社、曲友仍坚持唱【梁州第七】和【八转】这两支曲牌外，舞台演出和多数曲友已不再演唱，而这一变化也影响到了《女弹》。白云生二十世纪六十年代《女弹》演出留下的录音中，【八转】仍演唱，【梁州第七】则已然不唱。而到二十世纪八十年代，曲家傅雪漪对《女弹》进行整理[①]时，将原谱的【一枝花】和【梁州第七】两支进行合并、简化，改编成为现在演唱的第一支曲牌【一枝花】，又将【八转】删除，这样，《女弹》就变成了当今舞台上演唱的十支曲牌，依次是【一枝花】【九转货郎儿】【二转】【三转】【四转】【五转】【六转】【七转】【九转】【尾】，最终与《弹词》曲牌的取舍基本一致。具体到乐谱，则参照《集成曲谱》和杨荫浏译谱[②]，以《九宫大成》为宗，又增加北曲实唱的润腔而成。[③]

笛色方面，清代的清宫谱《九宫大成南北词宫谱》《纳书楹曲谱》

① 傅雪漪《女弹》油印本曲谱，1980 年于南京（金陵）写成，1982 年重订于湖南滨州。

② 杨荫浏《女弹》译谱以《纳书楹曲谱》中的《女弹》宫谱为依据，同时参照无锡天韵社曲社的唱法（昆曲清唱派）重订（未译【一枝花】和【梁州第七】），收入杨荫浏《中国古代音乐史稿》（下），人民音乐出版社，1981 年，第 481–492 页。

③ 傅雪漪《昆曲音乐欣赏漫谈》，人民音乐出版社，1996 年，第 199 页。

所收《女弹》皆未标注笛色，民国时期的戏宫谱《集成曲谱》用凡字调，杨荫浏译谱也采用凡字调，晚清至民国的清宫谱抄本中还有采用小工调的。傅雪漪整理的《女弹》乐谱最初采用的是小工调。这是曲谱中著录的笛色版本，而在舞台上，虽然二十世纪三十年白云生在天津演出《女弹》的笛色未明，但听他在二十世纪六十年代留下的《女弹》录音，所用笛色就是小工调。如前所叙，白云生的《女弹》从【九转货郎儿】开始，《女弹》宫谱中首支【一枝花】、次支【梁州第七】都不唱。这两支曲牌实际是北南吕宫的曲牌，而且行唱北南吕宫曲牌，一般多用六字调或凡字调。如果舍此两支曲牌，直接从北正宫曲牌【九转货郎儿】开始演唱，一直到【九转】，就全部是北南正宫曲牌。按照前述孙玄龄的统计，旦行唱北曲正宫曲牌多用小工调。因此，白云生所唱《女弹》采用的小工调，与这出戏的曲牌宫调是相吻合的。傅雪漪《女弹》改编本受到晚清《男弹》演变的影响，打破《女弹》原本的北南吕中间加北正宫的夹套。原本北南吕宫三支曲牌【一枝花】【梁州第七】和【尾】，因【梁州第七】的曲词、乐谱过于冗长，于是将【一枝花】【梁州第七】进行合并简化，最后保留修改后的【一枝花】，加上最后简短的【尾】。经此修改，【一枝花】成了引子，【货郎儿】各支曲牌成为《女弹》的主曲。如此一来，隶属北南吕宫的【一枝花】笛色，用小工调笛色就再合适不过了。

不过，我们今天看各昆剧院团演出的《女弹》，以及曲社、曲会上清唱的《女弹》，虽然多数是使用傅雪漪《女弹》改编本，但在笛色上却没有采用傅氏原本设定的小工调。当前昆剧舞台上演的《女弹》，从【一枝花】到【六转】使用六字调，自【七转】开始，至最后【尾】转调为小工调。采用这这一笛色的，既包括上海昆剧团的《女弹》，也包括傅雪漪所在的北方昆曲剧院和江苏省昆剧院的《女弹》。从笛色而言，一开始的北南吕宫【一枝花】改用六字调，也是该宫调常用的笛色，而之后的【九转货郎儿】，作为北正宫曲牌，主要采用小工调或尺字调，这里则统一设成了六字调。本来就感伤的北南吕宫，再用适合旦行表现感伤、哀怨之情的六字调笛色，在曲情的表现上可谓淋漓尽致。乃至沉痛哀伤的【七转】、感叹流离失所的【九转】，尤其是【九转】，整支曲牌缠绵细腻、情意真挚，又选择回归正宫原本的、适宜表现细腻情感的小工调笛色。同时，《女弹》是正旦应工的折子戏，昆剧旦行戏

的伴奏，原本以笛、三弦伴奏，并没有二胡，后来受到京剧的影响加入了二胡。《女弹》如果采用凡字调转小工调笛色，那么在二胡的弦位上是6、3弦转5、2弦，与小工调1、5弦位不符。如果用六字调转小工调，就是6、3弦转1、5弦，不需要重新定弦，从六字调转调至小工调，能一气呵成，演奏起来非常顺手。

不仅如此，傅雪漪改编的《女弹》在音乐上有了更为戏剧性的变化，并与演员的表演相结合，舞台风貌上也很有特色。《女弹》作为一出带有说唱体特征的正旦戏，张三姑一开始就是平和地演唱，回溯往昔，此时舞台动作不多，连续多支曲牌的唱念，情绪上有了一些变化，因为她从春郎的穿插念白中逐渐对他的身份产生怀疑。到最后的【九转】，认定这就是自己的小主人，情绪由平和转为激动，舞台节奏渐渐变快，演员演唱最后这支曲牌时，高低转换幅度非常大，乐队将笛色转为小工调，演员唱起来就比较舒服，配合表演上的压抑却又抑制不住的激动，所以还是很有感染力的。

也就是说，曲词、腔、笛色与表演是否能完美配合，对于整出戏的演出就显得至关重要。像【九转】最后一句，原本在清代《九宫大成》《纳书楹曲谱》和现代的《集成曲谱》中，【九转】最后一句"名唤做身姓李"中的"李"，其工尺谱为"尺工六"，旋律相对是比较平和的。而经过傅雪漪整理、改编后，【九转】全曲比原来更加跌宕起伏，音域跨度极大。其结尾一句的最高音达到了高音6，如果还采用六字调，演员要唱好这么高的音，显然还有一定难度。而选择降低两个调门的小工调，高音6的演唱就自然得多，因为演唱难度降低，即令翻八度唱，也绰绰有余。因此，这样的笛色版本，其音乐与舞台表现力显然大大增强。

综上所述，《货郎旦·女弹》于今通行的是其整理本，笛色选择也与最初之本有了差异，然而这出戏整体的北曲风范依旧，戏剧性比之原著还有所强化，使古老的元杂剧在当代焕发出新的舞台生命力。

第二节　昆剧笛色演变的整体与局部

从附表二所列可以看出，相较于晚清、民国昆剧宫谱，当代昆剧折子戏采用笛色的演变大致可以分为以下几种情况：

第一种情况，整出折子戏以干念或干唱为主，其中少量曲牌配有乐谱。这种折子戏的笛色有些在当代已经发生了变化，但因为只涉及戏中少量曲牌笛色，所以是局部性的变化。比如附表二中所列《绣襦记·教歌》《八义记·评话》就是这样的折子戏。《绣襦记·教歌》在《遏云阁曲谱》下函七册、《绣襦记曲谱》卷三标注的笛色是正宫调，而现在舞台版多用凡字调。《八义记·评话》，《昆曲大全》一集卷三标注的笛色是小工调，而当代昆剧简谱中则多用凡字调。前后相较，《绣襦记·教歌》《八义记·评话》笛色均经过降调处理。这类折子戏是以干念、干唱为主的折子戏，因而对该戏整体的音乐风格影响并不大。

第二种情况，整出折子戏曲牌基本都配有乐谱，这些折子戏笛色在转调上发生了改变，包括笛色是否发生转调（有些原本无转调变为转调，有些原有转调变为无转调）、如何转调（在何处转调）、转调多少，或者部分曲牌仍用原有笛色不变而另一部分笛色发生变化。通过对折子戏笛色进行一些细微的调整，以求达到更好的音乐与演唱效果。如《琵琶记·描容》《牧羊记·望乡》《寻亲记·出罪》《紫钗记·折柳》《牡丹亭·劝农》《牡丹亭·闹殇（离魂）》《义侠记·诱叔》《义侠记·杀嫂》《满床笏·卸甲》《满床笏·封王》《铁冠图·撞钟》《铁冠图·分宫》《四声猿·骂曹》《孽海记·下山》。以下分析其中几出，可以清晰地看到相关剧目笛色在当代的变更情况。

比如《孽海记·下山》，清宫谱《天韵社曲谱》卷四、戏宫谱《遏云阁曲谱》下函十一册、《与众曲谱》卷八等宫谱中标注该剧笛色均为小工调，未见转调。而当下有的简谱曲谱中，转调十分频繁，像上昆演出本曲谱中，【赏宫花】【江头金桂】两支笛色为小工调，至【玉天仙】转正宫调，至首支【菩提】再转小工调。而《寻亲记·出罪》一出，《天韵社曲谱》卷一中，《寻亲记·出罪》笛色为正宫调转小工调，而当下简谱曲谱笛色则变为六字调转正宫调再转尺字调。《满床笏·卸甲》和《满床笏·封王》在《昆曲大全》一集卷二、《集成曲谱》振集卷八中，笛色是尺字调转凡字调。而当下简谱曲谱中，笛色变成了尺字调转小工调再转尺字调。《义侠记·杀嫂》，《六也曲谱》贞集二十一册所收《杀嫂》，标注笛色为凡字调转小工调，简谱版《杀嫂》的笛色则变成凡字调转尺字调。还有《满床笏·跪门》，《六也曲谱》贞集十九册、《集成曲谱》振集卷八所标笛色为凡字调转小工调，而简谱版

《跪门》变为尺字调（或六字调）转小工调。从上述可以看出，这种局部调整笛色的昆剧折子戏，基本上都是保留了部分曲牌在其原有宫谱中的笛色，同时又对另一部分曲牌笛色进行了适当的调整。

再如舞台上一直演出不辍、桌台清曲中也常见拍习的《紫钗记·折柳》，清宫谱《天韵社曲谱》卷五收录的《折柳》，没有收【金钱花】曲牌①，而是从【金珑璁】开始，标注笛色为小工调。在晚清戏宫谱《遏云阁曲谱》下函十册以及民国的《集成曲谱》声集卷六等戏宫谱中，这出《紫钗记·折柳》都采用的首调标注，笛色均为小工调。不过，这两部宫谱所收《折柳》，首支【金钱花】均是干念曲牌，虽然谱中标注的是小工调，但实际演唱中，干念曲牌没有伴奏，所以小工调标注的实际是后面各支曲牌所用笛色。抄本中，同治四年（1865）的戏宫谱抄本《时剧集锦》之《折柳》，首支【金钱花】因系干念曲牌而不标注笛色，自第二支曲牌【金珑璁】开始，始标六字调。至【点绛唇】，转用小工调。不过，1940 年出版的流行较广的戏宫谱《与众曲谱》卷四中的《折柳》，首支【金钱花】也标注了笛色，但次支曲牌【金珑璁】标注的是小工调。如果从宫调而言，【金珑璁】是仙吕宫引子，对应笛色中正有小工调。因此，《与众曲谱》的笛色标注是与【金珑璁】所属宫调是吻合的。

那么，既然《与众曲谱》所标笛色与宫调吻合，为何现在所见到的《折柳》乐谱及舞台演出中的【金珑璁】变成了六字调？这里面其实是有一个变化过程的。二十世纪五十年代初问世的《粟庐曲谱》，其中也收录了《折柳》，【金珑璁】曲牌的笛色仍旧用的小工调。但到 1982 年出版的《振飞曲谱》②中的《折柳》，【金珑璁】的笛色就有了变化，改为六字调。至此，《折柳》六字调转小工调的笛色基本被确定下来，成为通例。这样的笛色变化，原因何在？

首支【金钱花】现在被处理为干念曲牌，其实它原本并非干念曲牌，而是北南吕过曲。"【金钱花】和【金珑璁】均是吊场曲子，后者配合前者行军的紧急气氛，故提高调门改用六字调是比较合适的"。③

① 《天韵社曲谱》一般引子不予收录。

② 俞粟庐《粟庐曲谱》，上海辞书出版社，2013 年；俞振飞《振飞曲谱》，上海文艺出版社，1982 年。以下出自此二者者，不再一一注明。

③ 顾兆琳编《昆曲精编剧目典藏》第三卷，中西书局，2011 年，第 63 页。

不仅如此，乾隆五十七年（1792）刊刻的《纳书楹玉茗堂四梦全谱》中，《紫钗记全谱》所收《折柳》之【金珑璁】，其曲词为："春纤余几许，绣征衫亲付与男儿。河桥外，香车驻，看紫骝开道路。拥头踏鸣笳芳树，都不是秦箫曲。"① 而现在我们看到的众多宫谱中，【金珑璁】曲词变成："春纤余几许，绣征衫亲付与男儿。河桥外，香车驻，看紫骝开道路。"② 两相对比，原谱"拥头踏鸣笳芳树，都不是秦箫曲"被删掉。"【金珑璁】的六字调，比小工调要高出两个调门，乃不得不删去'拥头踏鸣笳芳树'句。因'树'字是高音'2'，六字调的高音'2'常人难以演唱，并且刚上场的引子，亦不宜用此高音"③。既然这句删掉，"那么都不是秦箫曲"无论从曲意还是曲牌结构上都不能单独存在，所以也一并删掉。

需要指出的是，像《紫钗记·折柳》这样所用笛色进行调整的折子戏，在《振飞曲谱》中获得了确认，并被多数的大陆昆剧院团认可，成为该出戏通行的笛色版本。但也有若干折子戏的笛色，在不同的昆剧院团中处理是有一定差别的。有些院团有了变化，有些院团则仍保留传统宫谱中的笛色不变；部分昆剧院团所用笛色发生整体改变，而另一些昆剧院团则是局部笛色变化。像《白兔记》的《出猎》和《回猎》，苏昆仍旧采用原宫谱笛色，《出猎》用凡字调，《回猎》用小工调，而上昆、湘昆版则有了笛色的变化。上昆版《出猎》属于局部笛色改动，湘昆版《出猎》则完全改变；上昆版《回猎》笛色大改，而湘昆版《回猎》则是局部笛色变化。还有同一个昆剧院团对同一出折子戏的笛色处理，有时也有不同版本。比如《牡丹亭·冥判》，上昆自己就有两种笛色版本，一种是大改，一种是局部改动反映出不同昆剧院团在相关剧目笛色问题上的不同考量与处理，这部分的具体分析见本章第四节。

第三种笛色的演变方式，则是从根本上改变了原有宫谱中某一出折子戏的笛色。改后的笛色，已经基本与原有曲谱笛色不同。附表二中的《荆钗记·开眼》《牧羊记·告雁》《风云会·访普》《货郎旦·女弹》《绣襦记·打子》《双珠记·卖子》《双珠记·投渊》《寻亲记·府场》《义侠记·别兄》《义侠记·显魂》《金锁记·羊肚》《疗妒羹·题曲》

① ② 俞振飞编著《振飞曲谱》，上海文艺出版社，1982年，第175页。
③ 顾兆琳编《昆曲精编剧目典藏》第三卷，中西书局，2011年，第64页。

《渔家乐·卖书》《艳云亭·痴诉》《九连灯·火判》《十五贯·访鼠》《十五贯·测字》《风筝误·前亲（婚闹）》《白罗衫·看状》《儿孙福·势僧》《钗钏记·大审》《古城记·古城》《古城记·挡曹》《千钟禄·草诏》《铁冠图·乱箭》《西川图·三闯》。当下简谱形态曲谱中笛色与原来的传统曲谱相比，改变较大。

比如《荆钗记·开眼》一出，戏宫谱《集成曲谱》声集卷三、《道和曲谱》卷四所收该出笛色均标为小工调，虽然小工调与尺字调因为音程关系不变，有时可以互换。但直到 2002 出版的简谱《振飞曲谱》下册①中收录的《开眼》，仍然标注的是小工调笛色，可见小工调笛色长期以来是这出《开眼》主要采用的笛色。而在近年所出简谱中，《开眼》笛色则普遍采用尺字调。同样，《绣襦记·打子》，晚清戏宫谱《遏云阁曲谱》下函七册标注笛色为小工调，而当下简谱版《打子》的笛色变成了尺字调。《牡丹亭·冥判》，清宫谱《天韵社曲谱》卷二采用正宫调，戏宫谱《遏云阁曲谱》下函十册、《集成曲谱》声集卷五采用都是正宫调，而现在演出曲谱《冥判》时常用的笛色变成了六字调、上字调，或者正宫调转为小工调。像《冥判》这样的净行戏历来是北昆擅长之戏，侯玉山所用本为正宫调，这在其《侯玉山昆曲谱》（中国戏剧出版社 1994 年版）中有明确的标注。可是在 2017 年增订出版的《侯玉山昆弋曲谱》中，《冥判》笛色却变成了上字调。不过，从宫调对应笛色的角度而言，北仙吕宫的笛色是很少用到上字调的。从高亢的正宫调，一直降到上字调，这样的笛色变化差异未免过大。再如《十五贯·访测》，戏宫谱《六也曲谱》元集六册中的《访鼠》《测字》均标为小工调，而现在的简谱曲谱中，《访鼠》要么变成尺字调，要么变成上字调转六字调，《测字》直接变成了尺字调。像《连环记·议剑》，戏宫谱《六也曲谱》元集五册中标注的是小工调，现在简谱曲谱笛色有的改为尺字调，有的改为正宫调。

除了上述三种演变方式外，当代昆剧折子戏笛色演变还有一种情况，某种程度上也关乎局部与整体。如果说在昆剧单出折子戏中发生的笛色变化相对还比较谨慎，因为折子戏是昆剧舞台演出的最主要形态，是保留昆剧艺术传统最为集中的演出形式，那么在全本戏中，着眼于全

① 俞振飞《振飞曲谱》（下），上海文艺出版社，2002 年。

本演出的考量，折子戏曲牌的删改和笛色变化有时就比单出折子戏笛色变化的力度要大一些。通过对比乐谱可以发现，有一部分传统折子戏在单独演出时用的是一种笛色，而一旦它被改编入全本戏中，往往就会发生或大或小的改动。这种改动既包括念白、曲牌、表演上的，也有笛色的变动。这种变动，根据全本戏编创情况，大致来说又可以分为两种情况，此处以附表二中的《长生殿·埋玉》和《烂柯山·泼水》两出为例，分别论述。

《长生殿·埋玉》一出，传统宫谱包括【金钱花】（干念）【粉孩儿】【红芍药】【耍孩儿】【会河阳】【缕缕金】【摊破地锦花】【哭相思】【越恁好】【红绣鞋】【尾声】【朝元令】，共计十二支曲牌，属南中吕宫【粉孩儿】套，结音为３６。该套数整套曲子腔短板促、节奏较快，用在《埋玉》中表现李隆基、杨贵妃仓促逃亡途中的骤然生变，是非常贴切的。该出戏笛色的运用，戏宫谱《遏云阁曲谱》上函五册、《集成曲谱》玉集卷八中，均用小工调转乙字调笛色。而在殷湅深传谱的戏宫谱《长生殿曲谱》卷二中，该出笛色标注的是凡字调转乙字调。各昆剧院团在上演该出单独的折子戏时，曲牌基本不删改，笛色或采用殷湅深谱，或采用《遏云阁曲谱》《集成曲谱》的笛色。一旦在折子戏中被串演，《埋玉》的曲牌、笛色等方面往往就会呈现多样化状态。比如江苏省苏州昆剧院的《长生殿》分上、中、下三本，共二十七场。《埋玉》在中本第五场，难得的是，虽然编入全本戏，但《埋玉》原本所有曲牌俱全，一支也没有删减。不过在笛色上面，江苏省苏州昆剧院的这出纳入《长生殿》全本戏中的《埋玉》，相比于单独演出的折子戏《埋玉》，转调较多。【粉孩儿】是凡字调，而后从【红芍药】至【越恁好】转为小工调，之后【红绣鞋】【尾声】再转为尺字调，到最后的【朝元令】再转为小工调。而上海昆剧院全本《长生殿》第七场的《埋玉》，原有曲牌只保留【粉孩儿】，另加入新编的两支【风入松】【急三枪】以及幕后伴唱非曲牌的唱段。笛色是凡字调转小工调。相比于苏州昆剧院，上昆的改动力度比较大，差不多等同于新创了。

传统昆剧宫谱中习惯采用的首调标注法，已经逐渐发生了改变。当然这种改变早已有之，但像这几十年来如此大力度的改变却是前所未见。有些传统折子戏宫谱只有一个或两个的笛色标注，而现在昆剧院团演出折子戏的移调、转调密度明显加大。像《烂柯山·泼水》宫谱，

原本包括【水底鱼】（干念）【新水令】【步步娇】【雁儿落】【沉醉东风】【得胜令】【忒忒令】【沽美酒】【好姐姐】【川拨棹】【园林好】【太平令】【清江引】十三支曲牌，系"北双调【新水令】—南仙吕入双调【步步娇】套"的南北合套，北套结音为1，南套结音为6。《泼水》这出折子戏被串入全本戏中，往往作为最后一折，像江苏省昆剧院的《朱买臣》、上海昆剧团的《烂柯山》等都是如此安排。

在戏宫谱《增辑六也曲谱》贞集二十册以及《集成曲谱》玉集卷六中，《泼水》笛色均为小工调，一以贯之，没有转调。江苏省昆剧院的《朱买臣》之第四场《泼水》，删掉【雁儿落】【园林好】【太平令】三支曲牌，将【得胜令】【沽美酒】【川拨棹】【清江引】四支曲牌，根据剧情进行改写。如此一来，笛色也发生了变化，【新水令】用乙字调，从【步步娇】【沉醉东风】转小工调，【得胜令】转乙字调，【忒忒令】用小工调，【沽美酒】转上字调，【好姐姐】用小工调，【川拨棹】转乙字调，【清江引】以小工调作结。而上海昆剧院的《烂柯山》第六场《泼水》，包括【新水令】【步步娇】【沉醉东风】【搅筝琶】【七兄弟】【收江南】六支曲牌。其中，【步步娇】保留原剧词句，【沉醉东风】系根据原剧进行了部分改写，而【搅琵琶】【七兄弟】【收江南】则系新创之词。相应地，在笛色上的变化也较多。【新水令】用尺字调，【步步娇】转小工调，【六幺令】是凡字调，【沉醉东风】转小工调，【搅琵琶】转尺字调。也就是说，江苏省昆剧院版《泼水》的笛色最终变成：乙字调→小工调→乙字调→小工调→上字调→小工调→乙字调→小工调。而上海昆剧院的《泼水》笛色则是：尺字调→小工调→凡字调→小工调→尺字调。两个院团的《泼水》笛色差异巨大，笛色转换十分频繁。像这种情况并非个案，几大昆剧院团上演的昆剧折子戏中，类似《泼水》这样的一出戏中，笛色频繁变化的情况的确存在，反映出当代昆剧记谱越来越详尽的趋势。

像《长生殿·埋玉》之类的折子戏，其折子戏演出基本仍保留原貌，只是在全本戏演出中，要服从整体需要，往往需要对折子戏进行改编，笛色上也会有改动。也就是说，无论全本戏怎样变化，作为具有相对独立性的折子戏，仍能保持其基本的演出原貌，其笛色的变化也不会太多。而像《烂柯山·泼水》之类的折子戏，现在的演出中，无论是作为单独的折子戏演出，还是作为全本戏中一折演出，则很少再有能像

《埋玉》那样，能基本保持清代以来原有的样貌。这样的折子戏与《埋玉》不同，《烂柯山》作为全本戏，其实至多不过六折，说是全本戏，却无法与《长生殿》《牡丹亭》这样的全本大戏相比，其实是将几出折子戏进行串演的小本戏，或者比小本戏规模稍大一些。但是，受到近年全本戏大制作的影响，小本戏也开始大动手术。

曲牌的删减、表演的变化和笛色的改动几乎成为一个整体。随着这样经过改动、演出的演员对下一代演员的教导，以及下一代演员照样演出的进行，在全本中被改动的《泼水》的演法、笛色，会逐渐成为当下舞台的通行之例。而作为传统昆剧折子戏的《泼水》原本的演法、宫调与相应的笛色，则可能随着时间的推移，慢慢淡出人们的视野。当熟悉传统《泼水》演法的观众逐渐老去，新的观众想当然地认为改动后的《泼水》就该如此演，笛色就该这样转换。在这样的传承、演出中，一部分传统昆剧折子戏的流失已经是不可避免的。几十年间，昆剧全本戏的捏合、整理、改编过程中，原本折子戏的笛色根据剧情需要，以及剧本、宫调的变化而被改动，这一现象几乎成为当下昆剧界排演全本戏的常态。只是人们更多地关注全本之于原来的各出折子戏有哪些变化，表演、服装上有哪些改动等等，对于笛色往往并不太注意。

依据本书前面章节所论，笛色有变化的传统昆剧折子戏所占比重并不大，多数传统折子戏仍然保持或基本保持晚清、民国宫谱中的笛色标注版本。不过，这种少量的、几乎不为人所关注的笛色演变，对于昆剧发展实际上还是会带来一定的影响。我们只需将二十世纪八十年代出版的《振飞曲谱》中所列折子戏笛色，与二十一世纪以来昆剧曲谱本折子戏所用笛色进行对比，就会清楚看到，其中部分笛色确实已经发生了变化。在几十年前不可想象会改变的某些折子戏笛色，在几十年后真的发生了变化。而且这种变化随着昆剧院团内部的传承，不但在演出中逐渐取代该出折子戏原有笛色，而且随着一代代的传承、乐谱的出版，逐渐成为下代乃至下下代昆剧演员普遍采用的笛色。当代部分昆剧折子戏所用笛色的演变，就在舞台下场门侧这支纤细的笛子里悄然进行着。

说到底，在一些人的观念中，笛色其实是一个技术活，是笛师、作曲者关注的问题。岂不知笛色关乎昆剧至关重要的唱腔、音乐，这是直接诉诸观众听觉和感悟的艺术元素。我们现在的有些昆剧全本戏改编、演出，致力于打造所谓的视听盛宴，但视觉上的盛宴，主要通过服装、

舞台美术和表演呈现，但在日益炫目的舞台布景下，表演的空间日益被压缩。而真正诉诸听觉上的盛宴的主要就是在乐队伴奏下的唱腔，然而庞大的乐队，冲淡了笛子独有的音色，也给演员的演唱带来了诸多的困扰。笛色的频繁转换，有别于传统的演出。一场戏中，笛师能展示其技艺，很好地烘托演员演唱的空间日益缩小。很多时候，笛师更多的是照谱吹，而不是看着演员吹，因为曲词变、宫调变、乐谱变、笛色也变，谱子无法烂熟于心。笔者曾在中国国家图书馆音乐厅看过某昆剧院团的演出，整个过程中，乐队的笛师始终背对舞台，永远看着乐谱吹。笛师有时要根据演员的临时情况进行补救、垫音，可惜在这位笛师眼中，演员在台上情况如何，永远与他无关。要知道京剧的琴师为演员伴奏时，眼睛始终盯着台上的演员（需要用新谱的新编戏除外）。昆剧舞台演出本来也应该如此，可惜有时候（当然不是所有的昆剧院团如此）台下的观众看到的就是这样一幅场景：笛师背对着观众，看着谱子吹，演员在台上唱，二者各自为政。这样一来，就成了演员要跟着笛子唱，而不是笛子托着演员吹。如此本末倒置，好的笛师和演员之间那种笛师托得贴合、演员唱得舒服的水乳交融的合作，就不太容易做到了。

第三节　昆剧笛色演变与家门（行当）

如果昆剧折子戏戏剧情境没有改变，宫调、曲牌、曲词没有变化，也并非一出折子戏的另一种笛色版本（有的折子戏会有两种不同的笛色），更不是演员因临时出状况而发生的变调（这是临时的，不足以改变昆剧简谱正式出版书籍的笛色），那么笛色有没有可能变化？答案仍然是肯定的。一方面即令曲词、宫调依旧，但人们对同一出戏的戏剧情境有了某些更细微、精深的体会；另一方面，宫调对应笛色的确具有某些灵活性，宫调对应笛色往往不止一种，有些并不是完全定死。除此以外，其实还可以从对昆剧家门（行当）的角度探究某些昆剧折子戏的笛色演变问题。

昆剧家门的概念，除了指副末开戏报台的"家门引子"和剧中人物上场的"自报家门"外，还用来指称剧中脚色（角色）门类。昆剧中将行当称为"家门"是标准的称呼，传字辈艺人周传瑛在《昆剧生

涯六十年》一书中有专文《昆剧家门谈》① 谈及这一问题。从附表二所列笛色发生演变的当代折子戏所属家门（行当）来看，基本上涵盖了昆剧的各个家门（行当）。虽然折子戏笛色演变并非只限于某一个或两个家门（行当），而是在所有的家门（行当）中不同程度地存在。但从这些笛色发生演变的折子戏家门（行当）来看，涉及面虽宽，但确乎有某种家门（行当）方面的倾向性。也就是说，昆剧的生行、旦行、净行、末行和丑行戏，哪类戏更容易发生笛色的演变，大致而言还是有一定规律的。

这里必须要说明的是，家门（行当）变，并不等于笛色就会变。换言之，不是脚色变换笛色就会变，脚色变换≠笛色变化。家门（行当）虽然并不是直接导致笛色演变的原因，但在宫调曲牌、戏剧情境等直接导致折子戏笛色改变的主要因素外，有时候家门（行当）的确也是需要考虑的因素之一。王季烈、杨荫浏、孙玄龄、武俊达等曲家、学者的论述，对此实际已经有所涉及。王季烈《螾庐曲谈》中，时常指出某宫调下"北曲之为阔口唱者"，间或用某某笛色。杨荫浏也提到"角色由阔口（如老生、外、净）细口（如生、旦）之分，阔口的音域要求偏高一些，所以在定调上为同一宫调留有伸缩余地"②。孙玄龄曾统计了"北曲宫调演唱调高分配表"，表中特别注明了演唱调高和演唱角色的对应关系。比如北正宫对应笛色，旦行和小生多唱小工调，生行则多唱尺字调和上字调；北商调对应笛色中，旦行多唱六字调，而生行多唱尺字调，等等，值得我们参考。武俊达也曾指出，昆剧的定调"也须因行当、戏剧情节和曲调变化而变动，因此调门也常是定而不死的"③。定而不死，其实正蕴含着变调的可能。这是在昆剧定调的影响因素中，宫调、戏剧情境等因素之外，明确地将家门（行当）纳入考虑因素当中。既然宫调对应的定调如此，那么变调过程中，有时也需要将昆剧家门（行当）纳入考察范围。

① 戏曲演员分类部色"古谓之部色，现今一般称行当；在我们昆剧则叫作家门"，"昆剧称行当为家门，与剧本第一折副末开戏报台的'家门引子'及剧中人物上场时的'自报家门'并不完全是一回事"，见周传瑛《昆剧生涯六十年》，上海文艺出版社，1988年，第118页。

② 杨荫浏《中国古代音乐史稿》（下），人民音乐出版社，1981年，第581页。

③ 武俊达《昆曲唱腔研究》，人民音乐出版社，1993年，第79页。

　　附表二所列笛色有变的折子戏几乎涵盖了昆剧的各个家门（行当），但细看各出折子戏主角所属家门（行当），会发现其分布其实并不平均。具体来说，以生旦戏（指五旦和巾生或小官生）为笛色变化最主要的家门（行当）脚色，像《疗妒羹·题曲》这样的纯粹的闺门旦独角唱工戏，以及《紫钗记·折柳》《玉簪记·偷诗》这样标准的生旦戏，在附表二中其实数量是非常稀少的。笛色变化的折子戏中，小生应工之戏明显多于五旦戏，不过更多是与五旦之外的其他家门（行当）合演之戏。在这六十余出笛色发生演变的折子戏中，老生、老外、净行、丑行和正旦这几个家门（行当）应工的占据了多数。《长生殿》中的杨贵妃本是五旦应工，但在《埋玉》一折演绎非常之变，此出中的杨贵妃实际是正旦。正旦虽是旦行，但也被称为昆剧中的雌花脸或女花脸，其表演与生旦戏不同。昆剧折子戏主要来源于明清传奇，一生一旦、生旦团圆的结构是其主要特色。因此，从笛色发生变化的这六十余出昆剧折子戏的家门（行当）来看，主要以生旦戏之外的其他家门（行当）剧目为多。在附表二中，以老生和老外为主要脚色的折子戏，以净行、丑行和正旦为主要脚色的折子戏，占据了绝对的优势，特别是以老生和老外应工的折子戏约有二十出，接近总数的三分之一。为什么阔口的老生（老外）家门（行当）的折子戏，笛色发生演变的情况如此之多？这里以《牧羊记·望乡》《牧羊记·告雁》和《绣襦记·打子》三出戏为例分析。这三出戏中，《告雁》是老生的独角唱工戏，《望乡》（老生与冠生）与《打子》是老生与小生戏份相当的唱工戏。

　　《牧羊记·告雁》的笛色，《集成曲谱》金集卷四中标注的是凡字调，但现在舞台演出本变为了尺字调。两出戏的老生唱腔笛色均呈降调趋势。《望乡》一折，在戏宫谱《昆曲大全》一集卷四、《集成曲谱》金集卷四中，《望乡》所用笛色完全一致，都是从头至尾用小工调。直到二十世纪五十年代的《粟庐曲谱》、1982 年版《振飞曲谱》（也包括2002 增订出版的《振飞曲谱》）中，《望乡》笛色一直都是小工调，并且都是自首至尾[①]一以贯之。但是，到《昆曲精编剧目典藏》所收《望乡》，采用的笛色发生了变化。这种教材简谱上记录的笛色变化，直接

　　① 《振飞曲谱》中的《望乡》曲牌已有删节，是考虑到原有《望乡》曲牌众多，演出时间过长而进行的删减。

在舞台上得到了忠实的演绎。现在许多昆剧院团舞台演出版《望乡》，曲牌的删减已成常态，同时，在笛色上，几乎很少再见到全部以小工调笛色贯穿始终的。最常见的笛色版本是将【哭相思】之前以老生苏武主唱曲牌降低为尺字调，而【哭相思】之后以小生李陵主唱曲牌保持不变，仍旧唱小工调。同样是老生、小生应工的《绣襦记·打子》，戏宫谱《遏云阁曲谱》下函七册、《绣襦记曲谱》卷三所标笛色都是小工调，至二十世纪九十年代版简谱《振飞曲谱》下册中，《打子》依然采用的是小工调笛色。而当下的舞台演出版《打子》，笛色却发生了变化，由小工调降为了尺字调，有些昆剧院团所出乐谱中甚至采用上字调。

从这三出折子戏的笛色变化，可以看出，昆剧老生（老外）应工的折子戏，降低笛色几乎成了一种趋势。不仅如此，这种变化与前面第四章所论《弹词》等折子戏逐步嬗变的趋势不同。附表二中所列各出老生、老外为主角的折子戏的降调，其实大部分都是近几十年间的事情。像《打子》《望乡》等都是老生与小生同台演出的折子戏，原本都是小工调，但在一出戏中，小生所唱曲牌调门一般稍高，老生所唱曲牌的调门则可稍低。

除了老生、老外，净行为主的折子戏，其所用笛色的变化也比较多。比如《天下乐·嫁妹》，光绪间的宫谱抄本所标笛色为尺字调。但我们现在能看到的舞台版《嫁妹》，曲牌、宫调、套数、戏剧情境基本不变，但其笛色转换却变得十分密集，具体是：六字调→尺字调→小工调→尺字调→小工调→尺字调→小工调→尺字调→小工调。之所以如此，不妨从家门（行当）角度进行分析。这出戏的角色包括钟馗（油花脸）、杜平（小生）、钟馗妹（五旦）和众鬼卒。除了开头大鬼所唱【点绛唇】用六字调外，钟馗所唱曲牌一律用尺字调笛色，杜平和钟馗妹所唱曲牌则用小工调笛色。这种按一出戏中家门（行当）来转换笛色的做法，也包括本章前述的《烂柯山·泼水》。正旦与老生同在一出的折子戏笛色，正旦崔氏唱腔用小工调，而老生朱买臣唱腔则用尺字调，整出戏笛色就在二者你来我往的演唱中不断变换。因此，其笛色变化，与宫调、戏剧情境等密切相关，同时也应适当考虑到家门（行当）方面的因素。

小生、旦行应工的昆剧折子戏，一般宫调、曲牌、曲词、戏剧情境

等变化极少，故而在笛色上相对稳定。而对于其他昆剧家门而言，在折子戏演出、流布过程中，老生、老外、净行等应工之戏在宫调、曲牌和戏剧情境上变化的概率要高于生旦戏。在这种情况下，这些家门（行当）应工的折子戏，笛色发生变化，就是题中应有之意。但像我们上面所举的这些折子戏，一折之中，戏词未改、戏剧情境未变、宫调未变的情况下，笛色却仍然发生了变化。同一宫调的调门，很多时候不止一个，那么这个时候，在宫调相同的前提下，旦行、小生可以采用稍高一些的调门，而老生、净行则可用稍低一点的调门。① 这是基本常识，也是惯常的做法。由此可见，笛色的确定与变化，有时会在一定程度上考虑到了家门（行当）的因素。

还有的折子戏，本身就两种笛色都常用，比如《风云会·访普》有尺字调和上字调两种笛色，《宝剑记·夜奔》有小工调和尺字调两种笛色。造成如此情况的原因，在戏剧情境、宫调之外，有些也与家门（行当）有关。《访普》是北正宫调曲牌，一般多用尺字调或小工调，但由于该出戏是净行、老生应工的折子戏，也可变通，降调采用上字调，即王季烈所云"北曲之为阔口唱者，间用上调"②。相对于《访普》，《夜奔》在当下的演出频率、知名度要更高，而且这出戏是京剧、昆剧和梆子戏演员都能演的一出经典折子戏。现在的《夜奔》，小工调、尺字调两种笛色都使用。但如果追根溯源，严格来说，《夜奔》最初的笛色其实并非两种，而应该是一种。只是后来逐渐发展，小工调、尺字调两种笛色都被采用。此处摘录晚清至当代各个时期《夜奔》乐谱刻本、抄本与现代出版简谱本，对《夜奔》笛色的处理主要有两种，具体如下：

清乾隆时期刊刻的清宫谱《纳书楹曲谱》补集卷二、日本双红堂藏本清戏宫谱抄本《无名曲本》③ 所收《夜奔》均未标笛色。其后诸家

① 武俊达《昆曲唱腔研究》，人民音乐出版社，1993 年，第 79 页。

② 王季烈《螾庐曲谈》卷一《论度曲》，王季烈、刘富樑辑订《集成曲谱》金集卷一，商务印书馆，1925 年。

③ 黄仕忠、〔日〕大木康主编《日本东京大学东洋文化研究所双红堂文库藏稀见中国钞本曲本汇刊》第 18 册，广西师范大学出版社，2013 年。

戏宫谱，如晚清升平署抄本、1930 年前后的杨文辉抄本①、1938 年北平国剧学会昆曲研究会《昆曲集锦》本均标尺字调，而傅惜华藏民国油印本、《剧学月刊》第三卷第 10 期、1939 年《昆曲汇粹》本所收《夜奔》标注小工调，1972 年版戏宫谱《蓬瀛曲集》本的《夜奔》则是尺字调、小工调均标注。简谱本中，1935 年《怡志楼曲谱》第三卷、1958 年华景德版《林冲夜奔》、2002 年版《兆琪曲谱》标注小工调，而 1953 年高步云整理本、1957 年白云生版和 1994 年《侯玉山昆弋曲谱》本中的《夜奔》则标注 C 调或尺字调。综而观之，《夜奔》的笛色有两种，一是小工调，二是尺字调（或标为 C 调）。

《夜奔》的乐谱本一般包括十支曲牌，除首支【点绛唇】属北仙吕宫（散板）外，其余九支曲牌皆为北双调【新水令】套②，包括【新水令】【驻马听】【折桂令】【雁儿落带得胜令】【沽美酒带太平令】【收江南】【煞尾】。全套结音为 1，声情激昂，所谓"健捷激袅"③，表现林冲英雄失路的愤懑与不甘。北仙吕宫和双调采用的笛色，按孙玄龄《北曲宫调演唱调高分配表》中所列，北仙吕宫所用笛色包括正宫调、六字调、小工调、尺字调，北双调所用笛色有小工调、尺字调和上字调。④ 因此，从宫调与笛色对应关系看，《夜奔》采用小工调或尺字调都是可以的。

《夜奔》流行于世，桌台清曲与剧场演出有用小工调者，亦有采用尺字调者，两种笛色可以并存使用。昆剧折子戏的笛色，有些从头至尾主要采用一种笛色，如《雷峰塔·断桥》的凡字调、《长生殿·絮阁》的正宫调、《红梨记·醉皂》的尺字调，等等。有些中间会有笛色上的变化（即转调），如《长生殿·弹词》尺字调转上字调、《西楼记·楼

① 杨文辉（1903—1961），清华大学体育教员，习昆曲。表中所列《夜奔》乐谱由杨文辉传给其女杨忞。杨忞（1937—2016），从曲家汪健君习曲，曾在北京昆曲研习社教曲友拍曲。她为曲友所拍习《夜奔》所用乐谱，就是其父杨文辉传下来的。但这部手抄《夜奔》乐谱没有明确的抄写年代。之所以定在 1930 年前后，是因为红豆馆主溥侗曾到清华大学教昆曲，其时杨文辉正在清华供职。杨文辉所留下来的乐谱，可能是红豆馆主拍曲时所用。参看徐芃《杨家的〈夜奔〉》，《读书》，2017 年第 7 期。

② 《宝剑记》原著中有一支【水仙子】曲牌，在乐谱本中被删掉。

③ ［元］燕南芝庵《唱论》，中国戏曲研究院《中国古典戏曲论著集成》第一集，第 160 – 161 页。

④ 孙玄龄《元散曲的音乐》，文化艺术出版社，1988 年，第 184 – 185 页。

会》六字调转凡字调、《鸣凤记·写本》凡字调转六字调、《孽海记·思凡》的小工调转正宫调，等等。自然，也有临时降调的情况。像《夜奔》这样，同一出戏有两种笛色并行于世的同样也存在，因为从理论上讲，一种宫调可以对应的笛色往往不止一个，一出折子戏根据其所属宫调，是可以有一到两种笛色选择的。实际上，这种情况虽然存在，却不是每出戏都会如此。和《夜奔》一样同属北双调【新水令】套的折子戏，如《双红记·青门》《单刀会·刀会》《桃花扇·寄扇》《西游记·胖姑》《昊天塔·五台》等，如果从宫调对应笛色的角度，的确可以不止有一种笛色，但多数时候，这些折子戏所采用的通行笛色，还是以其中一种为主。

同时，《夜奔》笛色的变化与选择，在一定程度上与其家门（行当）也不无关系。中国国家图书馆所藏明嘉靖二十六年（1547）原刻本《宝剑记》中，林冲的家门（行当）标注的是"生"。明清各戏曲选本中的《夜奔》，所标注家门（行当）也是"生"①。在现时的昆剧舞台上，扮演林冲的演员要唱做并重，因此很容易被认为是武生行当应工。但追根溯源，根据乾隆末年李斗《扬州画舫录》中的记载，彼时昆剧班社中，生行主要包括小生和正生，尚没有武生这一家门（行当）的存在。②戏班演戏如果需要有武功的脚色，往往都是由相应的对口脚色来应工。直到清中叶之后，随着众多地方戏的竞争加剧，昆班不得不重视武行，武生家门（行当）由此产生。因此，更确切地说，武小生应该是林冲这一角色的应工家门（行当）。而小生家门（行当）最常用的笛色，恰恰是小工调。朱家溍试唱《夜奔》时曾请笛师迟景荣吹小工调笛色，结果发现自己用小生嗓子可以唱，用武生大嗓就唱不上去。迟景荣还回忆，当年京剧武生泰斗杨小楼唱《夜奔》用的就是尺字调。由此朱家溍认为，只从家门（行当）论，《夜奔》"和《探庄》一样，原本也是小生戏"③。因此，《夜奔》的笛色原本应是小工调。如果由大嗓武生或武老生应工，那么笛色就不宜采用小工调，降一调的尺字调就成为合适的笛色。这就可以从家门（行当）角度解释为何《夜奔》会

① 有些选本没有标注。

② ［清］李斗《扬州画舫录》，中华书局，1990年，第122页。

③ 朱家溍《杨小楼的〈夜奔〉》，朱家溍《故宫退食录》（下），北京出版社，1999年，第781页。

有尺字调笛色。因此，《夜奔》的笛色的设定与变化，既与戏剧情境、宫调有关，一定程度上也与这出戏家门（行当）的设置与变化不无关系。[1]

有些《夜奔》宫谱，像戏宫谱《蓬瀛曲集》直接将两种笛色都标注出来，任由习曲者选择。该如何看待《夜奔》笛色（也包括其他一些折子戏）的这一现象呢？如前所说，昆剧曲牌的"定调也须因行当、戏剧情节和曲调变化而更动，因此调门也常是定而不死的"[2]。《夜奔》演的是奸臣当道，林冲报国无门反遭陷害，无奈黑夜逃亡，逼上梁山。这样的戏剧情境以定调较高的小工调来吹奏、演唱，林冲悲愤与不平、惊恐与恨意交织的复杂情感，黑夜逃亡中激烈而亢奋的情绪，都可以很恰切地表现出来，这样的戏剧规定情境与小工调的笛色可以说相得益彰。但这是从静态的角度，当演员在舞台上表演时，就必须考虑这出独角戏唱做兼具的特点。

2018—2019 年，笔者曾两次现场听侯少奎的讲座，侯少奎在这两场讲座中都谈到了《夜奔》的表演。他认为在《夜奔》这出一场干的独角戏中，扮演林冲的演员需要在半个小时之内，唱十支高亢入云、行腔多变的北曲曲牌，并且有与歌唱配合的大量繁难的身段、动作。更重要的是，其词、曲、动作三者要协调一致，即每一句曲词，都要有相配的身段动作，而且唱念与动作还要配合得严丝合缝，所谓唱到何处、看到何处、做到何处。唱做繁难，任何一样功夫不到家的演员，往往会唱得声嘶力竭，甚至荒腔走板；身段、动作僵硬疲沓，完全不到位。比如《夜奔》的主曲【折桂令】，各句的演唱、做功配合如下：

"实指望封侯也那万里班超"，拉开山膀，左手握拳，右手四指屈，大拇指独伸做"英雄指"，显示英雄豪气犹在。唱"封侯也那万里班超"时，转身，左掌心朝上右手掌心向下做托印式。"到如今生逼作叛国红巾，作了背主黄巢"，翻身左右先后拍脑打肘，拍手背，抬腿打膝盖上边，再双手反掌，同时跺脚转身走弧形半圆场，右手拍脑，用力伸出，要有抖膀子的劲儿，要睁眼，双眉微竖露怒气，并有

① 此处对《夜奔》笛色的分析，已发表于《北方工业大学学报》，2019 年第 4 期。

② 武俊达《昆曲唱腔研究》，人民音乐出版社，1993 年，第 79 页。

狠心气概。"恰便似脱扣苍鹰",做斜卧身,单腿站,左臂伸开,是另一种射雁姿势,象征苍鹰形状。"离笼狡兔",转身垫腿起飞脚腿,是表现狡兔窜出樊笼。"摘网腾蛟",双整肘袖,走翻身交叉,斜身站,双臂双手用掌尽力伸直,亮相,三个姿势相连。"救国难,谁诛正卯,掌刑罚难得皋陶",这两句做左右穿袖的平指转身,先向左边双手掌心上下相对有半尺距离旋转,同时左腿用足尖随之而转,不要离地或抬起腿,即束缚式,表示捆绑之意。唱"鬓发焦梢"时,左右边做同一姿势,但收住亮相时与前一个不同,要双手一上一下向头部鬓边指,表示鬓发纷乱。"行李萧条"句,左手按剑,右手按掌在脑前走小圆场站住。"此一去博得个斗转天回",用手向左台角天空指,念"高俅"二字时回身向上场门指,微微咬牙,表示恨意。"管教你海沸山摇",回身面向左台角,双手微颤动,上下越动越快而有力,步伐向后退做波浪式,双手拉开,抬左腿踢右腿,仍向左台角蹬出右腿,半翻身,右腿不落,左手平伸出,用右手在左臂下边斜指出,右腿落下做蹬弓步,右手向上场门指,左手按剑,全身微晃,双目圆睁,眉梢尽力向上竖起,鼻孔微出气,腹部不要动,怒气不息,很有海水沸腾,高山动摇之概,表达誓要报仇的决心。[1] 对于笛色问题,他认为《夜奔》之唱高亢入云,身段动作繁难,而且唱与做要高度匹配。在这种高难度的唱念俱全的表演中,为了保证表演的完整、流畅,由小工调降为尺字调,定调走低,演员演唱和做相应的身段、动作时,可以节省一定的体力。词、曲、表情、动作同步,每个字与每个动作都是严丝合缝地配合,容不得丝毫马虎。这样才能完整地演绎出林冲的愤懑、不甘与希冀。

总的来看,笛色发生变化的昆剧折子戏中,生行、净行折子戏笛色多有变化,且行中的正旦、六旦也有一些,但昆剧最主要的家门(行当)——小生和五旦(即闺门旦)的笛色变化,反倒是最少的。为什么会是这种情况呢?其实还与戏剧情境有关。当代昆剧人在对昆剧折子戏笛色进行改变时,还是非常注意的,不轻易改动传统的生旦折子戏的

① 白云生、侯永奎、侯少奎等都曾有文章谈到《夜奔》的表演,大同小异,因为都是北方昆弋的表演路数。分别参见《白云生文集》,北京:中国戏剧出版社,2002 年,第 265 – 266 页;侯少奎、胡明明《大武生——侯少奎昆曲五十年》,文化艺术出版社,2007 年,第 157 – 166、358 – 367、374 – 383 页。

笛色。尤其是生旦折子戏唱功吃重，随意改变曲词、曲牌的概率不大。要知道，像那样文辞精致、格律严谨、绰约多姿的昆剧传统折子戏，当代新创作的水平是难以望其项背的，哪怕是改写，想达到理想的戏剧效果几乎是一种奢望，因而这类折子戏的戏剧情境很少有大幅度的变更。生行和旦行所唱之曲，多数都是曲词与音乐唱腔的经典，是旋律动听、风格婉约的细曲，保留了最能体现昆剧艺术精华和魅力的水磨调，若随意改动其曲词、宫调，乐谱、笛色相应也会变化。如此一来，势必会影响昆剧歌唱的面貌，影响昆剧艺术上的纯粹性。为保持其演出与传承的传统，折子戏一般以不随便改动其笛色为宜。而净行、丑行的戏，粗曲较多，戏剧情境改动的可能性与概率相应也要大一些，一旦曲词、宫调、乐谱都变了，笛色的变动就可能频繁一些。从这一点而言，昆剧折子戏笛色发生变化主要集中于生旦戏之外的其他家门（行当），也是百年来昆剧折子戏笛色相对稳定的一种体现方式。当然，昆剧又不可能一成不变，只不过这种变化在净、生、丑等家门（行当）中体现得更多、更集中而已。

明代戏曲理论家王骥德曾云："世之腔调，每三十年一变"。① 昆剧在其数百年发展、演进的过程中广受欢迎，在相当程度上得益于声腔的演变与精进。昆腔的研磨、精进与流传，曾经带动了昆剧艺术的发展与流行。但随着清中叶以来昆剧的日渐衰微，昆剧在声腔、音乐上很少再出现多少新的有创造性的变化。百多年来，昆剧几度浮浮沉沉、起起落落，甚至一度曾面临生存还是死亡的危机。一代代的昆剧人顽强、执着而又小心翼翼地守护着昆剧，在饥荒、战乱中煎熬。和平年代的到来，国家文化政策的扶持，给奄奄一息的昆剧带来了新的希望。然而在二十世纪中叶以后，在整体音乐体系日益西化的环境中，昆剧音乐又面临着前所未有的巨大危机与挑战。在整体上仍尽力保持昆剧折子戏笛色稳定的同时，部分昆剧折子戏所用笛色的演变，其实也是昆剧人的应变策略之一。这种演变从昆剧作品角度而言，人们对昆剧作品的整理、改编、搬演与传承，已经对昆剧折子戏的保存、传承、演出产生了一定的影响。从昆剧院团的角度而言，各院团折子戏保存、传承具有各自的特

① 王骥德《曲律》卷二《论腔调第十》，见中国戏曲研究院编《中国古典戏曲论著集成》第四集，中国戏剧出版社，1959年，第117页。

点，有些相同折子戏因各种原因，不同院团有时会采用不同的笛色。而从维系昆剧生存、发展民间曲社的角度而言，所用笛色的演变在清曲其实也已经出现。

第六章
昆剧笛色演变的意义

昆剧笛色演变的价值、意义究竟何在？本书前面各章具体论述过程中已经阐明过一些观点，此处综合前述几章关于笛色的分析、论证，做一个简要的概括总结。

第一节　笛色演变与昆剧歌唱的审美风貌

昆剧歌唱中的字、音、气、节等技术要素，具体而言，咬字要讲四声、尖团、阴阳、出字、收尾、双声、叠韵等；发音指发音部位、音色、音量、力度等；气指的是用丹田劲送气，还有呼吸、换转等；节是节奏的快慢、松紧及各种腔格。字、音、气、节技术要素的终极目标又指向曲情，包括唱出问答神气（即语气化）和悲欢感情（即生活化）。[①]当歌唱者字、音、气、节无误，又能唱出曲情。曲家俞粟庐谓"曲情者，曲中之情节也。解明情节，知其意之所在，则唱出口时，俨然一种神情，问者是问，答者是答，悲者黯然魂销，不致反有喜色，欢者怡然自得，不致稍见瘁容。宛若其人自述其情，忘其为度曲，则启口之时，不求似而自合，此即曲情也"[②]。歌唱者以技达情，用完美的字、音、气、节唱出套数、曲牌的曲情，恰如其分地表现出诸如悲伤、喜悦、激动、愤怒等情感，使听众、观者沉浸其中，获得审美上的愉悦。这一切的结合而体现出来的，就是昆剧歌唱的审美风貌。

而昆剧折子戏所用笛色的演变，如前所叙，彰显着昆剧在整体稳定态势下的变动、调整与适应。拥有完整的歌唱与表演体系的昆剧乾嘉传统其实并非岿然不动的铁板，如果这样，那么乾嘉传统又是怎样一步步形成的？在形成过程中，各艺术因素的取舍、融合、改动恐怕也是必然的。从这一角度而言，昆剧笛色的演变并非全面、整齐划一地进行，但通过对乾隆以来昆剧曲谱文献的梳理，这种演变的确是客观存在的。

在本书第二章第二节中，曾分析过笛色对昆剧演唱审美风貌的影响。也就是说，昆剧歌唱的审美风貌，与宫调、套数、曲牌紧密相关，

① 俞振飞《习曲要解》，王家熙、许寅等整理《俞振飞艺术论集》（增订本），中西书局，2016年，第287、317–319页。

② 《度曲刍言》，收入俞振飞编《粟庐曲谱》附录，上海辞书出版社，2013年，第458页。

与演唱者的演唱技术、情感表现但在也与笛色的选用、转换等有一定的关系。当一出戏采用的主要笛色，因为戏剧情境、家门（行当）等原因发生演变，且渐成定式时，与吐字、行腔（即旋律的处理）、字音、情感的抒发与掌控等结合，昆剧歌唱的审美风貌会在一定程度会发生某些变化，且与戏剧情境、字腔处理等融合，需要歌者和听者细细品味。

　　如前所叙，昆剧折子戏的笛色演变，并不是说笛师、演员、曲家等特意要标新立异，而是有其考量。昆剧演唱的音域相对较宽，一般可以达到两个八度的音程。比如小工调从低音 3 到中音 3，就有两个八度。但对于不少歌唱者而言，从最高音到最低音的演唱过程中，字、音、气、腔等都能始终保持歌唱的完整性，并且歌声悦耳、动听，曲情表达到位，神完气足，其实并非易事。因此，平音、低音真嗓唱，高音假嗓唱，甚至调底唱，在演员乃至曲友中都是存在的。比如所谓的点唱，即直接略掉过腔的高音，字头向上推出去一个字头，将字音念准确，即点到为止。但这样究竟只能作为唱法上的权宜之计。不管是哪一种，一旦形成了某种定式，早期曲谱中所采用的笛色渐被取代，且有些已经以有案可查，以曲谱形式正式出版，获得认可，昆剧团乐队也按照修改过的版本演奏，如此，人声与乐队伴奏就可以合起来了。这样一来，同一出折子戏、同一套宫调曲牌、套数，以原本笛色唱和变后笛色唱，在审美风貌上就呈现出细微或较大的不同。从舞台角度而言，歌唱与表演又是紧密连在一起的，因此，相应的，在表演上也会有某些体现。

　　比如前述《绣襦记·打子》《牧羊记·望乡》两出折子戏，原本都采用了小工调笛色，但现在无论曲社习唱还是剧场演出，老生所唱的小工调笛色变成了尺字调。从宫调对应笛色、家门（行当）、戏剧情境等角度而言，都有其合理性，权宜、灵活的笛色处理最终演变成为笛色定本。在歌唱上，如果采用早期曲谱笛色，曲友坐唱都吃力十足，更何况演员还要有身段、表情。从听者的角度，笛色变为尺字调后，相对要比原本过于高亢激越的小工调笛色演唱显得平和，曲调仍保持高亢但不过分，声情更显浑厚，还避免了破音的可能。对于受众而言，字、音、气、腔等当然重要，但美听也是不可或缺的。

　　情感的抒发由于笛色的改变有了相对更多发挥的空间，上述两出戏以小工调笛色演唱可能导致破音、高低音、真假嗓转换不佳，从而影响情感的充分表达，进而使折子戏、套数曲牌原本应体现出来的审美风貌

大打折扣。几位曲友专门做过实验，选择上述《打子》等三出折子戏，《打子》中的郑儋、《望乡》中的苏武之唱，分别采用两种笛色伴奏演唱。第一组以早期曲谱小工调笛色唱，演唱中演唱者时有破音，有的曲友还有真假嗓转换不顺的问题，演唱中的字、音、腔，以及情感的表达上也相应地受到影响，由此折子戏的审美风貌的完美展示也就不太容易实现。第二组，郑儋、苏武之唱用变后笛色，几位演唱者破音等现象明显减少，字、音、腔等的处理、情感表达明显顺畅。在审美风貌上，基本唱出了《打子》中的郑儋斥骂儿子郑元和时的痛心疾首，《望乡》中苏武面对李陵时的凛凛气节，比之以原笛色歌唱，更加游刃有余。

一旦可以获得这样的效果，那么原有的笛色，可能就慢慢采用得少了。说到底，对于演员和曲友而言，如果连高低音的最基本要求都达到不到，又谈何情感等的上乘表现呢？以字、音、腔等的处理为基础、与笛色变化紧密结合起来，情感的表达就更加传神，更感染人心。三出折子戏演唱中的高亢与低回共存，技巧与声情兼具，笛色变化适度，其笛色在清曲与剧曲演唱中，基本都得到了认可。笛色的演变，其实很多时候与歌唱、舞台表演紧密结合，变化后的笛色版本，使昆剧歌唱更贴合当代受众的文化审美，舞台表演中对剧情、人物的理解往往更细腻，曲、腔、戏更好地融合起来，体现出旧中有新，水乳交融的审美风范。

如果不顾曲情、宫调、戏剧情境，贸然将受众已经习惯的昆剧折子戏笛色进行改变，其艺术效果可能适得其反。前面提到过梅派青衣史依弘在唱《牡丹亭·游园》时，将原本多数曲谱本采用的小工调笛色提了两个掉，换成六字调。其实，她并不是第一个这样做的，二十世纪八十年代就有一些京剧旦行演员在演唱低音时下不去，就采取这样的做法。不过，到目前为止，各昆曲曲社、院团在演唱这出《游园》时，除了偶尔用凡字调外，多数还是用小工调。因为如果采用六字调，在声情上就会有变化。像【皂罗袍】如果采用六字调演唱，歌唱时就无法准确地表达出杜丽娘面对赏心乐事、良辰美景生发的"谁家院""奈何天"的感叹。悲欣交集的杜丽娘在这样的笛色演唱下，连带整出戏的审美风貌也发生了某些改变，与原剧显然不合。因此，这一笛色调整不但受到曲友、专业人士的批评，而且始终没有在当代曲谱出版中获得认可，在曲社演唱与演出中也不太被接受。

相形之下，同样在桌台清曲还是氍毹演出都很常见凸显闺门旦唱功

的《题曲》，其笛色逐渐发生演变，得到了后世接受，并最终成为定式。如前所叙，《题曲》中的【桂枝香】为尺字调，至【长拍】转为六字调。叶堂批注认为他同时代的【长拍】【短拍】和【尾声】等数支曲牌的笛色上存在问题，具体而言就是定调过高，采用的都是比六字调还要高的笛色，那就可能会用到正宫调。叶堂对此很不满，认为采用这样的笛色演唱，会导致这几支曲牌的歌唱上缺乏应有的韵致。因此，叶堂在《纳书楹曲谱》中给《题曲》数支【长拍】的定调，与乾隆时期普遍通行的笛色是有差异的。这样做的目的是让《题曲》的演唱具有"绵邈轻微"的审美风貌，更具有韵味。

清宫谱采用笛色有变，而向后的戏宫谱《遏云阁曲谱》《六也曲谱》《集成曲谱》所收《题曲》也是降调处理，但具体降调的幅度却有差异。《遏云阁曲谱》降一个调，采用凡字调；《六也曲谱》《集成曲谱》则降至小工调乃至尺字调，【长拍】的笛色变成了小工调或尺字调。两相对比，晚清一来《题曲》笛色，与《纳书楹曲谱》时代相比，已经有了不小的变化。而现代的《粟庐曲谱》，选择的是与《遏云阁曲谱》相同的笛色，从小工调转为凡字调，转调自然而又不显突兀，成为现今《题曲》通行的笛色版本，当代的昆剧乐谱出版也基本采用。以这样的笛色，在绵邈的声情之外，更有乔小青引杜丽娘为知己，自叹生为羁囚、此生缘悭的悲鸣，其悲剧性审美风貌更为突出、集中，人物之情、歌唱之美完美融合。

也就是说，昆剧所用笛色的演变，是经过曲家、笛师、演员之手实现的，这种演变，当然要考虑到各种因素，诸如戏剧情境、家门（行当）、表演等方面，但变的最终指向，是要使折子戏在演唱风貌上与剧情更契合，更适于该家门（行当）演员的歌唱上的美听，更富于情韵，或平和流丽、婉转悠扬，或慷慨激昂、深沉苍劲，或陶写冷笑、凄怆怨慕，或喜乐欢娱、哀痛伤悲以上种种，不一而足。当这种演唱的情韵之美与实际表演结合，就可能实现该剧的最佳舞台呈现。如果笛色不合，演员唱做势必受到影响，进而在演唱的韵味上打了折扣，情韵转淡，甚至有可能出现诸如流丽散尽、婉转罕见、深沉难得，慷慨无归，欢乐滑向平淡、唱伤痛之曲而无悲感等情韵违和的情况。曲家、曲友讲究出音用字，追求字正腔圆，这是基本功，但演员不同于曲友，演唱规范之外，还要要求唱、念、做、表的完美统一，因为始终要以舞台表演的形

态呈现出来。从昆剧舞台艺术的角度，折子戏所用笛色演变对审美风貌上的重要性，要超过桌台清曲，因为它是综合性的。

因此，昆剧折子戏的笛色如果发生变化，且这种变化基本上已经被接受、认可并采用的话，那么在一定程度上，往往也会在歌唱时体现出某些更契合剧情、也更为受众认同的审美风貌，既与乾嘉时代有某种继承、延续，也随着时代的脚步在逐渐发生若干变化。稳定而又不乏变化，变化而又不失传统风范，笛色的演变与其他技术、艺术与情感元素一起，潜移默化地影响着当代昆剧的审美风貌。从这个意义上讲，昆剧折子戏所用笛色演变的研究是我们认识昆剧风貌的一个独特的切入口。

第二节　笛色标注方式优化与调整的意义

作为昆剧笛色演变类型之一，笛色标注还是不标注的历史沿革可谓久矣。如前所述，清代乾隆早期刊刻曲谱印本无笛色标注，乾隆晚期所刻曲谱偶有少量笛色标注，晚清时期开始出现全面标注笛色的曲谱。笛色标注位置也发生了根本性变化，从曲谱外部天头眉批到进入正文，成为曲谱的有机组成部分。昆剧曲谱印本的这种笛色标注的演变，其实正是昆剧曲谱中宫调功能减弱，笛色作用得以凸显、强化的反映，也是昆剧曲谱印本作为公共文化产品属性的体现。从这一点而言，对于我们考察宫调的流变、宫调与笛色关系等都具有重要的价值。

而数量众多的昆剧曲谱抄本具有的私密性，即非公共文化属性，使它在笛色标注与否、标注位置等方面始终表现出与宫谱印本不同的特色；另一方面昆剧曲谱抄本笛色标注处理，在一定程度上又与早期曲谱印本趋同。说明在昆剧发展过程中，始终有一股执着的坚守力量，承继着乾隆早期曲谱以宫调标调的传统。对这一传统进行梳理，并将其与上述昆剧印本笛色标注的历史趋势相对比，我们可以感受到昆剧曲谱制谱的两种不同选择。徜徉于各类昆剧曲谱印本和抄本中时，这种体会就更为清晰、深刻。它表明，昆剧曲谱的制谱的确有与时俱进的一面，但作为有清工与戏工双重传统的古老艺术，昆剧制谱中始终还有坚守传统的另一面。

曲家王季烈认为工尺谱的流行，标志着文人作家与伶工曲师的分离

与昆剧的衰落。① 这里面其实也是有一个发展过程的。清代乾隆初年所修《九宫大成》，昆剧制谱主要以文人和乐师为主，乾隆后期《纳书楹曲谱》制谱者仍是文人清曲家，自晚清《遏云阁曲谱》开始，制谱之文人已经开始将昆剧伶人引入昆剧制谱过程中，清宫一变而为戏宫。随着折子戏成为昆剧舞台演出的主流，伶人对昆剧原著文本的舞台改动获得认可，戏宫谱又是注重场上之谱，那么伶人介入昆剧制谱就是顺理成章之举。而这一历史性的变革势必带来制谱观念的变化，因为伶人制谱，存在着进一步弱化昆剧制谱中宫调作用的可能。自此以后，文人制谱与伶人制谱并行。

乃至民国时期，文人制谱犹存（如王季烈《集成曲谱》《与众曲谱》），艺人所制之谱（如殷溎深之谱）数量明显增多，几乎占据当时新出版的昆剧曲谱的半壁江山，而且艺人之谱的流行程度、影响范围很多其实是超过文人之谱的。这种变化显示了晚清民国以来，昆剧艺人在昆剧制谱中作用的逐渐加强，而这种强化同样会对昆剧音乐与舞台演出产生一定的影响，表明伶人在近代昆剧生存与发展中的话语权无到有，且有逐渐加强的趋势。因此，昆剧笛色标注的考察，是研究昆剧制谱观念发展变化、制谱历史、制谱特征与走向的重要参考指标。无论对昆剧曲律、曲谱的研究还是晚清以来昆剧的某些发展走向的探索，都具有重要的意义。此外，从笛色标注入手对《纳书楹曲谱》版本的梳理、考察，对于这一重要的昆剧宫谱的研究，无疑也有着重要的价值。

也就是说，昆剧笛色的标注方式一方面仍有固守传统、古意犹存。这样的坚守与执着，对于昆剧的传承无疑是最可宝贵的财富。虽然如今昆剧已日渐小众化，但在有识之士倾心呵护下，一脉犹存。另一方面，世易时移，在我们这片土地上孕育、发展起来的这门艺术，如果想长久地存在并发展下去，保留传统的同时，也要适应时代要求，进行适度的调整。既然是昆剧，就必须在舞台上演绎，观众的好尚、剧场的兴衰，直接决定着昆剧艺术的生存状况。只靠铁杆儿昆剧爱好者、曲家的支撑，昆剧在艺术市场的激烈竞争中是难以为继的。具体落实到昆剧曲谱，如前所述，从二十世纪二十年代后期开始出现简谱、五线谱，且数

① 王季烈《螾庐曲谈·论谱曲》，王季烈、刘富樑辑订《集成曲谱》声集卷一，商务印书馆，1925 年。

量日渐增多，其实就是昆剧人面对本土包括京剧在内的其他剧种的竞争，以及外来戏剧的冲击而采取的对策，这是一种自觉适应、主动优化与调整。

昆剧所采用的工尺谱传承已久，自有其不可替代的优势，但随着昆剧的日渐衰微，到二十世纪之际，普通民众（曲家、曲友等除外）与这种记谱方式之间渐渐产生隔膜。传统的宫谱逐渐被传入中国的西方乐谱所取代。新学渐兴，对于普通的中小学生而言，简谱版学堂乐歌的学习难度显然要比字谱的工尺谱小得多，同样，普通人学习、掌握简谱也比学习在他们看来如天书一般的工尺谱要容易。笛色标注上，如上所叙，昆曲宫谱印本从不标注，到偶有标注，再到基本标注，而昆剧宫谱抄稿本的笛色标注始终没有能够统一。也就是说，笛色的标注在昆剧宫谱这里，始终没有百分百统一。但作为以简谱和五线谱两种乐谱记录的昆剧乐谱，没有笛色标注的情况则是非常罕见的。两相对比，百余年间昆剧笛色标注方式的演变，是曲家、曲友、笛师、演员等等昆剧人的有意识调整，意在延续昆剧的生命，接续其传承。

昆剧曲社中所用乐谱至今仍以传统工尺谱为主，但简谱、五线谱在曲社日常拍曲、同期或彩串中也时有使用。相比起来，各昆剧院团所采用（有些已经出版）的乐谱则越来越细化、标准化。每一出戏使用的调号必定明确标注，区别在于，有的有的是单注调号，有的是将调号与对应笛色一起注出。主要曲牌每一支固然都详细注明所用笛色，宫谱中很少标注引子、前奏曲牌所用笛色的，在现今昆剧院团所用乐谱中，也都一一被标注出来。

这样的调整、变化，其实也是昆剧院团为适应时代而进行。如前所述，从二十世纪五十年代后期开始的民乐团、昆剧院团乐器改革，非均孔笛取代传统的均孔笛逐渐成为昆剧伴奏的主要乐器。如前所说，在这种情况下，传统的管乐器也多被改为定调乐器①。相应的，使用笛色标注明确、全谱标注详尽的乐谱就成为必然，传统的自由度相对较高的工尺谱不再成为昆剧院团使用的主要乐谱。当然，还是有部分昆剧院团在给演员拍曲时还会使用宫谱，但在剧场演出中，标注明确又详细的简谱或五线谱绝对是不二之选。

① 黄翔鹏《传统是一条河流：音乐论集》，人民音乐出版社，1990 年，第 139 页。

笔者认为，目下昆剧院团所用乐谱的情况，一定程度上是西乐的影响下的产物。这一调整当然有其优点，就是一切都有章可循，每支曲牌用什么调，转调后用什么调，等等，都再清楚不过，这样可以保证至少从伴奏层面很少出错，且有定准，不会随意变动。而且，如果要与西乐乐器或者乐队合作，乐谱也通用，因为如果用传统的工尺谱，有多地方可能就没有笛色标注，可能让习惯笛色标示细化的笛师面临选择性困难。如今的剧团规模已非昆剧班社时代可比，这种一切有定准、细化的乐谱笛色标示，是剧场演出所用乐谱的标配。这是适应时代变化进行调整的结果。

同时，昆剧作为古老的剧种，近些年来一直致力于争取年轻的观众。在推广过程中，除了舞台艺术的展示，有时还有昆剧歌唱的示范、学习。年轻一代的学习者、爱好者，所受音乐教育多是西乐为主，这样一来，昆剧院团使用的乐谱使他们接受、理解起来相对容易，他们对细化至每支曲牌的笛色标注，也应十分习惯。如果一上来就采用有难度的传统工尺谱，有可能会阻碍一部分初学者进入昆剧世界[1]。从这个意义而言，进行了详细笛色标注的昆剧简谱、工尺谱，不仅仅是昆剧院团的乐队的必需，也是推广当代昆剧推广中的有力助推，是随着时代的需求而做出的调整。传统宫谱与现代乐谱并存，昆剧的艺术世界难得地保留了多样性，其包容性的一面堪称昆剧之幸。

第三节　从当代昆剧院团策略看昆剧笛色演变意义

昆剧笛色的演变与当代昆剧院团的策略也息息相关，对于昆剧院团的演出、保存、传承昆剧也有其价值。前述昆剧全本戏改编、搬演，就当代而言，主要是通过昆剧院团来实现的。到目前为止，大陆地区共有

[1]　当然，也有部分爱好者会选择传统工尺谱，但对于多数浅尝辄止或一般感兴趣的观众而言，笛色标注详尽而清楚的昆剧简谱和乐谱仍是主要的选择。

九家昆剧院团①。这九家院团有着各自艺术传统与特色②，在遵循传统与变革求新上，既有一致的艺术追求，也有各自的艺术特色与传承坚守。

具体到昆剧折子戏所用笛色问题上，整体而言，苏昆（包括江苏省昆剧院和苏州市昆剧院）、浙昆更倾向于维持原有笛色或少量改动，上昆较之苏昆、浙昆改动的相对要更多一些，而北昆改的最多、幅度最大。在对待具体的某一出折子戏笛色的选用、笛色改与不改、如果改怎么改等问题上，不同的昆剧院团当然会有趋同的一面，但相异的一面也不在少数。附表二所列六十余出折子戏中，一出戏笛色在各昆剧院团有不同处理（变和不变，怎么变）的，也有若干折子戏的笛色，在不同的昆剧院团中处理是有一定差别的。有些院团有了变化，有些院团则仍保留传统宫谱中的笛色不变；部分昆剧院团所用笛色发生整体改变，而另一些昆剧院团则是局部笛色变化。附表二中的《白兔记·出猎》《白兔记·回猎》《单刀会·刀会》《连环计·议剑》《连环计·献剑》《玉簪记·偷师》《牡丹亭·冥判》《永团圆·击鼓》《天下乐·嫁妹》《渔家乐·端阳》《满床笏·跪门》《钗钏记·相约》《钗钏记·落园》《钗钏记·讨钗（相骂）》《烂柯山·痴梦》《烂柯山·泼水》③，都属于这种情况。具体包括以下几种情况：

第一种情况，面对笛色有不同版本的昆剧折子戏，选择哪种笛色？晚清以来的宫谱中，一些折子戏的笛色标注有时会有不同的版本。对于

① 分别是：浙江昆剧团、上海昆剧团、北方昆曲剧院、江苏省演艺集团昆剧院、江苏省苏州昆剧院、湖南省昆剧团、浙江永嘉昆剧团（原浙江永嘉昆曲传习所）、昆山当代昆剧院、浙江汤显祖昆剧团（江西遂昌县）。其中，浙江永嘉昆剧团虽然在1954年就已成立，当时称温州巨轮昆剧团，1957年改名为永嘉昆剧团。几经波折，一度被撤销，直到1999年又成立了永嘉昆剧传习所，2005年恢复建制至今。相对于前七个有几十年历史的昆剧院团，昆山当代昆剧院、浙江汤显祖昆剧团则是新生的年轻院团。昆山当代昆剧院成立于2015年，浙江汤显祖昆剧团成立于2018年。其余的几家是目前昆剧演出的主力院团，尤其是浙江昆剧团、上海昆剧团、江苏省的两大昆剧院团，各自有不同的历史与艺术传承。

② 昆剧界有一种俏皮而形象的说法，认为"浙昆是吃人奶长大的"（意指得天独厚的师资力量），苏昆、湘昆是吃米汤长大的（意指缺师资靠多方求教，自己拼搏），上昆是吃牛奶长大的（意指条件优越，还带点洋味），参见钮骠、傅雪漪等编著《中国昆曲艺术》，北京燕山出版社，1996年，第257页。北方昆曲剧院作为中国北方地区一枝独秀的昆剧专业院团，有自己独特的传承系统与演出风格，即所谓昆弋派。而湖南省昆剧团（湘昆）和浙江永嘉昆剧团的演出剧目有自己的地方特色。

③ 《烂柯山·泼水》因为涉及全本戏与折子戏的问题，在本章第二节中已有分析。

这样的折子戏，各昆剧院团一般尽量选择距离舞台演出版较近的宫谱。比如《寻亲记·茶访（茶坊）》，在《六也曲谱》利集十三册中标注该出折子戏笛色为正宫调，而《天韵社曲谱》卷一标注的是六字调。当下各昆剧团演出本曲谱用的是流传较广的《六也曲谱》标注的正宫调，并没有采用传承独特的清工传承的天韵社版本笛色。再如《拾金》的笛色，《与众曲谱》八卷标注的是小工调，《天韵社曲谱》五卷标注的却是尺字调，上昆、北昆等昆剧院团的演出本采用的是均是小工调，也是同样的道理。又如《玉簪记·偷诗》，《集成曲谱》振集卷五首调标凡字调，而殷溎深的《春雪阁曲谱》则是凡字调转六字调，目前的舞台演出中，各昆剧院团一般都选择殷溎深宫谱采用的笛色。像这样不同宫谱对同一出折子戏采用不同笛色，如今的昆剧演出中，所选用的笛色多遵循流传度广、使用频率较高的宫谱刊本。如果一部宫谱对某出折子戏同时标出两种笛色的，各院团演出版曲谱就有自己的选择，不一而足。比如《不伏老·北诈》，《集成曲谱》金集卷一标注了六字调或凡字调两种笛色。对这出戏的笛色，上海昆剧团演出本曲谱用的是凡字调，而北方昆曲剧院采用的是六字调。

第二种情况，昆剧折子戏笛色是维持原谱不变，还是改变笛色，不同的昆剧院团演出本曲谱也有差别。同一出折子戏，有些院团仍遵循原本宫谱中的笛色，有的则进行了改变。比如《钏钗记·大审》，《昆曲大全》二集卷一标注该出戏笛色为凡字调。在实际演出曲谱本中，有些昆剧院团（比如省苏昆）曲谱本仍采用宫谱原笛色，但有的昆剧院团（比如上昆）则改为尺字调转小工调。同样出自《钏钗记》的另一出折子戏《落园》，在《六也曲谱》利集十六册、《集成曲谱》声集卷七中，该出笛色标注的都是凡字调。像省苏昆、永嘉昆曲团等演出《落园》时，仍采用凡字调，而上昆演出此折时则改为了六字调。再如《钗钏记》中的《讨钗》（即《相骂》），《六也曲谱》利集十六册所标笛色是凡字调，浙江的永嘉昆剧团演所用的该出曲谱，用的是凡字调，省苏昆、上昆所用曲谱本则改笛色为六字调。《白兔记》中《出猎》和《回猎》两出折子戏，《六也曲谱》亨集七册中的《出猎》笛色为凡字调，《回猎》是小工调。而当下昆剧院团所用舞台演出曲谱本中，上昆版《出猎》笛色是小工调转凡字调再转小工调，《回猎》是小工调转尺字调；省苏昆的《出猎》仍保持宫谱原有的凡字调，《回猎》也仍是宫谱

原有的小工调。再如《一种情·冥勘》,《天韵社曲谱》六卷、《集成曲谱》振集卷三标注的笛色都是尺字调,上昆所用演出曲谱本仍采用原有笛色,而北昆采用的却是上字调。上昆的《永团圆·击鼓》曲谱本改原宫谱的凡字调笛色为小工调,但苏昆则维持原笛色不变。最为特别是苏昆的《长生殿·哭像》,一反这出戏原本宫谱以及通行的小工调笛色,居然改为了上字调。而如《烂柯山·痴梦》,若干昆剧院团所用笛色均有细微变化,通行的《六也曲谱》贞集第二十册、《集成曲谱》玉集卷六中收录的该出折子戏宫谱,都是【锁南枝】为正宫调,至【渔灯儿】降为尺字调。① 而当下出版的舞台本曲谱中,上昆版《痴梦》起首引子【捣练子】不标笛色,自【锁南枝】起仍是正宫调,到【渔灯儿】笛色变为了小工调;北昆《痴梦》变成了乙字调转尺字调。

在昆剧折子戏笛色的变化幅度、方式上,由于北昆是不同于其他院团的北方昆弋艺术系统,因而该院的有些昆剧折子戏演出本曲谱所用笛色,与一般昆剧院团不尽相同。比如《宵光剑·功宴》笛色为尺字调、《十面埋伏·十面》为尺字调、《草庐记·花荡》为六字调,但在《侯玉山昆弋曲谱》中,以上三出戏一律采用上字调笛色,这在其他昆剧院团是很少见到的。②

第三种情况,是虽然有传统昆剧宫谱标注的笛色,不同院团的同一折子戏往往采用不同的笛色,但无论哪个院团,都很少采用传统宫谱中所采用的笛色。这是笛色演变中,对昆剧歌唱艺术和舞台艺术影响相对偏向负面的一类情况。比如《单刀会·刀会》,原本《六也曲谱》元集六册、《天韵社曲谱》六卷、《集成曲谱》玉集卷一中都标注的都是上字调,但在当代的昆剧演出所用曲谱本中,这一折子戏的笛色往往会发生变化。上海昆剧团的《刀会》曲谱本已经改为尺字调,《侯玉山昆弋曲谱》中虽仍标上字调,然而在该院目前的实际演出所用曲谱本中,其实已经很少使用上字调。再如《牡丹亭·冥判》,《遏云阁曲谱》下函十册、《天韵社曲谱》卷二、《集成曲谱》声集卷五所收《冥判》,无一例外都标注的是正宫调笛色。然而现在各昆剧院团所用曲谱中,几乎没

① 《天韵社曲谱》卷五《痴梦》不收引子,自【锁南枝】开始即标小工调,与通行本不同。

② 侯菊、关德权《侯玉山昆弋曲谱》,北京燕山出版社,2017年,第116–125、81–88、148–152页。

有哪一个院团仍遵循上述传统宫谱所定笛色，有的院团（如上昆）降为六字调。最不可思议的是北昆，在老版的《侯玉山昆曲谱》中，仍然采用的是正宫调，表明至少北昆当年演这出《冥判》时用的还是原笛色。[①] 然而新版的《侯玉山昆弋曲谱》中的《冥判》，却改成了上字调，由正宫调降到上字调。[②] 其实，这样调底式（按调门的底音）的笛色变化，在北昆演出剧目中又何止这一出？其他如《芦花荡·花荡》《宵光剑·功宴》等传统的净行折子戏，莫不如此。这样的笛色改变，既没有将流传已久、审订精严的传统宫谱作为参照，也很少参照传统宫调使用笛色的惯例，随意更改传统折子戏的笛色，已经不单是破坏规矩的问题，而是已经没有了底线的乱改。作为演出中因各种状况不得不临时改调演出，尚可理解，但若将这种笛色写入曲谱正式出版，则实在不可取。

从目前情况来看，各昆剧院团折子戏笛色的变更情况堪称多种多样。每个院团往往根据自身情况，进行笛色的选定或改动。晚清以来宫谱中所确定的笛色，仍然有一定的指导和借鉴价值，舞台上演绎的多数折子戏还是遵循传统宫谱确定的笛色。但毋庸讳言，确实也有一些折子戏笛色发生了变化，而且在各个院团间往往出现不尽相同的情况，有的差别未免过大。的确有昆剧院团不严格遵循笛色，擅自改动笛色，违反昆剧的宫调与音乐传统。这样昆剧折子戏在各院团演出时，即令完成尚可，也难称完璧。毕竟很难想象，调底唱的鲁智深，怎样唱出原本以正宫调来演唱英雄的豪迈与洒脱？以上字调演唱《哭像》的唐明皇，差不多快唱成老生了，可还是昆剧大官生的本工？而英雄失路的林冲，又怎样用上字调唱出、演出那份报国无门的愤懑与无奈？戏曲原本最讲求的满宫满调，这对有些改变笛色的折子戏而言，已经不太容易实现，毕竟舞台是王道，能顺利演出下来、不出差错是首选。如何厘清、应对上述情况，也是需要昆曲界关注的问题。

俞振飞在《戏曲表演艺术的基础》一文中曾强调，"昆曲的牌子调门（音高）是固定的，什么曲子应该是什么调门，不允许变动……比

① 侯玉山口传，关德权、侯菊记录整理《侯玉山昆曲谱》，中国戏剧出版社，1994年，第78－87页。

② 侯菊、关德权《侯玉山昆弋曲谱》，北京燕山出版社，2017年，第106－115页。

如说这支曲子应该唱正宫调，你不能改成六字调；唱腔谱子是高腔，你也不能够变通一下变成矮腔或是平腔。唱调底，即是低八度地唱，就不好听"①。但上海昆剧院在演唱本来应是正宫调笛色的《牡丹亭·冥判》时，就将正宫调笛色改成了六字调，以原有的正宫调笛色演唱的反而稀见，改为六字调，甚至更低的调门演唱倒成了常态，在出版的昆曲教材中也用的是改后的笛色，这其实已将变通与权宜变成了定准。

当代昆剧院团对昆剧所用折子戏笛色的改动幅度最大的时段，是近几十年，更精准地说，是二十一世纪以来至今的二十年。在这之前，昆剧折子戏笛色的改动的确存在，不过近十几年来，各昆剧院团对部分折子戏笛色改动的力度之大，则是前所未有的。以《粟庐曲谱》《振飞曲谱》为例，从1953年初版的《粟庐曲谱》，到1982年版的《振飞曲谱》，再到2002年版《振飞曲谱》，两部三版昆剧折子戏曲谱（《粟庐曲谱》是工尺谱，《振飞曲谱》是简谱）时间跨度近五十年。《粟庐曲谱》共收录二十九出剧目，1982年版《振飞曲谱》共收录三十三出，2002年版的《振飞曲谱》收录七十四出。虽然乐谱记录方式不同，折子戏剧目、数量有变，但在笛色上，大致还是保持了一贯性。但是这种一贯性在近年来的昆剧院团舞台折子戏演出曲谱本中，开始出现逐渐被消解的迹象。像《艳云亭·痴诉》，《粟庐曲谱》未收，早期的《天韵社曲谱》《集成曲谱》《春雪阁曲谱》等宫谱均注为六字调笛色，在2002年版《振飞曲谱》中还在用六字调，但近些年的演出曲谱本中，有的仍用六字调，有的却改成了正宫调。二十世纪五十年代的《粟庐曲谱》以及1982年版、2002年版《振飞曲谱》，其中收录的《望乡》笛色均是小工调，而在近年的舞台演出曲谱中，苏武所唱降为尺字调，已是习惯做法，早在二十世纪八十年代岳美缇演出的《望乡》中已经出现，只是没有标注在曲谱中。但近年出版的曲谱中，则已经开始直接用舞台的笛色处理代替原本宫谱的笛色。

昆剧的传承，既有倾向桌台清曲的昆剧社团、曲友一系，也有着重舞台演出与传承的专业院团一脉。二者既有区别，又有交融的一面。而昆剧作为舞台艺术的传承，主要依赖后者。昆剧折子戏所用笛色的演变，从舞台角度而言发生的频率明显高于桌台清曲。从这个角度考察昆

① 王家熙、许寅等整理《俞振飞艺术论集》（增订本），中西书局，2016年，第250页。

剧笛色的演变，与舞台演出密切结合，关注昆剧院团的演出实际、改编剧本的策略及其所用笛色的演变，植根舞台，对于昆剧舞台艺术也是不无裨益的。

综上所述，留存至今、仍有舞台传承的四百余出昆剧折子戏，整体而言，笛色发生变化所占比例相对还是有限，这说明自晚清至今的昆剧笛色就其主体而言，保持了相对稳定的状态，但也有一定的演变。而笛色演变的考察，也验证了昆剧是一门规范严格的艺术。因此，昆剧笛色整体稳定但亦有一定演变，对其进行梳理、考察与分析，从以往少有关注的视角对昆剧艺术规范延续与传承进行考察，将宫调、笛色与曲词、舞台表演结合起来研究，把昆剧艺术作为一个整体进行跨学科研究，这对昆剧艺术的深入研究，对昆剧乾嘉传统的进一步梳理，都是一个有益的尝试。

结　语

以上是对昆剧笛色的稳定、不变进行研究的意义，而对昆剧笛色发生演变的另一面的意义又是什么？从绝对的意义上讲，昆剧笛色保持稳定和其他文学、艺术元素一起维系了昆剧艺术数百年的传承。但艺术传承毕竟是由人来完成，昆剧是活在舞台上的艺术，世易时移，时代的变迁、观众喜好的流转都有可能促使其发生或多或少的变化。就像我们今天所看到的满头珠翠的昆剧闺门旦装扮，其实已经与乾嘉时代不同。昆剧笛色的稳定并不意味着万年不变，因为从宫调与笛色对应的角度而言，笛色虽确定但不能绝对定死。从这个角度而言，昆剧笛色变化的意义，与其笛色稳定的基本态势一样，都是昆剧艺术特性的不同维度的体现。笛色不变是昆剧稳定的基础，而其演变则是昆剧在稳定基础上的调整。如果没有前者，昆剧的音乐传统恐怕会发生严重的流失；如果没有后者，铁板一块的昆剧音乐又如何面对清中叶后衰微的命运？那些经历了晚清、民国的百年演变，最终在二十世纪中叶通行笛色被确定下来的昆剧折子戏笛色演变，说明昆剧折子戏笛色在整体上保持稳定状态，但这并不意味着一成不变，随着时间的推移，当人们对某出昆剧折子戏的戏剧情境等方面有了新的认知时，在宫调允许的范围内，笛色的逐渐演

变就是顺理成章的事情。唯其稳中有变，才更能显示宫调对笛色的价值；也唯其变之数量有限，整体平稳，才能体现昆剧艺术虽规范严格，但又有灵活的一面。在中国社会，只有严整与稳定而不能随时代发展而有所变通的传统艺术，等待它的命运多半就是被淘汰，最终逐渐消失在历史长河之中。因此，梳理昆剧笛色演变百年的历史轨迹，并由此深入考察包括歌唱、音乐、表演在内的昆剧发展、变化的趋势与规律，这对进一步深化我们对于昆剧艺术的理解与认知，都具有积极的意义。

对于每一出经历了百年笛色演变，至今仍留存于氍毹与桌台的昆剧折子戏，学术界研究仍主要集中于文本的源流与变化、身段与表演的嬗变等方面，而对其笛色的演变一般很少涉及。但其实笛色演变的考察与其文本、表演等是一体的，对研究该出折子戏的舞台演绎特征、审美风貌的稳定与流变有着不可替代的价值。文本要通过演员演唱、表演才能呈现于舞台，而演员的演唱与身段、动作表演，基本上都离不开作为乐队主奏乐器的笛子。一旦定腔、定调的某一出折子戏笛色发生了变化，势必会潜移默化地影响到这出戏的表演，其宫调、声情与笛色一体，一旦有变，该出戏的审美风格就存在着变化的可能。因此，昆剧笛色的设定与变更，对于相应的折子戏的审美风格，也有着一定的影响。考察笛色演变过程中昆剧折子戏审美的微妙变化，这对加深我们对折子戏最精微之处的体味，无疑也具有一定的意义。

而对于当代折子戏笛色的考察，则在宫调、戏剧情境之外，需要考虑更多的因素，相对于历经百年、笛色逐渐演变的昆剧折子戏，当代折子戏笛色变更的时间大多比较短，各昆剧院团仍然在一定程度上恪守着古老艺术的传承规范，但毋庸讳言，改编的力度的确要大于其前辈艺人，笛色变更就是其中之一。相对于缓慢的百年历变，近几十年昆剧笛色的变化幅度明显加大、密度显著增加，而且宫调对笛色的作用有所弱化，少数昆剧改编过程中还出现了不遵守宫调对应笛色规律的乱改现象。因此，当代昆剧笛色的变更，在一定程度上和清代、民国时期不太相同，而且这种变化恐怕在今后还将持续下去。关注这一动向，论证它对当代昆剧发展带来的影响，乃至对未来昆剧走向的预测，都无疑具有现实的指向性。这是一个清代乾隆晚期以来就存在的古老话题，也是一个当下乃至今后将持续更新的现象，在考察昆剧当代流变与未来发展的研究中，都应有其一席之地。考察昆剧笛色的演变，分析其演变背后的

动因，探索昆剧笛色的稳定与变更给昆剧带来的影响，这对于昆剧文献、昆剧音乐与表演研究，无疑都具有一定的价值。

在笔者采访的过程中，常听到资深的老观众、曲家和老演员感慨：昆剧的"昆味"淡了，甚至没了！岁月流逝，好物难坚，人离物散，唯有当年亲身经历的笛音袅袅中的声歌动舞，在不时的回首中越发清晰、深刻。二十一世纪以来，众多年轻的昆剧演员登上了舞台，薪火传承，台上与台下闪动的鲜活而生动的面孔，为这个古老的剧种带来了久违而又难得的青春气息，这一点尤其令人动容。一次次起死回生的昆剧，历经劫难后，至今仍可在舞台上演出、桌前吟唱，真是令人欢欣鼓舞之事。台上歌舞，台下静观。年轻的观众觉得新奇，毕竟昆剧离他们中的多数曾经太过遥远。而对那些已经习惯于传统昆曲的老观众、资深曲友而言，那种几乎可以触摸却又难以言说的"昆味"，却在慢慢地逝去。明明还是那出折子戏，还是那些曲牌，还是那熟悉的旋律、板眼，可是不知为什么，听着、看着、品味着，就是感觉不到曾经熟悉的那种韵味。有些韵味还依稀存在，但明显淡了许多；有些则听来似白开水，每个音符都对，每个动作、表情也没错，可就是再也演不出他们心中那份该有的"昆味"。

所谓的"昆味"，究竟是什么？这似乎是一个不太好回答的问题，正如解释中国文化语境中的气韵、意境等一样，很难以定量化的方式进行精细化的阐释。中国古典文学、艺术中的有些意境的确是只可意会，而不太容易言传的。陆萼庭说得好，"昆味"不同于艺术特色，看一场"唱到那里，看到那里，指到那里"的载歌载舞的昆剧，就能初步体会到昆剧作为舞台艺术的特色。但"昆味"是比较空灵的，是一种趣味，一种韵味，全仗着看戏的经验，心领神会。他提出从三个方面去体会：一是特有的准确感，即昆剧传统表演的尺寸感；二是与声容、动作相结合的特殊念白（苏白）；三是由传统的严谨的表演规范而带来的整体的和谐协调感。[①] 不过，这里要补充的是，除了陆先生所言之外，与表演、念白紧密融合、歌舞声容一体中的歌唱，以及与歌唱密切相关的昆笛、笛色，其实也是"昆味"的重要的不可忽视的组成部分。视觉中

① 参见陆萼庭《笛边散思》，收入陆萼庭《清代戏曲与昆剧》，中华书局，2014 年，第 213－214 页。

的表演，身段上的不规范、不协调、不美，往往一目了然，而听觉中的昆笛伴奏下昆剧歌唱，同样也有韵味醇厚与白开水般无味的区别。曲家、曲友固然一听可以辨认、体察，而普通观众如果听得多了，一般也能辨出哪一个是真正有"昆味"的伴奏与歌唱。

观众对全本戏的期待，昆剧院团对全本戏改编、搬演的热忱，促使昆剧全本戏的不断出现。如前所述，一旦被纳入昆剧全本戏，原本可供独立欣赏的折子戏因为要服从整体演出，会进行缩减、改编。原本一出完整的折子戏的固定笛色在进入全本戏后，有时就会进行改动。改动之后的折子戏，无论从表演还是演唱，都会有变化。笛色的频繁变动与转换，与昆剧歌唱韵味的淡化不无关系。显然，对于维持折子戏笛色不变还是适当改动的问题，各昆剧院团通过其实践，已经给出了答案。对于多数传统折子戏，轻易不更动其笛色。但这不等于所有折子戏笛色都原封不动。一部分折子戏笛色发生了或大或小的变化，而有些昆剧院团不顾宫调、曲律与剧情，对笛色的妄加改动，给昆剧的"昆味"带来的无疑是致命的伤害，并且随着部分曲社票房化趋势日益明显，也波及曲社。原本保持严格的清曲传统，定调、定腔，不随意变动的曲社清唱，也开始随意妄改。最讲求歌唱韵味、"昆味"最浓的清工，也正在淡化。这是所有爱好昆剧的人不愿意看到，却又不得不面对的现状。

附表一　411 出昆剧折子戏笛色[①]

序号	剧名与出折名	笛色	所在宫谱
1	荆钗记·议亲（说亲）	凡字调转尺字调	清宫谱：《纳书楹曲谱》续集卷四。 戏宫谱：《六也曲谱》元集二册，《道和曲谱》卷一，《集成曲谱》声集卷二
2	荆钗记·绣房	小工调转凡字调	清宫谱：《纳书楹曲谱》续集卷四。 戏宫谱：《六也曲谱》元集二册，《道和曲谱》卷一，《集成曲谱》声集卷二
3	荆钗记·别祠	凡字调	戏宫谱：《道和曲谱》卷二，《集成曲谱》声集卷二
4	荆钗记·送亲	六字调转小工调	戏宫谱：《道和曲谱》卷二，《集成曲谱》声集卷二

① 附表一所列昆剧折子戏，采用的是周秦主编《昆戏集存甲编》（黄山书社，2012 年）中所列 411 出（折）名目，特此说明。笛色及其来源宫谱，时间上主要从清中叶开始，截止到二十世纪中叶。所用宫谱分清宫谱和戏宫谱分别列出。首选出现较早、流布较广、知名度较的昆剧宫谱印本（包括刻本、石印本和油印本），宫谱抄本亦酌情参照，排列按宫谱的刊刻或抄写年代排列（有少量刊刻年代一致的）。宫谱刊刻年代在第三章第一节中已经列出，此处不再注明。部分未有明确抄写年代的宫谱抄本，暂付阙如。同一出折子戏笛色各宫谱标注有不一致者注明哪种笛色出自哪部宫谱（用简称，如《六也曲谱》简称"六也"，《集成曲谱》简称"集成"等），若一致则不在笛色后面注明。有标"小工调"，亦有标"工调"，本章为避免分析、论述上的歧义，统一为今日习惯通行之"小工调"。其他如"尺调"统一标"尺字调"，"上调"统一标"上字调"，"凡调"统一标"凡字调"，"六调"统一标"六字调"，"五调"（或"四调""正工"等）统一标"正宫调"，"乙调"统一标注为"乙字调"。

序号	剧名与出折名	笛色	所在宫谱
5	荆钗记·参相	凡字调	戏宫谱：《道和曲谱》卷二，《集成曲谱》声集卷二
6	荆钗记·改书	小工调	戏宫谱：《道和曲谱》卷二，《集成曲谱》声集卷二
7	荆钗记·脱冒	未标（干念、念白）①	戏宫谱：《道和曲谱》卷三
8	荆钗记·见娘	小工调	清宫谱：《天韵社曲谱》卷四。戏宫谱：《六也曲谱》元集二册，《道和曲谱》卷三，《集成曲谱》声集卷三，《与众曲谱》卷三
9	荆钗记·梅岭	正宫调	戏宫谱：《集成曲谱》声集卷三，《与众曲谱》卷三
10	荆钗记·男祭	小工调	戏宫谱：《六也曲谱》元集二册，《道和曲谱》卷三，《集成曲谱》声集卷三，《与众曲谱》卷三
11	荆钗记·开眼	小工调	戏宫谱：《道和曲谱》卷四，《集成曲谱》声集卷三
12	荆钗记·上路	尺字调转凡字调（纳书楹）；尺字调（荆钗记，集成、道和）	清宫谱：《纳书楹曲谱》续集卷四。戏宫谱：《道和曲谱》卷四，《荆钗记曲谱》四卷，《集成曲谱》声集卷三
13	荆钗记·拜冬	小工调转凡字调再转小工调再转六字调（集成）；小工调转尺字调再转凡字调（道和）	戏宫谱：《道和曲谱》卷四，《集成曲谱》声集卷三
14	荆钗记·男舟	小工调	戏宫谱：《道和曲谱》卷四

① 干念指只念不唱，有节奏，以板击拍伴奏，干唱指演唱不用笛子伴奏，还有纯粹的念白、半念半唱。以下不再一一注明。

基于曲谱的昆剧笛色演变研究

序号	剧名与出折名	笛色	所在宫谱
15	荆钗记·女舟	小工调	戏宫谱：《道和曲谱》卷四，《集成曲谱》声集卷三
16	荆钗记·钗圆	尺字调转六字调	戏宫谱：《道和曲谱》卷四
17	白兔记·养子（产子）	凡字调转乙字调	清宫谱：《纳书楹曲谱》补集卷三，《天韵社曲谱》卷三。戏宫谱：《六也曲谱》亨集七册
18	白兔记·送子（窦公送子、窦送）	凡字调	戏宫谱：《昆曲大全》二集卷四，《昆剧传世演出珍本全编》第一册
19	白兔记·出猎	凡字调	戏宫谱：《六也曲谱》亨集七册，《昆剧传世演出珍本全编》第一册
20	白兔记·回猎（诉猎）	小工调	戏宫谱：《六也曲谱》亨集七册，《昆剧传世演出珍本全编》第一册
21	幽闺记（拜月亭记）·踏伞	凡字调（大全、幽闺记）；小工调（集成）	戏宫谱：《幽闺记曲谱》卷二，《昆曲大全》三集卷二，《集成曲谱》声集卷四
22	幽闺记（拜月亭记）·请医（王公请医）	未标（干念、干唱）	戏宫谱：《幽闺记曲谱》下卷一册
23	幽闺记（拜月亭记）·拜月（双拜）	尺字调转六字调（纳书楹）；小工调转六字调（遏云阁）；小工调转尺字调再转六字调（幽闺记、集成，珍本）	清宫谱：《纳书楹曲谱》正集卷三。戏宫谱：《遏云阁曲谱》下函十册，《幽闺记曲谱》下卷一册，《集成曲谱》声集卷四，《昆剧传世演出珍本全编》第一册

序号	剧名与出折名	笛色	所在宫谱
24	琵琶记·称庆	小工调	戏宫谱:《遏云阁曲谱》上函一册,《琵琶记曲谱》卷一,《集成曲谱》金集卷二,《与众曲谱》卷一
25	琵琶记·南浦(长亭、小别)	小工调	清宫谱:《天韵社曲谱》卷四。戏宫谱:《遏云阁曲谱》上函一册,《琵琶记曲谱》卷一,《集成曲谱》金集卷二,《与众曲谱》卷一,《粟庐曲谱》
26	琵琶记·坠马	凡字调(遏云阁);凡字调转小工调再转凡字调(集成、琵琶记)	戏宫谱:《遏云阁曲谱》上函一册,《琵琶记曲谱》卷一,《集成曲谱》金集卷二
27	琵琶记·辞朝(陈情)	凡字调转六字调(遏云阁);小工调(天韵社);尺字调转凡字调再转六字调(集成、琵琶记、粟庐)	清宫谱:《天韵社曲谱》卷四。戏宫谱:《遏云阁曲谱》上函一册,《琵琶记曲谱》卷二,《集成曲谱》金集卷二,《与众曲谱》卷二,《粟庐曲谱》
28	琵琶记·关粮	小工调(遏云阁、集成);凡字调(琵琶记)	戏宫谱:《遏云阁曲谱》上函一册,《琵琶记曲谱》卷二,《集成曲谱》金集卷二
29	琵琶记·抢粮	正宫调(遏云阁、集成);乙字调转凡字调(琵琶记)	戏宫谱:《遏云阁曲谱》上函一册,《琵琶记曲谱》卷二,《集成曲谱》金集卷二
30	琵琶记·请郎	凡字调	戏宫谱:《遏云阁曲谱》上函二册,《琵琶记曲谱》卷二,《集成曲谱》金集卷二
31	琵琶记·花烛	凡字调	戏宫谱:《遏云阁曲谱》上函二册,《集成曲谱》金集卷四

序号	剧名与出折名	笛色	所在宫谱
32	琵琶记·吃糠	凡字调（纳书楹、天韵社）；凡字调转乙字调（遏云阁）；凡字调转乙字调再转小工调（集成）；凡字调转小工调（琵琶）	清宫谱：《纳书楹曲谱》正集卷一；《天韵社曲谱》卷四。戏宫谱：《遏云阁曲谱》上函二册，《琵琶记曲谱》卷二，《集成曲谱》金集卷二
33	琵琶记·赏荷	六字调转小工调（遏云阁、天韵社、集成、与众、粟庐）；六字调转小工调再转凡字调（琵琶）	清宫谱：《天韵社曲谱》卷四。戏宫谱：《遏云阁曲谱》上函二册，《琵琶记曲谱》卷二，《集成曲谱》金集卷三，《与众曲谱》卷二，《粟庐曲谱》
34	琵琶记·遗嘱	不入调，转乙字调	戏宫谱：《琵琶记曲谱》卷三
35	琵琶记·剪发	凡字调	戏宫谱：《遏云阁曲谱》上函二册，《琵琶记曲谱》卷三，《集成曲谱》金集卷三
36	琵琶记·拐儿（大小骗）	未标（干念、念白）	戏宫谱：《琵琶记曲谱》卷三
37	琵琶记·赏秋	小工调（遏云阁）；凡字调转尺字调（集成、琵琶）	戏宫谱：《遏云阁曲谱》上函二册，《琵琶记曲谱》卷三，《集成曲谱》金集卷三，《与众曲谱》卷二，《与众曲谱》卷二
38	琵琶记·描容	六字调（遏云阁、天韵社、集成）；凡字调转六字调（琵琶）	清宫谱：《天韵社曲谱》卷四。戏宫谱：《遏云阁曲谱》上函二册，《琵琶记曲谱》卷三，《集成曲谱》金集卷三
39	琵琶记·别坟	六字调（遏云阁）；小工调（天韵社）；凡字调（集成、琵琶）	清宫谱：《天韵社曲谱》卷四。戏宫谱：《遏云阁曲谱》上函三册，《琵琶记曲谱》卷三，《集成曲谱》金集卷三

序号	剧名与出折名	笛色	所在宫谱
40	琵琶记·盘夫	尺字调转正宫调	戏宫谱:《遏云阁曲谱》上函三册,《琵琶记曲谱》卷三,《集成曲谱》金集卷三,《与众曲谱》卷二,《粟庐曲谱》
41	琵琶记·陀寺(弥陀寺)	正宫调	戏宫谱:《遏云阁曲谱》上函三册,《琵琶记曲谱》卷六,《集成曲谱》金集卷三
42	琵琶记·廊会	六字调(遏云阁、集成、琵琶记);正宫调(天韵社)	清宫谱:《天韵社曲谱》卷四。《遏云阁曲谱》上函三册,《琵琶记曲谱》卷七,《集成曲谱》金集卷三,《与众曲谱》卷三
43	琵琶记·书馆	凡字调	清宫谱:《天韵社曲谱》卷四。戏宫谱:《遏云阁曲谱》上函三册,《琵琶记曲谱》卷七,《集成曲谱》金集卷三,《与众曲谱》卷三
44	琵琶记·扫松	尺字调(遏云阁、天韵社);小工调或尺字调(集成);小工调(珍本)	清宫谱:《天韵社曲谱》卷四。戏宫谱:《遏云阁曲谱》上函四册,《集成曲谱》金集卷三,《与众曲谱》卷三,《昆剧传世演出珍本全编》第二册
45	牧羊记·小逼	尺字调	戏宫谱:《六也曲谱》元集二册,《集成曲谱》金集卷四,《与众曲谱》卷四
46	牧羊记·望乡	小工调	戏宫谱:《昆曲大全》一集卷四,《集成曲谱》金集卷四,《与众曲谱》卷四,《粟庐曲谱》
47	牧羊记·告雁	凡字调	戏宫谱:《集成曲谱》金集卷四

序号	剧名与出折名	笛色	所在宫谱
48	单刀会·训子	六字调（六也、集成、珍本）；凡字调（天韵社）	清宫谱：《天韵社曲谱》卷六。戏宫谱：《六也曲谱》元集六册，《集成曲谱》玉集卷一，《与众曲谱》卷一，《昆剧传世演出珍本全编》第十册
49	单刀会·刀会	上字调	清宫谱：《天韵社曲谱》卷六。戏宫谱：《六也曲谱》元集六册，《集成曲谱》玉集卷一，《与众曲谱》卷一，《昆剧传世演出珍本全编》第十册
50	唐三藏·北饯（十宰）	尺出六调（纳书楹）；尺字调转六字调（六也、集成、与众）；尺字调（天韵社）	《纳书楹曲谱》正集卷二，《六也曲谱》利集二册，《天韵社曲谱》卷五，《集成曲谱》玉集卷一，《与众曲谱》卷七
51	东窗事犯·扫秦（疯僧扫秦）	尺字调	清宫谱：《遏云阁曲谱》下函十二册，《集成曲谱》金集卷一，《与众曲谱》卷一
52	不伏老·北诈（北诈疯、妆疯）	六字调或凡字调	《天韵社曲谱》卷五，《集成曲谱》金集卷一
53	风云会·访普（雪访）	上字调（天韵社）；尺字调（或上字调）转六字调（或凡字调）（集成）；尺字或小工调转六字调或凡字调（珍本）	清宫谱：《纳书楹曲谱》正集卷二，《天韵社曲谱》卷五。戏宫谱：《集成曲谱》金集卷一，《与众曲谱》卷一，《昆剧传世演出珍本全编》第十一册
54	昊天塔·五台（五台会兄、盗骨）	尺字调	戏宫谱：《集成曲谱》声集卷一，《昆剧传世演出珍本全编》第十五册

基于曲谱的昆剧笛色演变研究

序号	剧名与出折名	笛色	所在宫谱
55	西游记·撇子	小工调（六也）；尺字调转小工调（集成、珍本）	戏宫谱：《六也曲谱》利集十四册，《集成曲谱》振集卷二，《昆剧传世演出珍本全编》第十一册
56	西游记·诉因（下山）	小工调	戏宫谱：《六也曲谱》利集十四册
57	西游记·认子	六字调	戏宫谱：《遏云阁曲谱》下函十二册，《集成曲谱》振集卷二，《昆剧传世演出珍本全编》第十一册，《粟庐曲谱》
58	西游记·胖姑（胖姑学舌）	小工调	戏宫谱：《集成曲谱》振集卷二，《与众曲谱》卷一，《昆剧传世演出珍本全编》第十一册
59	西游记·借扇	小工调	清宫谱：《天韵社曲谱》卷六戏宫谱：《集成曲谱》振集卷二，《与众曲谱》卷一，《昆剧传世演出珍本全编》第十一册
60	货郎旦·女弹	凡字调（集成）；小工调（珍本）	戏宫谱：《集成曲谱》声集卷一，《昆剧传世演出珍本全编》第六册
61	马陵道·孙诈	尺字调	戏宫谱：《集成曲谱》声集卷一，《昆剧传世演出珍本全编》第六册
62	渔樵记·北樵（渔樵、雪樵）	尺字调	戏宫谱：《昆曲大全》一集卷四，《集成曲谱》振集卷一
63	渔樵记·逼休	尺字调	清宫谱：《天韵社曲谱》卷五，清末《杭吟霄谱》抄本
64	渔樵记·寄信（寄信相骂，骂崔）	上字调	清宫谱：《天韵社曲谱》卷五

序号	剧名与出折名	笛色	所在宫谱
65	十面埋伏·十面（十面埋伏）	尺字调	戏宫谱：《集成曲谱》玉集卷一
66	金印记·不第投井	六字调转凡字调（瑞鹤山房）；六字调转小工调（金印记）	戏宫谱：瑞鹤山房戏曲抄本①，清末抄本《金印记曲谱》
67	金印记·归第	小工调	戏宫谱：清末抄本《金印记曲谱》，《昆剧传世演出珍本全编》第十二册
68	金印记·金圆	小工调转六调	戏宫谱：《金印记曲谱》，《六也曲谱》贞集二十二册
69	千金记·鸿门	小工调转凡调	戏宫谱：《六也曲谱》贞集二十册，《昆剧传世演出珍本全编》第六册
70	千金记·撇斗	小工调转上字调	戏宫谱：《六也曲谱》贞集二十册，《昆剧传世演出珍本全编》第六册
71	千金记·别姬	凡字调转尺字调再转六字调	戏宫谱：《集成曲谱》玉集卷四，清末佚名抄本
72	千金记·乌江（跌霸）	凡字调	戏宫谱：瑞鹤山房戏曲抄本，清末佚名抄本
73	还带记（玉带记）·别巾	凡字调转小工调	戏宫谱：《昆剧传世演出珍本全编》第十一册，清末《杭吟霄谱》抄本
74	连环记·起布	小工调	戏宫谱：《六也曲谱》元集五册
75	连环记·议剑	小工调（六也）；尺字调（珍本）	戏宫谱：《六也曲谱》元集五册，《昆剧传世演出珍本全编》第十册

① 现藏北京大学图书馆，但已不提供原书阅览。此处参见《北京大学图书馆珍藏瑞鹤山房抄本戏曲集》（影印本），中华书局，2018年。以下不再一一注明。

序号	剧名与出折名	笛色	所在宫谱
76	连环记·献剑	正宫调	戏宫谱:《六也曲谱》元集五册
77	连环记·赐环	六字调	戏宫谱:《集成曲谱》振集卷二,《昆剧传世演出珍本全编》第十册
78	连环记·问探	凡字调转六字调（六也、集成）；六字调（天韵社）	清宫谱:《天韵社曲谱》卷三。戏宫谱:《六也曲谱》元集卷五,《集成曲谱》振集卷二,《与众曲谱》卷六
79	连环记·三战	六字调转正宫调	暂定①
80	连环记·拜月	小工调	戏宫谱:《集成曲谱》振集卷二
81	连环记·小宴	小工调转凡字调	戏宫谱:《集成曲谱》振集卷二
82	连环记·大宴	小工调	戏宫谱:《集成曲谱》振集卷二,《昆剧传世演出珍本全编》第十册
83	连环记·梳妆	六字调	清宫谱:《天韵社曲谱》卷三。戏宫谱:《集成曲谱》振集卷二,《昆剧传世演出珍本全编》第十册
84	连环记·掷戟	小工调转正宫调再转小工调再转六字调再转凡字调（集成）；小工调（大全）；正宫调（珍本）	戏宫谱:《昆曲大全》四集卷三,《集成曲谱》振集卷二,《昆剧传世演出珍本全编》第十册

① 此表中有 14 出折子戏,所见各戏宫谱与清宫谱虽有宫谱,但未见标注笛色。笔者与专业院团笛师商榷后,由笛师暂定该出折子戏笛色,后续如果能查到明确文献记载,当再补充完整。此后 13 出折子戏笛色标注"暂定"者,不再一一注明。

序号	剧名与出折名	笛色	所在宫谱
85	绣襦记·乐驿	小工调	戏宫谱：《遏云阁曲谱》上函六册，《六也曲谱》贞集十九册，《绣襦记曲谱》卷一
86	绣襦记·坠鞭	小工调	戏宫谱：《遏云阁曲谱》上函六册，《六也曲谱》贞集十九册，《绣襦记曲谱》卷一
87	绣襦记·入院	正宫调	戏宫谱：《遏云阁曲谱》上函六册，《六也曲谱》贞集十九册，《绣襦记曲谱》卷一
88	绣襦记·扶头	小工调	戏宫谱：《遏云阁曲谱》上函六册，《绣襦记曲谱》卷二
89	绣襦记·卖兴	小工调	戏宫谱：《遏云阁曲谱》下函七册，《绣襦记曲谱》卷二
90	绣襦记·当巾	小工调	戏宫谱：《遏云阁曲谱》下函七册，《绣襦记曲谱》卷二
91	绣襦记·打子	小工调	戏宫谱：《遏云阁曲谱》下函七册，《绣襦记曲谱》卷三
92	绣襦记·收留	凡字调	戏宫谱：《遏云阁曲谱》下函七册
93	绣襦记·教歌	正宫调	戏宫谱：《遏云阁曲谱》下函七册，《绣襦记曲谱》卷三
94	绣襦记·莲花（鹅雪、鹅毛雪）	小工调	清宫谱：《纳书楹曲谱》补集卷二。戏宫谱：《遏云阁曲谱》下函七册，《绣襦记曲谱》卷四，《集成曲谱》振集卷三
95	绣襦记·剔目	小工调	戏宫谱：《遏云阁曲谱》下函八册，《绣襦记曲谱》卷四，《集成曲谱》振集卷三

基于曲谱的昆剧笛色演变研究

序号	剧名与出折名	笛色	所在宫谱
96	西厢记·游殿（游寺）	小工调	清宫谱：《天韵社曲谱》卷六。 戏宫谱：《莼江曲谱》三册
97	西厢记·闹斋	小工调	暂定
98	西厢记·惠明（惠明下书或传书）	正宫调转六字调	清宫谱：晚清至民国间昆剧手折抄本《昆曲折》第六十三册。 戏宫谱：清末佚名抄本
99	西厢记·寄柬	小工调	戏宫谱：《西厢记曲谱》二册，《集成曲谱》声集卷七，《昆剧传世演出珍本全编》第六册
100	西厢记·跳墙著棋	小工调	戏宫谱：《西厢记曲谱》二册，《集成曲谱》声集卷七，《昆剧传世演出珍本全编》第六册
101	西厢记·佳期	小工调转正宫调再转凡字调（纳书楹、遏云阁、天韵社、集成、与众、粟庐）	清宫谱：《纳书楹曲谱》续集卷二，《天韵社曲谱》卷六。 戏宫谱：《遏云阁曲谱》下函十一册，《集成曲谱》声集卷七，《与众拍曲》卷五，《与众曲谱》卷五，《粟庐曲谱》
102	西厢记·拷红	小工调	戏宫谱：《遏云阁曲谱》下函十一册，《集成曲谱》声集卷七，《与众拍曲》卷五，《昆剧传世演出珍本全编》第六册
103	西厢记·长亭（女亭）	小工调	戏宫谱：《集成曲谱》声集卷七，《昆剧传世演出珍本全编》第六册
104	宝剑记·夜奔（林冲夜奔）	小工调（傅本、曹本）；尺字调（珍本、升平署本、杨本）	戏宫谱：升平署本，曹心泉本（《剧学月刊》卷三第10期），傅惜华民国油印本，杨文辉手抄本，《昆剧传世演出珍本全编》第十册

序号	剧名与出折名	笛色	所在宫谱
105	浣纱记（吴越春秋、西施）·越寿	小工调	戏宫谱：《六也曲谱》亨集七册，《集成曲谱》玉集卷二，《昆剧传世演出珍本全编》第二册
106	浣纱记（吴越春秋、西施）·回营	凡字调转小工调	戏宫谱：《集成曲谱》玉集卷二，《与众曲谱》卷四，《昆剧传世演出珍本全编》第二册
107	浣纱记（吴越春秋、西施）·养马	小工调	戏宫谱：《集成曲谱》玉集卷二，《昆剧传世演出珍本全编》第二册
108	浣纱记（吴越春秋、西施）·打围（姑苏、水围）	小工调转尺字调再转小工调（集成、与众）；小工调转凡字调再转小工调（珍本）	戏宫谱：《集成曲谱》玉集卷二，《与众曲谱》卷四，《昆剧传世演出珍本全编》第二册
109	浣纱记（吴越春秋、西施）·寄子	凡字调转小工调	戏宫谱：《春雪阁曲谱》一册，《集成曲谱》玉集卷二，《与众曲谱》卷四
110	浣纱记（吴越春秋、西施）·拜施（别施前）	六字调	戏宫谱：《六也曲谱》亨集七册，《集成曲谱》玉集卷二，《昆剧传世演出珍本全编》第二册
111	浣纱记（吴越春秋、西施）·分纱（别施后）	六字调	戏宫谱：《六也曲谱》亨集七册，《集成曲谱》玉集卷二，《昆剧传世演出珍本全编》第二册
112	浣纱记（吴越春秋、西施）·进美（进施）	凡字调	戏宫谱：《春雪阁曲谱》二册，《集成曲谱》玉集卷二，《昆剧传世演出珍本全编》第二册

基于曲谱的昆剧笛色演变研究

序号	剧名与出折名	笛色	所在宫谱
113	浣纱记（吴越春秋、西施）·采莲	尺字调（纳书楹）；尺字调转乙字调再转小工调（集成）；尺字调转乙字调再转正宫调（春雪阁）；尺字调转正宫调（珍本）	清宫谱：《纳书楹曲谱》补集卷一。 戏宫谱：《春雪阁曲谱》二册，《集成曲谱》玉集卷二，《昆剧传世演出珍本全编》第二册
114	祝发记·渡江（达摩渡江）	凡字调转尺或上字调	戏宫谱：《集成曲谱》金集卷四，《与众曲谱》卷四，《昆剧传世演出珍本全编》第八册
115	双珠记·卖子	凡字调（六也）；凡字调转六字调（珍本）	戏宫谱：《六也曲谱》贞集四册，《昆剧传世演出珍本全编》第十一册
116	双珠记·投渊（舍身）	凡字调转小工调（六也、集成）；凡字调（珍本）	戏宫谱：《六也曲谱》贞集四册，《集成曲谱》振集卷三，《昆剧传世演出珍本全编》第十一册
117	鲛绡记·写状	小工调	戏宫谱：《六也曲谱》贞集二十一册
118	玉簪记·茶叙	六字调	清宫谱：《天韵社曲谱》卷五。 戏宫谱：《六也曲谱》亨集九册，《集成曲谱》振集卷五，《与众曲谱》卷五，《昆剧传世演出珍本全编》第四册
119	玉簪记·琴挑	六字调转正宫调	戏宫谱：《春雪阁曲谱》一册，《集成曲谱》振集卷五，《与众曲谱》卷五，《昆剧传世演出珍本全编》第四册，《粟庐曲谱》

序号	剧名与出折名	笛色	所在宫谱
120	玉簪记·问病	小工调（遏云阁、六也、珍本）；凡字调（天韵社）	清宫谱：《天韵社曲谱》卷五。戏宫谱：《遏云阁曲谱》下函十一册，《六也曲谱》亨集九册，《与众曲谱》卷五，《昆剧传世演出珍本全编》第四册
121	玉簪记·偷诗（偷词）	凡字调转六字调（春雪阁）；六字调（天韵社）；凡字调（集成）	清宫谱：《天韵社曲谱》卷五。戏宫谱：《春雪阁曲谱》一册，《集成曲谱》振集卷五，《与众曲谱》卷五
122	玉簪记·姑阻	小工调	戏宫谱：《春雪阁曲谱》一册，《集成曲谱》振集卷五
123	玉簪记·失约	小工调	戏宫谱：《集成曲谱》振集卷五
124	玉簪记·催试	小工调	戏宫谱：《六也曲谱》亨集九册，《昆剧传世演出珍本全编》第四册
125	玉簪记·秋江（送别）	小工调	清宫谱：《天韵社曲谱》卷五。戏宫谱：《六也曲谱》亨集九册，《昆剧传世演出珍本全编》第四册
126	焚香记·阳告	小工调	清宫谱：《天韵社曲谱》卷一。戏宫谱：《六也曲谱》亨集十一册
127	焚香记·情探（勾证、活捉王魁）	小工调（集成）；六字调转凡字调（珍本）	戏宫谱：《集成曲谱》玉集卷四，《昆剧传世演出珍本全编》第七册
128	惊鸿记·吟诗	凡字调	戏宫谱：《集成曲谱》振集卷五，《昆剧传世演出珍本全编》第十五册

基于曲谱的昆剧笛色演变研究

序号	剧名与出折名	笛色	所在宫谱
129	惊鸿记·脱靴①	凡字调	戏宫谱:《昆剧传世演出珍本全编》第十五册,清末佚名抄本
130	彩楼记·拾柴	凡字调	戏宫谱:《六也曲谱》亨集十二册
131	彩楼记·泼粥②	小工调	戏宫谱:《六也曲谱》亨集十二册
132	寻亲记·出罪府场（枉招、发配）	正宫调转小工调（出罪）；小工调（府场）	清宫谱:《天韵社曲谱》卷一
133	寻亲记·饭店（相逢）	小工调	戏宫谱:《集成曲谱》振集卷三,《昆剧传世演出珍本全编》第四册
134	寻亲记·茶访（茶坊）	正宫调（六也、珍本）；六字调（天韵社）	清宫谱:《天韵社曲谱》卷一。戏宫谱:《六也曲谱》利集十三册,《昆剧传世演出珍本全编》第四册
135	紫钗记·折柳	小工调（遏云阁、天韵社、集成、与众）；六字调转小工调（粟庐）	清宫谱:《天韵社曲谱》卷五。戏宫谱:《遏云阁曲谱》下函十册,《集成曲谱》声集卷六,《与众曲谱》卷四《粟庐曲谱》
136	紫钗记·阳关③	六字调	清宫谱:《天韵社曲谱》卷五。戏宫谱:《遏云阁曲谱》下函十册,《集成曲谱》声集卷六,《与众曲谱》卷四,《粟庐曲谱》

① 《惊鸿记》的《吟诗》《脱靴》二出经常连演,也称《太白醉写》。

② 《彩楼记》的《拾柴》《泼粥》二出,上海昆剧院常以《评雪辨踪》演出,系传字辈艺人沈传芷、朱传茗移植川剧《评雪辨踪》,又借鉴《彩楼记》之《拾柴》《泼粥》两出创排而成。

③ 《紫钗记》的《折柳》《阳关》连演,亦称《灞桥饯别》。

序号	剧名与出折名	笛色	所在宫谱
137	牡丹亭·学堂（春香闹学、闺塾）	小工调转凡字调（遏云阁、集成）；小工调（大全）；凡字调（珍本）	戏宫谱：《遏云阁曲谱》下函九册，《昆曲大全》二集卷三，《集成曲谱》声集卷四，《与众曲谱》卷三
138	牡丹亭·劝农	小工调转正宫调（纳书楹、天韵社）；凡字调转尺字调再转六字调再转凡字调（遏云阁）；凡字调转尺字调再转六字调再转凡字调（牡丹亭曲谱）；凡字调转正宫调再转凡字调（集成）；凡字调转六字调再转凡字调（珍本）	清宫谱：《纳书楹牡丹亭全谱》卷上，《天韵社曲谱》卷二。戏宫谱：《遏云阁曲谱》下函九册，《牡丹亭曲谱》卷上，《集成曲谱》声集卷四，《与众曲谱》卷三，《昆剧传世演出珍本全编》第四册
139	牡丹亭·游园	小工调	清宫谱：《天韵社曲谱》卷二。戏宫谱：《遏云阁曲谱》下函九册，《集成曲谱》声集卷四，《与众曲谱》卷三，《粟庐曲谱》
140	牡丹亭·惊梦	小工调	清宫谱：《天韵社曲谱》卷二。戏宫谱：《遏云阁曲谱》下函九册，《集成曲谱》声集卷四，《与众曲谱》卷三，《粟庐曲谱》
141	牡丹亭·寻梦	小工调转六字调再转小工调（纳书楹）；六字调转小工调（遏云阁、大全、集成、牡丹亭曲谱、珍本、粟庐）	清宫谱：《纳书楹牡丹亭全谱》卷上。戏宫谱：《遏云阁曲谱》下函九册，《牡丹亭曲谱》卷上，《昆曲大全》二集卷三，《集成曲谱》声集卷四，《粟庐曲谱》

序号	剧名与出折名	笛色	所在宫谱
142	牡丹亭·写真	小工调	清宫谱：《集成曲谱》声集卷五，《昆剧传世演出珍本全编》第四册
143	牡丹亭·离魂（闹殇、悼殇）	六字调转尺字调（纳书楹）；小工调转六字调（集成）；六字调（珍本）	清宫谱：《纳书楹牡丹亭全谱》卷上。戏宫谱：《集成曲谱》声集卷五，《昆剧传世演出珍本全编》第四册
144	牡丹亭·冥判（花判）	正宫调	清宫谱：《天韵社曲谱》卷二。戏宫谱：《遏云阁曲谱》下函十册，《牡丹亭曲谱》卷上，《集成曲谱》声集卷五，《与众曲谱》卷三
145	牡丹亭·拾画	小工调	清宫谱：《天韵社曲谱》卷二。戏宫谱：《遏云阁曲谱》下函十册，《牡丹亭曲谱》卷上，《集成曲谱》声集卷五，《与众曲谱》卷三，《粟庐曲谱》
146	牡丹亭·叫画	六字调	清宫谱：《天韵社曲谱》卷二。戏宫谱：《遏云阁曲谱》下函十册，《牡丹亭曲谱》卷下，《集成曲谱》声集卷五，《与众曲谱》卷三，《粟庐曲谱》①
147	牡丹亭·问路（仆侦）	尺字调	戏宫谱：《遏云阁曲谱》下函十册，《集成曲谱》声集卷五
148	牡丹亭·硬拷（吊打）	小工调	戏宫谱：《牡丹亭曲谱》卷下，《集成曲谱》声集卷五

① 《粟庐曲谱》的《拾画》实际包括了其他谱所收的《拾画》《叫画》两折。

序号	剧名与出折名	笛色	所在宫谱
149	牡丹亭·圆驾	小工调转正宫调（集成、牡丹亭曲谱）；正宫调（珍本）	戏宫谱：《牡丹亭曲谱》卷下，《集成曲谱》声集卷五，《昆剧传世演出珍本全编》第四册
150	邯郸记·扫花	小工调	清宫谱：《天韵社曲谱》卷二。戏宫谱：《遏云阁曲谱》下函八册，《集成曲谱》玉集卷三，《与众曲谱》卷三，《粟庐曲谱》
151	邯郸记·三醉	小工调	清宫谱：《天韵社曲谱》卷二。戏宫谱：《遏云阁曲谱》下函八册，《集成曲谱》玉集卷三，《与众曲谱》卷三，《粟庐曲谱》
152	邯郸记·番儿	六字调	清宫谱：《天韵社曲谱》卷二。戏宫谱：《遏云阁曲谱》下函八册，《六也曲谱》利集十八册，《集成曲谱》玉集卷三，《与众曲谱》卷三
153	邯郸记·云阳法场（死窜）	凡字调	清宫谱：《天韵社曲谱》卷二。戏宫谱：《遏云阁曲谱》下函八册，《集成曲谱》玉集卷三，《与众曲谱》卷三
154	南柯记·花报	小工调	戏宫谱：《遏云阁曲谱》下函九册，《集成曲谱》玉集卷四，《与众曲谱》卷三
155	南柯记·瑶台	六字调	清宫谱：《天韵社曲谱》卷六。戏宫谱：《遏云阁曲谱》下函九册，《集成曲谱》玉集卷四，《与众曲谱》卷三

基
于
曲
谱
的
昆
剧
笛
色
演
变
研
究

序号	剧名与出折名	笛色	所在宫谱
156	义侠记·打虎	凡字调转尺字调	戏宫谱:《集成曲谱》振集卷三,《昆剧传世演出珍本全编》第十册
157	义侠记·诱叔（戏叔、引仲）	小工调转凡字调	戏宫谱:《六也曲谱》贞集二十一册
158	义侠记·别兄	小工调	戏宫谱:《六也曲谱》贞集二十一册
159	义侠记·挑帘	小工调	戏宫谱:《集成曲谱》振集卷三,《昆剧传世演出珍本全编》第十册
160	义侠记·裁衣（做衣）	六字调转凡字调	戏宫谱:《集成曲谱》振集卷三,《昆剧传世演出珍本全编》第十册
161	义侠记·捉奸	凡字调	戏宫谱:《义侠记曲谱》,晚清至民国佚名抄本
162	义侠记·服毒	凡字调	戏宫谱:《义侠记曲谱》,晚清至民国佚名抄本
163	义侠记·显魂	凡字调	戏宫谱:《六也曲谱》贞集二十一册
164	义侠记·杀嫂	凡字调转小工调	戏宫谱:《六也曲谱》贞集二十一册
165	八义记·评话	小工调	戏宫谱:《昆曲大全》一集卷三,《昆剧传世演出珍本全编》第七册
166	八义记·闹朝（上朝）	上字调	戏宫谱:《六也曲谱》亨集八册,《昆剧传世演出珍本全编》第七册
167	八义记·扑犬	未标（干念、干唱)①	戏宫谱:《六也曲谱》亨集八册,《昆剧传世演出珍本全编》第七册

① 此出念白与做工兼具。

序号	剧名与出折名	笛色	所在宫谱
168	水浒记·借茶	小工调转凡字调	清宫谱：《天韵社曲谱》卷五。 戏宫谱：《遏云阁曲谱》下函十一册，《六也曲谱》亨集九册
169	水浒记·刘唐 （刘唐下书）	凡字调（天韵社）；六字调（集成、珍本）	清宫谱：《天韵社曲谱》卷五。 戏宫谱：《集成曲谱》振集卷五
170	水浒记·前诱	小工调	戏宫谱：《集成曲谱》振集卷五，《昆剧传世演出珍本全编》第十册
171	水浒记·后诱	小工调	戏宫谱：《集成曲谱》振集卷五，《昆剧传世演出珍本全编》第十册
172	水浒记·杀惜 （坐楼杀惜）	小工调	戏宫谱：《六也曲谱》亨集九册
173	水浒记·放江	未标（干念、念白）	戏宫谱：《六也曲谱》亨集九册，《昆剧传世演出珍本全编》第十册
174	水浒记·活捉 （情勾、情报、情障）	凡字调转尺字调（遏云阁、集成、珍本）；小工调转尺字调（天韵社）	清宫谱：《天韵社曲谱》卷五。 戏宫谱：《遏云阁曲谱》下函十一册，《集成曲谱》振集卷五，《昆剧传世演出珍本全编》第十册
175	狮吼记·梳妆	六字调转凡字调（六也）；六字调（天韵社）；凡字调转六字调再转凡字调（集成、与众）	清宫谱：《天韵社曲谱》卷三。 戏宫谱：《六也曲谱》利集十五册，《集成曲谱》金集卷四，《与众曲谱》卷五

基
于
曲
谱
的
昆
剧
笛
色
演
变
研
究

序号	剧名与出折名	笛色	所在宫谱
176	狮吼记·游春	小工调	戏宫谱:《集成曲谱》金集卷四,《昆剧传世演出珍本全编》第四册
177	狮吼记·跪池	六字调转凡字调(六也);小工调转六字调再转凡字调(集成、与众)	戏宫谱:《六也曲谱》利集十五册,《集成曲谱》金集卷四,《与众曲谱》卷五
178	狮吼记·梦怕	小工调	清宫谱:《天韵社曲谱》卷三。戏宫谱:《六也曲谱》利集十五册,《昆剧传世演出珍本全编》第四册
179	狮吼记·三怕	小工调	戏宫谱:《六也曲谱》利集十五册,《集成曲谱》金集卷四
180	蝴蝶梦·叹骷	小工调转凡字调	戏宫谱:《集成曲谱》振集卷七
181	蝴蝶梦·扇坟	凡字调转小工调	戏宫谱:《集成曲谱》振集卷七
182	蝴蝶梦·收扇(毁扇)	凡字调	戏宫谱:《缀玉轩曲谱》卷五
183	蝴蝶梦·归家(毁扇)	凡字调(大全);六字调(集成)	戏宫谱:《昆曲大全》三集卷三,《集成曲谱》振集卷七
184	蝴蝶梦·脱壳(病幻)	凡字调	戏宫谱:《昆曲大全》三集卷三
185	蝴蝶梦·访师	小工调	戏宫谱:《六也曲谱》利集十七册,《集成曲谱》振集卷七
186	蝴蝶梦·吊奠	小工调	戏宫谱:《六也曲谱》利集十七册,《集成曲谱》振集卷七
187	蝴蝶梦·说亲	小工调	戏宫谱:《六也曲谱》利集十七册

序号	剧名与出折名	笛色	所在宫谱
188	蝴蝶梦·回话	小工调转正宫调（六也）；小工调（珍本）	戏宫谱：《六也曲谱》利集十七册，《昆剧传世演出珍本全编》第十一册
191	红梨记·访素	六字调（六也、集成、与众）；小工调（天韵社，红梨记）	清宫谱：《天韵社曲谱》卷三。戏宫谱：《六也曲谱》元集五册，《红梨记曲谱》上卷，《集成曲谱》振集卷四，《与众曲谱》卷四
194	红梨记·花婆（卖花）	六字调（天韵社）；正宫调（集成、与众、红梨记）	清宫谱：《天韵社曲谱》卷三。戏宫谱：《红梨记曲谱》下卷，《集成曲谱》振集卷四，《与众曲谱》卷四
195	宵光剑（宵光记）·闹庄（闹救）	尺字调	清宫谱：《天韵社曲谱》卷三。戏宫谱：《昆曲大全》四集卷四，《昆剧传世演出珍本全编》第五册
196	宵光剑（宵光记）·救青	尺字调	戏宫谱：《集成曲谱》玉集卷五，《昆剧传世演出珍本全编》第五册
197	宵光剑（宵光记）·功宴（功臣宴）	尺字调	清宫谱：《天韵社曲谱》卷三戏宫谱：《集成曲谱》玉集卷五
198	金锁记（六月雪）·羊肚	小工调	戏宫谱：《六也曲谱》亨集八册
199	金锁记（六月雪）·探监	正宫调转凡字调	戏宫谱：《六也曲谱》亨集八册
200	金锁记（六月雪）·斩娥（法场、雪救）	小工调	戏宫谱：《六也曲谱》亨集八册，《集成曲谱》声集卷七

基于曲谱的昆剧笛色演变研究

序号	剧名与出折名	笛色	所在宫谱
201	一种情（坠钗记·冥勘）	尺字调	清宫谱：《天韵社曲谱》卷六。 戏宫谱：《集成曲谱》振集卷三
202	望湖亭·照镜	小工调	清宫谱：《集成曲谱》声集卷八，《昆剧传世演出珍本全编》第八册
203	祥麟现（七子圆、青龙阵）·阵产（破阵产子、天罡阵）	乙字调转正宫调	戏宫谱：《昆剧传世演出珍本全编》第六册，晚清至民国佚名抄本
204	疗妒羹·题曲	尺字调转六字调（纳书楹）；小工调转凡字调（遏云阁、粟庐）；小工调转尺字调或小工调（六也、集成）；小工调（珍本）	清宫谱：《纳书楹曲谱》续集卷三。 戏宫谱：《遏云阁曲谱》下函十二册，《六也曲谱》元集六册，《集成曲谱》振集卷六，《昆剧传世演出珍本全编》第十一册，《粟庐曲谱》
205	疗妒羹·浇墓	凡字调	戏宫谱：《六也曲谱》元集六册，《昆剧传世演出珍本全编》第十一册
206	燕子笺·狗洞（奸遁）	小工调转凡字调（集成）；小工调（珍本）	戏宫谱：《集成曲谱》振集卷五，《昆剧传世演出珍本全编》第七册
207	一捧雪·审头	凡字调	戏宫谱：《集成曲谱》金集卷七，《昆剧传世演出珍本全编》第三册
208	一捧雪·刺汤	凡字调	戏宫谱：《六也曲谱》利集十八册，《集成曲谱》金集卷七
209	人兽关·演官	小工调	戏宫谱：《六也曲谱》贞集二十三册，《集成曲谱》声集卷八

序号	剧名与出折名	笛色	所在宫谱
210	人兽关·幻骗	小工调	戏宫谱:《六也曲谱》贞集二十三册
211	永团圆·奸叙(设计)	凡字调	戏宫谱:《昆剧传世演出珍本全编》第三册,清末佚名抄本
212	永团圆·赚契(赚归)	乙字调	戏宫谱:《六也曲谱》利集十七册,《昆剧传世演出珍本全编》第三册
213	永团圆·击鼓	凡字调	戏宫谱:《六也曲谱》利集十七册,《集成曲谱》玉集卷五,《昆剧传世演出珍本全编》第三册
214	永团圆·宾馆(闹宾馆)	未标(念白为主)	戏宫谱:《昆剧传世演出珍本全编》第三册
215	永团圆·纳银	小工调	戏宫谱:《昆剧传世演出珍本全编》第三册,清末佚名抄本
216	永团圆·堂配(堂婚)	尺字调(六也);小工调(集成)	戏宫谱:《六也曲谱》利集十七册,《集成曲谱》玉集卷五
217	占花魁·湖楼(酒楼)	小工调	戏宫谱:《六也曲谱》元集四册,《集成曲谱》玉集卷五
218	占花魁·受吐(种情、醉归)	小工调	戏宫谱:《六也曲谱》元集四册,《集成曲谱》玉集卷五,《与众曲谱》卷六,《昆剧传世演出珍本全编》第三册
219	麒麟阁·激秦(放秦、劫狱)	正宫调	戏宫谱:清同治四年(1865)抄本《时剧集锦》卷二,《簪烟曲谱》二册
220	麒麟阁·三挡(出潼关)	六字调(集成);正宫调(时剧集锦)	戏宫谱:《集成曲谱》振集卷六,《簪烟曲谱》二册,清同治四年(1865)抄本《时剧集锦》卷二

基于曲谱的昆剧笛色演变研究

序号	剧名与出折名	笛色	所在宫谱
221	清忠谱（精忠谱、五人义）·书闹	正宫调	暂定
222	清忠谱（精忠谱、五人义）·众变（拉众）	六字调	暂定
223	清忠谱（精忠谱、五人义）·鞭差	未标（干念、念白）	戏宫谱：《昆剧传世演出珍本全编》第六册
224	清忠谱（精忠谱、五人义）·打尉	小工调或尺字调	暂定
225	风云会·送京	尺字调	戏宫谱：《集成曲谱》玉集卷六，《昆剧传世演出珍本全编》第十一册
226	万里圆·打差	小工调或尺字调	戏宫谱：《昆剧传世演出珍本全编》第六册，清末佚名抄本
227	如是观（倒精忠）·交印	凡字调转小工调（粹存）；凡字调转尺字调（珍本）	戏宫谱：《昆曲粹存》初集卷六，《昆剧传世演出珍本全编》第九册
228	如是观（倒精忠）·刺字（岳母刺字）	小工调	戏宫谱：《昆曲粹存》初集卷六
229	如是观（倒精忠）·草地	尺字调	暂定
230	如是观（倒精忠）·败金	六字调	暂定
231	如是观（倒精忠）·奏本（艺人俗增）	凡字调	戏宫谱：《昆曲粹存》初集卷六，《昆剧传世演出珍本全编》第九册

序号	剧名与出折名	笛色	所在宫谱
232	醉菩提·当酒（换酒）	尺字调（天韵社）；六字调（集成、与众）	清宫谱：《天韵社曲谱》卷三 戏宫谱：《集成曲谱》金集卷八，《与众曲谱》卷六
233	天下乐·嫁妹（钟馗嫁妹）	尺字调	戏宫谱：光绪间抄本
234	党人碑·打碑	小工调	戏宫谱：《六也曲谱》亨集十册
235	党人碑·杀庙	小工调	暂定
236	党人碑·请师（赚师）	未标（干唱、念白）	戏宫谱：《六也曲谱》亨集十册
237	党人碑·拜师	小工调	戏宫谱：《六也曲谱》亨集十册
238	虎囊弹·山门（山亭、醉打山门）	尺字调	戏宫谱：《集成曲谱》金集卷八，《与众曲谱》卷五
239	渔家乐·卖书	小工调	戏宫谱：《六也曲谱》元集三册
240	渔家乐·纳姻	尺字调	戏宫谱：《六也曲谱》元集三册
241	渔家乐·逃宫	六字调	戏宫谱：《渔家乐曲谱》卷下，《集成曲谱》振集六册，《昆剧传世演出珍本全编》第四册
242	渔家乐·鱼钱（渔钱）	正宫调转小工调（霓裳）；正宫调（渔家乐）	戏宫谱：《霓裳文艺全谱》卷三，《渔家乐曲谱》卷下
243	渔家乐·端阳	凡字调转小工调（渔家乐、集成、与众）；凡字调转正宫调再转小工调（珍本）	戏宫谱：《渔家乐曲谱》卷下，《集成曲谱》振集卷六，《与众曲谱》卷五，《昆剧传世演出珍本全编》第四册

基
于
曲
谱
的
昆
剧
笛
色
演
变
研
究

序号	剧名与出折名	笛色	所在宫谱
244	渔家乐·藏舟	凡字调转小工调（纳书楹，天韵社、渔家乐、集成、与众、粟庐）；凡字调（珍本）	清宫谱：《纳书楹曲谱》外集卷二，《天韵社曲谱》卷五。戏宫谱：《渔家乐曲谱》卷下，《集成曲谱》振集卷六，《与众曲谱》卷五，《昆剧传世演出珍本全编》第四册，《粟庐曲谱》
245	渔家乐·侠代（代替、代换）	小工调	戏宫谱：《渔家乐曲谱》卷下，《集成曲谱》振集卷六，《昆剧传世演出珍本全编》第四册
246	渔家乐·相梁	未标（干念、干唱、念白）	戏宫谱：《渔家乐曲谱》卷下，《昆曲大全》一集卷一，《昆剧传世演出珍本全编》第四册
247	渔家乐·刺梁	小工调	戏宫谱：《渔家乐曲谱》卷下，《集成曲谱》振集卷六，《昆剧传世演出珍本全编》第四册
248	渔家乐·羞父	小工调（渔家乐）；尺字调（六也）。	戏宫谱：《渔家乐曲谱》卷下，《六也曲谱》元集三册
249	艳云亭·杀庙	凡字调	戏宫谱：《六也曲谱》亨集十二册
250	艳云亭·放洪	未标（干念、念白）	戏宫谱：《六也曲谱》亨集十二册，《昆剧传世演出珍本全编》第十三册
251	艳云亭·痴诉	六字调	清宫谱：《天韵社曲谱》卷一。戏宫谱：《春雪阁曲谱》三册，《集成曲谱》玉集卷六，《昆剧传世演出珍本全编》第十三册

序号	剧名与出折名	笛色	所在宫谱
252	艳云亭·点香	小工调（天韵社、集成）；六字调转小工调（道和）；凡字调转小工调（珍本）	清宫谱：《天韵社曲谱》卷一。戏宫谱：《春雪阁曲谱》三册，《集成曲谱》玉集卷六，《昆剧传世演出珍本全编》第十三册
253	九莲灯·火判	六字调	戏宫谱：《六也曲谱》贞集二十二册
254	九莲灯·闯界	小工调	戏宫谱：《六也曲谱》贞集二十二册
255	吉庆图·扯本	小工调（天韵社）；凡字调（集成、珍本）	清宫谱：《天韵社曲谱》卷六。戏宫谱：《集成曲谱》玉集卷六，《昆剧传世演出珍本全编》第十三册
256	十五贯（双熊梦）·杀尤（鼠祸）	小工调或尺字调	暂定
257	十五贯（双雄梦）·皋桥（受嫌）	小工调	戏宫谱：《昆剧传世演出珍本全编》第十三册
258	十五贯（倒精忠）·审问（朝审）	小工调	戏宫谱：《昆剧传世演出珍本全编》第十三册
259	十五贯（倒精忠）·男监	小工调	戏宫谱：《昆剧传世演出珍本全编》第十三册
260	十五贯（倒精忠）·判斩（批斩）	尺字调	戏宫谱：《集成曲谱》振集卷七，《昆剧传世演出珍本全编》第十三册
261	十五贯（倒精忠）·见都	尺字调或上字调（六也）；小工调转尺字调或上字调（集成）；小工调（珍本）	戏宫谱：《六也曲谱》元集六册，《集成曲谱》振集卷七，《昆剧传世演出珍本全编》第十三册

基
于
曲
谱
的
昆
剧
笛
色
演
变
研
究

序号	剧名与出折名	笛色	所在宫谱
262	十五贯（倒精忠）·踏勘	小工调	戏宫谱：《六也曲谱》元集六册
263	十五贯（倒精忠）·访鼠	小工调	戏宫谱：《六也曲谱》元集六册
264	十五贯（倒精忠）·测字	小工调	戏宫谱：《六也曲谱》元集六册
265	十五贯（倒精忠）·审豁	小工调	暂定
266	翡翠园·盗令（盗牌）	正宫调	戏宫谱：《六也曲谱》亨集七册，《昆剧传世演出珍本全编》第十三册
267	翡翠园·吊监（脱逃）	未标（念白）	戏宫谱：《六也曲谱》亨集七册，《昆剧传世演出珍本全编》第十三册
268	翡翠园·杀舟	正宫调	戏宫谱：《六也曲谱》亨集七册
269	翡翠园·游街	小工调	戏宫谱：《六也曲谱》亨集七册，《昆剧传世演出珍本全编》第十三册
270	西楼记·楼会	六字调转凡字调	清宫谱：《天韵社曲谱》卷六。戏宫谱：《六也曲谱》利集十五册，《集成曲谱》金集卷六，《与众曲谱》卷六，《昆剧传世演出珍本全编》第五册
271	西楼记·拆书	小工调	戏宫谱：《六也曲谱》利集十五册，《集成曲谱》金集卷六，《与众曲谱》卷六，《昆剧传世演出珍本全编》第五册

序号	剧名与出折名	笛色	所在宫谱
272	西楼记·玩笺	六字调	清宫谱：《天韵社曲谱》卷六。 戏宫谱：《六也曲谱》利集十五册，《集成曲谱》金集卷六，《与众曲谱》卷六，《昆剧传世演出珍本全编》第五册，《粟庐曲谱》
273	西楼记·错梦	小工调	清宫谱：《天韵社曲谱》卷六。 戏宫谱：《六也曲谱》利集十五册，《集成曲谱》金集卷六，《与众曲谱》卷六
274	西楼记·痴池	小工调或尺字调	暂定
275	风筝误·闺哄	小工调	戏宫谱：《昆剧传世演出珍本全编》第十四册，清末佚名抄本
276	风筝误·题鹞（题筝）	凡调	戏宫谱：《莼江曲谱》四册
277	风筝误·和鹞	小工调	戏宫谱：《昆剧传世演出珍本全编》第十四册，清末佚名抄本
278	风筝误·嘱鹞	六字调	戏宫谱：《昆剧传世演出珍本全编》第十四册，清末佚名抄本
279	风筝误·鹞误	六字调转小工调	戏宫谱：《昆曲大全》一集卷二
280	风筝误·冒美	未标（干念、念白）	戏宫谱：《昆曲大全》一集卷二，《昆剧传世演出珍本全编》第十四册
281	风筝误·惊丑	小工调	戏宫谱：《六也曲谱》利集十三册，《集成曲谱》金集卷八，《昆剧传世演出珍本全编》第十四册

基于曲谱的昆剧笛色演变研究

序号	剧名与出折名	笛色	所在宫谱
282	风筝误·梦骇	凡字调	戏宫谱：《集成曲谱》金集卷八，《昆剧传世演出珍本全编》第十四册
283	风筝误·议婚	凡字调	戏宫谱：《昆剧传世演出珍本全编》第十四册
284	风筝误·前亲（婚闹）	小工调	戏宫谱：《六也曲谱》利集十三册，《集成曲谱》金集卷八，《昆剧传世演出珍本全编》第十四册
285	风筝误·逼婚	尺字调转六字调再转小工调（六也）；小工调转尺字调再转六字调再转小工调（集成）；尺字调转六字调再转小工调（珍本）	戏宫谱：《六也曲谱》利集十三册，《集成曲谱》金集卷八，《昆剧传世演出珍本全编》第十四册
286	风筝误·后亲（惊美、诧美）	六字调转小工调（六也、集成）；小工调（珍本）	戏宫谱：《六也曲谱》利集十三册，《集成曲谱》金集卷八，《昆剧传世演出珍本全编》第十四册
287	风筝误·茶圆	尺字调（集成）；凡字调转尺字调再转小工调（珍本）	戏宫谱：《集成曲谱》金集卷八，《昆剧传世演出珍本全编》第十四册
288	白罗衫（罗衫记）·贺喜	小工调	暂定
289	白罗衫（罗衫记）·井遇（井会）	小工调	清宫谱：《天韵社曲谱》卷五。戏宫谱：《集成曲谱》振集卷八，《昆剧传世演出珍本全编》第十一册

序号	剧名与出折名	笛色	所在宫谱
290	白罗衫（罗衫记）·游园	小工调转正宫调（六也、集成）；正宫调（珍本）	戏宫谱：《六也曲谱》元集五册，《集成曲谱》振集卷八，《昆剧传世演出珍本全编》第十一册
291	白罗衫（罗衫记）·看状	凡字调（六也、集成、与众）；凡字调转小工调（天韵社、珍本）	清宫谱：《天韵社曲谱》卷五。戏宫谱：《六也曲谱》元集五册，《集成曲谱》振集卷八，《与众曲谱》卷六，《昆剧传世演出珍本全编》第十一册
292	白罗衫（罗衫记）·报冤（申冤）	小工调	戏宫谱：《六也曲谱》元集五册
293	儿孙福·势僧（势利）	六字调	戏宫谱：《六也曲谱》亨集十一册，《集成曲谱》玉集卷六，《昆剧传世演出珍本全编》第十五册
294	双官诰（双冠诰）·做鞋（草鞋、蒲鞋）	六字调	戏宫谱：《六也曲谱》贞集二十三册
295	双官诰（双冠诰）·夜课	凡字调（六也）；六字调（珍本）	戏宫谱：《六也曲谱》贞集二十三册，《昆剧传世演出珍本全编》第十三册
296	双官诰（双冠诰）·荣归	小工调	戏宫谱：《六也曲谱》贞集二十三册
297	双官诰（双冠诰）·诰圆（赍诏诰圆）	小工调	戏宫谱：《六也曲谱》贞集二十三册
298	满床笏（十醋记）·龚寿	凡字调	戏宫谱：《集成曲谱》振集卷八，《昆剧传世演出珍本全编》第十三册

基于曲谱的昆剧笛色演变研究

序号	剧名与出折名	笛色	所在宫谱
299	满床笏（十醋记）·纳妾（醋义）	六字调	戏宫谱：《六也曲谱》贞集十九册，《集成曲谱》振集卷八，《昆剧传世演出珍本全编》第十三册
300	满床笏（十醋记）·跪门	凡字调转小工调	戏宫谱：《六也曲谱》贞集十九册，《集成曲谱》振集卷八，《昆剧传世演出珍本全编》第十三册
301	满床笏（十醋记）·求子	小工调	戏宫谱：《集成曲谱》振集卷八，《昆剧传世演出珍本全编》第十三册
302	满床笏（十醋记）·后纳	六字调（六也）；凡字调转六字调（集成）；凡字调（珍本）	戏宫谱：《六也曲谱》贞集十九册，《集成曲谱》振集卷八，《昆剧传世演出珍本全编》第十三册
303	满床笏（十醋记）·卸甲	尺字调转凡字调	戏宫谱：《昆曲大全》一集卷二，《集成曲谱》振集卷八，《昆剧传世演出珍本全编》第十三册
304	满床笏（十醋记）·封王	凡字调	戏宫谱：《昆剧传世演出珍本全编》第十三册
305	雁翎甲（偷甲记）·盗甲（时迁盗甲）	小工调	戏宫谱：《与众曲谱》卷五，《昆剧传世演出珍本全编》第十册
306	长生殿·定情	尺字调（遏云阁、集成、与众）；尺字调转小工调（长生殿）；六字调转尺字调再转小工调（珍本、粟庐）	戏宫谱：《遏云阁曲谱》上函四册，《长生殿曲谱》卷一，《集成曲谱》玉集卷七，《与众曲谱》卷七，《昆剧传世演出珍本全编》第十二册，《粟庐曲谱》

序号	剧名与出折名	笛色	所在宫谱
307	长生殿·赐盒	小工调	戏宫谱：《遏云阁曲谱》上函四册，《集成曲谱》玉集卷七
308	长生殿·酒楼（疑谶）	尺字调	戏宫谱：《遏云阁曲谱》上函四册，《长生殿曲谱》卷一，《集成曲谱》玉集卷七，《与众曲谱》卷七，《昆剧传世演出珍本全编》第十二册
309	长生殿·权哄	尺字调	戏宫谱：《长生殿曲谱》卷二，《昆剧传世演出珍本全编》第十二册
310	长生殿·进果	未标（干念、念白）	戏宫谱：《长生殿曲谱》卷二，《昆剧传世演出珍本全编》第十二册
311	长生殿·舞盘	小工调（集成）；六字调（珍本）	戏宫谱：《集成曲谱》玉集卷七，《昆剧传世演出珍本全编》第十二册
312	长生殿·絮阁（宫醋）	正宫调	清宫谱：《天韵社曲谱》卷一。戏宫谱：《遏云阁曲谱》上函四册，《六也曲谱》元集一册，《集成曲谱》玉集卷七，《与众曲谱》卷七，《粟庐曲谱》
313	长生殿·鹊桥	凡字调	戏宫谱：《遏云阁曲谱》上函四册，《集成曲谱》玉集卷七，《昆剧传世演出珍本全编》第十二册

基于曲谱的昆剧笛色演变研究

序号	剧名与出折名	笛色	所在宫谱
314	长生殿·密誓①	六字调小工调转（纳书楹，遏云阁、长生殿）；凡字调转小工调再转六字调再转小工调（集成、与众）；凡字调转六字调（珍本）	清宫谱：《纳书楹曲谱》正集卷四。 清宫谱：《遏云阁曲谱》上函四册，《长生殿曲谱》卷二，《集成曲谱》玉集卷七，《与众曲谱》卷七
315	长生殿·惊变②（醉妃）	小工调	清宫谱：《天韵社曲谱》卷一。 戏宫谱：《遏云阁曲谱》上函五册，《长生殿曲谱》卷二，《集成曲谱》玉集卷八，《与众曲谱》卷七，《粟庐曲谱》
316	长生殿·埋玉	小工调转乙字调（遏云阁、集成、与众）；凡字调转乙字调（长生殿）	戏宫谱：《遏云阁曲谱》上函五册，《长生殿曲谱》卷二，《集成曲谱》玉集卷八，《与众曲谱》卷七
317	长生殿·骂贼	尺字调	戏宫谱：《长生殿曲谱》卷三，《集成曲谱》玉集卷八，《昆剧传世演出珍本全编》第十二册
318	长生殿·闻铃（栈道）	小工调	清宫谱：《天韵社曲谱》卷一。 戏宫谱：《遏云阁曲谱》上函五册，《长生殿曲谱》卷三一册，《集成曲谱》玉集卷八，《与众曲谱》卷七，《昆剧传世演出珍本全编》第十二册，《粟庐曲谱》

① 《遏云阁曲谱》将《纳书楹曲谱》的《密誓》分成《鹊桥》和《密誓》两折，而《集成曲谱》《与众曲谱》等和《纳书楹曲谱》一样，《密誓》包括了《鹊桥》和《密誓》。

② 《长生殿·惊变》，有时也称《小宴惊变》，前半出单独演出称《小宴》。

序号	剧名与出折名	笛色	所在宫谱
319	长生殿·迎像哭像①	小工调（遏云阁、天韵社、集成、与众）；尺字调（长生殿、珍本）	清宫谱：《天韵社曲谱》卷一。戏宫谱：《遏云阁曲谱》上函五册，《长生殿曲谱》卷三一册，《集成曲谱》玉集卷八，《与众曲谱》卷七，《昆剧传世演出珍本全编》第十二册
320	长生殿·弹词	尺字调（纳书楹，遏云阁）；小工调转尺字调（天韵社）；尺字调转上字调（集成，与众）	清宫谱：《纳书楹曲谱》正集卷四。戏宫谱：《遏云阁曲谱》上函五册，《天韵社曲谱》卷一，《集成曲谱》玉集卷八，《与众曲谱》卷七）
321	长生殿·见月	正宫调（遏云阁、集成）；凡字调（长生殿、珍本）	戏宫谱：《遏云阁曲谱》上函五册，《长生殿曲谱》卷四，《集成曲谱》玉集卷八，《昆剧传世演出珍本全编》第十二册
322	长生殿·雨梦	小工调	戏宫谱：《遏云阁曲谱》上函五册，《集成曲谱》玉集卷八
323	长生殿·重圆	小工调	戏宫谱：《集成曲谱》玉集卷八
324	桃花扇·访翠	小工调	戏宫谱：《六也曲谱》贞集二十三册，《集成曲谱》振集卷七，《昆剧传世演出珍本全编》第十二册
325	桃花扇·寄扇	小工调	戏宫谱：《六也曲谱》贞集二十三册，《集成曲谱》振集卷七，《昆剧传世演出珍本全编》第十二册

① 前半出单独演出时，称《迎像》。

序号	剧名与出折名	笛色	所在宫谱
326	桃花扇·题画	小工调	戏宫谱:《六也曲谱》贞集二十三册,《集成曲谱》振集卷七,《昆剧传世演出珍本全编》第十二册
327	雷峰塔(白蛇传、义妖记)·游湖	小工调	戏宫谱:《昆剧传世演出珍本全编》第十六册,晚清至民国佚名抄本
328	雷峰塔(白蛇传、义妖记)·借伞	小工调	戏宫谱:《昆剧传世演出珍本全编》第十六册,晚清至民国佚名抄本
329	雷峰塔(白蛇传、义妖记)·盗库(盗库银)	未标(干念、做工)①	戏宫谱:《昆剧传世演出珍本全编》第十六册,晚清至民国佚名抄本
330	雷峰塔(白蛇传、义妖记)·端阳	尺字调	戏宫谱:《昆剧传世演出珍本全编》第十六册,晚清至民国佚名抄本
331	雷峰塔(白蛇传、义妖记)·盗草	正宫调转凡字调	戏宫谱:《昆剧传世演出珍本全编》第十六册,晚清至民国佚名抄本
332	雷峰塔(白蛇传、义妖记)·烧香	凡字调(六也);六字调(珍本)	戏宫谱:《六也曲谱》利集十四册,《昆剧传世演出珍本全编》第十六册
333	雷峰塔(白蛇传、义妖记)·水斗(水漫)	凡字调转正宫调(六也);正宫调(天韵社)	戏宫谱:《六也曲谱》利集十四册,《天韵社曲谱》卷二

① 还有少量唱,《盗库银》是一出武旦做工戏。

序号	剧名与出折名	笛色	所在宫谱
334	雷峰塔（白蛇传、义妖记）·断桥	凡字调（六也、珍本）；尺字调（天韵社）；凡字调（粟庐）	清宫谱：《天韵社曲谱》卷二。戏宫谱：《六也曲谱》利集十四册，《昆剧传世演出珍本全编》第十六册，《粟庐曲谱》
335	雷峰塔（白蛇传、义妖记）·合钵	小工调	戏宫谱：《六也曲谱》利集十四册，《昆剧传世演出珍本全编》第十六册
336	三笑缘（桂花亭）·送饭	小工调	戏宫谱：清同治十三年（1874）抄本《既和且平》第二册
337	三笑缘（桂花亭）·夺食	未标（干念、念白）	戏宫谱：《昆剧传世演出珍本全编》第十六册
338	三笑缘（桂花亭）·亭会	六字调转正宫调再转小工调	暂定
339	三笑缘（桂花亭）·三错	凡字调	暂定
340	钗钏记·相约	凡字调（六也）；小工调转正宫调再转凡字调（集成，珍本）	戏宫谱：《六也曲谱》利集十六册，《集成曲谱》声集卷七，《昆剧传世演出珍本全编》第五册
341	钗钏记·讲书	小工调	戏宫谱：《六也曲谱》利集十六册，《集成曲谱》声集卷七，《昆剧传世演出珍本全编》第五册
342	钗钏记·落园	凡字调	戏宫谱：《六也曲谱》利集十六册，《集成曲谱》声集卷七，《昆剧传世演出珍本全编》第五册
343	钗钏记·相骂（讨钗）	凡字调	戏宫谱：《六也曲谱》利集十六册，晚清至民国间佚名抄本

基
于
曲
谱
的
昆
剧
笛
色
演
变
研
究

序号	剧名与出折名	笛色	所在宫谱
344	钗钏记·题诗	六字调	戏宫谱：《瑞鹤山房抄本戏曲四十六种》，《昆剧传世演出珍本全编》卷五，晚清至民国间佚名抄本
345	钗钏记·投江	凡字调转小工调	戏宫谱：《瑞鹤山房抄本戏曲四十六种》，《昆剧传世演出珍本全编》卷五，晚清至民国间佚名抄本
346	钗钏记·小审（会审）	小工调转凡字调	戏宫谱：《昆曲大全》二集卷一，《昆剧传世演出珍本全编》卷五
347	钗钏记·观风（考试）	凡字调	戏宫谱：《昆曲大全》二集卷一
348	钗钏记·赚钗（赚赃）	未标（干念、干唱、念白）①	戏宫谱：《昆曲大全》二集卷一，《昆剧传世演出珍本全编》卷五
349	钗钏记·大审（出罪、后审）	凡字调	戏宫谱：《昆曲大全》二集卷一，《昆剧传世演出珍本全编》卷五，晚清佚名抄本
350	钗钏记·释放（释罪、出罪）	未标（干念、念白）	戏宫谱：《昆曲大全》二集卷一，《昆剧传世演出珍本全编》卷五，晚清佚名抄本
351	金雀记·觅花	小工调	戏宫谱：《集成曲谱》金集卷五，《昆剧传世演出珍本全编》第四册
352	金雀记·庵会	小工调转六字调（集成）；六字调（珍本）	戏宫谱：《集成曲谱》金集卷五，《昆剧传世演出珍本全编》第四册

① 有少量唱。

序号	剧名与出折名	笛色	所在宫谱
353	金雀记·乔醋	凡字调转小工调再转正宫调（集成、与众）；小工调转正宫调（纳书楹、天韵社、粟庐）。	清宫谱：《纳书楹曲谱》外集卷一，《天韵社曲谱》卷四。戏宫谱：《集成曲谱》金集卷五，《与众曲谱》卷五，《粟庐曲谱》
354	金雀记·醉圆	小工调	戏宫谱：《集成曲谱》金集卷五，《昆剧传世演出珍本全编》第四册
355	双红记·盗盒（摄盒、红线盗盒）	六字调转尺字调再转六字调；六字调转尺字调（珍本）	戏宫谱：《集成曲谱》金集卷五，《昆剧传世演出珍本全编》第七册
356	鸳钗记（白蛇记）·拔眉	小工调	戏宫谱：《六也曲谱》元集四册，《昆剧传世演出珍本全编》第八册
357	鸳钗记（白蛇记）·探监	小工调	戏宫谱：《六也曲谱》元集四册
358	鸣凤记·嵩寿（严寿）	六字调转凡字调（粹存）；凡字调（珍本）	戏宫谱：《昆曲粹存》初编卷四，《昆剧传世演出珍本全编》第二册
359	鸣凤记·吃茶	凡字调	戏宫谱：《昆曲粹存》初编卷四，《昆剧传世演出珍本全编》第二册
360	鸣凤记·写本	凡字调转六字调	戏宫谱：《昆曲粹存》初编卷五，《集成曲谱》振集卷三，《昆剧传世演出珍本全编》第二册
361	鸣凤记·斩杨（法场）	凡字调	戏宫谱：《昆曲粹存》初编卷五，《昆剧传世演出珍本全编》第二册

基
于
曲
谱
的
昆
剧
笛
色
演
变
研
究

序号	剧名与出折名	笛色	所在宫谱
362	古城记·古城（古城会）	小工调	戏宫谱：清内府抄本《古城记》，《昆剧传世演出珍本全编》第十册，《昆曲集净》上册，晚清佚名抄本
363	古城记·挑袍（受锦）	尺字调	戏宫谱：《昆剧传世演出珍本全编》第十册，《昆曲集净》上册，《缀玉轩曲谱》卷六，晚清佚名抄本
364	古城记·挡曹（华容道）①	尺字调	戏宫谱：《昆剧传世演出珍本全编》第十册，《昆曲集净》上册，晚清佚名抄本
365	草庐记·花荡（芦花荡）	六字调	戏宫谱：《集成曲谱》声集卷八，《与众曲谱》卷六
366	千钟禄（千忠禄、千忠戮）·奏朝	尺字调或小工调	戏宫谱：《昆曲粹存》初集卷三，《昆剧传世演出珍本全编》第六册，晚清佚名抄本
367	千钟禄（千忠禄、千忠戮）·草诏	凡字调	戏宫谱：《昆曲粹存》初集卷三，《昆剧传世演出珍本全编》第六册
368	千钟禄（千忠禄、千忠戮）·惨睹（八阳）	小工调	清宫谱：《天韵社曲谱》卷一。戏宫谱：《集成曲谱》振集卷六，《与众曲谱》卷七，《粟庐曲谱》②
369	千钟禄（千忠禄、千忠戮）·搜山	小工调	戏宫谱：《集成曲谱》振集卷六，《昆剧传世演出珍本全编》第六册

① 北昆亦有《古城记·挡曹》，为弋阳腔，曲牌、音乐与昆剧《挡曹》不同。参见侯菊、关德权《侯玉山昆弋曲谱》，中国戏剧出版社，2017 年，第 538－540 页。

② 《粟庐曲谱》在其后单独所列《惨睹》首支正宫【倾杯玉芙蓉】宫谱中又谓"小工、尺调均可"。

序号	剧名与出折名	笛色	所在宫谱
370	千钟禄（千忠禄、千忠戮）·打车（劈车）	小工调	戏宫谱：《集成曲谱》振集卷六，《昆剧传世演出珍本全编》第六册
371	铁冠图（虎口余生、表忠记、逊国疑、明末遗恨）·探山（探营、孙探）	上字调（粹存）；尺字调（集成）	戏宫谱：《昆曲粹存》初编卷一，《集成曲谱》玉集卷六
372	铁冠图（虎口余生、表忠记、逊国疑、明末遗恨）·营哄	凡字调	戏宫谱：《昆剧传世演出珍本全编》第十五册，晚清佚名抄本
373	铁冠图（虎口余生、表忠记、逊国疑、明末遗恨）·捉闯	凡字调	戏宫谱：《昆剧传世演出珍本全编》第十五册，晚清佚名抄本
374	铁冠图（虎口余生、表忠记、逊国疑、明末遗恨）·借饷	正宫调	戏宫谱：《昆剧传世演出珍本全编》第十五册，晚清佚名抄本
375	铁冠图（虎口余生、表忠记、逊国疑、明末遗恨）·对刀步战	凡字调	戏宫谱：《昆曲粹存》初编卷一

序号	剧名与出折名	笛色	所在宫谱
376	铁冠图（虎口余生、表忠记、逊国疑、明末遗恨）·拜恳	凡字调	戏宫谱：《昆曲粹存》初编卷一
377	铁冠图（虎口余生、表忠记、逊国疑、明末遗恨）·别母	小工调	戏宫谱：《昆曲粹存》初编卷一，《集成曲谱》玉集卷六
378	铁冠图（虎口余生、表忠记、逊国疑、明末遗恨）·乱箭	小工调	戏宫谱：《集成曲谱》玉集卷六
379	铁冠图（虎口余生、表忠记、逊国疑、明末遗恨）·撞钟	凡字调	戏宫谱：《昆曲粹存》初集卷二，《亦安手抄曲谱》①，《昆剧传世演出珍本全编》第十五册
380	铁冠图（虎口余生、表忠记、逊国疑、明末遗恨）·分宫	凡字调	戏宫谱：《昆曲粹存》初集卷二，《昆剧传世演出珍本全编》第十五册，《亦安手抄曲谱》

基于曲谱的昆剧笛色演变研究

① 此曲谱系晚清、民国时期曲谱杂抄合集，现藏于上海图书馆。原谱未命名，因每部剧目下方署"亦安手抄"，故暂命名为《亦安手抄曲谱》

序号	剧名与出折名	笛色	所在宫谱
381	铁冠图（虎口余生、表忠记、逊国疑、明末遗恨）·煤山（归位）	小工调转六字调	戏宫谱：《昆曲粹存》初集卷二
382	铁冠图（虎口余生、表忠记、逊国疑、明末遗恨）·守门	正宫调（粹存）；凡字调（集成）；六字调（珍本）	戏宫谱：《昆曲粹存》初集卷二，《集成曲谱》玉集卷六，《昆剧传世演出珍本全编》第十五册
383	铁冠图（虎口余生、表忠记、逊国疑、明末遗恨）·杀监	凡字调	清宫谱：《天韵社曲谱》卷二
384	铁冠图（虎口余生、表忠记、逊国疑、明末遗恨）·刺虎	小工调	清宫谱：《天韵社曲谱》卷二。戏宫谱：《昆曲粹存》初集卷二，《集成曲谱》玉集卷六，《与众曲谱》卷八，《粟庐曲谱》
385	烂柯山·前逼	正宫调	戏宫谱：《六也曲谱》贞集二十册，《昆剧传世演出珍本全编》第七册
386	烂柯山·后逼	凡字调	戏宫谱：《昆剧传世演出珍本全编》第七册
387	烂柯山·悔嫁	小工调	清宫谱：《天韵社曲谱》卷五。戏宫谱：《六也曲谱》贞集二十册，《集成曲谱》玉集卷六

基于曲谱的昆剧笛色演变研究

序号	剧名与出折名	笛色	所在宫谱
388	烂柯山·痴梦	正宫调转尺字调（六也、集成、与众、珍本）；小工调（天韵社）	清宫谱：《天韵社曲谱》卷五。戏宫谱：《六也曲谱》贞集二十册，《集成曲谱》玉集卷六，《与众曲谱》卷七，《昆剧传世演出珍本全编》第七册
389	烂柯山·泼水（马前泼水）	小工调	戏宫谱：《六也曲谱》贞集二十册，《集成曲谱》玉集卷六
390	还金镯（金镯记）·哭魁（诉魁、王御哭魁）	小工调	清宫谱：《天韵社曲谱》卷一。戏宫谱：《六也曲谱》贞集二十四册
391	金不换（锦蒲团）·守岁（自惩）	凡字调	戏宫谱：《摹烟曲谱》卷二，《昆剧传世演出珍本全编》第十五册
392	金不换·侍酒	六字调（摹烟）；小工调转六字调（珍本）	戏宫谱：《摹烟曲谱》卷二，《昆剧传世演出珍本全编》第十五册
393	安天会（闹天宫、大闹天宫）·偷桃	六字调	戏宫谱：晚清升平署抄本，《昆剧传世演出珍本全编》第十一册
394	（闹天宫、大闹天宫）·盗丹	六字调	戏宫谱：晚清升平署抄本，《昆剧传世演出珍本全编》第十一册
395	（闹天宫、大闹天宫）·擒猴	尺字调	戏宫谱：晚清升平署抄本，《昆剧传世演出珍本全编》第十一册
396	西川图（三国志、三国记）·三闯	凡字调	戏宫谱：《六也曲谱》亨集十二册，《昆剧传世演出珍本全编》第十册

续表

序号	剧名与出折名	笛色	所在宫谱
397	西川图（三国志、三国记）·败惇	未标（干念、干唱）①	戏宫谱：《六也曲谱》亨集十二册，《昆剧传世演出珍本全编》第十册
398	西川图（三国志、三国记）·缴令	未标（念白）	戏宫谱：《昆剧传世演出珍本全编》第十册
399	西川图（三国志、三国记）·负荆	上字调	戏宫谱：清同治四年（1865）抄本《时剧集锦》卷三，晚清佚名抄本
400	四声猿·骂曹（击鼓骂曹、渔洋三弄）	正宫调转小工调（遏云阁，珍本）；正宫调转小工调再转正宫调再转小工调（集成、与众）	戏宫谱：《遏云阁曲谱》下函十二册，《集成曲谱》振集卷三，《与众曲谱》卷八，《昆剧传世演出珍本全编》第八册
401	吟风阁·罢宴	小工调（天韵社）；尺字调（集成、珍本）	清宫谱：《天韵社曲谱》卷一。戏宫谱：《集成曲谱》声集卷八，《昆剧传世演出珍本全编》第十二册
402	四弦秋（青衫泪）·送客	小工调	戏宫谱：《集成曲谱》声集卷八
403	跃鲤记·芦林②（弦索调）	小工调	清宫谱：《天韵社曲谱》卷四。戏宫谱：《与众曲谱》卷八
404	洛阳桥·下海（夏得海、下海投文）	小工调转正宫调（纳书楹）；小工调（珍本、天韵社）	清宫谱：《纳书楹曲谱》补集卷四，《天韵社曲谱》卷二。戏宫谱：《昆剧传世演出珍本丛刊》第六册

① 《败惇》是一出做工戏，《缴令》一般与《败惇》连演，主要是上下场身段加念白表演，属于垫场戏。

② 《集成曲谱》振集收昆腔的《芦林》，笛色六字调。

基
于
曲
谱
的
昆
剧
笛
色
演
变
研
究

序号	剧名与出折名	笛色	所在宫谱
405	一文钱·烧香（施舍）	六字调（六也、与众）；正宫调（珍本）	戏宫谱：《六也曲谱》贞集二十四册，《与众曲谱》卷八，《昆剧传世演出珍本丛刊》第五册
406	一文钱·罗梦（罗和做梦）	尺字调	戏宫谱：《六也曲谱》贞集二十四册，《天韵社曲谱》卷六，《与众曲谱》卷八
407	孽海记·思凡	小工调转正宫调	清宫谱：《天韵社曲谱》卷四。戏宫谱：《遏云阁曲谱》下函十一册，《与众曲谱》卷八，《粟庐曲谱》
408	孽海记·下山①	小工调	清宫谱：《天韵社曲谱》卷四。戏宫谱：《遏云阁曲谱》下函十一册，《与众曲谱》卷八
409	拾金（拾黄金、化子拾金）	尺字调（天韵社）；小工调（与众）	清宫谱：《天韵社曲谱》卷五。戏宫谱：《与众曲谱》卷八
410	借靴（张三借靴）	小工调	清宫谱：《天韵社曲谱》卷六
411	花鼓（打花鼓、凤阳花鼓）	小工调	清末民初《蓉镜盦曲谱》抄本卷六

① 《思凡》《下山》连演时又称为《双下山》《僧尼会》《尼僧会》。

附表二　当代昆剧折子戏笛色演变

序号	折子戏名称	原笛色	变后笛色①	家门（行当）
1	荆钗记·开眼	小工调	尺字调	老外、二面、末
2	白兔记·出猎	凡字调	小工调转凡字调再转小工调（上昆）；凡字调（苏昆）；六字调转小工调（湘昆）	作旦（雉尾生）、正旦
3	白兔记·回猎（诉猎）	小工调	尺字调（上昆）；小工调（苏昆）；小工调转凡字调（湘昆）	老生、作旦、六旦
4	琵琶记·描容	六字调；凡字调转六字调	六字调转尺字调再转小工调（上昆）	正旦
5	牧羊记·望乡	小工调	尺字调转小工调	老生、冠生
6	牧羊记·告雁	凡字调	尺字调	老生

① 此表中的原笛色参见附表一所列。变后笛色，有些是昆剧院团通行的笛色，有些则是若干昆剧院团改动笛色。因此，对于同一出折子戏，有时不同昆剧院团采用笛色变与不变以及怎么变，有时不尽相同，表中亦根据笔者所见，适当列出。各昆剧院团名称采用简称。此处所列变后笛色，除访问各昆剧院团演员、笛师外，主要参考了如下乐谱：《中国戏曲音乐集成》之《北京卷》，北京出版社，1992 年；《中国戏曲音乐集成》编委会编《中国戏曲音乐集成》之《湖南卷》，文化艺术出版社，1992 年；《中国戏曲音乐集成》编委会编《中国戏曲音乐集成》之《江苏卷》，中国 ISBN 中心，1992 年；湖南省文化厅主编《湖南戏曲音乐集成》，文化艺术出版社，1992 年；关德权、侯菊记录整理《侯玉山昆曲谱》，中国戏剧出版社，1994 年；《中国戏曲音乐集成》编委会编《中国戏曲音乐集成》之《山西卷》《四川卷》，中国 ISBN 出版中心，1997 年；《中国戏曲音乐集成》编委会编《中国戏曲音乐集成》之《江西卷》，中国 ISBN 出版中心，1999 年；《中国戏曲音乐集成》编委会编《中国戏曲音乐集成》之《浙江卷》，中国 ISBN 出版中心，2001 年；全国政协京昆室编《中国昆曲精选剧目曲谱大成》，上海音乐出版社，2004 年；王城保《北方昆曲珍本典故注释曲谱》，中国戏剧出版社，2007 年，2017 年再版；顾兆琳编《昆曲精编教材 300 种》，中西书局，2010—2012 年；孙洁、朱为总主编《中国戏曲唱腔曲谱选》（昆曲卷）中国文联出版社，2014 年。

序号	折子戏名称	原笛色	变后笛色	家门（行当）
7	单刀会·刀会（单刀）	上字调	上字调（北昆）；尺字调（上昆）	正净（或红生）
8	风云会·访普（雪访）	尺字调或上字调	乙字调转小工调（或凡字调）	红净、老外
9	货郎旦·女弹（女弹词）	凡字调	小工调（傅雪漪本）；六字调转小工调（北昆本①、上昆本）	正旦、小生、老外
10	连环记·起布	小工调	凡字调（上昆）；小工调转六字调再转小工调再转正宫调（湘昆）	雉尾生、老生
11	连环记·议剑	小工调	尺字调（上昆）；正宫调（湘昆）	副（副丑）、老生
12	连环计·献剑	正宫调	六字调（上昆）；正宫调（湘昆）	白面、副（副丑）、雉尾生
13	绣襦记·打子	小工调	尺字调（上昆）；上字调（浙昆）	老外、穷生
14	绣襦记·教歌	正宫调	凡字调	小面、邋遢白面、穷生
15	宝剑记·夜奔	小工调②	尺字调、小工调	武生（北昆）；老生（南昆）
16	双珠记·卖子	凡字调	小工调转六字调	正旦
17	双珠记·投渊	凡字调转小工调	尺字调	正旦

① 北昆版所用就是傅雪漪改定之本，但傅雪漪最初定稿的油印本与现今北昆版的曲谱，笛色上是有差别的。

② 《夜奔》虽然早在《纳书楹曲谱》中就有收录，但有曲谱笛色标注是在晚清时期。笔者认为《夜奔》最早的笛色应该是小工调，而非尺字调。关于这一点在第五章第三节中已有分析。

序号	折子戏名称	原笛色	变后笛色	家门（行当）
18	玉簪记·偷诗（偷词）	凡字调转六字调；六字调；凡字调	六字调（上昆、浙昆）；正宫调（江苏省昆）	五旦、巾生
19	寻亲记·出罪	正宫调转小工调	六字调转正宫调再转尺字调	老外、正旦、老生
20	寻亲记·府场	小工调	尺字调	正旦、白面、二面、老生、小面
21	紫钗记·折柳	小工调	六字调转小工调	五旦、官生
22	牡丹亭·劝农	小工调转正宫调	小工调转上字调再转正宫调再转小工调①	老外、白面、小面
23	牡丹亭·闹殇（离魂）	六字调转尺字调	小工调转六字调（集成）；六字调（珍本）；六字调（江苏省昆、苏昆、浙昆）；六字调转尺字调再转小工调再转尺字调（上昆）	五旦、老旦、六旦
24	牡丹亭·冥判（花判）	正宫调	六字调或上字调（上昆版本一）；正宫调转小工调再转正宫调再转小工调（上昆版本二）	大面、五旦
25	义侠记·诱叔	小工调转凡字调	小工调（上昆）	六旦、武生
26	义侠记·别兄	小工调	尺字调②（上昆）	武生、六旦、丑
27	义侠记·显魂	凡字调	尺字调（上昆）	武生、丑

① 《劝农》笛色标注最早见于《纳书楹牡丹亭全谱》，晚清、民国发生变化，包括：①凡字调转尺字调；②凡字调转尺字调再转六字调再转凡字调；③凡字调转正宫调；④凡字调转六字调再转凡字调。参见附表一所列。此处所列是当代曲谱所用笛色。

② 《诱叔》《别兄》本为两出，上昆将其改编合演，改动较大，原有曲牌删节较多，尤其是《别兄》部分，只剩两支曲牌。

序号	折子戏名称	原笛色	变后笛色	家门（行当）
28	义侠记·杀嫂	凡字调转小工调	凡字调转尺字调（上昆）	武生、刺杀旦
29	八义记·评话	小工调	凡字调	老旦、大面、二面
30	金锁记·羊肚	小工调	六字调	老旦、正旦、二面、小面
31	疗妒羹·题曲	尺字调转六字调	小工调转凡字调①	五旦
32	永团圆·击鼓	凡字调	小工调（上昆）；凡字调（苏昆）	穷生、老外
33	天下乐·嫁妹	尺字调	六字调转尺字调再转小工调再转尺字调再转小工调再转尺字调再转小工调（北昆）；凡字调转小工调再转尺字调再转小工调再转尺字调再转凡字调再转乙字调再转小工调再转凡字调再转尺字调（上昆）	大面、巾生、五旦
34	渔家乐·卖书	小工调	尺字调（上昆）；乙字调转尺字调（浙昆）	副末、白面、五旦
35	渔家乐·端阳	凡字调转小工调；凡字调转正宫调再转小工调	小工调转六字调再转尺字调（上昆）；凡字调转六字调（浙昆）；小工调转正宫调再转凡字调再转小工调（湘昆）	白面、老生、小生、小面

① 《题曲》笛色在附表一中所列，包括：尺字调转六字调（纳书楹）；小工调转凡字调（遏云阁、粟庐）；小工调转尺字调或小工调（六也、集成）；小工调（珍本）。此处所列是当代曲谱所用笛色。

基于曲谱的昆剧笛色演变研究

序号	折子戏名称	原笛色	变后笛色	家门（行当）
36	艳云亭·痴诉	六字调	小工调转正宫调（上昆）	丑、正旦（今为六旦）
37	九莲灯·火判	六字调	小工调（上昆、北昆）	大面、末、巾生
38	十五贯·访鼠①	小工调	尺字调（上昆、浙昆）；上字调转六字调（苏昆）	老外（今为老生），小面
39	十五贯·测字	小工调		老外（今为老生），小面
40	风筝误·前亲（婚闹）	小工调	尺字调（上昆）	褶子丑、丑旦
41	白罗衫·看状	凡字调	六字调转小工调（上昆）；小工调（江苏省昆）	小官生、末、老外
42	儿孙福·势僧	六字调	尺字调（上昆）	老生、二面、老外
43	满床笏·跪门	凡字调转小工调	凡字调转尺字调再转小工调（上昆）；六字调转小工调（苏昆）	老外、正旦
44	满床笏·卸甲	尺字调转凡字调	尺字调转小工调再转尺字调（上昆）②	老生、末、老外、官生
45	满床笏·封王	凡字调		老生、末、老外、官生
46	长生殿·埋玉	小工调转乙字调；凡字调转乙字调	凡字调转小工调再转乙字调（上昆版本一）；凡字调转小工调再转六字调（上昆版本二）	大官生、正旦

① 《访鼠》《测字》原为两出，今舞台演出多连演。

② 周秦《昆戏集存》（甲编）将《卸甲》《封王》分开作为两出戏，但这两出戏经常连演。

基于曲谱的昆剧笛色演变研究

序号	折子戏名称	原笛色	变后笛色	家门（行当）
47	钗钏记·相约	凡字调；小工调转凡字调；小工调转正宫调再转凡字调	小工调（上昆、浙永昆）；尺字调（北昆）	老旦、六旦
48	钗钏记·落园	凡字调	六字调（上昆）；凡字调（浙永昆）	二面、五旦、六旦
49	钗钏记·讨钗（相骂）	凡字调	小工调（上昆）；凡字调（浙永昆）	六旦、老旦
50	钗钏记·大审	凡字调	尺字调转小工调	老生
51	古城记·古城	小工调	凡字调转上字调	红生、净、丑、武生
52	古城记·挡曹	尺字调	上字调	红净、白面、副、丑
53	千钟禄·草诏	凡字调	尺字调转六字调	净（原老生应工）、老外
54	铁冠图·乱箭	小工调	尺字调转凡字调	老生、白面
55	铁冠图·撞钟	凡字调	小工调转凡字调（上昆）	大官生、老旦（今为老生）、正旦、刺杀旦、老外
56	铁冠图·分宫	凡字调	凡字调转小工调再转正宫调（上昆）	大官生、老旦（今为老生）、正旦、作旦、刺杀旦、贴旦
57	烂柯山·痴梦	正宫调转尺字调	正宫调转小工调（上昆）；正宫调转尺字调（浙昆、江苏省昆）；乙字调转尺字调（北昆）	正旦

序号	折子戏名称	原笛色	变后笛色	家门（行当）
58	烂柯山·泼水	小工调	乙字调转凡字调再转小工调再转乙字调再转小工调再转上字调再转小工调再转乙字调再转小工调（江苏省昆）；尺字调转小工调再转尺字调（上昆）	老生、正旦
59	西川图·三闯	凡字调	小工调	大面、老生、末
60	四声猿·骂曹	正宫调转小工调；正宫调转小工调再转正宫调再转小工调	六字调转小工调再转六字调再转小工调	老生、二面
61	蜃海记·下山	小工调	小工调转正宫调再转小工调	小面、五旦

附表二　当代昆剧折子戏笛色演变

参考文献

一、昆剧乐谱①

[1] ［清］周祥钰、邹金生等编纂：《九宫大成南北词宫谱》，清乾隆十一年（1746）套印本；古书流通处影印本，1923 年；台湾学生书局（台北）影印本（收入《善本戏曲丛刊》第六辑），1987 年。

[2] ［清］汤斯质、顾峻德原编，徐兴华、朱廷镠、朱廷璋重订：《太古传宗曲谱》（《太古传宗琵琶调西厢记曲谱》《太古传宗琵琶调宫词曲谱》），乾隆十四年（1749）刻本。

[3] ［清］朱廷镠、朱廷璋采编，邹金生、徐兴华审定：《弦索调时剧新谱》，乾隆十四年（1749）年刻本。

[4] ［清］吟香堂主人冯起凤编辑订谱：《吟香堂曲谱》，乾隆五十四年（1789）刻本。

[5] ［清］叶堂订谱：《纳书楹西厢记全谱》，乾隆四十九年（1784）初刻本、乾隆六十年（1795）重刻本。

[6] ［清］叶堂订谱：《纳书楹曲谱》，乾隆五十七年（1792）初刻本、道光二十八年（1848）重刻本。

[7] ［清］叶堂订谱：《纳书楹玉茗堂四梦全谱》，乾隆五十七年（1792）初刻本、道光二十八年（1848）重印本。

[8] ［清］左潢考订：《兰桂坊曲谱》，嘉庆八年（1803）藤花书舫刻本。

[9] ［清］荆石山民（吴镐）编剧、黄兆魁订谱：《红楼梦散套曲谱》，嘉庆二十年（1815）蟾波阁刊本、1935 年上海启新图书局石印本。

① 此处昆剧乐谱只列印本（包括刻本、石印本、油印本）和影印本，抄本情况复杂，且数量甚夥，恕不一一列出。先列宫谱，后列简谱、五线谱。

［10］［清］李文瀚填谱、周纪环校订：《味尘轩曲谱》咸丰五年（1855）凌云仙馆刻本。

［11］［清］王纯锡辑、李秀云拍正：《遏云阁曲谱》，光绪十九年（1893）及民国十四年（1925）著易堂书局（上海）铅印本。

［12］［清］平江太原氏庆华选辑：《霓裳文艺全谱》，光绪二十二年（1896）太原氏石印本。

［13］［清］殷溎深原稿、"怡庵主人"张余荪校缮：《六也曲谱》初集（"小六也"），光绪三十四年（1908）苏州振新书社石印本，1920 年苏州振新书社再版。

［14］［清］殷溎深原稿、"怡庵主人"张余荪校缮：《增辑六也曲谱》（"大六也"），1922 年上海朝记书庄（上海）石印增订本，1929 年，上海校经山房重印。

［15］［清］殷溎深订谱，昆山东山曲社编：《昆曲粹存》初集，1919 年上海朝记书庄石印本。

［16］［清］殷溎深原谱，张余荪校缮：《春雪阁曲谱》（又名《春雪阁三记》），1921 年上海朝记书庄石印本。

［17］［清］殷溎深原稿、"怡庵主人"张余荪校缮：《西厢记曲谱》，1921 年上海朝记书庄石印本。

［18］［清］殷溎深原稿、"怡庵主人"张余荪校缮：《琵琶记曲谱》，1921 年上海朝记书庄石印本。

［19］［清］殷溎深原稿、"怡庵主人"张余荪校缮：《拜月亭全记曲谱》（又名《幽闺记曲谱》），1921 年上海朝记书庄石印本。

［20］［清］殷溎深原稿、"怡庵主人"张余荪校缮：《牡丹亭曲谱》，1921 年上海朝记书庄石印本。

［21］［清］殷溎深原稿、"怡庵主人"张余荪校缮：《荆钗记曲谱》，1924 年上海朝记书庄石印本。

［22］［清］殷溎深原稿、"怡庵主人"张余荪校缮：《长生殿曲谱》，1924 年上海朝记书庄石印本。

［23］杨荫浏编：《天韵社曲谱》，1921 年油印本。

［24］苏州道和俱乐部审订：《道和曲谱》，1922 年上海天一书局石印本。

［25］怡庵主人辑、张余荪编选：《绘图精选昆曲大全》，1925 年上海世

界书局石印本。

［26］王季烈、刘富樑辑订：《集成曲谱》，1925 年商务印书馆石印本。

［27］杨荫浏：《昆曲掇锦》，1926 年无锡五大印务局石印本。

［28］徐仲衡：《梦园曲谱》，1933 年上海晓星书店版。

［29］北京国剧学会昆曲研究会：《昆剧集锦》① 三十三种，1938—1941
年单册石印本。

［30］天津一江风曲社熊履端、熊履方兄弟：《昆曲汇粹》，天津一江风
曲社 1939 年铅印本。

［31］王季烈辑、高步云拍正：《与众曲谱》，1940 年天津合笙曲社石印
本，1947 年商务印书馆石印本。

［32］高步云：《昆曲》，民国北平聚魁堂书局版。

［33］褚民谊主编，陆炳卿、沈传锟拍曲编校，溥侗点正：《昆曲集
净》，1944 年于南京出版（具体出版单位不详）。

［34］俞振飞：《粟庐曲谱》，1953 年影印本，1996 台中县"中华民俗
艺术基金会"再版，2012 年台北"国家出版社"再版，2011、
2013 年上海辞书出版社再版。

［35］焦承允：《蓬瀛曲集》，台北，中华书局 1972、1979。

［36］焦承允：《壬子曲谱》，台北，中华书局 1972 年版，1976 年再版，
1980 年出版《增订壬子曲谱》。《承允曲谱》（《增订壬子曲谱》
重印本），1993 年台湾中华学术院昆曲研究所发行，湘光企业有
限公司（台北）版。

［37］王正来：《曲苑缀英》［2001 年（修订本）］，香港，香港中华文
化促进中心，2004，2017。

［38］周秦：《寸心书屋曲谱》，苏州，苏州大学出版社，1993。

［39］［清］谢元淮：《碎金词谱》，天津，天津古籍出版社，1996。

［40］故宫博物院：《故宫珍本丛刊》②，海南，海南出版社，2001。

［41］吴书荫：《绥中吴氏藏抄本稿本戏曲丛刊》，北京，学苑出版社，
2004。

［42］王正来辑校缮抄：《粟庐曲谱外编》自刊，2005。

① 这是首都图书馆所用名，原本单册刊印，没有总名。

② 此处以下数种丛刊，虽非专门昆剧乐谱，但其中都收有若干昆剧宫谱，故亦列于此。

［43］台湾"中央研究院"历史语言研究所：《俗文学丛刊》，台北，台湾新文丰出版公司，2001—2006。

［44］周瑞深：《昆曲古调》，北京，北京出版社，2008。

［45］《昆剧手抄曲本一百册》编辑委员会、昆剧博物馆：《昆剧手抄曲本一百册》，扬州，广陵书社，2009。

［46］殷梦霞选编：《郑振铎藏古吴莲勺庐抄本戏曲百种》，北京，国家图书馆出版社，2009。

［47］傅惜华：《傅惜华藏古典戏曲曲谱身段谱丛刊》，北京，学苑出版社，2010。

［48］苏州昆剧传习所编辑：《昆剧传世演出珍本丛刊全编》，上海，上海人民出版社，2011、2018。

［49］中国国家图书馆编纂：《中国国家图书馆藏清宫升平署档案集成》，北京，中华书局，2011。

［50］爱新觉罗·溥侗整理：《红豆馆拍正词曲遗存》，北京，商务印书馆，2012。

［51］张充和：《张充和手抄昆曲谱》，上海，上海辞书出版社，2012。

［52］黄仕忠、〔日〕大木康：《日本东京大学东洋文化研究所双红堂文库藏稀见中国钞本曲本汇刊》（第二辑），南宁，广西师范大学出版社，2013。

［53］北京大学图书馆编：《北京大学图书馆藏程砚秋玉霜簃戏曲珍本丛刊》，北京，国家图书馆出版社，2014。

［54］袁敏宣：《澄碧簃曲谱》，上海，上海辞书出版社，2014。

［55］故宫博物院：《故宫博物院藏清宫南府升平署戏本》，北京，紫禁城出版社，2016。

［56］刘祯、程鲁洁：《郑振铎藏珍本戏曲文献丛刊》，北京，国家图书馆出版社，2017。

［57］黄天骥：《近代散佚戏曲文献集成》，太原，山西人民出版社、三晋出版社，2018。

［58］〔清〕杜步云选录，何燕华主编：《北京大学图书馆珍藏瑞鹤山房抄本戏曲集》，北京，中华书局，2018。

［59］中国昆曲博物馆编：《莼江曲谱》（正编），苏州，古吴轩出版社，2018。

［60］刘祯：《梅兰芳藏珍稀戏曲钞本汇刊》，北京，国家图书馆出版社，2019。

［61］乐怡、刘波：《哈佛燕京图书馆藏二齐旧藏珍稀文献丛刊》，北京，国家图书馆出版社，2019。

［62］中国昆曲博物馆：《莼江曲谱》（续编），苏州，古吴轩出版社，2020。

［63］刘振修：《昆曲新导》，北京，中华书局，1928（初版），1931、1940（再版）。

［64］吕梦周、方琴父：《昆曲新谱》，上海，华通书局，1930（初版），1933（再版）。

［65］黄楚藩：《识真集》，衡阳，衡阳同益石印局代印，1934（初版）、1935（再版）。

［66］怡志楼昆曲研究社：《怡志楼曲谱》，1935（初集石印版），1936（续集）。

［67］高步云等整理：《思凡、下山》，北京，音乐出版社，1956。

［68］高步云等整理：《牡丹亭：学堂、游园、惊梦》，北京，音乐出版社，1956。

［69］陶金、张定和等改编：《昆剧〈十五贯〉曲谱》，上海，上海音乐出版社，1957。

［70］高步云等整理：《山门·夜奔》，北京，音乐出版社，1958。

［71］高步云整理：《齐双会》，北京，音乐出版社，1958。

［72］北方昆曲剧院：《昆曲曲谱选辑》，北京，东单印刷厂，1958。

［73］上海市戏曲学校：《关大王单刀会：昆曲〈训子、刀会〉乐谱》，上海：上海音乐出版社，1958。

［74］中国唱片厂编、上海市戏曲学校记录整理：《昆剧唱片曲谱选》，上海：上海文化出版社，1958。

［75］杨荫浏、曹安和：《关汉卿戏剧乐谱》，北京，音乐出版社，1959。

［76］俞振飞、言慧珠整理，上海市戏曲学校昆曲音乐组记谱：《百花赠剑》，上海，上海文艺出版社，1959。

［77］北方昆曲剧院创作研究室：《昭君出塞·胖姑学舌》，北京，音乐出版社，1960。

［78］中央音乐学院中国音乐研究所编，杨荫浏、曹安和译谱：《西厢

记四种乐谱选曲》，北京，音乐出版社，1962。

[79] 中央音乐学院中国音乐研究所：《西游记杂剧三折：撒子、认子、借扇》，北京，音乐出版社，1962。

[80] 刘泉编述，李远松、杨为记录整理：《川剧昆曲汇编》，成都，四川省艺术研究所，1979。

[81] 高景池传谱、樊步义：《昆曲传统曲牌选》，北京，人民音乐出版社，1981。

[82] 俞振飞：《振飞曲谱》，上海，上海文艺出版社，1982；上海，上海音乐出版社，1991。

[83] 傅雪漪：《九宫大成南北词宫谱选译》，北京，人民音乐出版社，人民音乐出版社，1991。

[84] 《中国戏曲音乐集成》编辑委员会：《中国戏曲音乐集成》之《北京卷》，北京，北京出版社，1992。

[85] 《中国戏曲音乐集成》编辑委员会：《中国戏曲音乐集成》之《湖南卷》，北京，文化艺术出版社，1992。

[86] 《中国戏曲音乐集成》编辑委员会：《中国戏曲音乐集成》之《江苏卷》，北京，中国 ISBN 中心，1992。

[87] 湖南省文化厅：《湖南戏曲音乐集成》，北京，文化艺术出版社，1992。

[88] 关德权、侯菊记录整理：《侯玉山昆曲谱》，北京，中国戏剧出版社，1994。

[89] 江苏省昆剧院：《昆剧曲谱新编》，台北，台湾里仁书局，1994。

[90] 湖南省文化厅：《湖南地方戏曲音乐集成·湖南省湘剧院卷》，北京，文化艺术出版社，1995。

[91] 张林雨：《晋昆考》，北京，中国电影出版社，1997。

[92] 《中国戏曲音乐集成》编辑委员会：《中国戏曲音乐集成》之《山西卷》《四川卷》，北京，中国 ISBN 出版中心，1997。

[93] 刘崇德校译：《新定九宫大成南北词宫谱校译》，天津，天津古籍出版社，1998。

[94] 《中国戏曲音乐集成》编辑委员会：《中国戏曲音乐集成》之《江西卷》，北京，中国 ISBN 出版中心，1999。

[95] 《中国戏曲音乐集成》编辑委员会：《中国戏曲音乐集成》之《浙

江卷》，北京，中国 ISBN 出版中心，2001。

[96] 《中国戏曲音乐集成》编辑委员会：《中国戏曲音乐集成》之《广西卷》，北京，中国 ISBN 出版中心，2002。

[97] 顾兆琪：《兆琪曲谱》，苏州，古吴轩出版社，2002。

[98] 刘崇德：《元杂剧乐谱研究与辑译》，石家庄，河北教育出版社，2003。

[99] 全国政协京昆室：《中国昆曲精选剧目曲谱大成》，上海，上海音乐出版社，2004。

[100] 王城保：《北方昆曲珍本典故注释曲谱》，北京，中国戏剧出版社，2007 年版，2017 年再版。

[101] 周雪华译谱：《昆曲汤显祖临川四梦全集》（《纳书楹曲谱》版），上海，上海教育出版社，2008。

[102] 王正来：《新定九宫大成南北词宫谱译注》，香港，香港中文大学出版社，2009。

[103] 关德权译谱：《昆曲〈牡丹亭〉全本》（简谱版），北京，中国戏剧出版社，2010。

[104] 顾兆琳：《昆曲精编教材 300 种》，上海，中西书局，2010—2012。

[105] 关德权、侯菊整理译谱：《昆曲〈长生殿〉全本》，北京，中国戏剧出版社，2012。

[106] 周雪华译谱：《昆曲西厢记》（纳书楹曲谱版），上海，上海教育出版社，2013。

[107] 孙洁、朱为总：《中国戏曲唱腔曲谱选》（昆曲卷），北京，中国文联出版社，2014。

[108] 林天文：《永昆曲谱集成》，杭州，浙江古籍出版社，2014。

[109] 蒋羽乾：《新叶昆曲精选剧目曲谱》，杭州，浙江大学出版社，2016。

[110] 关德权、侯菊记录整理：《侯玉山昆弋谱》，北京，北京燕山出版社，2017。

[111] 周雪华译谱：《昆曲长生殿全集》（《吟香堂曲谱》版），上海，上海教育出版社，2018。

[112] 迟凌云：《昆曲工尺》（全三册），北京，中华书局，2021。

基于曲谱的昆剧笛色演变研究

二、著述

［1］ 许之衡：《曲律易知》，上海，上海饮流斋，1922。

［2］ 童斐（伯章）：《中乐寻源》，北京，商务印书馆，1926。

［3］ 刘富樑：《歌曲指程》，吉林，吉林永衡印书局，1930。

［4］ 任中敏：《散曲概论》，上海，上海中华书局，1930。

［5］ 朱谦之：《中国音乐文学史》，北京，商务印书馆，1935。

［6］ 华连圃：《戏曲丛谭》，北京，商务印书馆，1937。

［7］ 周贻白：《中国戏剧史》，上海，上海中华书局，1953。

［8］ 郑振铎：《中国俗文学史》，北京，作家出版社，1954。

［9］ 中国音乐学院民族音乐研究所：《民族音乐研究论文集》第一集，北京，音乐出版社，1956。

［10］ 王国维：《王国维戏曲论文集》，北京，中国戏剧出版社，1957。

［11］ 郑振铎：《中国文学研究》，北京，作家出版社，1957。

［12］ 中国戏剧家协会上海分会：《昆剧观摩演出纪念文集》，上海，上海文化出版社，1957。

［13］ 傅惜华：《古典戏曲声乐论著丛编》，北京，音乐出版社，1957。

［14］ 刘永济辑录：《宋代歌舞剧曲录要》，北京，古典文学出版社，1957。

［15］ 上海昆曲研习社研究组：《昆剧曲调》，上海，上海文化出版社，1958。

［16］ 夏野：《戏曲音乐研究》，上海，上海文艺出版社，1959。

［17］ 谢也实、谢真茀：《昆曲津梁》，南京，江苏人民出版社，1962。

［18］〔日〕林谦三著、钱稻孙译：《东亚乐器考》，南京，人民音乐出版社，1962。

［19］ 叶德均：《戏曲小说丛考》，北京，中华书局，1979。

［20］ 周贻白：《中国戏曲发展史纲要》，上海，上海古籍出版社，1979。

［21］ 钱南扬：《汉上宧文存》，上海，上海文艺出版社，1980。

［22］ 王季思：《玉轮轩曲论》，北京，中华书局，1980。

［23］ 杨荫浏：《中国古代音乐史稿》，北京，人民音乐出版社，1981。

［24］张庚、郭汉城：《中国戏曲通史》，北京，中国戏剧出版社，1981。

［25］王守泰：《昆曲格律》，南京，江苏人民出版社，1982。

［26］蒋星煜：《中国戏曲史钩沉》，郑州，中州书画社，1982。

［27］吴梅著、王卫民：《吴梅戏曲论文集》，北京，中国戏剧出版社，1983。

［28］陈多、叶长海注释：《王骥德曲律》，长沙，湖南人民出版社，1983。

［29］薛宗明：《中国音乐史》，台北，台湾商务印书馆，1983。

［30］王子初：《荀勖笛律研究》，北京，人民音乐出版社，1985。

［31］杨荫浏：《杨荫浏音乐论文选集》，上海，上海文艺出版社，1986。

［32］叶长海：《中国戏剧学史稿》，上海，上海文艺出版社，1986。

［33］张敬：《明清传奇导论》，台北，台湾华正书局，1986。

［34］王安祈：《明代传奇之剧场及其艺术》，台北，台湾学术书局，1986。

［35］周妙中：《清代戏曲史》，郑州，中州古籍出版社，1987。

［36］顾笃璜：《昆剧史补论》，南京，江苏古籍出版社，1987。

［37］唐湜：《民族戏曲散论》，上海，上海古籍出版社，1987。

［38］孙玄龄：《元散曲的音乐》，北京，文化艺术出版社，1988。

［39］张庚、郭汉城：《中国戏曲通论》，上海，上海文艺出版社，1989。

［40］王永健：《中国戏剧文学的瑰宝——明清传奇》，南京，江苏教育出版社，1989。

［41］阿甲：《戏曲表演规律再探》，北京，中国戏剧出版社，1990。

［42］王安祈：《明代戏曲五论》，台北，台北大安出版社，1990。

［43］庄永平：《戏曲音乐史概述》，上海，上海音乐出版社，1990。

［44］黄翔鹏：《传统是一条河流（音乐论集）》，北京，人民音乐出版社，1990。

［45］李昌集：《中国古代散曲史》，上海，华东师范大学出版社，1991。

［46］陈为瑀：《昆剧折子戏初探》，信阳，中州古籍出版社，1991。

［47］朱昆槐：《昆曲清唱研究》，台北，台北大安出版社，1991。

［48］林逢源：《折子戏论集》，高雄，高雄复文书局，1992。

［49］郭英德：《明清文人传奇研究》，北京，北京师范大学出版社，1992。

［50］徐凌云演述，管际安、陆兼之记录整理：《昆剧表演一得》，苏州，苏州大学出版社，1993。

［51］武俊达：《昆曲唱腔研究》，北京，人民音乐出版社，1993。

［52］黄翔鹏：《溯流探源——中国传统音乐研究》，北京，人民音乐出版社，1993。

［53］王光祈《中国音乐史》，见冯文慈、俞玉滋选注：《王光祈音乐论著选集》，北京，人民音乐出版社，1993。

［54］俞为民：《明清传奇考论》，台北，台湾华正书局，1993。

［55］王守泰：《昆曲曲牌及套数范例集》（南套），上海，上海文艺出版社，1994。

［56］陆萼庭：《清代戏曲家丛考》，上海，学林出版社，1995。

［57］王子初：《荀勖笛律研究》，北京，人民音乐出版社，1995。

［58］林锋雄：《中国戏剧史论稿》，台北，台北"国家出版社"，1995。

［59］傅雪漪：《昆曲音乐欣赏漫谈》，北京，人民音乐出版社，1996。

［60］廖奔：《中国戏剧图史》，郑州，河南教育出版社，1996。

［61］王安祈：《传统戏曲的现代表现》，台北，里仁书局，1996。

［62］钮骠、傅雪漪等：《中国昆曲艺术》，北京，北京燕山出版社，1996。

［63］吴新雷：《中国戏曲史论》，南京，江苏教育出版社，1996。

［64］詹慕陶：《昆曲理论史稿》，杭州，杭州大学出版社，1996。

［65］方建军：《中国古代乐器概论》，西安，陕西人民出版社，1996。

［66］俞平伯：《俞平伯全集》，石家庄，花山文艺出版社，1997。

［67］王守泰：《昆曲曲牌及套数范例集》（北套），上海，学林出版社，1997。

［68］周维培：《曲谱研究》，南京，江苏古籍出版社，1997。

［69］黄翔鹏：《中国人的音乐与音乐学》，济南，山东文艺出版社，1997。

［70］董康：《书舶庸谭》，沈阳，辽宁教育出版社，1998。

［71］河南省文物考古研究所：《舞阳贾湖》，北京，科学出版社，1999。

［72］朱家溍：《故宫退食录》，北京，北京出版社，1999。

［73］周维培：《曲谱研究》，南京，江苏古籍出版社，1999。

［74］叶长海：《曲学与戏剧学》，上海，学林出版社，1999。

［75］袁静芳：《乐种学》，北京，华乐出版社，1999。

［76］武俊达：《戏曲音乐概论》，北京，文化艺术出版社，1999。

［77］张前：《中日音乐交流史》，北京，人民音乐出版社，1999。

［78］傅芸子：《正仓院考古记 白川集》，沈阳，辽宁教育出版社，2000。

［79］孙崇涛：《风月锦囊考释》，北京，中华书局，2000。

［80］孙崇涛：《风月锦囊笺校》，北京，中华书局，2000。

［81］蒋晓地：《昆笛技巧与范例》，北京，西风图书出版社，2001。

［82］郭英德：《明清传奇史》，南京，江苏古籍出版社，2001。

［83］洛地：《词乐曲唱》，北京，人民音乐出版社，2001。

［84］陈多：《戏曲美学》，成都，四川人民出版社，2001。

［85］吴梅：《吴梅全集》，石家庄，河北教育出版社，2002。

［86］〔荷兰〕龙彼得《明刊戏曲弦管选集》，北京，中国戏剧出版社，2003。

［87］张发颖：《中国戏班史》，北京，学苑出版社，2003。

［88］林鹤宜：《规律与变异：明清戏曲学辨疑》，台北，里仁书局，2003。

［89］吴敢、杨胜生：《古代戏曲论坛》，澳门，澳门文星出版社，2003。

［90］耿涛：《中国竹笛曲论》，北京，中国文联出版社，2003。

［91］童忠良、谷杰、周耘等：《中国传统乐学》，福州，福建教育出版社，2004。

［92］董维松：《对根的求索：传统音乐学文集》，上海，上海音乐出版社，2004。

［93］李晓：《中国昆曲》，上海，百家出版社，2004。

［94］郭英德：《明清传奇戏曲文体研究》，北京，商务印书馆，2004。

［95］朱崇志：《中国古代戏曲选本研究》，上海，上海古籍出版社，

2004。

[96] 俞为民：《曲体研究》，北京，中华书局，2005。

[97] 谭帆、陆炜：《中国古典戏剧理论史》，上海，华东师范大学出版社，2005。

[98] 郑雷：《昆曲》，杭州，浙江人民出版社，2005。

[99] 郑骞：《北曲套式汇录详解》，台北，台北艺文出版社，2005。

[100] 苗怀明：《二十世纪戏曲文献学述录》，北京，中华书局，2005。

[101] 刘祯、谢雍君：《昆曲与文人文化》，沈阳，春风文艺出版社，2005。

[102] 卢前：《卢前曲学四种》，北京，中华书局，2006。

[103] 吴晓萍：《中国工尺谱研究》，上海，上海音乐学院出版社，2005。

[104] 陆萼庭：《昆剧演出史稿》（修订本），上海，上海教育出版社，2006。

[105] 马廉著、刘倩：《马隅卿小说戏曲论集》，北京，中华书局，2006。

[106] 管凤良：《一代笛师：高慰伯的昆曲生涯》，上海，上海人民出版社，2006。

[107] 王耀华等：《中国传统音乐乐谱学》，福州，福建教育出版社，2006。

[108] 叶长海：《中国戏剧研究》，福州，福建人民出版社，2006。

[109] 解玉峰：《20世纪中国戏剧学史研究》，北京，中华书局，2006。

[110] 傅惜华：《傅惜华戏曲论丛》，北京，文化艺术出版社，2007。

[111] 黄翔鹏：《黄翔鹏文存》，济南，山东文艺出版社，2007。

[112] 吴新雷：《二十世纪前期昆曲研究》，沈阳，春风文艺出版社，2007。

[113] 曾永义：《曾永义学术论文自选集》的《甲编·学术理念》，北京，中华书局，2008。

[114] 郑骞：《北曲新谱》，台北，台北艺文出版社，2008。

[115] 褚历：《西安鼓乐的曲式结构》，北京，中央音乐学院出版社，2008。

[116] 钱南扬：《戏文概论》，北京，中华书局，2009。

[117] 王正来：《新定九宫大成南北词宫谱译注》，香港，香港中文大学出版社，2009。

[118] 曾永义：《戏曲腔调初探》，北京，文化艺术出版社，2009。

[119] 俞为民：《昆曲格律研究》，南京，南京大学出版社，2009。

[120] 叶长海：《画语曲律》，上海，百家出版社，2009。

[121] 俞为民、刘水云：《宋元南戏史》，南京，凤凰出版社，2009。

[122] 洪惟助：《昆曲宫调与曲牌》，台北，台北"国家出版社"，2010。

[123] 洛地：《昆——剧·曲·唱·班》，台北，台北"国家出版社"，2010。

[124] 〔日〕青木正儿：《中国近世戏曲史》，北京，中华书局，2010。

[125] 黄婉仪：《锦上再添花：〈缀白裘〉昆腔折子戏的改编研究》，台北，台北秀威咨询科技股份有限公司，2010。

[126] 王政、周有斌：《古典文献学论丛》第二辑，合肥，黄山书社，2011。

[127] 王宁：《昆剧折子戏叙考》，合肥，黄山书社，2011。

[128] 胡忌、刘致中：《昆剧发展史》，北京，中华书局，2012。

[129] 徐宏图：《浙江昆剧史》，北京，中国社会科学出版社，2012。

[130] 中国艺术研究院音乐研究所：《杨荫浏纪念文集》，北京，文化艺术出版社，2013。

[131] 王宁：《昆剧折子戏研究》，合肥，黄山书社，2013。

[132] 陆萼庭：《清代戏曲与昆剧》，北京，中华书局，2014。

[133] 丁修询：《昆曲表演学》，南京，江苏凤凰教育出版社，2014。

[134] 王光祈：《中国音乐史》，上海，上海三联书店，2014。

[135] 顾笃璜：《昆剧表演艺术论》，上海，上海文化出版社，2014。

[136] 李晓：《昆曲文学概论》，上海，上海文化出版社，2014。

[137] 尤海燕：《明代折子戏研究》，台北，台北花木兰文化出版社，2014。

[138] 顾兆琳：《昆曲学探究》，上海，中西书局，2015。

[139] 朱夏君：《二十世纪昆曲研究》，上海，上海古籍出版社，2015。

[140] 吴新雷：《昆曲史考论》，上海，上海古籍出版社，2015。

[141] 王家熙、许寅等整理：《俞振飞艺术论集》（增订本），上海，中

西书局，2016。

[142] 赵景深：《赵景深文存》，上海，上海古籍出版社，2016。

[143] 刘祯、马晓霓：《昆曲史话》，北京，社会科学文献出版社，2016。

[144] 罗锦堂：《中国散曲史》，西安，陕西师范大学出版社总社，2017。

[145] 黄婉仪：《汇编校注〈缀白裘〉》，台北，台湾学生书局，2017。

[146] 郑觐文著、陈正生编：《郑觐文集》，重庆，重庆出版集团、重庆出版社，2017。

[147] 徐达君：《昆音笛技传承》，北京，北京燕山出版社，2017。

[148] 谢谷鸣：《昆曲引航》，2018（自印）。

[149] 顾泓乔编、叶伯和：《中国音乐史》，成都，巴蜀书社，2019。

[150] 李慧：《折子戏研究》，北京，社会科学出版社，2021。

三、戏曲集、曲录、曲目、史料、资料汇编、工具书类

[1] 任二北：《新曲苑》，北京，中华书局，1940。

[2] 方问溪：《方氏藏曲目》，稿本，1941。

[3] 中国戏曲研究院：《中国古典戏曲论著集成》，北京，中国戏剧出版社，1959。

[4] 董康：《曲海总目提要》，北京，人民文学出版社，1959。

[5] 苏州市戏曲研究室：《昆曲剧目索引汇编》，1960。

[6] 曾长生口述、徐渊记录整理，徐凌云、贝晋眉校订，苏州市戏曲研究室：《昆剧穿戴》，1963。

[7] 隋树森：《全元散曲》，北京，中华书局，1964。

[8] ［宋］郭茂倩：《乐府诗集》，北京，中华书局，1979。

[9] 隋树森：《元曲选外编》，北京，中华书局，1959。

[10] ［明］张岱：《陶庵梦忆》，上海，上海古籍出版社，1982。

[11] 周贻白：《戏曲演唱论著辑释》，北京，中国戏剧出版社，1983。

[12] ［清］佚名：《嘉庆丁巳戊午观剧日记》//《戏曲研究》第9辑，北京，文化艺术出版社，1983。

[13] ［明］余怀：《板桥杂记》，上海，上海古籍出版社，2000。

[14] 中国艺术研究院音乐研究所：《中国音乐词典》，北京，人民音乐出版社，1985。

[15] 徐扶明：《牡丹亭研究资料考释》，上海，上海古籍出版社，1987。

[16] 张次溪：《清代燕都梨园史料》，北京，中国戏剧出版社，1988。

[17] ［唐］杜佑：《通典》，北京，中华书局，1988。

[18] 周传瑛口述、洛地整理：《昆剧生涯六十年》，上海，上海文艺出版社，1988。

[19] 侯玉山：《优孟衣冠八十年》，北京，包文堂书店，1988。

[20] 曹安和：《现存元明清南北曲全折（出）乐谱目录》，北京，人民音乐出版社，1989。

[21] ［清］李斗：《扬州画舫录》，北京，中华书局，1990。

[22] 李楚池：《湘昆志》，长沙，湖南文艺出版社，1990。

[23] ［清］徐养原：《笛律图注》《管色考》，《续修四库全书·经部·乐类》，上海，上海古籍出版社，1992。

[24] 朱建明：《〈申报〉昆剧资料选编》（内部版），上海，上海市文化系统地方志编撰委员会，1992。

[25] 傅晓航、张秀莲：《中国近代戏曲论著总目》，北京，文化艺术出版社，1994。

[26] 齐森华、陈多、叶长海：《中国曲学大辞典》，杭州，浙江教育出版社，1997。

[27] ［宋］孟元老：《东京梦华录》（外四种：《都城纪胜》《西湖老人繁胜录》《梦粱录》《武林旧事》），北京，文化艺术出版社，1998。

[28] 方家骥、朱建明：《上海昆剧志》，上海，上海文化出版社，1998。

[29] 吴新雷、俞为民、顾聆森：《中国昆剧大辞典》，南京，南京大学出版社，2002。

[30] 王士华：《昆剧检场》，苏州，苏州市文化广播电视管理局，2004。

[31] 郭英德：《明清传奇综录》，石家庄，河北教育出版社，2005。

[32] ［清］钱德苍编，汪协如点校：《缀白裘》，北京，中华书局，

2005。

［33］〔清〕沈乘麐：《韵学骊珠》，北京，中华书局，2005。

［34］洪惟助：《昆曲辞典》，台北，台湾传统艺术中心，2006。

［35］王永敬：《昆剧志》，上海，上海文化出版社，2006。

［36］李修生：《古本戏曲剧目提要》，北京，文化艺术出版社，2007。

［37］赵山林：《中国近代戏曲编年（1840—1919）》，上海，华东师范大学出版社，2008。

［38］周秦：《昆戏集存》（甲编），合肥，黄山书社，2011。

［39］〔元〕马端临：《文献通考》，北京，中华书局，2011 年。

［40］〔明〕宋濂等撰：《元史》，北京，中华书局，2011 年。

［41］〔清〕张潮：《虞初新志》，上海，上海古籍出版社，2012。

［42］俞冰编：《中国艺术研究院图书馆抄稿本总目提要》，北京，国家图书馆出版社，2014。

［43］〔日〕田中庆太郎编，〔日〕高田时雄、刘玉才整理：《文求堂书目》，北京，国家图书馆出版社，2015。

［44］杜文彬：《西班牙藏中国古籍书录》，北京，国家图书馆出版社，2015。

［45］〔美〕埃默里大学神学院图书馆编，刘明整理：《美国埃默里大学神学院图书馆藏中文古籍目录》，北京，国家图书馆出版社，2016。

［46］周秦：《昆戏集存》（乙编），合肥，黄山书社，2016。

［47］王文章：《昆曲艺术大典》，合肥，安徽文艺出版社，2016。

［48］俞冰编《齐如山百舍斋藏善本知见录》，北京，国家图书馆出版社，2017。

［49］〔美〕普林斯顿大学图书馆：《普林斯顿大学图书馆藏中文善本书目》，北京，国家图书馆出版社，2017。

［50］刘波：《哈佛燕京图书馆藏稀见书目书志丛刊》，北京，国家图书馆出版社，2019。

［51］李文洁：《美国芝加哥大学图书馆藏中文古籍善本书志·集部》，北京，国家图书馆出版社，2019。

［52］廖可斌、王惠明、高虹飞等：《英国国家图书馆藏中文古籍目录》（上下两册），北京，国家图书馆出版社，2020。

［53］哈佛燕京图书馆、中华书局：《美国哈佛大学哈佛燕京图书馆中文古籍目录》，北京，中华书局，2020。

四、单篇论文

［1］姚华：《曲海一勺》，《庸言》1913 年第 1 卷。

［2］郑振铎：《中国戏曲的选本》//《中国文学研究》，《小说月报》第 17 卷号外，北京，商务印书馆 1927 年。

［3］杜颖陶：《谈〈缀白裘〉》，《剧学月刊》1934 年第 7 期。

［4］应有勤：《谈笛子的改革问题》，《乐器》1972 年第 3 期。

［5］王其书：《笛改初探》，《乐器》1976 年第 3 期。

［6］吴新雷：《舞台演出本〈缀白裘〉的来龙去脉》，《南京大学学报》1983 年第 3 期。

［7］颜长珂：《珍贵的戏曲史料——读〈嘉庆丁巳戊午观剧日记〉》，《戏曲研究》第 9 辑，北京，文化艺术出版社 1983 年。

［8］朱颖辉：《折子戏溯源曲苑偶拾》，《戏曲艺术》1984 年第 2 期。

［9］陈应时：《中国的古谱及其分类法》，《交响（西安音乐学院学报）》1985 年第 4 期。

［10］陈正生：《谈荀勖笛律研究》，《中国音乐》1985 年第 4 期。

［11］洛地：《关于昆班演出本》，《戏曲艺术》1986 年第 1 期。

［12］孙勇志：《南北方曲笛风格的演奏特点》，《交响（西安音乐学院学报）》1986 年第 3 期。

［13］颜长珂：《读〈再订文武合班缀白裘八编〉》，《中华戏曲》1987 年第 4 辑。

［14］黄竹三：《我国戏曲史料的重大发现——山西潞城明代〈礼节传簿〉考述》，《中华戏曲》第 3 辑，太原，山西人民出版社，1987。

［15］王子初：《笛源发微》，《中国音乐》1988 年第 1 期。

［16］颜长珂：《谈谈折子戏》，《中华戏曲》第 6 辑，太原，山西人民出版社，1988。

［17］黄翔鹏：《舞阳贾湖骨笛的测音研究》，《文物》1989 年第 1 期。

［18］徐扶明：《折子戏简论》，《戏曲艺术》1989 年第 2 期。

［19］陈正生：《"泰始笛"复制研究》，《中国音乐学》1991 年第 2 期。

［20］马殿泉：《中国的笛制》，《中国音乐》1993 年第 1 期。

［21］丁修询：《苏昆生答客问——从苏州昆剧传习所 70 周年说起》，
《戏曲艺术》1993 年第 1 期。

［22］徐坤荣：《论昆剧曲笛的改革》，《艺术百家》1993 年第 1 期。

［23］沈洪：《简谱溯源》，《北方音乐》1997 年第 1 期。

［24］李晓：《昆剧表演艺术的"乾嘉传统"及其传承》，《艺术百家》
1997 年第 4 期。

［25］陈正生：《均孔笛研究——中国民间管乐器的均孔不均律》，《交
响（西安音乐学院学报）》1998 年第 4 期。

［26］陈正生：《"七平均律"琐谈——兼及旧式均孔笛制作与转调》，
《星海音乐学院学报》2001 年第 2 期。

［27］戴申：《折子戏的形成始末》（上、下），《戏曲艺术》2001 年第
2、3 期。

［28］耿涛：《论中国竹笛艺术不同历史时期发展的主要特征》，《中国
音乐》2003 年第 3 期。

［29］齐易、赵剑：《五线谱、简谱的产生、发展及向中国的传入》，
《河北大学成人教育学院学报》2003 年第 6 期。

［30］耿涛：《中国竹笛艺术的历史与发展概述》，《乐器》2003 年第 7、
8 期。

［31］修海林：《宋代杂剧南传形式的文物遗存——四川大足石窟"六
师外道谤佛不孝"群像考》，《黄钟》（武汉音乐学院学报）2004
年第 1 期。

［32］郑祖襄：《宋元杂剧伴奏乐器及其宫调问题研究》，《中央音乐学
院学报》2004 年第 3 期。

［33］邹建梁：《传统曲笛与昆剧伴奏》，《剧影月报》2005 年第 1 期。

［34］吴敢：《说戏曲选出散本》，《艺术百家》2005 年第 5 期。

［35］徐宗科：《浅谈昆曲对曲笛音乐风格的影响》，《音乐生活》2005
年第 9 期。

［36］齐森华：《试论明清折子戏的成因及功过》，《上海大学学报》（社
会科学版）2006 年第 3 期。

［37］陈新凤：《〈纳书楹曲谱〉的记谱法与昆曲音乐》，《音乐研究》

2006 年第 2 期。

[38] 王耀华：《中国传统音乐工尺谱之特色及其他》（上下），《黄钟》（武汉音乐学院学报）2007 年第 1、2 期。

[39] 伍国栋：《江南丝竹笛箫演奏的"昆曲""琴乐"传统》，《中国音乐》2008 年第 2 期。

[40] 王鹤：《西安鼓乐匀孔笛的历史探析》，《音乐天地》2009 年第 9 期。

[41] 张帆：《笛子改良研究综述》，《星海音乐学院学报》2010 年第 4 期。

[42] 马晓霓：《论"缀白裘"选本的历史地位》，《戏剧》2010 年第 4 期。

[43] 王馨：《〈粟庐曲谱〉版本及流传浅疏》，《中国昆曲艺术》2011 年第 1 期。

[44] 张帆：《笛子改良的历史阶段》，《乐器》2011 年第 7 期。

[45] 鲍开恺：《〈遏云阁曲谱〉与近代昆曲工尺谱的转型》，《文艺争鸣》2013 年第 12 期。

[46] 施成吉：《昆笛演奏中的"宕三眼"的技术处理》，《剧影月报》2014 年第 2 期。

[47] 陈正生：《荀勖"笛律"暨"泰始笛"研究》，《南京艺术学院学报》（音乐与表演版）2014 年第 4 期。

[48] 冯芸、林奕锋：《中国昆曲曲谱及传承探析》，《戏曲艺术》2014 年第 2 期。

[49] 陈铭：《昆笛音乐的社会价值》，《剧影月报》2016 年第 6 期。

[50] 陈正生：《从邬满栋〈二人台音乐〉谈匀孔笛的传承》，《星海音乐学院学报》2017 年第 2 期。

[51] 陈正生：《匀孔笛不应被忽视》（上、下），《乐器》2017 年第 6、7 期。

[52] 徐芃：《杨家的〈夜奔〉》，《读书》2017 年第 7 期。

[53] 姚琦：《昆笛伴奏在昆曲中的作用》，《剧影月报》2018 年第 3 期。

[54] 王馨：《〈粟庐曲谱〉之版本及流传新考》，《南大戏剧论丛》2018 年第 2 期。

［55］陈正生：《匀孔笛研究》，《乐器研究》（一、二、三），《乐器》
 2018 年第 6、7、8 期。

［56］陈正生：《荀勖的音乐声学研究》，《南京艺术学院学报》（音乐与
 表演版）2020 年第 2 期。

五、学位论文

［1］杨晴帆：《从民间小戏到经典折子戏——以〈思凡〉为个案的研
 究》，南京大学 2007 年硕士学位论文。

［2］李婧：《明代昆曲折子戏研究》，上海师范大学 2008 年硕士学位论
 文。

［3］王钰：《昆曲折子戏兴盛原因研究》，南京师范大学 2008 年硕士学
 位论文。

［4］谢凌云：《叶堂与〈纳书楹曲谱〉探究》，苏州大学 2010 年硕士学
 位论文。

［5］郭玲：《清代前中期折子戏研究》，广西师范大学 2011 年硕士学位
 论文。

［6］侯雪莉：《昆曲〈琵琶记〉折子戏研究》，上海大学 2013 年硕士学
 位论文。

［7］赵婷婷：《〈缀白裘〉所选清代传奇折子戏研究》，集美大学 2013
 年硕士学位论文。

［8］毛劼：《〈缀白裘〉昆剧折子戏研究》，南京大学 2014 年硕士学位
 论文。

［9］杨雨晨：《乾嘉以来昆剧折子戏舞台策略研究》，苏州大学 2015 年
 硕士学位论文。

［10］路特：《C 调均孔笛与 C 调普通曲笛的音响属性研究》，首都师范
 大学 2016 年硕士学位论文。

［11］武芳芳：《【点绛唇】的文献记载及其历史流变》，中国艺术研究
 院 2016 年硕士学位论文。

［12］赵天为：《〈牡丹亭〉改本研究》，南京大学 2006 年博士学位论
 文。

［13］李慧：《折子戏研究》，厦门大学 2008 年博士学位论文。

［14］张霞：《清代戏曲工尺谱书目考略》，河北大学 2008 年博士学位论文。

［15］尤海燕：《明代折子戏研究》，首都师范大学 2009 年博士学位论文。

［16］王玮：《昆曲曲笛研究》，南京艺术学院 2012 年博士学位论文。

［17］余治平：《升平署昆剧折子戏改编研究——以明传奇为中心》，复旦大学 2013 年博士学位论文。

［18］毋丹：《清代至近代戏曲工尺谱研究》，浙江大学 2016 年博士学位论文。